Louis Janmot
Tome II

Ouvrage publié avec le soutien d'ECLLA
(Études du Contemporain en Littératures, Langues, Arts)
de l'université Jean-Monnet – Saint-Étienne

LA REVUE
des lettres modernes

Louis Janmot
Tome II

Correspondance artistique (1874-1892)

Édition critique par Clément Paradis
et Hervé de Christen

PARIS
LETTRES MODERNES MINARD
2021

DIRECTION DE LA SÉRIE LIRE ET VOIR

Danièle Méaux

DIRECTION DE LA PUBLICATION

Patrick Marot

COMITÉ DIRECTEUR

Patrick Marot (président)
Philippe Antoine, Christian Chelebourg (vice-présidents)
Julien Roumette (secrétaire)
Llewellyn Brown, Jean-Yves Laurichesse (coordinateurs éditoriaux)

Classiques Garnier
La Revue des lettres modernes
6 rue de la Sorbonne
75005 Paris
patmarot@orange.fr

Clément Paradis enseigne l'esthétique et la théorie de la photographie au sein des Universités Paris 8 et Jean-Monnet. Après un doctorat consacré aux éditions photographiques de Félix Thiollier, il poursuit des recherches sur les supports esthétiques du libéralisme, à travers des travaux sur la photographie contemporaine et l'organisation du séminaire « Photographies en expositions » (ARIP-INHA).

Hervé de Christen est juriste et a été pendant quinze ans l'archiviste de l'Association helvétique de l'ordre de Malte. Détenteur d'importantes archives familiales, il est l'auteur de plusieurs ouvrages, parmi lesquels *Familles lyonnaises victimes du siège de Lyon en 1793* et *Les Gautier de Saint Paulet : des baronnies à l'Algérie, histoire et chronique d'une famille carpentrassienne*.

© 2021. Classiques Garnier, Paris.
Reproduction et traduction, même partielles, interdites.
Tous droits réservés pour tous les pays.

ISBN 978-2-406-11997-5
ISSN 0035-2136

« *SED PROCUL HOC AVERTANT FATA*[1] »

Lorsqu'il évoquait le *Poème de l'âme* de Louis Janmot en 1855 dans son *Journal*, Eugène Delacroix semblait déjà prédire le sombre avenir du peintre : « on ne rendra pas à ce naïf artiste une parcelle de la justice à laquelle il a droit. [...] Il parle une langue qui ne peut devenir celle de personne[2] ». L'étude de sa correspondance tend à confirmer le sentiment du maître. Ce second volume, qui couvre les quinze dernières années de la vie de Janmot, continue de narrer l'histoire d'une incompréhension mutuelle, celle d'un homme et de son époque, ainsi que la difficile émergence d'une œuvre. Une activité épistolaire intense caractérise cependant la période, corrélée à des projets nouveaux et surtout à l'aboutissement d'un travail ancien : le grand cycle du *Poème de l'âme*, œuvre à la fois picturale et littéraire se composant de dix-huit tableaux suivis de seize dessins au fusain, accompagnés d'un poème de deux mille huit cents vers, également composé par Louis Janmot. L'année 1876 avait vu l'exposition du cycle encore inachevé aux Salons du Cercle Catholique du Luxembourg, mais l'aiguillon incitant à la finalisation viendra finalement de la province française et des requêtes de l'éditeur et photographe stéphanois Félix Thiollier.

Avant cela arrivent d'autres reconnaissances : on lui demande une copie de son portrait du célèbre prédicateur dominicain Henri Lacordaire à destination du musée de Versailles[3] et, en 1878, une commande qui devait lui échapper lui échoit : le décor de la chapelle du couvent des Franciscains de Terre Sainte[4], dans le quinzième arrondissement de Paris (aujourd'hui détruite). Janmot y travaille avec ardeur pendant

[1] Lucain, *Pharsale*, édition de H. Durand, Paris, Garnier frères, 1865, Livre X, v. 101, p. 377. « Puisse le destin écarter ce présage », comme se plait à le citer Louis Janmot à Amélie Ozanam (*cf. infra*, lettre 625).
[2] Eugène Delacroix, *Journal*, édité et annoté par Jean-Louis Vaudoyer & André Joubin, tome II (1853-1856), Paris, Plon, 1960, p. 341 (Champrosay, 17 juin 1855).
[3] *Cf. infra*, lettres 342 & 344.
[4] *Cf. infra*, lettre 352.

sept mois, peignant sur place une *Immaculée Conception* et une représentation du *Mariage mystique de Saint François d'Assise avec la pauvreté*[5]. Sa fille Marthe est, à l'occasion, destinataire de quelques lamentations ironiques : « tous ceux qui ont épousé cette personne ne sont pas canonisés[6] », mais l'enthousiasme de Janmot pour ces œuvres est suivi de celui des inspecteurs des Beaux-Arts. Henri d'Escamps, notamment, note que « M. Janmot, ancien élève d'Ingres, a traité ce sujet avec toute l'élévation qu'il comporte et avec le soin qu'on est habitué à rencontrer dans les disciples du Maître[7] ». Victor de Laprade, éternel contempteur du quotidien, salue l'œuvre mais sermonne l'artiste : « je croyais que vous aviez presque fini vos peintures des Capucins ; vous leur en donnez pour plus que leur argent, cela a toujours été votre défaut[8] ». Le zèle est cependant récompensé : le ministère des Beaux-Arts alloue au peintre quatre mille francs supplémentaires aux huit mille « primitivement convenus », en considération des dépenses faites[9].

Cette commande parisienne tient Louis Janmot loin de sa famille, ses filles étant installées à Rennes avec la sœur cadette de leur défunte mère, et son fils aîné résidant comme pensionnaire des Maristes à Toulon. Soucieux de réunir sa famille et de faire face aux difficultés financières que génère cet éparpillement, le peintre s'installe à Toulon à la fin de l'été 1879 et réunit ses enfants à la villa Thouron, belle résidence au grand jardin, « très méridional, africain même par la quantité de palmiers et de plantes exotiques dont il est richement pourvu[10] ». Louis Janmot a 65 ans et tente de s'offrir une vie moins mouvementée sous le soleil du midi où il peut croiser Élysée Grangier[11] et occasionnellement son cousin, le peintre Paul Borel[12], ses amis les La Perrière,

5 Ces œuvres sont étudiées par Élisabeth Hardouin-Fugier dans *Louis Janmot 1814-1892*, Lyon, Presses Universitaires de Lyon, 1981, p. 123-125.
6 *Cf. infra*, lettre 380.
7 *Cf. infra*, lettre 365 & 378.
8 *Cf. infra*, lettre 374.
9 *Cf. infra*, lettre 387 & 389. Ces 12 000 francs correspondent approximativement à 46 800 de nos euros, un salaire auquel peu de peintres ont droit à l'époque (*cf.* Anne Martin-Fugier, *La vie d'artiste au XIXe siècle*, Paris, Éditions Louis Audibert 2007, p. 122-123).
10 *Cf. infra*, lettre 384.
11 Élysée Grangier (1827-1909) appartenait à une famille notable de la Loire. Une branche des Grangier, alliée aux Prénat et aux La Perrière, avait notamment une grande propriété au Brusc sur le Mont Salva, à côté de Sanary.
12 Paul Borel (1828-1913), ancien élève des dominicains d'Oullins, peintre et aquafortiste « éperdu de Dieu », réalisateur des décors de la chapelle du collège d'Oullins, auquel il

et parfois l'architecte Pierre Bossan, qui fut son voisin à Lyon et vit en ermite à La Ciotat[13].

La monotonie ne s'installe pas pour autant puisqu'à ce moment fait son entrée dans sa vie une nouvelle personnalité, proche de Paul Borel, avec qui il nourrira des échanges épistolaires nombreux : Félix Thiollier. Cet ancien élève des dominicains d'Oullins vit de ses rentes à Saint-Étienne et se consacre, depuis la fin de sa carrière dans l'industrie, à l'archéologie, à la photographie et à l'édition d'art, qu'il pratique en amateur. Il entreprend la publication du *Poème de l'âme* en 1880[14], ce qui amène Janmot à se rendre régulièrement dans sa propriété de Verrières, dans la Loire, où Thiollier photographie ses tableaux et dessins[15]. Ainsi sont réunies les conditions concrètes à la satisfaction de cette « obstination à achever une œuvre commencée depuis 40 ans[16] », ce cycle dont Victor de Laprade pointe la rareté : « il n'y a pas, que je sache, un peintre qui ait entrepris de traduire ses tableaux en vers[17] », écrit-il, notant à travers ce travail de « traduction » ce qui singularise encore Janmot parmi les peintres poètes comme William Blake, Dante Gabriel Rossetti ou William Morris, mais voyant aussi dans cette pratique un passeport pour l'anonymat : « vous avez voulu faire en peinture non seulement de la poésie, ce qui se doit, mais de la métaphysique, ce qui est impossible. On m'a refusé le droit d'en faire, non seulement en vers, mais en prose, parce que j'avais fait des vers ». Malgré cela, pendant quelques mois, Janmot triomphe à Saint-Étienne.

Tout le succès qu'il considère ne pas avoir eu dans des villes plus prestigieuses lui est là-bas accordé : il est reçu par Thiollier comme un artiste de premier ordre, fait le tour de la bonne société locale et

était très attaché, et de l'église d'Ars. C'est Paul Borel qui sera chargé par Louis Janmot à sa mort de liquider son atelier. Une rue de Lyon lui est dédiée à côté du square Janmot.

13 Pierre Bossan (1814-1888) était en quelque sorte l'architecte officiel du catholicisme libéral, ayant construit plusieurs églises de Lyon (Saint-Georges en 1844, l'Immaculée-Conception vers 1856), la basilique d'Ars en 1862 et dessiné les plans de la cathédrale de Fourvière. Né dans une famille de maçons de Saint-Marcellin (Isère), élève d'Antoine Chenavard aux Beaux-Arts de Lyon, il est proche de Paul Brac de La Perrière et de Louis Janmot. Il avait d'ailleurs son agence dans le même immeuble que celui où était l'atelier de Louis Janmot, 18 cours Rambaud à Lyon.

14 *Cf. infra*, lettre 405.
15 *Cf. infra*, lettre 416.
16 *Cf. infra*, lettre 375.
17 *Cf. infra*, lettre 532.

est acclamé par le « Cénacle des Pingouins[18] », composé de bourgeois lettrés qui avaient, « en sus du culte de l'amitié, des soucis autres que la seule recherche de l'argent ». « Je suis reçu comme je ne le fus jamais ailleurs », écrit-il, « c'est curieux, je suis tout bête vis-à-vis de tant de préventions favorables, vis-à-vis d'un accueil si flatteur, n'ayant pas encore eu l'occasion, ni le temps de m'y faire[19] ». Cependant, il doit aussi s'entendre avec l'équipée de ceux qui participent à l'aventure de l'édition de son *Poème*, ce qui demande une certaine diplomatie. Alors que Janmot découvre Saint-Étienne, la correspondance se fait progressivement le miroir du processus éditorial qui entoure son œuvre, narrant comment celle-ci va finalement être donnée à lire et à voir.

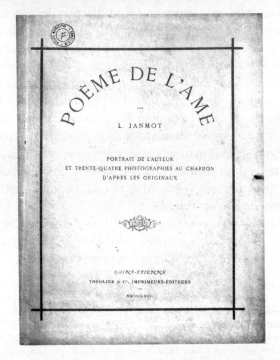

FIG. 1 – Couverture du *Poème de l'âme. Portrait de l'auteur et trente-quatre photographies au charbon d'après les originaux*, Saint-Étienne, impr. Théolier, 1881, 33 × 26 cm. © Clément Paradis.

18 Voir Benoît Laurent, « Un petit groupe de lettrés à Saint-Étienne : le Cénacle des pingouins », *Bulletin du vieux Saint-Étienne*, n° 7, 1937, p. 6-12.
19 *Cf. infra*, lettre 432.

LIRE ET VOIR :
L'AVENTURE DE L'ÉDITION ILLUSTRÉE

Le projet enthousiasme Janmot et le pousse à apporter à son œuvre plus qu'une touche finale : il écrit « un millier » de vers[20] supplémentaires, la seconde partie du *Poème*, tandis que Thiollier réceptionne chez lui, dans la commanderie de Verrières à Saint-Germain-Laval, les trente-quatre « numéros[21] » du *Poème de l'âme*, soit les dix-huit peintures de la première série et les seize cartons de la seconde. En mars 1881, Janmot annonce son arrivée à Verrières pour le mois d'avril. Il craint qu'une dizaine de peintures ou dessins ne rendent pas bien en photographie et prévoit d'emporter du matériel pour retoucher et nettoyer les peintures expédiées en train dans des caisses.

Un premier typographe est envisagé pour la reproduction du texte et un mode de financement, traditionnel pour l'époque, est choisi : la souscription, qui nécessite l'envoi de bons d'engagement à l'achat de la publication dès sa parution. Le tarif préférentiel choisi pour les souscripteurs est alors de 50 à 60 francs[22], une somme dont l'entourage stéphanois de Thiollier semble s'acquitter avec bonheur mais dont Janmot redoute qu'elle rebute le public lyonnais, contre lequel il n'aura de cesse de vitupérer : « le Lyonnais a la tenue suivante comme je crois vous l'avoir fait remarquer, il veut gagner beaucoup d'argent et faire croire qu'il n'en a pas gagné, afin de se dispenser de le dépenser[23] ».

La souscription prend en effet corps lentement dans le climat de protestation de ces années 79-81 où un renouveau catholique est attendu après la mort en 1878 de Pie IX et de Monseigneur Dupanloup, le défenseur de l'enseignement catholique, la démission de Mac-Mahon en janvier 1879, la victoire républicaine et le sentiment d'entrer dans un monde qui rompt catégoriquement avec ce qui le précède. En mars 1881, les cent souscriptions nécessaires semblent assurées mais les

20 *Cf. infra*, lettre 390.
21 *Cf. infra*, lettre 416.
22 C'est-à-dire entre 195 et 234 de nos euros, ce qui donne une idée du positionnement luxueux de la publication.
23 *Cf. infra*, lettre 435.

incertitudes persistent[24], Janmot continue d'envoyer des cahiers de bulletins de souscriptions[25], et sa mauvaise foi est mise en échec : les trois quarts des souscriptions proviennent finalement de l'entourage lyonnais[26], ce réseau des fidèles qui soutiennent inconditionnellement le peintre, Amélie Ozanam[27], Berthe de Rayssac[28] ou encore Madame Leroux. Chaque participation compte pour garantir une publication présentant un « grand format des illustrations ordinaires avec texte rimé[29] », sans aucun bénéfice envisagé.

L'engouement permet tout de même de planifier un tirage à cent cinquante exemplaires[30], qui sera finalement porté à 160 pour le volume illustré et 400 pour le volume de texte. Le peintre nourrit l'espoir de faire signer une préface à son ami Victor de Laprade, mais des distances insurmontables pour les intransigeants qu'ils sont s'y opposent, notamment, explique Janmot, « la divergence marquée de nos idées sur certaines conclusions du *Poème*, non pas à l'endroit de l'orthodoxie, mais à l'endroit des obstacles, des dangers que l'idée religieuse a subis et subit encore[31] ».

Les questions techniques se font bientôt plus urgentes. Thiollier et Janmot se mettent d'accord pour faire imprimer l'œuvre chez Théolier, à Saint-Étienne[32], un « homme de goût, honnête, fort capable », utilisant

24 *Cf. infra*, lettre 418.
25 *Cf. infra*, lettre 421.
26 *Cf. infra*, lettre 435.
27 Amélie Ozanam née Soulacroix (1820-1894), veuve de Frédéric Ozanam (1813-1853), fondateur de l'œuvre charitable de la Société de Saint-Vincent-de-Paul, béatifié par le pape Jean-Paul II le 22 août 1997.
28 Berthe de Rayssac (1846-1892) fut une élève de Louis Janmot, surtout connue pour son salon littéraire, artistique et musical qui était l'épicentre de la mondanité artiste catholique de Paris dans les années 1860-1880, un lieu où se croisaient Louis Janmot, Paul Chenavard, l'abbé Lacuria mais aussi Odilon Redon et Maurice Denis (*cf.* Sarah Hassid, *Héros, errants d'une histoire à contretemps. Le salon littéraire, artistique et musical de Madame de Rayssac*, Paris, École du Louvre – RMN, 2015).
29 *Cf. infra*, lettre 416.
30 *Cf. infra*, lettre 419.
31 *Cf. infra*, lettre 420. On peut aussi penser que le goût de Janmot pour son « cher et féroce moyen âge » et « l'exécrable Dante, ce bonapartiste ennemi acharné de la France et du sens commun » n'a pas joué en sa faveur (*cf. infra*, lettre 399).
32 Théolier est un acteur historique de l'imprimerie stéphanoise : si la première imprimerie à s'installer à Saint-Étienne, l'imprimerie Boyer, ouvre ses portes en 1790, en 1848 le nom de Théolier circule déjà (la maison est fondée en 1844) et la ville voit naître ses premières revues savantes sous ses presses.

déjà pour le *Bulletin de la Diana*[33] qu'il imprime des « caractères neufs dans le genre de ceux des lettres de Delacroix[34] ». L'argument ne pouvait que séduire le peintre qui avait été l'ami de Delacroix et devait beaucoup à son soutien[35]. Cette lune de miel ne sera pourtant que de courte durée, et suite à des manquements de la part de Théolier sur lesquels Janmot ne donne pas de précisions, il préconise à son éditeur stéphanois de faire imprimer l'œuvre chez Louis Perrin[36], à Lyon. Le jugement semble sans appel et teinté d'un certain snobisme :

> Il a de magnifiques caractères de toute dimension italique ou plein, force spécimens de beaux ouvrages en papier choisi, bandeaux, culs-de-lampe, lettres majuscules ornées ou non, enfin un fond de richesse typographique et artistique en regard duquel tout ce que possède la Diana n'est qu'un biblot [*sic*] inférieur et fort incomplet, du moins voilà l'effet qui m'est produit[37].

33 La Diana est la société historique et archéologique du Forez dont Thiollier est membre et son beau-père, Claude-Philippe Testenoire-Lafayette, président jusqu'en 1879.

34 *Cf. infra*, lettre 420. Janmot fait allusion à Eugène Delacroix, *Lettres (1815 à 1863)*, recueillies et publiées par Philippe Burty Paris, A. Quantin, 1878. Ce volume est composé dans une typographie garalde modernisée et élégante, mais dont le dessin est éprouvé depuis deux siècles. Le jeu typographique compte des capitales italiques mimant quelques volutes de la calligraphie, similaires à celles que l'on trouvait dans le Garamont de l'Imprimerie royale de 1640 à 1846 (Jacques André & Christian Laucou, *Histoire de l'écriture typographique : le XIXᵉ siècle*, Paris, Adverbum, 2013, p. 164). Ces caractères se retrouvent aussi dans la préface du *Poème de l'âme* édité par Thiollier, mais les différences entre les deux jeux typographiques sont notables. Il est cependant possible que Théolier et Quantin, parfaits contemporains, aient fait l'acquisition de leurs caractères auprès de la même fonderie.

35 Lire à ce sujet : Élisabeth Hardouin-Fugier, *Louis Janmot 1814-1892, op. cit.*, p. 82 et Clément Paradis & Hervé de Christen (dir.), *Louis Janmot, correspondance artistique*, tome I (1826-1873), Paris, Classiques Garnier – Lettres Modernes Minard, 2019, lettre n° 107 de Victor de Laprade à Louis Janmot (29/8/1863), p. 177. La référence est désormais abrégée en LJCA, suivie du tome en chiffres romains et de la page en chiffres arabes.

36 Louis Perrin (1848-1904), célèbre imprimeur lyonnais, avec son père homonyme, était un rénovateur de la typographie française, l'inventeur des caractères dits « augustaux », inspirés de l'antique cherchant à reproduire l'épigraphie romaine de l'époque d'Auguste, dans l'esprit de la Renaissance. Ses impressions étaient aussi agrémentées d'ornements, lettrines, bandeaux à arabesques notamment, et publiées sur un papier vergé légèrement teinté. Perrin est connu, entre autres, par ses éditions des *Inscriptions antiques de Lyon* de Boissieu en 1846, du *Musée lapidaire de Lyon* de Monfalcon en 1859. Il a imprimé en particulier pour les peintres Victor Orsel, Martin Daussigny, pour les maisons d'édition Lemerre, Dentu, Hetzel et Vitte. Janmot ne pouvait que les recommander, car la famille Perrin était liée à ses amis les Brac de la Perrière, ainsi qu'à l'architecte Louis Sainte-Marie Perrin, collaborateur de Bossan (*cf.* Laurent Guillo, *Louis Benoit et Alfred Louis Perrin, imprimeurs à Lyon (1823-1865-1883)*, mémoire de fin d'études de l'École nationale des bibliothèques, 1986).

37 *Cf. infra*, lettre 422.

On parle aussi d'argent : « In-quarto 31 sur 23, 25 lignes en moyenne à la page, papier de luxe, lettres majuscules, bandeaux cul-de-lampe d'un excellent goût et d'une très belle, très ferme et nette exécution, les 200 exemplaires, 900 F ». La somme paraît modique au peintre qui cherche à s'engager auprès de l'imprimeur.

Un mois et demi plus tard[38], les liens rompus avec Théolier sont cependant renoués, mais la forme décidée avec le lyonnais est celle qui sera, à peu de choses près, adoptée, l'in-quarto de Théolier mesurant 33 par 26 centimètres, et l'idée des deux volumes ayant été conservée. Perrin insistait en effet pour que « la pagination suive sans interruption, c'est-à-dire sans intercaler les photographies à leur rang en tête des pièces explicatives[39] », quand Théolier voyait initialement la publication intercalant « une épreuve photographique et une ou deux pages d'impression grand format, sur papier de luxe[40] ».

Le remaniement du texte prend aussi du temps. En juin 1881, Janmot bute sur « trois strophes rétives encore[41] », mais Théolier avance sur la composition typographique de l'ouvrage. Celle-ci se trouve plus compliquée que prévu : l'imprimeur manque de caractères au plomb, il faut imprimer une première partie pour pouvoir utiliser les caractères pour la seconde[42].

En septembre il faut encore relire, travail confié à un personnel varié comprenant Amélie Ozanam[43] et Lucien Thiollier[44], le frère de l'éditeur. Celui-ci se débat cependant avec des problèmes techniques plus importants. Son choix initial, en accord avec Louis Janmot, pour reproduire la photographie dans le livre, est celui de la photographie au charbon, un procédé pigmentaire breveté en 1855 par Alphonse Louis Poitevin qui assure l'inaltérabilité des épreuves positives et convient particulièrement à la copie de dessins ou de gravures, qu'il permet de reproduire dans une teinte comparable à celle de l'original[45]. Plusieurs maisons sont contactées pour ces reproductions ; Janmot pense à Antoine Lumière, à

38 Cf. infra, lettre 423.
39 Cf. infra, lettre 422.
40 Cf. infra, lettre 417.
41 Cf. infra, lettre 425.
42 Cf. infra, lettre 450.
43 Cf. infra, lettre 444.
44 Cf. infra, lettre 445.
45 Luce Lebart, « Charbon (tirage au) », in Anne Cartier-Bresson (dir.), *Le vocabulaire technique de la photographie*, Paris, Marval, 2007, p. 158.

Lyon[46], Thiollier à la maison Adolphe Braun. Le procédé au charbon est malheureusement « dix fois plus coûteux[47] » que le procédé traditionnel « au nitrate d'argent », comme le note le peintre : le minimum demandé est « 150 francs. Ajoutez à cela les frais d'imprimeur et vous jugez à quel point cette publication va nous enrichir, heureux si nous ne perdons que quelques centaines de francs[48] ». C'est finalement Thiollier lui-même qui s'occupe de la duplication des photographies, forçant le respect du peintre qui le voit tirer en juin 1881 « tous les jours 300 exemplaires[49] ». Il reste un problème : la finesse du papier charbon qui favorise un enroulement des épreuves sur elles-mêmes. Il est ainsi décidé, comme cela se faisait à l'époque, de les monter sur un carton plus épais que l'on choisit bleu, puis jaune, et qui sera finalement gris-bleu[50].

Le « système » définitivement adopté pour la publication du *Poème de l'âme* est donc un volume typographique broché ne mentionnant qu'incidemment les photographies, afin de pouvoir vendre ce texte séparément[51] ou de l'accompagner d'une chemise réunissant les planches non reliées[52], « mais soigneusement paginés et photographies à leur place, portrait et préface de l'auteur en tête, que c'est un vrai bouquet de fleurs ». De cette façon « les gens faibles de leur être et qui se servent beaucoup du culte pourront évincer de la reliure une photographie où plusieurs demoiselles ne sont guère vêtues que d'ombre et de mystère[53] ». Thiollier se débat avec toutes ces figures et retouche les épreuves le plus discrètement possible afin de rendre sensible en noir et blanc et à une échelle plus petite le relief si particulier de l'œuvre monumentale peinte par Janmot. Les hautes lumières sont tamisées pour y retrouver des détails, certains éléments sont redessinés afin de conserver à la fois l'équilibre des compositions et le sens des images. Thiollier se trouve donc chargé de produire des images tout à fait nouvelles (ne serait-ce que parce qu'elles se

46 *Cf. infra*, lettre 419.
47 *Cf. infra*, lettre 432.
48 *Cf. infra*, lettre 421.
49 *Cf. infra*, lettre 426.
50 *Cf. infra*, lettre 427 & 447.
51 *Cf. infra*, lettre 450. Ce volume est titré différemment : Louis Janmot, *L'âme. Poème. Trente-quatre tableaux et texte explicatif par Louis Janmot. Avec le portrait de l'auteur et trente-quatre photographies au charbon d'après les originaux*, Saint-Étienne, impr. Théolier, 1881.
52 Le volume est titré : Louis Janmot, *Poème de l'âme. Portrait de l'auteur et trente-quatre photographies au charbon d'après les originaux*, Saint-Étienne, impr. Théolier, 1881.
53 *Cf. infra*, lettre 432.

présentent comme des miroirs inversés, du fait de la technique photographique), basées sur les images originales, des réinterprétations destinées au livre, à son format et sa méthode de reproduction photographique.

Il était nécessaire pour le stéphanois de réaliser différentes photographies de chaque œuvre puis de travailler à plusieurs « interprétations » dont il débattait avec le peintre[54]. La correspondance donne à lire les remarques formulées tableau par tableau pour le photographe alors en plein travail[55]. Il tient à cœur à Janmot de prendre note des artefacts de tirage auxquels son partenaire doit faire attention (les taches blanches dues à la poussière par exemple), et il donne son appréciation sur la densité des reproductions, qui ne doivent pas être trop sombres. De manière plus étonnante, il émet un certain nombre de jugements sur la façon dont est rendu l'effet « coloriste », déplorant la chose parfois ou admirant l' « effet blond » d'un tirage pourtant en noir et blanc sans virage. La manière dont Thiollier redessine certaines parties des œuvres (en blanc notamment, pour éviter les tirages trop denses) n'est jamais critiquée. C'est ici que semble se trouver le nœud du problème photographique des reproductions d'œuvres d'art : il ne s'agit pas de reproduire de la manière la plus identique possible un original, mais toujours de recréer un « effet », un équilibre esthétique. En cela, le travail de l'éditeur se trouve être un prolongement inattendu d'une vieille tradition, classique, de reproduction des œuvres avec un souci constant pour la variation[56]. Pour reprendre une analogie alors usuelle, le photographe qui copiait une gravure ne perpétuait pas « le corps » de l'œuvre d'art, mais bien son « âme[57] ».

Le livre paraît finalement en décembre 1881[58], et le nom du photographe-éditeur n'apparaît nulle part sur la page de titre ou le colophon de l'ouvrage, ce qui n'est guère surprenant : à l'époque il n'existe pas en photographie les traditions qui ont cours pour la gravure en termes de mention de l'auteur de la reproduction[59]. La note introductive de

54 *Cf. infra*, lettre 423.
55 *Cf. infra*, lettre 447.
56 Stephen Bann, *Parallel Lines. Printmakers, Painters and Photographers in Nineteenth-Century France*, Yale University Press, New Haven, Londres, 2001.
57 Stephen Bann, « Photographie et reproduction gravée », *Études photographiques*, n° 9, mai 2001.
58 *Cf. infra*, lettre 451.
59 Citons à ce sujet Stephen Bann : « Il faut rappeler à ce propos que l'usage, pour la gravure au burin, comme dans l'exemple de Bervic, voulait que le nom du peintre figure en caractères d'imprimerie (le plus souvent en italiques) dans le coin gauche et celui du

Janmot rétablit l'ordre : « il n'est que juste que le nom de "M. Félix Thiollier" soit mentionné par nous à cette place[60] », en vertu de sa « coopération personnelle » et de son « dévouement désintéressé ». Il est plus surprenant de constater que Thiollier n'est pas crédité pour le portrait photographique de Janmot qui ouvre l'album, mais l'homme étant modeste, à l'instar de son ami Borel, rien ne dit qu'il ait désiré être mentionné.

La rémunération du travail de chacun semble toutefois poser quelques problèmes, ce que révèlent des moments de tension dans la correspondance. Des « centres des recettes[61] » s'organisent autour de Paul Brac de La Perrière et des Tisseur[62] ; Janmot a l'espoir de faire rentrer Thiollier dans ses frais, puis se désole qu'il ait dû avancer de l'argent et même « vendre une action pour faire face aux échéances[63] ». Borel tient les comptes de cette opération qui révèle sa complexité : les factures sont au nom de Louis Janmot mais Thiollier a avancé de l'argent dans une proportion inconnue, gênante néanmoins pour le peintre qui devient amer face à la prétention de son éditeur de lui « tenir compte de l'impression pour quelques exemplaires », dont il a besoin[64]. Il tente de resquiller, pointant l'erreur de Thiollier qui aurait dû s'en tenir à la photographie « au nitrate », arguant finalement au début de l'année 1882 « qu'il n'a jamais été question de bénéfices pour personne, encore moins pour vous que pour moi[65] ». Théolier reçoit aussi quelques remontrances sur ses coûts, auxquelles il répond que ceux-ci sont liés à une disposition des pages se distinguant des livres « absolument ordinaires[66] ». La dernière facture en septembre 1882 se monte à 1 894,45 francs, auxquels il faut ajouter les frais photographiques et éditoriaux, que l'on imagine pouvoir être couverts par la vente des 150 exemplaires en souscription.

graveur, à l'identique, dans le coin droit » (Stephen Bann, « Photographie et reproduction gravée », *Études photographiques*, n° 9, mai 2001).
60 Louis Janmot, *L'âme. Poème. op. cit.*, p. VII.
61 *Ibid.*
62 Un des quatre frères Tisseur, probablement Jean Tisseur (1814-1883), poète lyonnais, membre de l'Académie de Lyon en 1856, ami de Victor de Laprade, ou Clair Tisseur (1827-1895), plus connu sous les pseudonymes de Nizier du Puitspelu et Clément Durafor, qui était écrivain et architecte.
63 *Cf. infra*, lettre 462.
64 *Cf. infra*, lettre 452.
65 *Cf. infra*, lettre 454.
66 *Cf. infra*, lettre 455.

Le *Poème* se diffuse aussi chez quelques libraires de Saint-Étienne, Lyon, et Paris, notamment Boumard, un vendeur d'images pieuses[67]. Quelques rares exemplaires continuent de s'écouler au cours des années 1883 et 1884[68] et une nouvelle édition est même imaginée par un Thiollier que les querelles d'argent n'ont pas refroidi. Janmot ne rejette pas d'emblée l'idée, tout en restant prudent :

> Ne rien gagner j'y suis habitué, mais perdre et surtout faire perdre les autres, je ne puis m'habituer à cela. Je vous admire de toute mon âme d'être prêt à recommencer une 2ᵉ édition au nitrate d'argent ou n'importe comment. Quel courage, grand Dieu ! Peut-être cette seconde édition en donnant cinq ou six exemplaires aux trompettes de la presse, à certaines trompettes du moins, car il en est qui trompetteraient de travers ou ne trompetteraient pas du tout. Peut-être pourrons-nous retirer quelques sous ce qui rappellerait le mythe invraisemblable raconté par Baudelaire, celui du poète lyrique qui vit de son état[69].

Cette édition n'aura pas lieu. Thiollier part en voyage plusieurs mois avec Borel et Janmot commence à penser à une autre publication, *Opinions d'un artiste sur l'art*[70], épais recueil de textes théoriques sur la peinture de son temps qui paraîtra en 1887 à compte d'auteur[71] avec le concours de libraires lyonnais et parisiens, après des tentatives auprès des imprimeurs stéphanois. Le livre n'est pas non plus un succès de librairie : « le bilan de mes *Opinions sur l'art* se réduit à 230 vol. sortis du magasin. 115 vendus et le reste donné[72] ». Cet ouvrage, comme le *Poème* édité, n'aura quasiment aucun écho critique ; il permettra néanmoins à l'œuvre de Janmot de survivre dans les mémoires[73]. De nouvelles collaborations sont envisagées entre Janmot et Thiollier, notamment pour sa grande édition, *Le Forez pittoresque et monumental*[74], pour laquelle Janmot aurait

67 *Cf. infra*, lettre 459.
68 *Cf. infra*, lettre 514 & 560.
69 *Cf. infra*, lettre 470.
70 Louis Janmot, *Opinions d'un artiste sur l'art*, Lyon, Vitte et Perrussel, Paris, Victor Lecoffre, 1887.
71 *Cf. infra*, lettre 621.
72 *Cf. infra*, lettre 649.
73 Élisabeth Hardouin-Fugier, *Le Poème de l'âme par Louis Janmot*, Lyon, Presses Universitaires de Lyon, 1977, p. 33 & Élisabeth Hardouin-Fugier, *Louis Janmot 1814-1892, op. cit.*, p. 136.
74 *Cf. infra*, lettre 644. Félix Thiollier, *Le Forez pittoresque et monumental, Histoire et description du département de la Loire et de ses confins*, ouvrage illustré de 980 gravures ou eaux-fortes, 2 vol., publié sous les auspices de la Diana, Société historique et archéologique du Forez, Lyon, impr. Waltener, 1889.

pu fournir le dessin d'un portrait perdu de Laprade[75], mais la chose n'aboutit pas. L'éditeur ne renoue avec l'œuvre du peintre qu'après sa mort, pour la publication de *Louis Janmot et son œuvre* en 1893[76].

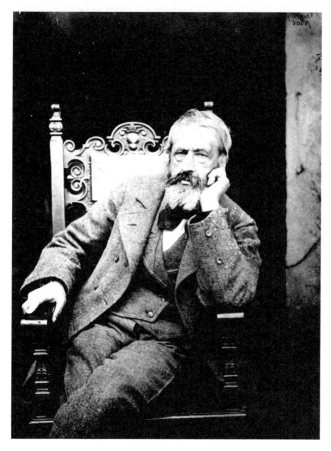

Fig. 2 – Félix Thiollier, Portrait de Louis paru dans *Poème de l'âme*. *Portrait de l'auteur et trente-quatre photographies au charbon d'après les originaux*, Saint-Étienne, impr. Théolier, 1881, 33 × 26 cm. © Clément Paradis.

75 *Cf. infra*, lettre 651.
76 Félix Thiollier, *Louis Janmot et son œuvre M DCCC XIV - M DCCC XCII*, Montbrison, impr. Brassart, 1893, indication sur chacune des planches reliées avec le texte.

LA FAMILLE & L'ÉCONOMIE DE L'ŒUVRE

L'étude de la correspondance révèle à quel point la vie créative et la vie familiale sont liées dans l'existence du peintre. La fresque qu'il avait réalisée en 1868 dans sa maison de Bagneux-sur-Seine, dont il ne reste aujourd'hui que des dessins[77], était archétypale de ce fait : Janmot y avait peint ses enfants défilant devant des arcades et des pilastres ioniques, voisinant les « Muses » représentées sur un mur adjacent, l'ensemble se détachant sur un paysage d'aqueducs rappelant l'Italie chère au disciple d'Ingres. Ce travail perdu n'est cependant pas le seul point de rencontre entre l'œuvre et les sept enfants Janmot. Dans *L'Immaculée Conception*, décor de la chapelle du couvent des Franciscains de Terre Sainte de 1878, Aldonce (1860-1933) représentait la Vierge et Marthe (1870-1935) un ange au-dessus de l'Obéissance[78]. Dans le *Rosaire* de l'église de Saint-Germain-en-Laye, c'est au tour de Marie-Louise (1858-1942) de représenter la Vierge[79]. Le *Poème de l'âme* lui-même abrite un certain nombre de références aux enfants, notamment Cécile (1857-1954), Maurice (1866-1924), Marie-Louise et Aldonce dont les portraits servent de dessins préparatoires à l'ultime dessin *Sursum corda*[80]. Tout au long de sa vie, quand il en a le loisir, Janmot travaille à des portraits de ses enfants, Norbert (1867-1941) en 1876[81], Cécile et son fils[82] en 1885 et, l'année suivante, la correspondance nous apprend qu'il ressuscite une étude partielle représentant Charlotte (1862-1948) enfant[83]. Marthe, la benjamine, est encore à la fin de la vie du peintre une confidente et le modèle de quelques portraits remarquables[84].

La famille se disloque pourtant dans les années 1880[85], dans des circonstances formulées à demi-mot par les lettres. Une profonde

77 *LJCA*, I, 412.
78 Bruno de Saint-Victor et Marie-France de Christen-Bonnard, « La chapelle des Franciscains de Terre Sainte de la rue Falguière », *Cahiers de la Ligue Urbaine et Rurale* N° 153, 4ᵉ trimestre 2001, p. 37-39.
79 *Cf. infra*, lettre 390.
80 Élisabeth Hardouin-Fugier, *Le Poème de l'âme par Louis Janmot, op. cit.*, p. 152.
81 Élisabeth Hardouin-Fugier, *Louis Janmot 1814-1892, op. cit.*, p. 290.
82 *Cf. infra*, lettre 590.
83 *Cf. infra*, lettre 607.
84 Élisabeth Hardouin-Fugier, *Louis Janmot 1814-1892, op. cit.*, p. 293.
85 *Cf. infra*, lettre 402.

mésentente s'installe entre la belle-famille, notamment la marquise Hélène de Saint-Paulet qui a eu régulièrement la charge des enfants après la mort de Léonie Janmot (1829-1870), et l'artiste. « Je suis un étranger, un barbare qui fait de la peine à la plus sublime des tantes qu'on appelle *maman*[86] » se lamente-t-il. Janmot est privé d'accès à la villa Thouron et à toutes ses affaires[87], des procès sont en cours[88] mais la justice est lente à trancher. La souffrance de Louis Janmot face aux disputes familiales est lisible lettre après lettre : « Acculé par une fatalité satanique à une situation sans remède, sans issue, sans espoir, sans travaux, sans douceur d'aucune sorte, sans gains pour compenser des pertes qui se renouvellent sans cesse, je ne puis être qu'ennuyeux, ressemblant aux gens qui montrent les moignons de leurs membres coupés ou leurs plaies saignantes invétérées et que nul ne saurait guérir[89] ».

Une des particularités de l'œuvre de Janmot est que la place et le rôle du père y est pensée esthétiquement, notamment dans le *Poème de l'âme* à travers *Le Toit paternel* (1854)[90], sixième moment du cycle dont la toile montre un autoportrait de l'artiste dans un appartement bourgeois, en retrait d'une tablée où trois femmes sont occupées à filer, à lire, à prier, pendant que des enfants regardent l'orage par une fenêtre. Si l'élément féminin domine, préfigurant presque ironiquement la situation que donnera à vivre Mme de Saint-Paulet, l'homme reste décrit comme fidèlement attaché au foyer, tissant par son regard tourné vers le spectateur un lien entre le monde réel et la famille idéale, assumant sa dimension temporelle (quand la trinité féminine évoque le temps long, la piété et le savoir) et son ancrage dans un présent immédiat qui doit être instruit à cette économie familiale.

La famille est l'œuvre du père ; vie familiale et vie artistique sont indissociables pour lui. Il n'est donc pas étonnant de le voir citer dans ses lettres comme une référence intellectuelle Frédéric Le Play (1806-1882)[91], le sociologue défenseur des valeurs familiales de l'Ancien Régime qui retient comme forme idéale de stabilité familiale et sociale la « famille souche », système familial à différencier de ses deux modèles concurrents,

86 *Cf. infra*, lettre 554.
87 *Cf. infra*, lettre 577.
88 *Cf. infra*, lettre 561.
89 *Cf. infra*, lettre 559.
90 LJCA, I, 400.
91 *Cf. infra*, lettre 639.

la famille instable et la famille patriarcale[92]. Le principe fondamental de ce « système à maison » est la permanence sur la longue durée de la résidence familiale, prioritaire sur toute autre considération dans la vie en société, et ses caractéristiques secondaires sont souvent décrites comme la tendance à la concentration de plusieurs générations sous le même toit, le droit d'aînesse souvent masculin et l'exclusion des cadets lors de leur mariage. Janmot tente vraisemblablement de se hisser à la hauteur de ces idéaux leplaysiens et de garantir une forme d'ascension sociale à ses enfants, mais il en paye le prix fort.

Le lecteur ne peut qu'avoir la triste impression de lire la vie d'un homme qui a perdu sa famille à la gagner : en voulant se faire le gardien de l'« oikos », c'est-à-dire de la « maison » (selon l'étymologie grecque du terme[93]), et donc de son « oikonomía », son bon fonctionnement économique, Janmot, dépourvu de rentes, s'est efforcé durant des années de courir après les commandes rémunératrices, quitte à devoir délaisser le « toit paternel » pendant de longues périodes. Il est ainsi devenu cette autre figure masculine omniprésente dans son œuvre, plus romantique mais moins confortable, celle du voyageur exilé, égaré comme dans *L'Infini*, vingtième moment du *Poème de l'âme*[94].

La mort de Victor de Laprade en décembre 1883, qui le plonge dans un abattement total (« une partie de ma vie meurt avec lui et ne revivra plus[95] »), le pousse à se confesser sur cette vie à Amélie Ozanam avec une honnêteté rageuse et déchirante : « oui, je suis un

92 Frédéric Le Play, *L'Organisation de la famille, selon le vrai modèle signalé par l'histoire de toutes les races et de tous les temps*, Tours, Alfred Mame et fils, 1884. Dans le système de La Play, la famille instable est la famille nucléaire pratiquant l'héritage à partage égalitaire, et la famille patriarcale est construite autour d'un héritier unique des biens matériels et éventuellement non matériels. Dans la famille souche, les enfants exclus de l'héritage sont dédommagés par différents moyens (par exemple la dot).

93 L'historien Numa Denys Fustel de Coulanges explique ainsi la chose : « Les Grecs désignaient aussi les membres, d'un γένος par le mot ὁμογάλακτες, qui signifie *nourris du même lait*. Que l'on compare à tous ces mots ceux que nous avons l'habitude de traduire par famille, le latin *familia*, le grec οἶκος. Ni l'un ni l'autre ne contient en lui le sens de génération ou de parenté. La signification vraie de *familia* est propriété ; il désigne le champ, la maison, l'argent, les esclaves, et c'est pour cela que les Douze Tables disent, en parlant de l'héritier, *familiam nancitor*, qu'il prenne la succession. Quant à οἶκος, il est clair qu'il ne présente à l'esprit aucune autre idée que celle de propriété ou de domicile » (Numa Denys Fustel de Coulanges, *La Cité antique* [1864], Paris, Flammarion, 2009, p. 118).

94 Élisabeth Hardouin-Fugier, *Le Poème de l'âme par Louis Janmot, op. cit.*, p. 53.

95 *Cf. infra*, lettre 554.

homme d'argent[96] », écrit-il en faisant le bilan d'une vie de sacrifice et dessinant dans cet aveu avec plus de précision ce qui fut vraisemblablement pensé comme l'autre œuvre de sa vie, sa famille, pour laquelle il vit « à la dure », « travaillant pour huit personnes dont je gagne le pain[97] » :

> J'ai dix mille francs de rente, j'en dépense seize. Pour mes deux enfants et leurs leçons 6 mille f., pour la pension de Norbert 3 mille f., pour les eaux de Cauterets de 8 à 900 f. chaque année. Que reste-t-il vis-à-vis de tout le reste ? la ressource de vivre sur mon capital ? c'est ce que je fais. Cette année, ayant donné 30.000 fr. pour le mariage d'Aldonce, corbeille et trousseau, ayant gagné près de 8.000 frcs, je finis avec 3.000 f. de dettes et 2.000 f. de capital vendu, en sus des 30.000 pour la dot[98].

L'argent ne garantit pas la félicité, mais « il évite bien des malheurs et des plus cruels, des plus irrémédiables[99] ». Les rentes, par-dessus tout, « facilitent énormément le bonheur[100] ».

Malheureux, Janmot n'en est pas moins prévoyant : si, en catholique, il se trouve en décalage avec son époque, en libéral il l'embrasse totalement et, fortuitement, la correspondance se transforme parfois en petite histoire de la finance française, brisant le mythe d'une vie d'artiste éthérée, notamment au moment du « krach de l'Union Générale », la première grande crise capitaliste française qui touche en 1882 particulièrement les groupes catholiques, puis conservateurs et royalistes[101].

La panique nous révèle un Louis Janmot boursicoteur, chose moins surprenante qu'on ne pourrait le croire, car le jeu en Bourse est une des modes de la Troisième République : après la Monarchie de Juillet, les petits investisseurs français furent encouragés par le gouvernement à investir dans les emprunts d'État et les compagnies ferroviaires, afin de permettre la modernisation du pays et de financer les nombreuses expéditions militaires en cours. Au cours du XIXe siècle, le marché devient de plus en plus populaire : alors qu'il semblait auparavant ne profiter qu'aux aristocraties financières, il est dorénavant accessible même

96 *Ibid.*
97 *Cf. infra*, lettre 372.
98 *Cf. infra*, lettre 554.
99 *Cf. infra*, lettre 542.
100 *Cf. infra*, lettre 652.
101 *Cf.* Jean Bouvier, *Le Krach de l'Union Générale, 1875-1885*, Paris, PUF, 1960.

au peuple[102], c'est pourquoi la période qui s'étend des années 1870 à la Grande Guerre est parfois qualifiée de « première mondialisation[103] ».

La crise financière est un coup dur, mais le peintre s'avère un gestionnaire bien plus avisé que la moyenne des catholiques de l'époque, qu'il fustige d'ailleurs de manière paradoxale, particulièrement les lyonnais, qui « n'avaient comme toujours qu'une idée, faire de l'argent. Eux les plus chrétiens du monde, croit-on et croient-ils[104] ». C'est avec Thiollier qu'on le surprend d'abord à parler de ses placements et à se renseigner sur les « mines d'Heyrieux » dont « chaque action primitive vaut 4 actions libérées et une émission de nouvelles actions à 500 fr. dont 125 payables à la répartition des actions nouvelles, non réductibles pour les actionnaires fondateurs[105] ». Le voilà bientôt qui retire ses valeurs du Crédit Lyonnais avec l'aide de son beau-frère Pierre de Saint-Paulet et de Gabriel Saint-Victor, et qu'il se sépare de ses actions Suez, ses obligations Chemins de fer du Midi, ses actions nouvelles de la Compagnie des Eaux[106] et se préoccupe de ses actions de la Fédération[107]. Le résultat de cette gestion contraste avec la catastrophe ambiante : Janmot s'en sort « sans contrecoup d'un krach quelconque », même s'il finit son année « avec quelques milliers de francs de dettes », chose malheureusement inévitable « étant donné les proportions ordinaires du débit et des rentrées[108] ».

Il incarne ainsi le paradoxe du catholicisme libéral, ce mouvement dont les pères spirituels sont Lamennais, Lacordaire (dont Janmot fait le portrait en 1846 et 1883[109]), et le comte de Montalembert, ami du peintre[110]. Ce courant se définit comme un traditionalisme évoluant[111], s'oppose à l'intégrisme antidémocratique et antiparlementaire, mais pense le progrès comme exigeant la coexistence de la liberté et de l'autorité

102 Victoria E. Thompson, *The Virtuous Marketplace – women and men, money and politics in Paris 1830-1870*, Baltimore, USA, Johns Hopkins University Press, 2000, p. 146-147.
103 Suzanne Berger, *Notre première mondialisation – Leçons d'un échec oublié*, Paris, Seuil et La république des idées, 2003, p. 6.
104 *Cf. infra*, lettre 459.
105 *Cf. infra*, lettre 531.
106 *Cf. infra*, lettre 458.
107 *Cf. infra*, lettre 480.
108 *Cf. infra*, lettre 489.
109 *Cf. infra*, lettre 342.
110 *LJCA*, I, 65, lettre n° 10 de Louis Janmot à Montalembert, 22/11/1847.
111 Marcel Prélot & Françoise Gallouédec Genuys (dir.), *Le Libéralisme catholique*, Paris, Armand Colin, 1969, p. 7.

(la liberté seule menant à l'anarchie et l'autorité isolée engendrant la tyrannie) dans l'attention à la charité. La place du capitalisme et de la finance dans cette équation est ambiguë : parfois décriés pour leurs rôles dans le développement du matérialisme et l'aggravation de la condition ouvrière, ils sont aussi les leviers qui permettent la charité, maintiennent un certain ordre et assurent la continuité d'une hiérarchie, quand bien même ce n'est pas toujours la plus désirable[112]. Ainsi Janmot avoue-t-il parfois penser à l'argent jour et nuit[113], s'occupe à marier ses filles à grands frais à l'aristocratie[114], symbole vacillant d'un temps passé qu'il considère finalement comme le sien, tout ceci ne l'empêchant pas d'admirer et même recevoir chez lui Don Bosco[115]. Il vit aussi habité par le souvenir de Frédéric Ozanam, avec qui il vitupérait dans sa jeunesse contre « les hommes qui ont trop » et s'inquiétait de la lutte entre deux côtés, « la puissance de l'or » et « la puissance du désespoir[116] ».

ÉPILOGUE

Un voyage à Lyon en 1885 prépare un événement inattendu : le remariage de Louis Janmot avec Antoinette Currat, son ancienne élève qui projetait d'entrer au couvent après le décès de ses parents[117]. Après leur union, celle-ci réside avec les enfants en Algérie pendant que Louis Janmot travaille en France, tout en voyageant régulièrement de l'autre côté de la méditerranée[118]. Il cherche notamment à obtenir une commande pour réaliser les peintures de la basilique de Fourvière à Lyon, construite par Sainte-Marie Perrin sur les plans de

112 Cf. infra, lettre 639.
113 Cf. infra, lettre 389.
114 Sa fille Marie-Louise épouse Antoine de Villeneuve, Aldonce épouse Charles de Christen et Cécile Armand de Peyssonneaux du Puget.
115 Giovanni Melchior Bosco (1815-1888), dit aussi Don Bosco, était un prêtre italien qui fût canonisé en 1934 par Pie XI. Il a dédié sa vie à l'éducation des jeunes enfants issus de milieux défavorisés et est le fondateur, en 1859, de la Société de Saint François de Sales, plus connue sous le nom de congrégation des salésiens.
116 LJCA, I, 42, lettre n° 3 de Frédéric Ozanam à Louis Janmot, 13/11/1836.
117 Cf. infra, lettre 602.
118 Cf. infra, lettre 668.

Bossan, sans y parvenir[119]. L'année 1888 le voit exposer à Paris aux côtés d'Auguste Ravier, ce qui le réjouit sans qu'il en attende un immense succès, « car les envois des provinciaux, surtout quand ils sont entachés de cléricalisme, sont impitoyablement, cyniquement et infailliblement relégués aux dernières places[120] ». En 1890, sa fille Cécile perd un enfant[121], ce qui le bouleverse. Le 31 mai 1892, une lettre de Paul Borel à Madame Ozanam l'informe des derniers instants de Louis Janmot, pris d'une fluxion de poitrine[122]. Il s'éteint le 1er juin 1892[123] après s'être défini comme un « démissionnaire par force et par raison[124] » face à une époque qui voyait son œuvre comme une relique du passé. Sa place demande sans doute aujourd'hui à être réévaluée, tant le développement de l'art européen et de son historiographie révèle sa position inconfortable d'homme de l'entre-deux. Après lui en effet, la réaction qu'il appelle de ses vœux[125] prendra corps. En cette fin de XIXe siècle, une nouvelle génération d'artistes catholique s'apprête à émerger, parmi lesquels Odilon Redon[126] et Maurice Denis, capable de voir en Janmot une inspiration pour œuvrer au « néo-traditionnisme[127] » qui est au cœur de l'esthétique de la réaction du début du XXe siècle[128]. Ainsi Janmot sera-t-il encore présent spirituellement dans les travaux de la nouvelle école cherchant à lutter contre cette modernité qui laisse « l'artiste individuel et une coterie d'amateurs de nouvelles vogues décider de la valeur des choses sans égard aux critères du goût transmis par la tradition[129] ». Cette descendance ne

119 *Cf. infra*, lettre 642.
120 *Cf. infra*, lettre 646-648.
121 *Cf. infra*, lettre 692.
122 *Cf. infra*, lettre 732.
123 *Cf. infra*, lettre 733.
124 *Cf. infra*, lettre 651.
125 *Cf. infra*, lettre 639.
126 Janmot a offert à Redon l'exemple de l'artiste immergé dans son œuvre et maniant la plume autant que le pinceau, mais aussi du créateur engagé spirituellement dans une esthétique catégoriquement non-fragmentaire (Stephen F. Eisenman, *The Temptation of Saint Redon*, Chicago, University of Chicago Press, 1992, p. 88).
127 Maurice Denis, « définition du néo-traditionnisme », article initialement publié en 1890 dans *Art et critique* et reproduit dans Maurice Denis, *Nouvelles théories sur l'art moderne, sur l'art sacré*, Paris, L. Rouart & J. Watelin, 1922, p. 66.
128 Neil McWilliam, *L'Esthétique de la réaction*, traduction de Françoise Jäouen, Dijon, Les Presses du réel, 2021, p. 15 & 173.
129 Neil McWilliam, *L'Esthétique de la réaction*, *op. cit.*, p. 16.

parviendra cependant pas à s'emparer complètement de la forme unique qu'il a conçue, ce cycle pictural et poétique qui inscrit le labeur de l'artiste dans le temps long du siècle et défie la division du travail imposée dans les arts.

Clément PARADIS

NOTE DES ÉDITEURS

Le présent ouvrage n'aurait pu voir le jour sans le travail de conservation effectué par les descendants de Louis Janmot, notamment Hervé de Christen, qui à la suite de son grand-oncle Aloys de Christen, lui-même petit-fils du peintre, s'est évertué à collecter et transcrire les archives de Louis Janmot.

De l'abondante correspondance réunie, nous avons fait le choix de ne conserver pour cette publication que les échanges touchant aux questions artistiques et théoriques, accompagnés de quelques lettres permettant de saisir la personnalité des principaux protagonistes et leur point de vue sur le XIXe siècle. Nous avons donc dû parfois sacrifier un peu du prestige de la correspondance, en ne reprenant par exemple pas tous les échanges entre Louis Janmot et Victor de Laprade.

Le choix a cependant été fait de conserver pour chaque lettre la numérotation originale des archives conservées par Hervé de Christen (afin de faciliter la bonne continuation du travail sur cette correspondance) et l'orthographe parfois surprenante des auteurs, notamment de Louis Janmot lui-même qui emprunte souvent ses tournures et graphies au XVIIIe siècle (ainsi des mots comme « enfant », « appartement », « compliment » ou « monument » sont écrits sans « t » au pluriel, même si la même règle n'est pas suivie pour des mots comme concurrent, ou déplacement. « Remerciment », est aussi écrit sans « e » et il se plaît à écrire « hyver » en place d'hiver).

La transcription n'est cependant pas toujours littérale dans la mesure où ces lettres ont souvent été écrites sans ponctuation véritable, ni majuscules significatives, ni même véritable répartition en paragraphes. La lecture très difficile de certaines écritures et l'effacement de quelques fragments nous a parfois contraints à laisser quelques passages en blanc, sans altérer heureusement la compréhension du texte.

LETTRES

342
LOUIS JANMOT AU DIRECTEUR DES BEAUX-ARTS[1]
9-10-1877

Rennes 9 octobre 1877

Monsieur le directeur,
 Je me rendrai à Paris pour faire la copie de mon portrait du R.P. Lacordaire aussitôt que l'original aura été livré.
 Veuillez agréer mes remercimens pour l'initiative bienveillante que vous avez prise à cet égard vis-à-vis de Monsieur le ministre.
Votre dévoué et respectueux serviteur

L. JANMOT

1 Philippe, Marquis de Chennevières (1820-1899), directeur des Beaux-Arts du 23/12/1877 au 27/5/1878.

344
LOUIS JANMOT À PAUL CHENAVARD[2]
2-12-1877

Rennes, 2 décembre 1877, quelle date !
rue du Fg de Paris 19

Mon cher ami,

Je vous écris pour vous demander votre avis sur la situation présente, voici à quel point de vue. Cette situation est diversement interprétée quant à ses causes et je suis un de ceux qui ne voient pas, au moins en grande partie, là où vous les voyez, mais un dissentiment ne change en rien une amitié, déjà vieille, qui se base sur des sentimens et sur certains côtés de la raison vis-à-vis-desquels on est d'accord.

D'après quelques ouï-dire qui viennent du jury en situation d'être bien informé si le Maréchal résiste ou non, d'ici peu de jours nous verrons des événemens de la plus haute gravité, il n'y a pas besoin d'être sorcier pour savoir cela, mais ce que vous pouvez savoir, grâce à vos relations nombreuses parmi les hommes de la gauche, c'est une partie de leur programme, dans la supposition qu'ils aient le loisir de l'exécuter. Il est menaçant pour ce qu'on en sait déjà ; il l'est encore plus pour ce qui en a transpiré parmi les enfants terribles du parti ; il l'est surtout par une vaste organisation secrète qui un jour donné enlacera la dernière commune de France ; les hommes seraient choisis et chacun prendrait son poste au moment donné. Je ne juge pas, je n'apprécie pas, je raconte.

Quand on est seul on a le pouvoir d'assister en curieux à tout cela, on a le devoir de rester sur le théâtre des événemens pour y jouer le rôle qu'on croit être le sien. Mais quand on a sept enfants, de vingt à dix ans, qu'on a toutes les peines du monde à les faire vivre, il faut aviser à les faire sortir à temps de la bagarre où ils n'ont que faire, les filles surtout, et à leur assurer le pain pour les mauvais jours. Quelle est donc à votre avis, en vous plaçant à ce point de vue, très clair, trop même, l'attitude que dès à présent il convient de prendre, quelle est votre impression, votre sentiment intime à cet égard. Il ne s'agit nullement, comme vous

2 Bibliothèque municipale de Lyon, ms. 5410, lettre 140.

voyez, d'une dissertation, d'une thèse quelconque, que je ne voudrais pas vous infliger l'ennui d'écrire lorsque vous trouverez probablement comme moi qu'il s'en écrit assez tous les jours, mais d'un conseil d'ami, parfaitement indépendant de toute opinion politique ou autre. Il y a des enfants à sauvegarder. Ni eux, ni leur père ne vous sont indifférents, je puis donc consulter, étant placé, comme vous l'êtes, pour bien savoir, étant avisé, comme vous l'êtes, pour bien juger.

J'ai reçu la demande d'une copie de mon portrait du Père Lacordaire[3] pour la mettre dans les galeries de Versailles mon projet est d'aller à Paris à cet effet, lorsque le portrait aura été obtenu de Madame la Comtesse de Mesnard[4], qui malheureusement le possède, l'apprécie peu et cependant ne se presse pas d'obtempérer à la demande que je lui ai faite, mon projet, s'il peut s'exécuter m'amènerait à Paris au commencement de janvier.

Comme complication néfaste, ma belle-sœur, qui doit conduire à Pau l'aîné de mes fils, forcé pour sa santé de passer l'hyver ailleurs qu'en

3 Portrait réalisé à la suite d'une excursion aux Bannettes, au-dessus du monastère de Chalais, et donc de Voreppe, le 26/7/1846. « Au bout de deux heures [de marche] », écrit Paul Brac de La Perrière dans son Journal, « nous étions parvenus à un plateau d'où on apercevait toute la vallée du Drac et celle de Thullins, puis une multitude de montagnes [...] Sur la dernière cîme le P. Lacordaire était posé en conquérant pendant plusieurs minutes. Il plongeait ses regards dans l'admirable spectacle de la nature, qui lui était offert, immobile, l'œil fixé, le coude sur la hanche, le costume agité par un vent violent, frais. On aurait dit je ne sais quelle apparition de quelque puissance surnaturelle » (*Journal* de Paul Brac de La Perrière, Archives La Perrière, La Pilonière). Les séances de pose ont lieu dans les jours qui suivent, ainsi que les esquisses du tableau qui se poursuivront jusqu'à la mi-août, pour ne devenir le grand tableau fini que fin août. Le portrait, exposé au Salon de 1847, suscite un commentaire inspiré à Théophile Gautier : « N'oublions pas non plus un portrait du R. P. Lacordaire exécuté par M. Jeanmot [*sic*] de Lyon [...]. On dirait une peinture à l'œuf élaborée dans un cloître par quelque imagier du Moyen Âge, tant le dessin est d'une sécheresse naïve, d'une couleur d'enluminure gothique. Il n'est pas possible de s'abstraire plus complètement de son époque » (*La Presse*, 8 avril 1847). Le portrait sera donné en 1856 par le Père Lacordaire à la Comtesse de Mesnard, puis passera à son notaire, pour être finalement acquis par les Dominicains du Saulchoir après 1923, à Kain en Belgique jusqu'en 1939, puis à Étiolles, près d'Évry, jusqu'en 1971. Il est depuis, au couvent des Dominicains à Paris, rue Saint-Jacques. La copie dont il est question ici, faite en 1878, est au Musée de Versailles (lire aussi : Élisabeth Hardouin-Fugier, *Louis Janmot 1814-1892*, Lyon, Presses Universitaires de Lyon, 1981, p. 64 et suivantes).
4 Flora Élisabeth de Bellissen (1808-1887), tertiaire de Saint Dominique, amie et correspondante de Lacordaire, fût l'épouse de Ferdinand, Comte de Mesnard (1809-1862), lui-même fils du premier écuyer de la duchesse de Berry. Le Comte de Mesnard avait participé à l'épopée de la duchesse de Berry en 1832 et avait trouvé un refuge discret à Lyon chez les Yéméniz, lui permettant d'échapper au procès des compagnons de la duchesse tenu à Montbrison en 1833.

Bretagne, suspend son départ à cause des évènemens qui menacent, et pendant ce temps-là l'hyver avance avec ses dangers pour cette malheureuse santé.

Je ne vous ai pas encore parlé de Berthe, notre projet aura bien de la peine à se réaliser[5], mais nous n'avons rien pu imaginer de mieux. J'ai des nouvelles de notre chère malade qui irait plutôt mieux. J'ai su par elle que vous étiez retenu à la chambre et même au lit par une douloureuse sciatique. Où en est-elle et où en êtes-vous maintenant ?

Mon beau-père vient de se guérir a l'âge de 78 [ans] d'une grave fluxion de poitrine, ce qui prouve qu'on doit le ranger au nombre de ceux qui ont été conçus en bonne lune.

Je vous transmets les complimens de toute ma famille qui sait que je vous écris, pourquoi je vous écris et approuve que je vous consulte.

Adieu, cher ami, puissions-nous nous revoir bientôt, sans avoir trop de nouvelles à nous communiquer.

Tout à vous cordialement

L. JANMOT

5 Une lettre de Louis Janmot à Madame Ozanam datée du 24/10/1877 explique le projet : « Mme la Marquise C. de L. n'a pas répondu à la lettre que je lui avais écrite à mon arrivée ici, par laquelle je la priais, n'ayant pu obtenir une audience pendant que j'étais à Paris, de faire un acte quelconque notarié pour assurer la pension de 1 200 fr qu'elle faisait à sa fille » (Lettre 343, de Louis Janmot à Madame Ozanam, le 24/10/1877, non publiée). En effet, la mère adultérine de Berthe de Rayssac, la Marquise Conrad Le Lièvre de La Grange, née Adeline Outrey (1810-1878), fille d'un consul de France à Trébizonde, morte à Paris le 26/1/1878, versait à sa fille illégitime jusqu'alors une pension de 1 200 francs par an, pension qui pouvait se tarir à sa mort, si elle ne lui faisait aucun legs particulier, puisqu'en raison de sa naissance adultérine, sa fille n'avait aucun droit à sa succession. Cette pension était d'autant plus importante pour Berthe que son père ne lui avait pas laissé la pension de 600 francs qu'il lui versait (*Journal de Berthe de Rayssac*, 16/7/1874, Bibliothèque municipale de Lyon, ms 5649). À propos de sa mère, Berthe de Rayssac écrit : « J'aimerais conquérir cette belle marquise... Son éloignement vient de son honnêteté. On ne doit pas aimer l'enfant d'une faute. C'est un remords vivant. Le sentiment animal ne doit pas étouffer l'honneur d'une belle âme » ! (*Journal de Berthe de Rayssac*, 5/1/1873, op. cit.). Sa mère étant sans postérité légitime, Berthe aurait dû être son héritière. Les La Grange étaient une famille très lancée avec trois lieutenants généraux, un pair de France de Louis Philippe, un sénateur du Second Empire, et de brillantes alliances, Méliand, Bauveau Craon, Cossé Brissac, La Force, Caylus.

347
Louis Janmot au Directeur des Beaux-Arts
10-1-1878

Rennes 10 janvier 1878, fbg de Paris 19

Monsieur le directeur,

Après plusieurs lettres et plus d'un mois de silence, Madame la Comtesse de Mesnard m'a fait connaitre les conditions auxquelles elles consentiraient à me prêter le portrait du Père Lacordaire, pour le but que je lui ai indiqué. Ces conditions montrent à l'égard de ma bonne foi, dont personne n'a eu jusqu'ici l'idée de douter, une méfiance telle que j'ai refusé de les accepter. Pour rester dans la vraisemblance, aussi bien que dans la vérité, il faut savoir que Madame la Comtesse de Mesnard est sujette à des bizarreries que son grand âge peut expliquer.

Les choses étant ainsi, deux parties restent à prendre, ou abandonner cette commande, ou l'exécuter avec des matériaux assez nombreux que je peux avoir entre les mains, mais dans ce dernier cas il est à craindre, malgré tous mes efforts, que l'exécution, rendue plus longue et plus ardue, ne réponde pas exactement au sens du mot répétition employé dans votre lettre du 6 novembre 1877.

Il était donc de mon devoir d'en référer avec vous, Monsieur le directeur, et d'attendre vos ordres à cet égard.

Veuillez agréer l'assurance de ma parfaite considération et de mon respect.

L. Janmot

J'ai exécuté le portrait du R.P. Lacordaire en 1847. C'est un pur don d'amitié que j'ai fait au célèbre dominicain, avec lequel j'ai été lié depuis 1835 jusqu'à sa mort. Ce portrait qui, dans mon intention et tout naturellement, devait être légué aux dominicains, a par suite de je ne sais quelle inspiration, aussi fâcheuse qu'imprévue, été donné à Madame la Comtesse de Mesnard par le R. P. Lacordaire lui-même.

348
Louis Janmot au Directeur des Beaux-Arts
15-1-1878

Rennes, 15 janvier 1878

Monsieur le directeur,

Depuis les conditions faites par Madame la Comtesse de Mesnard pour me confier le portrait du Père Lacordaire, conditions que je n'avais pas hésité à refuser, il s'est écoulé un temps assez long pour croire qu'il ne serait plus question de cette affaire et pour m'imposer le devoir de vous tenir au courant de ce qui s'était passé. Mais voici que je viens de recevoir une nouvelle lettre qui modifie les termes de la précédente de manière à ce que l'obstacle, qui m'avait arrêté, n'existe plus.

Je m'empresse donc de vous prévenir, que dès l'instant qu'il m'est permis de rentrer dans le programme strict de votre honorée lettre du 6 novembre, celle que je vous ai écrite, il y a quelques jours, doit être considérée comme non avenue.

Je compte aller à Paris dès le commencement du mois prochain et me mettre immédiatement à l'œuvre.

Veuillez agréer, Monsieur le directeur, l'assurance de mon parfait dévouement et de mon respect.

L. Janmot

350
Louis Janmot à Paul Chenavard[6],
7-2-1878

Paris 7 février 1878
chez M. Ant. Rondelet[7], place St Sulpice 74

Mon cher ami,
 Je suis ici depuis une dizaine de jours, dont plusieurs et les premiers surtout ont été absorbés par les négociations, courses, démarches relatives à l'affaire de Berthe[8]. Il est assez difficile de dire jusqu'à présent si elles aboutiront et à quoi elles aboutiront. Mme Ozanam a fait les démarches les plus difficiles et les plus importantes. Il serait trop long de vous narrer l'imbroglio complexe, enchevêtré autour de la chose la plus simple du monde.
1°- La légataire universelle a ou n'a pas reçu une certaine fortune en héritage. Le chiffre en sera légalement connu lors de la levée des scellés.
2°- S'il y a une fortune, on l'estime à 150 mille francs effectifs, il n'y a pas besoin d'être grand clerc pour savoir qu'une portion de la pension de 1200 francs, au minimum, doivent être affectés à la véritable héritière Berthe.
 Mais ceci est affaire de conscience et non de légalité. En attendant la patiente se fait quelque mauvais sang, ce qui est naturel, et demande une solution à bref délai, quelle qu'elle puisse être, afin de pouvoir arranger sa vie en connaissance de cause.
 Votre, je pourrais dire notre, ami Peisse que j'ai eu le plaisir de voir m'a donné de vos nouvelles, il vous écrira sans doute lui-même à quel point il est contrarié du prolongement imprévu et mal motivé de votre séjour à Lyon. Je partage absolument cette manière de voir, car, lorsque vous arriverez, je serai parti. Vous paraissez, d'après cette même lettre,

6 Bibliothèque municipale de Lyon, ms. 5410, lettre 141.
7 Antonin Rondelet (1823-1891) né à Lyon, fût professeur d'histoire et de philosophie à la faculté des lettres de Clermont, puis vice-doyen de l'université catholique de Paris en 1875.
8 Il s'agit de la succession de la mère de Berthe de Rayssac, morte à Paris le 26/1/1878.

reçue samedi, avoir été mécontent de votre santé. Hélas, mon cher ami, nous devenons vieux, nous sommes même déjà tout devenus[9] et il n'y a guère plus d'intéressant que ce qui se passe au-delà ; que se passera-t-il ? est le grand point d'interrogation devant lequel l'humanité toute entière n'a cessé de nier ou de croire, de disputer toujours.

Je suis bien sûr que le bon Guichard[10], qui a fini par vous accaparer, vous soigne comme son père ou son fils et je lui en saurais le meilleur gré possible, si ces mêmes soins ne vous retardent pas loin de Paris, où je suis par hasard et où de moins en moins je dois être.

Vous avez fait la conquête des dames Soulacroix et Ozanam et je pense qu'il y a réciprocité. Avouez que c'est beau et assez original que le spectacle de ces femmes uniquement pétries pour ainsi dire d'intelligence et de bonté. Elles ont bien vite vu que le fond, le vrai fond, du vrai Chenavard, était fabriqué de la même étoffe[11].

Adieu, mon cher ami. Je n'ai pas encore l'original de ce malheureux portrait, dont je suis venu faire la copie. Tout à vous affectueusement.

L. JANMOT

Je sais que Laprade est à Cannes et grâce à vos santés respectives vous vous êtes moins visités que vous ne l'eussiez naturellement désiré. Une cordiale poignée de main à Guichard.

9 Participe passé indiquant qu'ils *sont effectivement devenus* vieux.
10 Il s'agit du peintre Joseph Benoît Guichard, né à Lyon le 14 novembre 1806 et mort dans la même ville le 31 mai 1880. Très jeune, il se lie d'amitié avec Chenavard puis rencontre Hippolyte Flandrin et son frère Paul, avec qui il suit les cours de Jean-Auguste-Dominique Ingres, futur maître de Janmot, qui a ouvert son atelier en 1825. Il épouse la fille du peintre Lagrenée en 1839.
11 Janmot fait allusion au fait que Chenavard est un républicain prônant le dépassement du catholicisme, donc une figure en bien des points décalée par rapport à la dévote Amélie Ozanam, veuve de Frédéric Ozanam (1813-1853).

352
LOUIS JANMOT À PAUL CHENAVARD[12],
17-3-1878

Paris 17 mars 1878

Mon cher ami,

Je viens d'apprendre par une de mes élèves revenue de Lyon que la place de professeur de peinture à Lyon était vacante parce que celui qui la remplissait M. Clément s'est retiré. J'avais demandé autrefois cette place et par la défection de M. de Chennevières je ne l'avais pas eue. Avant de remuer même le petit doigt, ce qui est toujours pénible et surtout à notre âge, faites-moi donc, mon cher ami, le plaisir de savoir ce qu'il en est. Il me paraît difficile que le professeur susdit n'ait pas déjà été remplacé. Dans le cas qu'il ne l'aurait été que d'une manière provisoire, voyez un peu à vue de nez quelles chances pourraient me rester, s'il en reste, et quelle doit être la situation dudit professeur dans l'état actuel de l'école, eu égard au nombre des élèves, aux fonctions à remplir, et à l'esprit général qui y règne.

Vous avez assez fait pour cette institution en lui léguant votre fortune, pour avoir tout droit et tout pouvoir de connaitre tout ce qu'il m'importe de savoir à son propos.

J'ai eu, mon cher ami, grand plaisir à recevoir votre lettre. Il ne lui manquait pour être parfaite que d'annoncer votre retour ce qu'elle ne fait pas. La laborieuse négociation relative à Berthe, comme vous le savez, s'est assez heureusement terminée. Le vrai coup a été porté par Mme Ozanam que cette affaire a occupée et préoccupée longtemps. Berthe, vous le savez peut-être, a loué un appartement[13] d'une façon provisoire, puisqu'il ne réalise pas le programme auquel elle tient absolument et auquel elle a raison de tenir, celui de demeurer prés de vous. Sa santé est la même.

Une récente lettre de Laprade me donne de vos nouvelles, mais ne parle pas non plus de sa présence à Paris. Je lui répondrai sous peu. Si vous le voyez donnez-lui de mes nouvelles et parlez-lui de l'éventualité dont je viens de vous entretenir.

12 Bibliothèque municipale de Lyon, ms. 5410, lettre 142.
13 Elle a en effet quitté la rue Bonaparte pour le 3 rue Pierre Corneille.

Je quitterai Paris dans une quinzaine. Ma copie de mon portrait de Lacordaire est à peu de chose prés terminée[14]. Un projet de peinture dans une église d'un couvent de franciscains d'un quartier lointain de Paris a été mis quelque temps en avant, a chuté, s'est relevé et finalement retombe plat pour un temps indéfinie par la répulsion du Ministre, M. Bardoux[15], dit-on, à faire quoique ce soit, qui de prés ou de loin ait quelque accointance avec un couvent ; les fonds sont cependant votés depuis plusieurs années, il s'agit de me les allouer en lieu et place d'un peintre mort depuis peu, Savinien Petit[16]. Chennevières se dit bien disposé, il connait l'affaire mais sa solution dépend du ministre, qui ne la connait pas et moi encore moins. C'est toujours ainsi. On a parlé aussi vaguement d'un portrait. Ce dernier projet ira rejoindre les précédents. Adieu.

Je vous serre affectueusement la main et regrette de ne pouvoir vous dire au revoir, que pour un temps d'une longueur indéterminée.

L. Janmot

Mon bien amical souvenir à Guichard, également au poète Soulary[17], qui aurait dû avoir une [...] et non un quart.

14 Dans une lettre du 8/4/1878 à son directeur, l'inspecteur des Beaux-Arts Paul de Saint-Victor, écrit à propos de ce tableau : « J'ai vu la copie du portrait du P. Lacordaire [...] et j'ai pu la confronter avec l'original [...]. Cette copie exécutée par l'artiste lui-même, reproduit le modèle un peu agrandi. C'est la même physionomie méditative et fervente, la même simplicité d'attitude, sobre et pâle, qui sied à une figure de moine rêvant et contemplant dans la solitude. Ce nouveau portrait figurera honorablement dans le musée de Versailles auquel il est destiné ».
15 Agénor Bardoux (1829-1897) était historien et écrivain, avocat au barreau de Clermont, député du Puy de Dôme (1871-1881), président du Conseil général du Puy de Dôme (1878-1883) puis sénateur inamovible (1883-1897), vice-président du Sénat (1889-1894) et ministre de l'Instruction publique, des Cultes et des Beaux-Arts dans le cabinet Dufaure (1877-1879).
16 Savinien Petit (1815-1878), peintre préraphaélite apprécié par Ingres, était l'auteur de nombreux décors d'église, notamment ceux de Notre Dame de Lorette à Paris ou de la chapelle des Broglie à Broglie. Chargé par l'État de décorer la chapelle du couvent des Franciscains de Terre Sainte (siège du Commissariat de la Custodie de Terre Sainte chargée des relations en France de la Custodie et du soutien de ses œuvres), il meurt le 4/2/1878 et c'est à Louis Janmot, en vertu d'une nouvelle commande de l'État, qu'échoira finalement le travail.
17 Joséphin Soulary (1815-1891), poète lyonnais d'origine génoise, fût chef de bureau à la préfecture du Rhône, puis bibliothécaire du Palais Saint-Pierre.

353
VICTOR DE LAPRADE À LOUIS JANMOT,
22-3-1878

Lyon, 22 mars 1878

Cher ami,
Vous savez combien je désirerais vous voir rentrer à Lyon et dans des conditions avantageuses.

Si l'affaire du professorat dépend de Paris, elle est difficile mais pas impossible. Si elle dépend de Lyon, aucune puissance de l'univers n'y peut rien pour vous, ni le bon Dieu, ni le diable lui-même, seul souverain et gouverneur de nos gouvernants ; la municipalité est toute faite de brutes communardes, à part deux ou trois êtres de l'espèce humaine, mais qui, pour n'être pas dévorés, hurleront avec les loups. D'ailleurs, comme vous le savez, Chenavard a déjà engagé l'affaire pour Guichard, et tout ce groupe est au mieux avec la presse et la préfecture jacobine. Il n'y a absolument rien à espérer, rien à tenter à Lyon.

Si c'est Paris, la direction des Beaux-Arts, le ministre de l'Instruction publique, qui doivent décider, alors on peut essayer. Je me charge, sans grand espoir, d'en écrire à G. Lafenestre[18], directeur de la division des Arts, à L. de Ronchaud[19], inspecteur, enfin à Bardoux[20], ministre. Je suis certain qu'ils me donneront de l'eau bénite de cour, très sucrée, mais feront-ils quelque chose pour vous et pour moi, c'est infiniment douteux. Il ne faut pas nous dissimuler qu'avant le 14 octobre[21], nous

18 Georges Lafenêtre, dit Lafenestre (1837-1919), poète et critique d'art orléanais, le fils d'un ami des Marcille, les grands collectionneurs d'art d'Orléans, était chef du bureau à la direction générale des Beaux-Arts (1878), inspecteur des Beaux-Arts, commissaire général des expositions françaises, membre du Conseil supérieur des Beaux-Arts, puis conservateur des peintures et dessins du Musée du Louvre (1886), professeur d'histoire de la peinture à l'École du Louvre (1886) et enfin professeur suppléant d'esthétique au Collège de France (1889), membre de l'Académie des Beaux-Arts (1892).
19 Louis Nicod de Ronchaud (1816-1887), d'une vieille famille franc-comtoise, fût inspecteur des Beaux-Arts (1872) puis secrétaire général de l'administration des Beaux-Arts (1879-1882).
20 Grand notable auvergnat, d'où ses relations avec Laprade.
21 Allusion aux élections législatives des 14 et 28/10/1877, suite à la dissolution de la Chambre par Mac Mahon, qui maintiennent une majorité républicaine et obligent Mac Mahon à

étions presque sur des roses, aujourd'hui nous sommes entrés en pleine période révolutionnaire. Jamais, ni en 48, ni en 70, nous n'avions aussi été complètement livrés et impuissants. Nous marchons lentement, mais sûrement, à l'absence de gouvernement, c'est-à-dire à l'anarchie. On ne met pas encore les curés et les aristocrates à la lanterne, mais on n'en fera certes plus des professeurs de littérature et même de peinture. Essayons pourtant, si vous voulez. Je connais Bardoux, je lui écrirai, il m'adore, il m'inondera de confitures, je serai complètement englué ; mais vous n'aurez pas votre place et je n'obtiendrai pour personne, même un poste de garde champêtre. Les républicains ne sont pas si bêtes que la royauté, ils jouent serré et ne réservent sûrement à leurs adversaires que la guillotine, la fusillade et le pétrole, je les connais ; il y en a une multitude qui sont mes meilleurs amis ; nous nous embrassons avec des tendresses d'anges ; et vous-même, vous ne serez guillotiné qu'un peu après moi. Mais faisons comme si nous ne savons rien.
Je vous embrasse de tout cœur.

V. de LAPRADE

Victor arrivera mardi ou mercredi à Paris, rue Jacob 12.

constituer un gouvernement désormais conforme à sa majorité (cabinet Dufaure) et non contre elle, comme c'était le cas précédemment. Mac Mahon démissionne en 1879 et cède sa place à Jules Grévy, après un nouveau revers aux élections sénatoriales.

355
Victor de Laprade à Louis Janmot,
20-4-1878

Lyon, 20 avril 1878

Cher ami,

Je suis heureux de ce petit succès[22], sans croire que mon très mince crédit y a contribué le moins du monde. Vous avez une très bonne idée en projetant un atelier de jeunes filles. Vos amis avaient toujours eu le désir de vous voir essayer cela.

J'ai donc l'espérance de vous voir ce printemps. Si ma carcasse est transformable, je serai à Paris fin mai et début juin pour les affaires de l'Académie.

22 Il s'agit de la commande du décor de la chapelle des Franciscains de Terre Sainte, 81-91 rue Falguière à Paris 15e. Savinien Petit, jusque-là chargé par l'État de ce décor, étant mort le 4/2/1878, c'est à Louis Janmot, en vertu d'une nouvelle commande de l'État du 20/4/1878, obtenue grâce à Victor de Laprade, qu'échoit le travail, qui est assuré en 1878-1879, et dont la réalisation, très appréciée de Chenavard et plus tard de Maurice Denis, fera même l'objet d'une rallonge financière de 4 000 francs de Jules Ferry le 13/11/1879, avant que le même Jules Ferry ne provoque la fermeture du couvent en 1880, à la suite de ses décrets anti-congrégations de la même année. Vendu en 1905, le couvent fait place à l'École Bréguet (jusqu'au transfert de celle-ci à Noisy-le-Sec) en 1987, pour finalement être détruit vers 1995, à la suite d'une erreur administrative. 60 m^2 de peintures murales, en partie à fresque, représentant l'*Immaculée conception* et le *Mariage mystique de saint François* sont emportés par les crocs des pelleteuses. La Commission supérieure des monuments historiques avait émis en 1973 un avis favorable de classement, or cet avis avait été présenté devant la section des « objets mobiliers » et non pas devant celle des « immeubles ». Le dégagement à Noël 1966, sous les badigeons dans l'absidiole sud de la chapelle, des « belles figures du Christ et de saint François entourés de trois jeunes femmes, symbolisant la Pauvreté, la Chasteté et l'Obéissance » par la restauratrice de fresques Marie-France de Christen, arrière-petite-fille du peintre, avait suscité cet avis favorable, mais en vain. Aldonce Janmot représentait la Vierge, Marthe Janmot, un ange au-dessus de l'Obéissance (Bruno de Saint-Victor et Marie-France de Christen-Bonnard, « La chapelle des Franciscains de Terre Sainte de la rue Falguière », *Cahiers de la Ligue Urbaine et Rurale* N° 153, 4e trimestre 2001, p. 37-39). La Commission du Vieux Paris s'y était intéressée en 1913, notant « pour que le souvenir ne s'en perde pas que l'ancienne chapelle des Franciscains, possède deux très belles peintures à fresque exécutées dans des niches [...], malheureusement passées à la chaux » (*Cf. Commission municipale du Vieux Paris, Procès-Verbaux, 1913*, Paris Imprimerie municipale 1914, p. 238, n° 18).

Je suis de votre avis, je crois que cette fois nous tenons un vrai grand pape. *Il mourra dans les coliques*. Pie IX est évidemment un saint, on va le canoniser, Veuillot[23] l'annonce : Nous en ferons des reliques. Quant à moi, je n'ai jamais pu le digérer, même aux jours de 1847, où je faisais pour lui des souscriptions et qu'il se disait catholique libéral, c'est-à-dire pire qu'un communard, comme il a aimé à le répéter plus tard à Montalembert, Lacordaire, Ozanam, Cochin, etc. Résumé, c'était une vieille loueuse de chaises[24], une demoiselle du baron Chaurand[25], son général des galères.

Je vais mal en ce moment, je suis sourd, rongé de douleurs et, qui pis est, congestionné du cerveau, comme si j'étais à la veille d'une apoplexie ; le temps est du reste de cette humidité putride, qui est le propre ou plutôt le sale de Lyon.

Mon Hélène ne va pas comme je voudrais ; il est malgré cela question d'un mariage pour elle ; les médecins l'approuvent beaucoup. Tout cela est du reste un secret réservé aux intimes comme vous.

La république va bien ; nous marchons lentement, mais sûrement vers 93, la Commune, puis un 2 décembre fait par les Prussiens.
Je vous embrasse.

V. de LAPRADE

23 Louis Veuillot (1813-1883), polémiste violent, dirige à partir de 1840 le journal *L'Univers*, organe du « parti catholique » défendu par le pape et adversaire acharné du *Correspondant*, périodique mensuel, acquis par Montalembert en 1856 et animé par Albert de Broglie, Cochin, Falloux, Lacordaire et Mgr Dupanloup pour promouvoir le catholicisme libéral qui a les faveurs de Laprade et Janmot.

24 Si l'habitude s'est perdue au cours du XXe siècle, il était alors de coutume de payer sa place aux offices à une « loueuse de chaises », souvent une vieille demoiselle à la mise digne mais modeste, qui faisait le tour des fidèles pour réclamer à chacun son dû, discrètement mais fermement – sans quoi il fallait assister debout à l'office, dans un coin de l'église.

25 Amand Chaurand était un homme politique lyonnais né le 27 mars 1813 et décédé le 11 octobre 1896. Ami de Louis Janmot dès le collège et membre de la Société Saint-Vincent-de-Paul dès sa fondation en mai 1833, il est un ardent défenseur du pouvoir temporel du Saint Siège attaqué par la Révolution romaine, puis par les Piémontais. Il est cofondateur, avec Paul Brac de La Perrière, Gabriel de Saint Victor et Prosper Dugas de La Gazette de Lyon, journal catholique et légitimiste. Il devient par la suite député de l'Ardèche (1871-1876), et cofondateur de la faculté catholique de droit de Lyon en 1875. Il est fait baron héréditaire par un bref pontifical de 1864 (*Cf.* Baron Louis Chaurand, *Cinq siècles de chronique familiale*, Lyon, Audin, 1986).

356
Louis Janmot à la Direction des Beaux-Arts,
29-4-1878

Rennes 29 avril 1878,
Rue du Fbg de Paris 19

Mon séjour à Rennes devant se prolonger encore quelques semaines, je vous serais fort obligé de bien vouloir me ventiler le paiement de 1.500 fr., dont la lettre, ci-incluse, me donne avis. M. le Marquis de Chennevières, que j'avais mis au courant de l'éventualité qui se présente, m'avait obligeamment promis d'arranger les choses, de façon à ce que je puisse m'adresser au percepteur ou receveur de Rennes. Soyez assez bon pour rappeler sa promesse à M. le directeur, et pour leur en faciliter l'accomplissement dans la mesure de votre pouvoir, sans parler de votre bonne volonté sur laquelle vous me permettez de compter.

Veuillez agréer, Monsieur, l'assurance de ma considération la plus distinguée et de mon dévouement.

L. Janmot

357
Louis Janmot à la Direction des Beaux-Arts, 8-5-1878

Cher Monsieur,

Je ne puis m'expliquer ce qui arrive relativement au portrait du Père Lacordaire. Il devait être enlevé il y a quinze jours, et il est encore chez Mlle Coch, boulevard de Clichy 36. Le temps presse cependant. L'Administration, après avoir demandé cette peinture, croit-elle ne plus devoir l'accepter ? Je m'en rapporte à votre obligeance pour arranger les choses, si elles sont arrangeables. Il serait bien dur, et pour la Comtesse de Mesnard et pour moi, de s'entendre dire, nous n'en voulons plus. Si enfin, pour des raisons que j'ignore, il en était ainsi, il faudrait être averti, afin de renvoyer le portrait à qui de droit.

J'ai écrit, il y a quelques jours, à Monsieur Lafenestre pour le prier de me faciliter le versement à Rennes des 1500 fr. de ma copie. J'avais reçu la lettre à faire viser.

Mille pardons de vous ennuyer de ces détails et croyez à l'assurance de mon respectueux dévouement.

L. Janmot

358
Louis Janmot à sa fille Cécile,
18-5-1878

Paris 18 mai 1878,
Rue du Regard 7

Ma chère Cécile,
J'envoie un peu tardivement de mes nouvelles, parce que j'ai été surmené par les horreurs de mon déménagement. Cette nuit dernière a été la seconde passée sous ce toit nouveau, nouveau pour moi car il est fort ancien déjà.
Le commandant avait pris la sortie de Norbert sous son bonnet. Il n'y avait pas de sortie. J'ai vu ton frère, bien portant, malgré un rhume que je trouve s'éterniser un peu trop. Le R. P. Préfet, avec lequel j'ai causé, n'est point content. Norbert avait été privé de parloir dimanche. Il est dissipé et travaille mal. Mauvaises notes. J'ai grondé le gamin du mieux que j'ai pu.
L'après-midi couru dans un bel endroit où jadis, sans famille, avec mon ancien élève André auquel j'ai donné son p[…] une […] paysage dont il avait et a encore, je suppose, le plus grand besoin.
Grâce à la lettre de ta tante, j'ai eu hier soir une chambre à mon arrivée à minuit, mardi ou mercredi matin. Ce jour-là nous avons passé la journée à Bagneux à contrôler, faire les paquets, préparer le branlebas du lendemain. Le lendemain, dès huit heures et demi, les objets passaient par la fenêtre du balcon et allaient dans une voiture à un seul cheval, qui s'est trouvée fort pleine. Je n'ai pas laissé grand-chose et il n'y avait plus place pour rien autre. Seulement le tout était remisé en haut de l'affreux escalier qui est le mien, tortueux, mal aisé, faisant jurer les hommes etc., etc. Le tout, avec les étrennes, un titre etc. 27 fr.
Ce n'était pas d'une gaîté folle, surtout après une journée où je n'avais pu m'asseoir un quart d'heure, de trouver à l'hôtel Fénelon, à huit heures du soir, bouillon à l'ail, gigot à l'ail. J'ai goûté de ces cochonneries assez pour en être fort malade, pas assez pour dîner. C'est le fromage qui en a fait la base et l'élévation. La veille, même cérémonie. Soit cette abominable nourriture deux jours de suite, soit la fatigue, j'ai été hier fort dolent, ne

pouvant ni dormir ni manger. Enfin les principes culinaires sont saufs. Il vaut mieux crever que de faire fléchir des principes sur lesquels reposent l'honneur et la sécurité de l'Europe, du monde entier, que dis-je.

L'hôtel Fénelon, en devenant plus mauvais est devenu plus cher, toutes les conditions sont changées. Je n'y retournerai donc pas pour manger de sitôt. Du reste, il est heureux qu'hier je n'aie pas eu faim, car il ne me restait pas pour diner assez de monnaie. Chemin de fer et déménagement m'ont mis à sec, même en empruntant 5 fr. à mon marchand de couleurs. Aujourd'hui il m'a fallu emprunter 5 c. à Rondelet, ce qui m'ennuie. Je comptais sur l'argent de mes locataires[26], qui ne m'ont rien donné.

J'installe à fond, plante des clous et pend mes œuvres par-ci, par-là. La première chose placée a été le portrait de mon père. Enfin. L'escalier est atroce, mais sent très mauvais à un étage, car il y a là comme locataire les 3 sorcières de Macbeth, entre autres, qui sont malpropres en beaucoup de choses et font le désespoir du concierge, presqu'autant qu'elles sont destinées à faire le mien, parait-il. Le propriétaire qui, du reste, se promène mélancoliquement dans son jardin, et menace, dit-on, de tourner l'œil sous peu, les promesses n'y font rien. C'est par là qu'il pèche, parait-il, est impitoyable à la façon de tous les [...] et gens de cet acabit, féroce à l'endroit d'un déjeuner de 5 centimes.

Une des chambres, celle où je ne couche pas, manière de salon, peut être utilisée comme atelier pour des élèves et même pour y travailler moi-même. Le jour y est bon à partir de dix heure. La fenêtre est assez spacieuse et, en se mettant sur la pointe des pieds, on voit le sommet des grands arbres, dont sont ornés les jardins des heureux de la terre, dont l'un, pas des jardins, des heureux, ne peut, pour tout l'or du monde, se procurer une fortunée colique. C'est fâchant, il est vrai qu'on souffre et qu'on meurt de même. Sans jardin, sans colique et sans le sou.

Mais enfin je remarque que le Père éternel ne veut pas entendre parler de réparations pour l'immeuble avarié et putatif du frère de Caïn. C'est la loi du talion.

Ma caisse est arrivée hier. Son contenu, des cartons de dessin dansant à l'aise, comme ils ne firent jamais dans un des quatre placards qui sont la lune de mon appartement, l'atelier est doré par le soleil. Je n'ai pu encore placer les stores. Il faudrait des rideaux flottant à tringles et mobiles pour la chambre-salon-atelier. Je mettrai la dimension tout à l'heure.

26 La maison de Bagneux était louée à un nommé Christian.

Le ciel ouvert, où je couche, aurait besoin aussi de quelque chose, mais je ne sais pas trop comment arranger cela. J'aviserai.

Il va sans dire que je n'ai vu, ni oncle, ni tante, ni belle-sœur, n'ayant que moi pour tout faire et ayant fort à faire. Je n'ai pas un instant d'ici à quelques jours, bien que me levant à 4 h du matin. Il y avait primitivement des peintures commandées à Savinien Petit et très importantes pour la cathédrale de Montauban. La chose m'a été cachée pour favoriser probablement un concurrent. Il faut aviser si la comtesse de Mesnard était [au courant], comme tout ce monde, on pourrait s'informer, mais il n'y a rien à faire. Je suis avec cette excentrique. Il faut s'adresser ailleurs et le plus vite possible. Je crains que tout ne soit déjà depuis longtemps donné. Cette fâcheuse caisse d'[...] m'a assez ennuyé en voyage. J'irai voir tes tantes ou leur écrirai.

Je n'ai pas eu le temps de penser à aucun [...] et ne l'aurai guère. Toute démarche est une journée fichue et il fait un peu trop cher [...] ici pour s'y promener. Deux jours à l'hôtel Fénelon pour l'empoisonnement ci-devant décrit, douze fr.

Si je pouvais avoir un élève ou deux seulement payant, ce serait une bonne aubaine. 15 fr. /- par mois à un concierge, impossible à moins. Tout le monde tire à soi, écorche, pille, ronge jusqu'à l'os. Et les plus riches ne sont pas les moins voraces. Depuis avant-hier il fait la chaleur de l'été. Il me tarde d'être installé pour utiliser mon temps.

Grandeur des rideaux pour la porte d'entrée vitrée donnant entrée au vestibule, sur lequel j'aurai les deux chambres et les deux cabinets sombres. Il faut un rideau opaque de 1 mètre sur 60. Je ferai mettre une serrure à mes frais, bien entendu, à cette porte.

La fenêtre de la chambre-atelier a près de deux m. de haut sur 1 m. 20 de large. Du bas de la fenêtre au sol il y a 1 m. 40. Avant de rien envoyer que ta tante veuille bien me dire de quel biblot [*sic*] elle pourrait disposer.

J'ai un lit de fer en plus pour loger n'importe qui. Je pense que bien des gens seraient heureux de compter pour un prix raisonnable, 1 f. 50 ou 2 / par jour. J'aurai bientôt acheté un sommier et un matelas.
Je t'embrasse, ainsi que tes sœurs et les grands parents.
Ton père.

L. Janmot

Fig. 1 – *Vert clair*, sans date. 8,5 × 12 cm.
Ancienne collection Félix Thiollier.
© Clément Paradis.

360
LOUIS JANMOT À PAUL CHENAVARD[27],
20-7-1878

Paris 20 juillet 1878, rue du Regard 7

Mon cher ami,

Vous me pardonnerez d'avoir tant tardé à vous écrire en vous rappelant que j'ai de mauvais yeux, un lourd travail en train et enfin une correspondance presque journalière à cause de tous les membres de la famille dispersés loin de moi.

Les soucis et l'anxiété sont constants par ce côté et la santé de Maurice, gravement atteinte, surtout depuis quelque temps, est venue y mettre le comble. Il est, avec sa tante, depuis deux semaines bientôt, à Cauterets où, d'après les conseils des docteurs, il prend peu d'eau, assez d'exercice, autant que le comportent ses muscles émaciés par une croissance absolument anormale.

Le carton d'une de mes fresques, puisque fresque[28] il doit y avoir, est assez avancé. Dans quelques semaines je serai au pied du mur, c'est à la lettre, et je ne suis pas sans inquiétude sur l'issue de ce travail qui, traité ainsi, demande une vaillance et une liberté d'esprit que l'âge d'un côté et les soucis de l'autre, s'entendent à diminuer tous les jours. Je ferai, comme toujours, le mieux que je pourrai, sans succès comme toujours.

J'ai eu dimanche dernier la visite de Ranvier[29] qui a été très équitablement fait chevalier de la Légion d'honneur pour son beau plafond

27 Bibliothèque municipale de Lyon, ms. 5410, lettre 143.
28 Il s'agit de *l'Immaculée Conception* terminée en novembre 1878, si on se fie à une lettre de Chenavard à Laprade du 14/11/1878 : Louis Janmot « vient de terminer une de ses deux chapelles, qu'il a exécutée à fresque, procédé rarement employé à Paris ». En revanche le décor de l'autre chapelle, *Le mariage mystique de Saint François*, ne sera pas exécuté *a fresco* d'après Marie-France de Christen, qui l'a remis à jour en 1966 sans avoir le temps de découvrir le premier décor puisque la peinture n'est pas faite sur un enduit frais à la chaux, mais sur un enduit à l'huile (*cf.* Marie-France de Christen-Bonnard, « Les peintures de Louis Janmot, peintre lyonnais, élève d'Ingres », *Cahiers de la Ligue urbaine et rurale*, n° 153, 4ᵉ trimestre 2001).
29 Victor Ranvier (1832-1896), à ne pas confondre avec François Auguste Ravier, était un peintre lyonnais. Victor Ranvier s'était établi à Châtillon-sous-Bagneux, près de chez

que vous connaissez. Je crois qu'il aurait dû avoir la médaille d'honneur, enfin il y a toujours beaucoup d'honneur dans son affaire et il ne se plaint pas. Notre vieux camarade Français a eu cette médaille[30], un peu, dit-on, à l'ancienneté, ce qui a fait peu jaser les jeunes, dont je ne suis pas, puisque je n'en ai jamais été.

Je n'écris pas cette fois-ci à Berthe. Je me contente de mettre l'adresse sur une lettre que le bel archange lui envoie et m'a demandé de lui mettre. Ce bel archange a posé dans mon atelier il y a peu, pour la seconde fois, et la blonde Louise, sa sœur l'avait précédé de quelques jours. C'est bien une manière de bonne fortune que d'avoir de si beaux modèles mais la cela […] quoique beaucoup, c'est pour comparer à la statue entière, pas facile à manier.

Adieu, cher ami. J'espère que des beaux jours, fort chauds, vont dissiper les mauvais résultats de l'hyver et le trio nous reviendra fortement retouché et amélioré. Tout à vous affectueusement.

L. Janmot

La vaillante Marguerite Mallemanche[31] a une augmentation de 500 fr. par an sur son traitement. Elle a été votée, l'augmentation, à l'unanimité par la Chambre de Commerce. Je n'ai jamais connu plus courageuse fille et au milieu des circonstances où son courage se fait jour, il vaut double.

les Janmot.
30 Médaille d'honneur au salon de 1878. Louis Français (1814-1897) était un peintre paysagiste, portraitiste, élève de Corot (Clément Paradis & Hervé de Christen (dir.), *Louis Janmot, correspondance artistique*, tome I (1826-1873), Paris, Classiques Garnier – Lettres Modernes Minard, 2019, lettre n° 170 de Louis Janmot à Paul Chenavard (10/2/1867), p. 209. La référence est désormais abrégée en *LJCA*, suivie du tome en chiffres romains et de la page en chiffres arabes).
31 Marguerite Malmanche (1847-1913) était organisatrice des cours d'enseignement de jeunes filles à Paris (1870-1880) (*Ibid.*, lettre n° 333 de Louis Janmot à Madame Ozanam (27/11/1876), p. 372).

361
Victor de Laprade à Louis Janmot,
9-8-1878

Le Perrey par Feurs, 9 août 1878

Mon cher ami,

Presqu'immédiatement après vous avoir écrit ma dernière lettre, je suis allé à Lyon. Là, j'ai appris que tout était consommé ; que, selon ce que j'avais pressenti, la succession de Martin-Daussigny était divisée en plusieurs morceaux et que le morceau de la conservation des tableaux et statues était dévolue au directeur-professeur de l'école de peinture ; enfin que ce directeur était déjà choisi et que c'était un M. Dumas[32], dont je n'avais jamais entendu parler. Comme il n'y avait ni ombre d'espoir, ni un conseil, ni un appui utile à vous donner, je ne vous ai pas écrit ces mauvaises nouvelles. J'étais d'ailleurs dans mille tracas de tout genre, qui me laissaient à peine le temps et la place d'écrire un billet sur mon genou.

J'ai rencontré, en outre, à Lyon M. de Ronchaud, inspecteur des Beaux-Arts, qui me confirmait, de sa parole officielle, tout ce que j'avais entendu dire par les indigènes. La chose était donc décidée quand vous m'en avez parlé. Lors même que nous nous y serions pris en temps utile, nous n'aurions pas réussi. La municipalité de Lyon est enragée contre tout ce qui est soupçonné de cléricalisme. Le préfet hurle avec elle. Je l'ai entendu à la distribution des prix du Lycée, où j'allais comme président des anciens élèves et père de Paul qui a eu trois prix, cinq accessits, et qui a passé bachelier avec une excellente mention. Ledit préfet a été aussi ridicule et aussi violent qu'on peut l'être, pour complaire à la radicaille qui l'entourait et qui applaudissait avec fureur. Il ne nomme pas, il destitue autour de lui tout ce qui est soupçonné de n'aimer pas assez la république.

Résignons-nous frère, il faut mourir. Nous sommes des animaux d'une autre période sublunaire et nous devons disparaitre de ce globe.

32 Michel Dumas (1812-1885) était peintre d'histoire, élève des Beaux-Arts de Lyon et d'Ingres. Il passa seize ans à Rome puis devint directeur de l'École des Beaux-Arts de Lyon.

Je suis envoyé, très malgré moi, aux eaux de Royat. J'avais beaucoup d'autres choses à faire, ne fut-ce qu'à supporter les scènes de ma femme.

Je viens de chez Hélène[33], dans une très belle partie du Dauphiné. Elle ne va pas très bien. Elle laisse autour de moi un vide immense. Lorsqu'Adda sera aussi partie, ma maison ne sera plus habitable.

Heureusement que je déménagerai bientôt pour l'autre monde et qu'il n'est certainement pas ce qu'en dit notre Sainte Mère l'Église. Le bon Dieu n'est ni janséniste, ni jésuite ; il est chrétien et même un peu platonicien, comme moi.

Je vous embrasse.

V. de LAPRADE

Savez-vous l'adresse de votre ancien ami, très ancien et oublieux, je crois, Louis Hervé[34] du *Soleil* ?

33 Hélène de Laprade (1854-1931) venait d'épouser à Lyon, le 3/6/1878, Armand de La Villardière (1839-1930).
34 Victor de Laprade se trompe sur le prénom d'Hervé qui s'appelait Édouard et non Louis, ainsi qu'il résulte de son acte de naissance à Saint-Denis de la Réunion en 1835 qui l'intitule Aimé Marie Édouard.

363
Louis Janmot au Directeur des Beaux-Arts[35], *17-11-1878*

Paris 17 9bre 1878

Monsieur le directeur,
 Je viens de terminer une fresque dans l'église des franciscains de la Terre Sainte rue des Fourneaux 83. Je m'estimerais heureux que vous voulussiez bien lui rendre visite. Mercredi et lundi 20 et 21 9bre de 2 à 4. J'attendrai les visiteurs assez obligeants pour faire une course si lointaine. Mais je n'ai pas besoin de vous dire que je choisirai l'heure et le jour qui seront à votre convenance et que je vous prie de bien vouloir m'indiquer.
Agréez, Monsieur le directeur, l'assurance de ma considération la plus distinguée.

L. Janmot

J'écris en même temps à M. le Ministre. Permettez-moi de compter sur votre obligeance pour obtenir sa visite rue des Fourneaux.

35 Le directeur des Beaux-Arts était le Mis de Chennevières, l'inspecteur des Beaux-Arts Henri d'Escamps.

364
Victor de Laprade à Louis Janmot,
22-11-1878

Lyon, 22 novembre 1878

Mon cher ami,

Nous nous écrivons trop peu et je m'en accuse, moi surtout, puisque c'est mon état d'écrire. Mais, hélas, nous n'avons guère à nous communiquer que des chagrins et des inquiétudes. Je pense bien souvent à vous, à votre vie si laborieuse et si mal assise. Rien ne s'est fait à Lyon, et par notre conseil municipal de cannibales, qui put vous convenir. Guichard lui-même, qui se pose très bien en bon communard, n'a pu attraper qu'une conservation du Musée réduite pour le quart d'heure à mille francs : quand il aura ramassé tout ce qui peut s'y joindre, il arrivera peut-être plus tard à deux mille.

Je savais, par une lettre de Chenavard, m'annonçant son installation à Cannes, que l'une de vos deux fresques[36] était achevée. Il me dit que c'est un travail qui vous fera honneur et qui devrait vous assurer des commandes semblables partout où il se fait des peintures d'église. Verrai-je les deux pages exécutées ? Irai-je encore à Paris ? Je n'en sais rien. Mais je me rappelle très bien les deux compositions qui m'avaient fait grand plaisir.

Pourrai-je aller à Cannes pour ne pas mourir à Lyon du brouillard et du bruit des marteaux ? je n'en sais rien non plus. Je serais bien heureux de faire connaissance avec votre Maurice.

Voilà Berthe revenue à toute son activité d'esprit ! Elle rêve de convertir Chenavard et me demande de l'y aider. Ce serait un aussi grand miracle que la résurrection de Lazare. Si je réussissais à lui faire croire qu'il y

36 Il s'agit de la fresque de l'*Immaculée Conception* de la chapelle des Franciscains de Terre Sainte, qui était même sur le point d'être inaugurée, ainsi que le note Berthe de Rayssac dans son journal : « Demain, j'aurai beaucoup de monde pour répéter les chœurs que l'on doit chanter dimanche (8 décembre) à la chapelle de Janmot ; sa fresque est belle, elle a du succès. Victor Fournel a fait à ce propos une jolie chronique, de sorte que l'harmonie est bien établie entre mes amis » (*Cf. Journal de Berthe de Rayssac*, mardi 3/12/1878, Bibliothèque municipale de Lyon, ms 5649).

a un Dieu et une âme immortelle, je me trouverais déjà très fort. Mais pour l'amener au catholicisme, le Saint Esprit en personne risquerait d'y perdre son latin. Il est vrai que le catholicisme n'est pas très attrayant, car il peut se résumer tout entier dans cette petite phrase : *la promesse de l'enfer pour les trois quarts, mettons pour la moitié de l'espèce humaine.* Damné pour damné, je comprends qu'on aime autant l'être avec Platon, avec Sophocle et même avec Leibnitz et Spinoza, qu'avec la portière, la loueuse de chaises infidèle, le vicaire prévaricateur et Veuillot.

Franchement je ne vois pas pourquoi Chenavard irait en enfer plutôt que notre cardinal Caverot, qui est une méchante bête, à ce que dit tout le monde.

Quant à moi, je suis provisoirement en purgatoire, je souffre toujours, toujours, mais il me reste l'espérance... de souffrir encore davantage !

Ma bonne Hélène n'est pas rétablie. Ma femme a peur de devenir aveugle et peut-être que c'est vrai. Ma sœur est à peu près comme moi.

Je suis comme vous en politique, je ne connais rien de plus vil dans tout le passé et sous toute la calotte du ciel que les 363 et leur gouvernement. Nous verrons mieux, on invalide, mais on ne guillotine pas encore. Rassurez-vous on guillotinera.

Vous ai-je envoyé ma tartine, *Le grand Corneille ?* Je vous l'envoie. Si vous l'avez deux fois, faites d'une de ces fois l'usage voulu.

Je vous embrasse de tout cœur.

V. de LAPRADE

365
L'Inspecteur des Beaux-Arts au Directeur des Beaux-Arts, 28-11-1878

Rapport à M. le directeur des Beaux-Arts.

La fresque de M. Janmot à la chapelle du Secrétariat de la Terre Sainte est terminée.

Chargé par vous de recevoir la fresque de M. Janmot à la chapelle du secrétariat de la Terre sainte, je me suis rendu rue des Fourneaux 83bis, non sans avoir cherché, à trois adresses différentes, la demeure de M. Janmot, dans le but de me concerter avec lui.

L'emplacement confié à l'artiste, au-dessus de l'un des autels de cette chapelle, est ce qu'on appelle, en termes d'architecture, un cul de four. L'artiste a dû peindre sa composition sur un mur concave et cintré.

Le sujet est une sorte de poème, assez compliqué, en l'honneur de la Vierge Immaculée. Au milieu d'un paysage, où l'on aperçoit au loin la ville de Jérusalem et au pied de l'arbre de la science, peuplé d'anges qui jettent des fleurs, la Vierge est asssise, portant l'Enfant Jésus sur ses genoux. Tenant dans sa main droite une croix, l'enfant divin en enfonce la pointe dans la gueule du serpent, symbole du mal. À la droite de la Vierge, l'archange St Michel ; à sa gauche, l'ange Gabriel. Ce dernier, messager de l'Annonciation, présente le lys traditionnel. Auprès, Adam et Ève, le prophète Isaïe, le patriarche Abraham, le roi David ; au premier plan, St Bonaventure et Don Scott, et dans la partie supérieure, la Colombe portant dans son bec le rameau de la Nouvelle Alliance. La Vierge tient dans sa main la Bulle papale *Ineffabilis*[37], qui a proclamé le dogme nouveau.

M. Janmot, ancien élève d'Ingres, a traité ce sujet avec toute l'élévation qu'il comporte et avec le soin qu'on est habitué à rencontrer dans les disciples du Maître. Quoique la somme allouée pour cette peinture et celle qui doit lui faire pendant, soit considérée par M. Janmot comme

[37] *Ineffabilis Deus* est une constitution apostolique de Pie IX définissant ex cathedra le dogme de l'Immaculée Conception de la Bienheureuse Vierge Marie. Le décret fut promulgué le 8 décembre 1854, à la date de la fête de l'Immaculée Conception.

très minime, l'artiste n'a rien négligé pour le succès de son œuvre, il n'a reculé, ni devant le grand nombre de personnages, ni devant les difficultés matérielles d'exécution. Il n'attend plus de l'Administration que le reliquat de cette première commande, aujourd'hui complètement terminée.

d'Escamps

366
Louis Janmot à sa fille Aldonce,
7-12-1878

Paris 9 décembre 1878, rue du Regard 7

Ma chère enfant,

Tu auras bien raison de me gronder un peu pour ne pas t'avoir encore répondu. J'y pensais pourtant bien et avais mis de côté un fort aimable article du *Français*[38], que je t'envoie aujourd'hui. Il décrit d'une façon aimable et en style très littéraire ma fresque des Franciscains. Comme tu as contribué pour une bonne part à la figure principale du tableau, il n'est que juste que tu reçoives un bout de complimens. Hier, jour de l'Immaculée Conception, sujet de la peinture, il y a eu belle musique aux Franciscains. Des dames de ma connaissance, au nombre desquelles figurait Pauline d'Aigremont[39], ont chanté au salut de fort beaux morceaux de musique, avec de fort belles voix.

Je ne me rappelle pas du tout, ma chère enfant, les fautes de français, qui te reviennent à l'esprit, avec force remords. Je ne me rappelle de ta lettre que des paroles d'affection qui m'aident à supporter ma solitude et le cuisant chagrin de la séparation. Continue à travailler, à profiter des bonnes leçons de la Mère Cœur de Marie, car c'est ta dernière année de couvent. Je regrette tous les jours de ne pas avoir appris davantage, car ce n'est que pendant la jeunesse qu'on fait provision de connaissances, sans lesquelles leur complément nécessaire ne se peut retrouver plus tard

J'ai bien rarement des nouvelles de Norbert. J'en ai assez cependant pour savoir qu'il se porte bien et travaille beaucoup mieux. Je garde, pour la lettre que j'écris à Charlotte, les nouvelles concernant ta tante Hélène et Maurice.

38 *Le Français* (sous-titré *Journal républicain progressiste de la Martinique, politique, littéraire et commercial*) est un journal français, publié à Saint-Pierre en Martinique de mars 1898 jusqu'au samedi 3 mai 1902. Il disparaît lors de l'éruption de la montagne Pelée en 1902 qui rase la ville de Saint-Pierre.

39 Pauline d'Aigremont (1858-1928) future Marquise de Lirac, était une jeune cousine germaine de Léonie de Saint-Paulet-Janmot, à cause de sa mère Amicie de Seguins (1826-1909), Marquise d'Aigremont, sœur cadette de la de Marquise de Saint-Paulet.

Adieu, je t'embrasse, en finissant avec la tendresse d'un père, qui te voudrait voir heureuse, travaillant avec cœur et débarrassée de ce vilain mal de dents, que je ne connais que trop bien.

L. Janmot

371
Victor de Laprade à Louis Janmot,
26-2-1879

Lyon, 26 février 1879

Mon cher ami,

J'ai tardé à vous répondre. Je suis abruti par la souffrance et j'ai des deuils de tous côtés, après l'excellent docteur Chauffard[40], voilà mon vieil ami de quarante ans Saint René Taillandier[41], qui meurt aussi foudroyé. C'est comme cela qu'est mort mon bon Autran[42]. Moi, je suis condamné très probablement à pourrir et à hurler six mois dans un lit, soigné comme si je n'avais point de famille. Je ne vois partout que des malheureux et des malades, quoiqu'on danse et qu'on mange beaucoup, à Lyon comme ailleurs, et à Paris plus qu'ailleurs. Tout est perdu, la France est pourrie, alcoolisée, enragée par la Révolution[43] et hébétée, il faut bien le dire, par le clergé catholique. Un peuple, dont la moitié vit au cabaret et au bordel, pendant que l'autre moitié court à La Salette, à Lourdes et à Paray le Monial, est un peuple foutu ; il ne croit plus en Dieu. Connaissez-vous beaucoup de femmes dévotes et même d'hommes dévots, qui croient en Dieu ?

Je suis fort embarrassé pour vous donner un conseil sur vos vers. Vous êtes poète certainement, mais aujourd'hui la poésie ne compte pas, la fabrication des vers est tout et vous n'êtes pas fabricant. Je trouve aussi un peu de vague dans la pensée et dans le titre *Les deux saisons*, c'est plutôt *Les deux mondes*, si je comprends bien. Il y a du souffle lyrique,

40 Émile Chauffard (1823-1878) était professeur agrégé à la faculté de médecine de Paris. Il avait été invité à rendre visite à Verlaine à la veille de sa mort.
41 Saint René Taillandier (1817-1879) venait de mourir le 23/2/1879 à Paris.
42 Joseph Autran (1813-1877) était un poète et auteur dramatique français. Sa pièce la plus connue est *La Fille d'Eschyle* (1848), que couronna le prix Montyon attribué par l'Académie française. Ses candidatures successives à cette dernière institution furent le théâtre de l'affrontement des catholiques et des libéraux. Candidat des catholiques, il fut mis au rang des Immortels en 1868, dix ans après Victor de Laprade.
43 Victor de Laprade fait allusion à l'instauration de *la Marseillaise* comme hymne national le 14/2/1879, à l'amnistie partielle des Communards le 20/2/1879, en attendant l'amnistie totale en 1880, et au projet de laïcisation de l'enseignement.

un vrai sentiment de la poésie, mais j'ai peur que cela soit aujourd'hui peu compris et peu goûté.

Quant au *Correspondant*[44], il y a très sérieusement, outre le directeur Lavedan, un comité de direction, qui décide de tout, et si j'ai mes *grandes entrées* pour moi-même, c'est souvent après trois mois, six mois et plus d'attente. On y met très peu de vers, comme vous pouvez voir. Je crois que le plaisir que vous auriez à y mettre les vôtres, ne vaudrait pas l'ennui de faire longuement antichambre et de plaider longuement pour être imprimé. Voilà ce qu'il me semble ; si pourtant vous voulez faire une tentative sur Lavedan, envoyez-lui votre pièce recopiée typographiquement (sur le recto du papier) et je la lui recommanderai. Je vous adresse votre manuscrit.

Deuxième page avant dernière : *Et plus rude est* l'épreuve, *plus froide l'atmosphère*, le vers est faux, il y a une syllabe de trop. Mettez par exemple : *Et plus rude est l'*effort…

Vous ne me dites pas si vous êtes entièrement guéri de vos blessures. Je croyais votre peinture plus avancée. Je vois que vous n'avez pas commencé à mettre la seconde page sur le mur.

Je suis si souffrant, et je me crois si profondément malade, que je ne pourrai aller à Paris.

Vous n'avez aucune idée du bonheur que je goûte depuis 27 ans et qui s'accroit chaque jour et qui me permettra de me recueillir en Dieu à mon lit de mort. Il faudra par-dessus tout mourir économiquement. Ce qui n'empêche que votre pièce n'ait raison. *Tout ira pour le mieux. Dieu est Dieu* et j'ajouterai lui seul est Dieu, au grand scandale des bons catholiques.

Je vous embrasse de tout cœur.

V. de LAPRADE

44 Le *Correspondant* était une revue catholique française, d'orientation catholique et royaliste modérée, fondée en mars 1829 par Louis de Carné, Edmond de Cazalès et Augustin de Meaux. Lacordaire et Ozanam en furent les collaborateurs (*cf. supra*, lettre 355).

372
Louis Janmot à Paul Chenavard[45],
16-3-1879

Paris 16 mars 1879

Mon cher ami,

Pour un homme qui a peu d'illusions, vous en avez beaucoup à mon égard. Vous me croyez vaillant et heureux. Vaillant je le suis un peu, heureux pas du tout. Outre les déceptions de notre carrière, dont le secret n'est ignoré de personne d'entre nous, même des plus favorisés dont je ne suis pas, j'ai sur les épaules un effroyable fardeau sous lequel je ploie et qui devient plus lourd à mesure que j'ai moins de forces pour le porter. Voilà, heureux célibataire, ce que vous ne savez pas ou oubliez toujours. Je vis seul, comme vous, depuis huit ans, vivant à la dure et travaillant pour huit personnes dont je gagne le pain. C'est aussi clair et aussi cru que cela.

Mais parlons d'autre chose. Je sais par une lettre de vous à Berthe qu'après vous être étonné tout doucement de ce que je me livre encore à ce grand enfantillage de la peinture, vous vous étiez remis tout doucement à en refaire vous-même. Bon signe moral et matériel. Eh! mon cher ami, que voulez-vous que nous fassions à notre âge, sinon ce que nous avons toujours fait et le moins mal fait. C'est en somme là notre confident secret et discret et nous ne nous résignons pas facilement à nous en passer certainement. Quand on pense à la fin, toute cette imagerie périssable est bien peu de chose, mais qu'est-ce qui est quelque chose devant cette pensée *praeter amare deum et servire ille*[46]. Du reste c'est une manière d'aimer et de servir Dieu que de lui parler sa propre langue le plus proprement possible. Nous ne faisons pas des biblots mercantiles. Allons donc de l'avant jusqu'à ce que nos yeux refusent tout service. Alors nous regarderons uniquement l'homme intérieur et nous verrons si la statue de Socrate est achevée.

45 Bibliothèque municipale de Lyon, ms. 5410, lettre 145.
46 « Avant tout aimer Dieu et Le servir ». Sans doute extrait de *L'Imitation de Jésus-Christ*, œuvre anonyme de piété chrétienne, l'un des plus grands succès de librairie que l'Europe ait connus de la fin du Moyen Âge. Écrite en latin, elle fut traduite en français par Pierre Corneille au milieu du dix-septième siècle puis par Félicité Robert de Lamennais en 1824.

Je viens de lire le volume des lettres d'Eugène Delacroix. Je ne doute pas qu'elles vous intéressent beaucoup, pour les mêmes raisons qui me les ont fait trouver si intéressantes. Ces raisons sont encore plus accentuées pour vous qui avez connu et pratiqué l'homme plus longtemps et de plus près. Ces lettres font revivre tout un passé qui est le nôtre et auquel nous survivons.

Je reprends cette lettre pour la troisième fois, car le carton de la seconde chapelle m'occupe et me surmène les yeux, pas fameux comme vous le savez. Ce carton est à peu prés fini. Ce que je [veux] je le veux fini. Puis reste le trait, grande opération, redoutable et nécessaire. Enfin je ne me plains jamais contre les exigences de notre état. Ce sont d'autres qui me peinent.

Nous irons tous deux dans le Midi, près de Toulon où mon fils ainé réside déjà comme pensionnaire des R. P. Maristes. Maintenant votre république vous ne l'auriez peut-être pas faite telle qu'elle est et devient chaque jour ? Va-t-elle adopter le projet de loi inique qui ôtera aux congrégations religieuses non autorisées par l'État le droit d'enseigner ? De plus la collation des grades menace d'être enlevée[47]. C'est ainsi que peu à peu se confisquent toutes les libertés pour et par un parti. Nous en verrons bien d'autres et ce n'est pas gai quand on a charge d'âmes et de corps par-dessus le marché, encore plus lourds à porter que les âmes

Berthe va beaucoup mieux ces jours-ci. Elle vous attend, comme nous tous, dans un mois d'après vos indications. Toutefois, mon cher ami, malgré notre désir de nous revoir ne vous pressez pas ; l'hyver a des coups de queue jusque dans le mois de mai, et ce sont les plus meurtriers. Voilà quelques jours qu'on ne revoit ici le soleil. J'ai vu Grenier, Laporte[48]. L'autre vient d'être bien malade, il va mieux, mais je ne l'ai pas encore vu, car il s'était fait traiter hors de chez lui. Delaprade est plus souffrant que jamais. Adieu bien affectueusement.

L. Janmot

M. S. Prudhomme est un homme de grande valeur, vous êtes là en bonne et aimable compagnie.

47 Effectivement l'art. 1 de la loi du 18/3/1880, amendant la loi du 12/7/1875 instituant la liberté de l'enseignement supérieur, allait exiger que la collation des grades ne dépendît que d'examens « subis devant les facultés de l'État ».
48 Laurent Laporte, gendre de Mme Ozanam.

373
Victor de Laprade à Louis Janmot
28-3-1879

Lyon, 28 mars 1879

Mon cher ami,
 Tâchez de ne pas partir pour Rennes avant d'avoir vu mon fils Toto[49], rue Jacob 12. Je lui ai donné votre adresse rue du Regard 7. Il a, je crois, une petite boite à vous remettre de la part de ma femme pour son filleul Norbert.
 Vous voulez donc toujours en donner aux gens pour beaucoup plus que leur argent. Je croyais vos fresques à peu près terminées. Ne volons pas notre prochain, contentons-nous de le mépriser et ne lui donnons jamais un millionième de liard de plus qu'il ne lui est dû, et marchandons beaucoup. Voilà la loi et les prophètes ; je reconnais que je l'observe mal, excepté ce précepte très chrétien de mépriser l'espèce humaine de tout mon cœur, je suis fortement de votre avis sur la république. Voici ma formule : *L'Empire, c'était de la boue, la République c'est de la merde !*
Cela peut se dire dans le meilleur monde, dites-le.
 Je suis bien décidé à marquer mon mépris à tous les républicains, sans distinction d'âge ni de sexe. C'est bien le moins qu'on puisse faire à des gens qui veulent vous opprimer, vous insulter, vous voler et enfin vous guillotiner[50]. Nerveux, comme je le suis devenu, je ne puis plus supporter la présence d'un républicain. Toto vous donnera des nouvelles

49 Son fils Norbert.
50 Allusion au projet de réforme de l'enseignement supérieur déposé par Jules Ferry devant la Chambre le 15/3/1879, dont l'article 7 dispose, en allant au-delà de son objectif (l'enseignement supérieur), que « nul n'est admis à participer à l'enseignement public ou libre, qu'il soit primaire, secondaire ou supérieur, s'il appartient à une congrégation religieuse non autorisée », anéantissant de fait une grande partie de la loi Falloux en chassant non seulement de l'enseignement supérieur, mais de toutes les écoles, quelles qu'elles soient, tout professeur appartenant à une congrégation religieuse. La loi est finalement adoptée par l'Assemblée le 10/7/1879, mais non entièrement par le Sénat qui refuse l'article 7, d'où les fameux décrets « scélérats » des 18, 29 et 30/3/1880 passant outre l'opposition du Sénat.

de mon affreuse carcasse. Elle fait honte à celui qui l'a créée. Je ne vous dis pas ce que j'en pense.

Quand vous émigrerez de Bretagne en Provence, arrangez-vous donc pour faire un séjour au Perrey avec Norbert. Je vous lirai une forte pièce de vers (déjà ancienne) et dont vous avez fait par avance l'illustration en peinture dans le *Supplice de Mézence*. Mais cependant tenons notre âme élevée, dans le mépris transcendant et seul asile du sage en 1879 et autres temps, y compris les quatre temps.
Je vous embrasse de tout cœur.

V. de LAPRADE

374
Victor de Laprade à Louis Janmot,
1-5-1879

Lyon, 1 mai 1879

Mon cher ami,
Vos vers sont bien faits et pleins de verve. Vous ne songez pas, je pense, à les publier dans un journal ; vous en avez fait beaucoup d'autres et tout cela pourrait plus tard, avec le *Poème de l'Âme*, se réunir en un même volume. Mais pourquoi attacher tant d'importance à ces pauvres Lyonnais ? En quoi diffèrent-ils des Parisiens, Bretons, Auvergnats, Provençaux et Montbrisonnais ? Vous le dites vous-même... tous les Lyonnais ne sont pas à Lyon. Enfin « ce dernier coup de pied d'ânes victorieux », ne vous a pas été donné par les Lyonnais, mais par la force des choses républicaines.

Ce n'est pas que je veuille défendre les Lyonnais, je suis forézien et rural, J'ai vécu à Lyon et j'y reste, je ne sais pas pourquoi, probablement parce que le climat est très mauvais pour ma santé et que j'y suis, de plus, seul et abandonné des hommes, mais malheureusement pas des femmes. Du reste, je n'ai plus longtemps à y rester, je viens de commander à Montbrison, où je ne connais pas âme qui vive, excepté M. de Meaux, et où personne que lui n'a entendu prononcer mon nom, une sépulture, où je ferai d'abord rapporter mon père et ma mère, si Dieu m'en donne le temps, avant d'aller les rejoindre. Tout ce peuple ne m'est rien, pas plus qu'à vous les Lyonnais, mais mes aïeux sont enterrés tous en terre forézienne, et j'adore, à défaut des gens qui sont peut-être des Lyonnais ou des Parisiens, et que je ne connais pas, cette terre, ces paysages, toute cette nature qui a formé mon esprit et m'a rendu ce que le collège m'avait ôté.

Je vous vois avec beaucoup de plaisir vous installer à Toulon. Après forézien je suis provençal. Marseille et Toulon, c'est à deux pas de Lyon et si, d'aventure, j'ai encore deux ou trois hivers à vivre, il est fort possible que j'en passe une part en Provence. Enfin pour aller à Toulon vous passez forcément à Lyon et pourquoi ne vous arrêteriez-vous pas

longuement au Perrey ? etc., etc. Je fais sur ce passage des châteaux en Espagne.

Je voudrais aller à Paris, quand vous y serez rentré. Très probablement je ne le pourrai pas. Ma santé, qui est depuis si longtemps un état de torture, se complique depuis trois mois, d'une fièvre qui me tient à peu près toute la journée, aussitôt que j'ai déjeuné. Elle me parait inguérissable et finira par me tenir claquemuré dans mon infernal domicile, avant le bienheureux jour où j'irai dormir en terre montbrisonnaise.

Je croyais que vous aviez presque fini vos peintures des Capucins ; vous leur en donnez pour plus que leur argent, cela a toujours été votre défaut, jamais le mien. Quand j'étais professeur, je volais toujours à la patrie huit à douze minutes sur mon cours d'une heure. Je pourrais vous dire ce que cela représente en francs, car je suis très fort en calcul, mais je ne veux pas trop vous embêter. Je considère mon *Supplice de Mézence*[51] comme un des chefs d'œuvre de l'esprit humain. Quand j'aurai la force de copier je vous l'enverrai ; vous êtes à peu près le seul lecteur digne de cette page. Vous vous croyez bien méchant, n'est-ce pas ? Vous êtes un mouton. Quand vous m'aurez lu, vous serez épouvanté. Je ne crois pas qu'il se soit écrit quelque chose de plus amer, de plus terrible, de plus blasphématoire, de plus épouvantable en poésie depuis notre ancêtre Homère jusqu'à vous et moi. Publions ces vers illustres de votre tableau, et cette œuvre de deux bons chrétiens aura un succès retentissant jusqu'au bout de l'univers. Ma femme est à Rome avec Mme d'Ussel[52] ! Et dire qu'il n'y a pas à Rome de Charenton ! ! !
Je vous embrasse de tout cœur

V. de Laprade

51 Victor de Laprade, « Le Supplice de Mézence », *Œuvres poétiques de Victor de Laprade*, Paris, Alphonse Lemerre, 1880, p. 242. Poème dédié « À mon ami Louis Janmot ».
52 Claire de Parieu (1821-1898), sœur de Mme de Laprade, épouse d'Alfred d'Ussel (1809-1891).

375
Louis Janmot à Madame Ozanam,
11-5-1879

Rennes 11 mai 1879

Chère Madame et amie,

Je suis resté plus longtemps que je ne le prévoyais, sans vous voir, que je ne le voulais, sans vous écrire.

Finir six cartons, dont quelques-uns sont remplis de monde terrestre ou céleste n'est pas une petite affaire, et malgré un travail incessant que rien ne distrait, c'est à peine si je finis avec la semaine qui commence. Je me prends parfois comme tout le monde à sourire de mon obstination à achever une œuvre commencée depuis 40 ans. Parfois aussi je pense et avec une force de conviction intime, inaliénable, que ce que je fais là a sa valeur. Je serais mort depuis longtemps lorsqu'il viendra des gens pour s'en apercevoir, de sorte que mon travail ressemble assez à celui des Chinois passant une partie de leur vie à mettre des ornemens à leur sépulture.

Berlioz n'a pas fait autre chose et ce compositeur français de tous le plus délaissé, absolument inconnu des appréciateurs d'Auber ou d'Adam, se trouve, à l'immense stupéfaction du bourgeois imbécile, infiniment placé au-dessus d'eux. Ce pauvre compositeur est mort, il est vrai, mais c'est un détail.

Rien de nouveau ici, sinon ma présence. Les pensionnaires de Quintin vont et travaillent bien. Cécile et Marie se partagent le ministère de l'intérieur. Chacune a son mois. Marthe grandit sans enlaidir. Maurice grandit toujours aussi et ne va pas trop mal, mais pas trop bien non plus. Son horreur de la littérature continue à paraître incurable. Norbert fait sa première communion le 22. Il y est fort bien préparé et est devenu un bon élève.

Si vous avez eu mauvais temps à Paris, il n'y a pas de jaloux ici. Froid, pluie, neige, temps sombre, c'est un cycle de misère qui, cette année comme toujours, ne s'interrompt que lorsque les jours commencent à diminuer, c'est-à-dire dans un mois. Mes filles ont les mains couvertes

d'engelures, et moi j'en ai aussi, ce qui ne m'était pas arrivé depuis le collège. Ce n'est donc pas le regret de ce beau climat plus que le reste qui peut retenir dans ce pays qui n'a du reste plus aucune compensation par ailleurs.

La déportation à Toulon ne s'effectuera que vers la fin de juin. Trois fournées d'arrivants se succèderont et je composerai la dernière quand mon mur sera couvert[53], passant par Lyon pour y voir les anciens amis et secouer la poussière ou la boue de mes souliers en sortant de cette ville qui m'a constamment renié avec tant d'entrain et que je renie définitivement de grand cœur.

Il s'est passé peu d'instants sans que je songe aux amis de Paris, surtout deux qui demeurent à droite et à gauche du séminaire St Sulpice. Plus que cette année et l'adieu sera long. Dimanche prochain j'espère être à Paris. Mais je n'en suis pas sûr encore. Vous serez la première à le savoir si je suis arrivé. Je vous quitte en vous disant avec respect mille amitiés.

L. JANMOT

Ne m'oubliez pas auprès de Madame votre mère ni auprès des habitants du n° 58. Tout va-t-il bien ?

53 C'est-à-dire : « quand ma fresque sera achevée ».

376
Victor de Laprade à Louis Janmot,
25-6-1879

Lyon, 25 juin1879

Cher ami,

Je suis tout à la bonne espérance de passer longtemps avec vous au Perrey, quand vous serez assez libre de quitter Paris. Je n'irai certainement pas cette année dans la ville infâme et peut-être jamais plus de ma vie. Je ne suis plus qu'un grotesque invalide. L'Académie aspire à ces hauteurs de libéralisme où se sont placés ces vils 363, le groupe le plus bête et le plus sale de notre histoire. Les républicains de notre compagnie font encore mieux que ceux de la Chambre. Au moins c'est la majorité de la Chambre qui opprime la minorité; ce n'est pas plus noble, mais c'est plus naturel et tout à fait démocratique. À l'Académie, c'est une minorité intrigante, la queue de M. Thiers qui opprime la majorité. Mon dégoût et ma colère sont montés plus hauts que sous l'Empire. Il y avait alors de quoi rire, en même temps qu'on s'indignait. La république n'a rien de risible, elle est bête, méprisable, mais effrayante; c'est à coups de sabre et non à coups de fouet qu'il faudrait taper dessus. Je n'ai plus la poigne qui brandissait jadis tant de vers cornéliens. Moi seul, c'est ma prétention, j'ai fait de nos jours de vrais vers de Corneille, Je ne voudrais pas finir par des vers de Jocrisse ou de V. Hugo; aussi je me tais.

Je ne m'étonne pas que vous ne puissiez causer avec Chenavard des choses du temps. Sous son écorce d'impartialité philosophique et d'amoureux des grands siècles, il est plus révolutionnaire que la Révolution, et beaucoup plus passionné que vous et moi, qu'il juge très passionnés. Il a plus de haine pour la religion, pour la royauté, même pour la France que nous n'en avons pour l'athéisme, la démagogie et la Prusse. Il professe à peu près la fameuse doctrine allemande de l'identité absolue, l'identité des contraires. Un coquin est la même chose qu'un honnête homme. Le pauvre Casimir, qui était un spiritualiste, pratiquait aussi ce mépris impudent de toute l'humanité.

Entre Fortoul[54] et Ozanam, il penchait pour Fortoul. Il aurait été pour Sainte-Beuve contre moi, s'il eut vécu. Chenavard, la peinture exceptée, ne voit guère de différence entre le bien et le mal, c'est-à-dire qu'entre saint Vincent de Paul et Robespierre ; il aura un faible, sinon un enthousiasme marqué, pour Robespierre.

Vous et moi, nous sommes, au contraire, caractérisés par une implacable horreur du mal ; peut-être nous trompons-nous quelquefois sur les détails de ce que nous croyons le mal, mais jamais sur le fond, car nous sommes honnêtes gens et chrétiens.

À l'heure présente les positions se dessinent si nettement entre Dieu et le diable, entre les honnêtes gens et les gredins, entre le Saint Sacrement et la guillotine, qu'il n'y a plus moyen d'être tiède. Les républicains veulent nous accabler de persécutions et d'insultes et nous demandent d'être tolérants. Je leur crache à la figure et j'ai, à leur adresse, dans ma chambre, vingt-quatre coups de fusil ou de revolver à tirer sans recharger. J'étais en camaraderie, en amitié même, avec beaucoup de républicains, la moitié de ces amitiés partiront, le reste, j'en ai bien peur, fera de même un peu plus tard.

Je n'ai connu dans tout ceci, qu'un admirable, un très noble républicain, c'est mon vieil ami, le grand poète des *Iambes*, Auguste Barbier. Il reste fidèle à sa chimère, mais il méprise autant que nous les 363, les lois Ferry et le reste. Il m'écrivait l'autre jour une très belle lettre, me disant, qu'à l'heure qu'il est, le clergé seul faisait son devoir et faisait preuve de virilité et de courage, que lui Barbier de *la Curée*[55], était entièrement avec les prêtres et les catholiques contre les républicains d'à présent.

Voilà le vrai brave homme. Vous êtes beaucoup trop brave homme en donnant pour cent mille francs de peinture à la république, qui vous en paye neuf mille. Vous ne savez pas faire vos affaires.

54 Hippolyte Fortoul (1811-1856), brillant élève du collège de Lyon où il est condisciple de Victor de Laprade, était le doyen de la faculté d'Aix-en-Provence, devint député en 1848, ministre de la Marine puis de l'Instruction publique en 1851. Son ralliement à l'Empire et au « tyran » incite Victor de Laprade à l'appeler « le Fortoul ».

55 *Curée* est un poème satirique d'Auguste Barbier publié après les journées de juillet 1830 : « Mais, Ô honte, Paris si beau dans sa colère / Paris si plein de majesté / Dans ce jour de tempête où le vent populaire / Déracina la royauté / [...] / Paris n'est maintenant qu'une sentine impure / [...] / Un taudis regorgeant de faquins sans courage / [...] / Du sang chaud, de la chair, allons faisons ripaille /[...] / Car il faut au chenil que chacun d'eux revienne / [...] / Et lui crie, en jetant son quartier de charogne / Voici ma part de royauté ».

Promettez-moi bien de venir au Perrey, nous y ferons nos testaments, au moins le mien. Le paysage est charmant, la cuisine est mauvaise ; il y a du très bon laitage, si vous l'aimez. Il y aura des raisins, si l'oïdium nous en laisse. Il y aura surtout bonne amitié et longues causeries. On m'envoie à Néris, J'en reviendrai encore plus malade que je ne le suis. Mais je vous attendrai au Perrey depuis fin juillet jusqu'à la Toussaint.

Mon fils Victor est encore à Paris, s'éreintant à ses derniers examens. Soignez bien votre santé. Écrivez-moi quand vous serez à l'hôtel Fénelon, pour me dire la rue dudit hôtel.

Je vous embrasse de tout cœur

V. de LAPRADE

378
L'INSPECTEUR D'ESCAMPS
AU S/S SECRÉTAIRE AUX BEAUX-ARTS,
26-7-1879

Palais Royal le 26 juillet 1879
À Monsieur Edm. Turquet[56], Sous-Secrétaire d'État

Un a-compte de 1.500 fr peut être alloué à M. Janmot, sur la décoration de la seconde chapelle de l'église de la Terre Sainte

Monsieur le Sous-Secrétaire d'État
 M. Janmot, élève d'Ingres, a été chargé de peindre à fresque les deux chapelles à la petite église du *Commissariat général* de la Terre Sainte, rue des Fourneaux 83, à Paris.
 Dans un précédent rapport, je me suis occupé de la première de ces deux chapelles, dont la décoration est aujourd'hui complète. J'ai donné une description de ces peintures et je les ai appréciées au point de vue de l'art.
 J'ai à vous entretenir aujourd'hui de la décoration de la seconde de ces deux chapelles. L'œuvre est assez avancée pour qu'on en puisse saisir l'ensemble.
 Ces chapelles sont en abside à cul de four, selon l'expression architecturale. Le sommet en est cintré et le fond en est concave, c'est une disposition exactement semblable à celle que présente la célèbre fresque de la *Magliana*[57] que M. Thiers a fait acheter et qui est au musée du Louvre.
 Dans ce champ, l'artiste a placé une composition complexe formant deux parties superposées. Dans la partie supérieure, M. Janmot a peint la figure du Père Éternel, comme l'ont comprise Michel Ange, Raphaël et le moyen âge. Dieu le Père est entouré d'un chœur d'archanges, les

56 Edmond Turquet (1836-1914) fût procureur à Senlis en 1869, préfet de l'Aisne en 1870, puis député de l'Aisne en 1876-1889 et sous-secrétaire d'État à l'Instruction publique et aux Beaux-Arts dans différents gouvernements.
57 Fresque de Raphaël représentant *Le Père Éternel bénissant le monde*, acquise par le Musée du Louvre en 1873, provenant de la villa pontificale de la Magliana près de Rome.

uns en adoration, les autres jouant de divers instruments séraphiques. Cette partie supérieure se relie à la composition d'en bas par deux figures d'ange, lesquelles portent un phylactère, en forme de poêle, et sur lequel on lit l'inscription qui résument les vœux prononcés par les franciscains : *Sancti Francisci cum paupertate connubium, testibus et sponsoribus obedientia et castitate.*

La composition principale, qui comprend des personnages presqu'aussi grands que nature, rappelle par ses dispositions le mariage de la Vierge, l'une des richesses du musée Brera à Milan ; St François, dans les habits de son ordre, se marie mystiquement avec la Pauvreté. L'artiste a eu à surmonter la difficulté que présentait cette dernière figure, dont l'indigence ne se reconnait qu'à ses vêtements troués et déchirés. Derrière St François se voit la figure de la Chasteté présentant l'anneau nuptial. La figure de l'obéissance est en pendant. Au second plan de ce groupe principal, on aperçoit différents personnages, qui symbolisent, à gauche, la famille spirituelle de St François, c'est-à-dire les religieuses clarisses, etc. etc., à droite, l'ordre même des franciscains, représenté par ses plus célèbres adeptes.

Je ne puis que louer, au point de l'art, cette très intéressante composition, dans laquelle l'artiste s'est conformé aux traditions de la peinture religieuse du moyen âge, tout en s'inspirant, pour le style et le dessin, des maîtres de la Renaissance, de Raphaël en particulier. Le coloris, quoique sobre, ne manque pas d'éclat, le dessin est châtié, la pensée est sévère et l'ensemble répond parfaitement à l'effet religieux qu'on est en droit d'en attendre[58].

M. Janmot désire obtenir un à-compte de quinze cents francs. Son œuvre est suffisamment avancée pour que sa demande soit accueillie favorablement.

Veuillez agréer, Monsieur le Sous-Secrétaire d'État, l'hommage de mon respect.

D'ESCAMPS

58 Dans un autre rapport d'inspection, l'inspecteur A. Kaempfen écrit : « Je n'ai point à revenir sur la description détaillée qui en a été faite par mon collègue et je ne puis que confirmer le jugement très favorable qu'il a porté. Ce sont là, ajoute-t-il, des œuvres remarquables, d'un caractère très élevé et qui révèlent chez l'artiste un sentiment profond du grand style et une intimité assidue et féconde avec les maîtres italiens du XIVe et du XVIe siècle ».

379
Victor de Laprade à Louis Janmot,
7-8-1879

Jeudi 7 août 1879

Cher ami,
 Je trouve votre lettre en rentrant au Perrey. Je n'en veux plus bouger jusqu'à ce que le froid m'en chasse. Les eaux de Néris m'ont été désagréables et, très probablement, ne me seront pas utiles. Je suis condamné à la torture à perpétuité. La seule joie que je me permette, c'est de vous posséder quelque temps dans notre manoir. Arrangez-vous pour y faire un long séjour. Vous y dînerez très mal ; la patronne de la case ne gâte pas plus ses hôtes que son mari, mais nous causerons, nous contemplerons une assez belle nature, nous ragerons ensemble. Apportez des crayons, même des pinceaux, vous trouverez bien quelques recoins de paysage plus ou moins dignes d'être transmis à la postérité. Enfin, puisque vous allez habiter un pays très chaud, prenez au Perrey des habitudes qui vous y ramènent dans la saison où la Provence sera par trop torride. Faites-en votre résidence d'été jusqu'à ce que j'aille résider dans le caveau que je me fais creuser pour moi et pour les miens, dans le cimetière de Montbrison, ma patrie. Tout le monde ne peut pas avoir une tombe comme celle de Châteaubriand sur le Grand-Bé, au milieu de l'océan.
 Si le Père éternel était un peu bon enfant, il suspendrait un peu mes rhumatismes pendant votre séjour, afin que je puisse vous suivre dans nos forêts, ou que du moins je puisse jouir de vous en toute plénitude de joie. Venez, je vous en prie, et restez longtemps. Ne me refusez pas cette satisfaction de vous avoir sous mon toit. Je ne bouge pas d'ici jusqu'après la Toussaint, à moins de quelque catastrophe.
 Victor a été ravi de ce qu'il a vu de vos peintures. Mais vous avez encore beaucoup à faire. Vous êtes trop vertueux ; à votre place je leur aurai donné quatre personnages, et encore pas bien grands, pour que cela ne mangeât pas trop de couleurs. Vous auriez du mieux apprendre le commerce et les arts dans notre bonne ville de Lyon. On livre pour

quatre sous de marchandise et on se fait payer dix mille francs. J'ai toujours fait comme ça.

Dites-moi d'avance, au moins à peu près, quand vous pourrez venir au Perrey, afin que je flanque à la porte tout ce qui pourrait nous déranger.

Ne vous éreintez pas trop à vos peintures, songez que les communards, avec M. Ferry en tête, démoliront et brûleront tout cela d'ici à très peu de temps. Et vive la République !
Je vous embrasse de tout cœur.

V. de Laprade

Fig.2 – [sans titre], esquisse de visage, sans date. 36 × 29,5 cm.
Ancienne collection Félix Thiollier. © Clément Paradis.

380
Louis Janmot à sa fille Marthe,
10-8-1879

Paris 10 aout 1879

Ma chère petite Marthe,
Je suis sûr que tu t'amuses bien dans ce beau pays où il ne pleut pas toujours, et dans cette grande maison[59], dont le jardin est plus joli que celui de Rennes ; puis tu as retrouvé ton grand frère Maurice, puis Norbert et Charlotte sont en route sous la conduite de ton grand-père. Il n'y a que ton pauvre père, toujours absent à cause d'un grand travail, qui n'est pas terminé et que plusieurs causes ont attardé. La plus difficultueuse moitié est terminée, c'est-à-dire celle du Père éternel et des anges. Tu figures parmi ces derniers, avec une jolie robe rose, et tu es placée au-dessus de la figure de *l'Obéissance*, les ailes blanches déployées pour être tenues suspendues dans le ciel bleu. Tu fais pendant à un autre ange, rose également, qui pourrait être Norbert, et vous tenir tous deux, le poêle au-dessus des mariés, qui sont saint François d'Assise et la pauvreté. Tous ceux qui ont épousé cette personne ne sont pas canonisés.

Dis-moi donc un peu, quelles belles promenades tu fais là-bas ? As-tu été souvent au bord de la mer ou sur mer ? On me dit que tu as été dedans, et te baignant sans peur, comme une grande fille, avec ta tante et tes sœurs. Est-ce qu'il ne t'a pas semblé, en revoyant les cactus, les orangers et les oliviers, que tu étais retournée en Afrique, dans ce beau pays, qui doit maintenant te paraître comme un rêve lointain.

Je fais aussi tous les jours une longue promenade entre six et sept heures du matin. Il n'y a pas tant de soleil, ni de si belles plantes, mais

59 La villa Thouron, qui vient d'être louée par les Saint-Paulet, principalement aux frais de Louis Janmot, appartient à un notaire érudit de Toulon, Victor Thouron (1820-1904), président de la Société des Sciences, Arts et Belles Lettres du Var. La villa a fait place aujourd'hui au Lycée professionnel régional Parc Saint-Jean, place du 4 Septembre, qui conserve encore dans un parc d'environ un hectare quelques beaux arbres de son très bel ancien jardin. Le beau-père de Victor Thouron était un ami du beau-père de Lavergne, si l'on en croit Élisabeth Hardouin-Fugier (*Louis Janmot 1814-1892*, Presses universitaires de Lyon, 1981, p. 127).

bien des gens affairés, comme moi, qui vont à leurs affaires. Les boulangers, les fruitiers, les marchands de vin, ont les premiers leur boutique ouverte. Les autres ouvrent et on voit, derrière les vitres, les plus beaux minous du monde, gris-bleu, roux ou blancs, qui finissent leur toilette du matin. Il y a aussi deux grands terre-neuve, qui sont désœuvrés et qui me regardent en clignant de l'œil, et ont l'air de dire, il me semble que je connais cette figure. Puis je rencontre souvent le plus drôle petit toutou qui soit au monde, tout frisquet, propret, il agite un petit grelot d'argent et porte à la gueule, bien délicatement, un joli coffret violet. Il se retourne souvent pour dire, je suis là, à son maître, qui est en arrière et a l'air le plus heureux du monde de posséder un si drôle de roquet. Arrivé au boulevard de Vaugirard, on passe devant force ouvriers en blouse, qui attendent pour se faire embaucher ou se réunissent pour boire la goutte, avant d'aller à leur journée.

Une fois le boulevard passé, on est un peu comme dans un faubourg lointain, presque personne, ni charrettes, ni voitures, des maisons à un étage, des jardins que, par la grille entrouverte, on voit couverts de fleurs, puis enfin, avant de trouver le boulevard de Vaugirard, un grand établissement sur la gauche, surmonté d'un drapeau tricolore. C'est une grande bâtisse, et ceux pour lesquels elle est faite n'ont certainement pas été consultés, pas plus pour son architecture, que pour sa destination. C'est là qu'on mène les pauvres cochons, qui n'en sortent plus qu'à l'état de boudin, saucissons ou jambons ; aussi dès qu'ils aperçoivent la porte, ils prennent un air tout mélancolique et ce n'est qu'à coups de trique qu'on peut les engager à entrer.

Maintenant nous voilà au boulevard de Vaugirard, avec cinq rangées de marronniers, après c'est comme la campagne ou l'unique rue d'un grand village, on voit des remises, des hangars, des poules, des jardins, du linge qui voudrait sécher, puis enfin la vue se découvre tout à fait, à droite, on voit la campagne, et le mont Valérien, au fond à gauche, et le couvent des pères[60]. Il y a huit jours, l'entrée en était des plus animées. C'était la fête de la Portioncule[61]. On vendait à la porte des rafraichissemens et des chapelets. Il y avait des bancs pour s'asseoir, et comme

60 Il s'agit du couvent des Capucins de Terre Sainte, dont Louis Janmot est en train de finir de décorer la deuxième chapelle en y peignant *Le Mariage mystique de saint François* (*Cf. supra*, lettre 355).
61 C'est-à-dire le 2 août.

il faisait beau et très chaud, on se serait cru volontiers dans quelque faubourg de Rome ou de Naples. Tous les jours, chants, cérémonies, et un aveugle, bon organiste, jouait avec talent, beaucoup de choses, où les mouvemens de polka tenaient plus de place que la liturgie. J'ai travaillé, tout ce jour, dans un bain, car la chaleur, avec l'église pleine de monde, depuis le grand matin, était étouffante. Depuis il ne fait plus beau, ni clair, ni chaud.

J'ai reçu, avant-hier, une lettre de ta tante et de Maurice. M. Dupré[62] parle de la visite qu'il a faite à la villa Thouron, en termes élogieux pour la résidence, sans oublier les habitants.

Madame Laporte[63] souffre depuis quelques jours de névralgies rhumatismales autour de la taille. J'attends Chabaud de pied ferme et sans impatience, car il a fallu 5 semaines, qui ne finissent que le jour de l'Assomption, pour avoir mon mandat. À peine quinze jours étaient-ils nécessaires, mais c'est là une des beautés sans nombre de notre administration, que l'Europe nous envie. Elle a, du reste, trop de choses à mener en ce moment.

Je finis cette grande lettre, ma chère fillette, en t'embrassant bien tendrement et en te chargeant d'embrasse tout le monde pour moi. Ton père.

L. JANMOT

62 Théophile Dupré La Tour (1842-1921).
63 Marie Ozanam (1845-1912), fille de Frédéric Ozanam, épouse de Laurent Laporte (1843-1912).

381
VICTOR DE LAPRADE À LOUIS JANMOT,
9-9-1879

Château du Perrey par Feurs (Loire) 9 septembre 1879

Cher ami,
 Je sais que vous êtes vivant, que votre fresque est *presque finie*. Elle devrait l'être. Vous avez tort, il fallait leur en donner pour leur argent. Mais ces trop brèves nouvelles, que me donne Mme de Reyssac, ne me suffisent pas ; j'attends l'annonce de votre arrivée et la certitude d'un long séjour au Perrey. Je vis, je souffre et je m'embête avec patience dans cet espoir, ne le trompez pas.
 Chenavard est avec Berthe et Mad. Allin dans les montagnes de Thiers ; pour rentrer à Lyon, ils traversent ma gare de Bellegarde. Je les avais engagés tous, à faire une station au Perrey, Chenavard seul a accepté, je l'attends jeudi[64]. Mais cela ne me donne pas mon compte d'intimité, de confiance et de vieille amitié. Je vous veux pour longtemps. Qui sait et quand nous nous reverrons. Nous sommes là, sans gêne, comme dans votre atelier. Je ne me suis jamais donné une fête pareille. Vous avoir chez moi, dans la vraie campagne, dans un beau site, ce serait trop beau, si je ne souffrais pas comme un chien et si je n'étais pas malheureux comme les pierres.
 Je ne veux pas empiéter sur nos causeries et nos confidences, mais écrivez-moi vite un mot, annoncez-vous et venez vite. Vous ne risquez de trouver ici d'autre étranger à la famille qu'un brave homme, qui ne vous est pas étranger du tout, mon vieil ami d'enfance, Gohier[65], votre

64 Berthe de Rayssac écrit dans son journal à la date du 11 septembre : « Mon Padre [surnom de Chenavard] vient de partir pour le Perrey chez de Laprade », ajoutant à l'égard de Chenavard : « Cette liberté dont on parle tant, est en horreur aux républicains, dès qu'on veut s'en servir pour croire et pour prier ». Elle lit alors *Les poètes franciscains en Italie au XIIIe siècle* d'Ozanam, ce qui souligne l'influence prise sur elle par Ozanam grâce à Louis Janmot, et les liens avec Mme Ozanam qu'elle lui doit (*Cf. Journal de Berthe de Rayssac*, mardi 11/9/1879, Bibliothèque municipale de Lyon, ms 5649).

65 Victor de Laprade fait allusion au rôle de Louis Janmot dans la Garde nationale le 26/3/1848, comme membre de la Compagnie des voltigeurs du Collège, et le sauvetage, au pied du pont de la Guillotière, avec quelques autres « gardes nationaux énergiques »,

compagnon d'armes de la cour de la préfecture de 1848, la fameuse nuit des Voraces.

Je ne vous embrasse pas de si loin ; j'attends de vous avoir la main dessus et je ne vous lâcherai pas.

V. de LAPRADE

d'un capitaine de navire et de son mécanicien des mains des « Voraces » prétendant qu'on avait trouvé trois curés dans leur bateau (*Cf.* Nizier du Puitspelu, *Lettres de Valère*, Lyon, Meton libraire-éditeur, 1881, p. XXXIX-XL, et Paul Brac de La Perrière, *Journal*, à la date du 26/3/1848. Antoine Gohier devait faire partie de ces gardes nationaux).

384
Louis Janmot à Madame Ozanam
30-10-1879

Toulon 30 8^bre 1879

Chère Madame et amie,
 Je ne sais si cela tient au temps que j'ai mis à arriver ici, mais il me semble que je suis loin, bien loin de vous et de tous les vôtres qui me semblent aussi les miens. Enfin je suis arrivé à 10 heures du soir il y a eu dimanche huit jours. J'ai trouvé mes quatre grandes filles bien portantes avec de bonnes couleurs aux joues. Mais mon pauvre Maurice, je n'en suis pas content. Il est grand, mince, et a bien mauvaise mine. Je suis aussi inquiet que je ne le fus jamais. Les améliorations signalées étaient ou de surface ou exagérées. Dieu veuille que nous ne soyons pas venus trop tard, si toutefois notre venue peut encore servir à quelque chose. Ce côté sombre assombrit tout le reste. Notre résidence est belle, le jardin grand, très méridional, africain même par la quantité de palmiers et de plantes exotiques dont il est richement pourvu. Essences abondantes, ombrages splendides, un peu trop même, car ils font un rideau trop épais devant la maison. Ma chambre, quoique grande, est impropre aux beaux-arts, comme le milieu général. Quand il fait du soleil, l'ombrage le fait pailleter à droite et à gauche, à la grande fatigue des yeux quand il fait sombre, on n'y voit plus. Ici le soleil, c'est l'ennemi. Le soleil est un clérical dont il se faut garer à tout prix. Ses empiètemens incessants inspirent la défiance et lui font donner la chasse par tous les moyens possibles. Le fait est que le ciel est splendide, il pleut ou il fait beau. En fait de pluie, il en fut une la nuit dernière, qui peut compter. Le vent n'était pas en reste. Il a couché à terre un bel eucalyptus à la fleur de ses ans et inclina bien bas une douzaine de pins exotiques dont j'ignore les noms. Il nous faudrait quelques séances d'un professeur de botanique pour connaitre et nommer toutes celles qui sont ici. J'ai l'imprudence prosaïque de préparer et choyer un terrain pour les melons au beau milieu des palmiers. Que faire en un jardin, sinon du jardinage ? C'est très hygiénique et puis c'est de mon âge.

Comme feu Lamartine était bon vigneron,
D'être bon jardinier j'ai la prétention.

Je m'aperçois, que sans y penser je me suis embarqué dans des alexandrins. J'en sors bien vite.
Marthe est au Sacré Cœur de Marseille. Elle commence à travailler. Le Sacré Cœur n'est pas mon idéal, ni les Maristes de La Seyne, ni les pères Jésuites de Mongré, ni rien du tout des éducations hors du toit paternel, mais vous savez que je n'ai aucun toit paternel, que je ne suis pas chez moi et qu'avec toutes les circonstances atténuantes que vous voudrez, je suis et resterai un hôte étranger. Ni plumes ni bec ne sont en rapport avec l'entourage, certainement les dindes et les canards font très bien éclore les œufs de poule, mais les volatiles sont très divers entre eux. Un artiste est un animal d'une essence très particulière et absolument exotique pour tous les milieux qui ne sont pas le sien.

Je viens de recevoir tout à l'heure la visite d'Élisée Grangier[66], qui tient un peu à la race susdite. Il demeure à Saint Nazaire[67], où je l'irai voir avec plaisir. Willermoz[68], de Lyon, habite la tour du Mourillon, parait-il, autre voisin à aller visiter. Enfin mon vieil ami Bossan[69] est à La Ciotat. Voilà un triangle d'originaux où je peux me ranger sans déchoir. Quelle singulière chose que de se retrouver si près et si loin. J'espère voir les Dupré d'ici à peu et me fais joie de retrouver qui vous

66 Élysée Grangier (1827-1909) était un cousin issu de germain de Paul Borel. Il appartenait à une famille notable de la Loire, issue d'industriels de la rubannerie établis à Saint-Chamond, à l'instar des Maniquet, des Guérin, des Boissieu, des Dugas, des Nantas et des Dujast, à l'époque où cette ville était plus importante que Saint-Étienne. Témoin au mariage en 1864 de Berthe d'Alton-Shée et de Saint-Cyr de Rayssac, il épouse à Saint-Chamond en 1867 sa cousine Julie Grangier (1838-1934). Il était le fils d'Étienne Catherin (1784-1862), architecte, qui avait habité un temps 26 rue Sainte-Hélène, en face des Janmot. Une branche des Grangier, alliée aux Prénat et aux La Perrière, avait notamment une grande propriété au Brusc sur le Mont Salva, à côté de Sanary.
67 Aujourd'hui Sanary-sur-Mer.
68 François Claude Catherin Ferdinand Willermoz (1809-1881), dit Villermoz, était un médecin, amateur d'art et mécène du Musée de Lyon, neveu du maire franc-maçon de Lyon Jean-François Terme (1791-1847) et petit-neveu du fameux franc-maçon illuministe lyonnais J. B. Willermoz (1730-1824). Importante personnalité lyonnaise, il fut témoin au mariage religieux de Louis Janmot (*cf.* LJCA, I, 108, lettre n° 46 de Louis Janmot à Madame Ozanam, 30/7/1855). Willermoz habitait la Tour carrée du Mourillon où il est mort le 26 janvier 1881.
69 Pierre Bossan (1814-1888), architecte célèbre pour ses églises construites à Lyon et pour avoir dessiné les plans de la cathédrale de Fourvière.

tient de si près. J'aurais plus fréquemment des nouvelles de votre monde. Comment va Madame Soulacroix ? C'est ici que les pétunias se réjouissent et fleurissent même l'hyver. Comment va ma bonne Mimi ? Un hyver passé à Hyères la guérirait sans aucun doute de ses vilaines névralgies. Encore un peu et grâce à l'investiture et autres fredaines des nouvelles couches, elle pourra bien venir sans quitter son époux. Ils vont bien les malandrins de ce [...]. Ils sont ici comme partout et la même gale défigure le plus grand nombre.

Adieu, mille complimens et tendresses autour de vous aux plus proches. Amitiés et respects aux Récamier et Dupré.
Tout à vous bien affectueusement.

L. Janmot

386
Victor de Laprade à Louis Janmot
13-11-1879

Lyon 13 novembre 1879

Merci, mon bon ami, de vos recherches empressées.

Ma sœur, et je crois qu'elle a raison, renonce à l'idée de tenir son ménage. Nous irons à Hyères où l'on trouve plus facilement des hôtels et pensions pour malades. Nous pourrons nous faire quelques visites, si je ne suis pas trop crevé.

Je vous recommande toujours, si vous voulez avoir de braves gens avec qui causer, mes excellentes connaissances, MM. *Margollé* et *Zurcher*, anciens officiers de marine, beaux-frères, écrivains de mérite ; ils ont publié un assez grand nombre de petits volumes de vulgarisation scientifique, astronomie, physique, marine, géographie, etc., tout cela empreint d'une excellente marque spiritualiste et morale, sinon très orthodoxe[70]. Mais vous et moi, sommes-nous bien orthodoxes ?

Margollé est, par dessus le marché, un poète d'un vrai talent ; il m'envoie de temps en temps d'excellents vers.

Ils demeurent au bord de la mer, dans un lieu appelé *Enclos*[71]. J'y suis allé, mais je ne saurais vous en indiquer le chemin. Tout le monde vous le dira à Toulon.

C'est une ville où vous pourrez trouver des relations intelligentes et agréables dans le corps de la Marine.

À bientôt, je l'espère, le plaisir de vous embrasser.

V. de Laprade

70 Ils étaient protestants.
71 Ils habitaient au Mourillon, au 7 rue Saint-François.

387
Louis Janmot au directeur des Beaux-Arts
21-11-1879

Toulon 21 9bre 1879
Fbg des Maisons Neuves

Monsieur,
Une lettre émanée du ministère des Beaux-Arts et signée de votre main m'apprend qu'une somme de quatre mille francs vient d'être ajoutée à la somme de huit mille primitivement convenue pour mes deux chapelles de l'église des franciscains de la terre sainte.
Je viens donc vous prier, Monsieur, de recevoir mes plus sincères remercimens pour l'accueil favorable que vous avez bien voulu faire à ma demande d'indemnité, demande que Monsieur l'inspecteur Kaemphen avait mis l'obligeance la plus parfaite à vous transmettre.
Veuillez agréer, Monsieur, l'assurance de mon entier dévouement et de mon profond respect.

L. Janmot

389
LOUIS JANMOT À MADAME OZANAM
22-12-1879

Toulon 22 X^bre 1879
Faubourg des Maisons Neuves[72]

Vous êtes bien la bonté incarnée, chère Madame et bonne amie, et je vous suis bien reconnaissant de toute la peine que vous voulez bien vous donner pour m'aider, sans y réussir, à me passer de vous. À mon âge et après certaines désillusions on devient lourd pour faire de nouvelles connaissances qui, pour être transformées en amitiés, n'ont plus devant elles le temps sans lequel rien de durable ne se peut faire. Je n'en irai pas moins avec empressement faire les trois visites où vous m'avez préparé une réception bienveillante par toutes les choses flatteuses que vous avez dites sur mon compte. Si vous avez gagné une comtesse[73] à mon endroit c'est merveilleux, et il faudra que je me tienne bien pour ne pas détruire la bonne opinion, déjà naissante, et que ni comme homme, ni comme artiste surtout, je ne suis point habitué à rencontrer dans cette catégorie sociale qui, après celle des abbés, est la plus étrangère qui se puisse trouver au monde des idées en général et des arts en particulier. Les bons jardiniers sont tout à fait *a mio genio*[74] et cette famille du magistrat[75] en inspire la plus grande sympathie par ses chagrins et par les échantillons de poésie que l'on connaît déjà.

À propos de poésie, j'ai vu M. de Laprade il y a une quinzaine à Hyères. Il y était moins souffrant que je ne l'avais laissé au château du Perrey et il m'a lu une splendide pièce de vers martelés en acier contre

72 Il s'agit du faubourg de Toulon dit des Maisons Neuves, depuis appelé Saint-Jean-du-Var, à l'est de la ville. La villa Thouron y occupait l'espace où se trouve aujourd'hui un lycée régional professionnel, place du 4 Septembre. La rue ou le chemin qui desservait à l'époque la villa s'appelait rue du Bourget. Elle existe toujours, donnant sur la place du 4 Septembre, venant de l'avenue Joffre.
73 Il s'agit de la comtesse de Rocheplatte, voir *infra*, lettre suivante.
74 « de mon goût ».
75 Probablement Ludovic de Vauzelles (1828-1888), conseiller à la Cour d'Orléans (1862-1874), démissionnaire en 1874, poète, qui avait une femme très malade et sur le point de mourir, qui est plus bas associé à M^me de Rocheplatte (*cf. infra*, lettre suivante).

les infamies du temps présent. Il n'est pas de la catégorie de ceux dont vous parlez avec une amertume trop justifiée. *Oculos habent et non videbunt*[76]. Les plus grandes infamies se font, de plus grandes se préparent. Qu'importe ! Ici le pot au feu, là la dinde truffée, ailleurs l'ignoble bouillabaisse pouvant encore se confectionner. Qu'importe le reste ! Ces gens-là, c'est comme les minets coupables, il faut leur mettre le nez dans ce qu'ils ont fait pour qu'ils comprennent. Ah ! il y a longtemps que je le dis, le résultat de toute éducation, de toute instruction, n'est pas la quantité de choses qu'on sait, mais la qualité de celles auxquelles on s'intéresse. Il faudrait écrire cela partout en lettres d'or, même sans m'élever une statue plus ou moins équestre que je mériterais.

À quoi donc s'intéresse-t-on ? Comptez les conversations et les personnes s'occupant d'autre chose que des infimes détails de la plus bourgeoise, de la plus personnelle, de la plus vulgaire qualité ! Faites donc des sermons, des livres, des tableaux, des *Poèmes de l'Âme* pour ces canaques en frac noir et en jupons de soie ! Qu'est-ce que cela leur fait ? Ça n'a aucun intérêt jusqu'au moment où on les fusille, les brûle, les guillotine ! J'ai fini ma tirade.

Il faut que vous sachiez que c'est 9 heures du matin. Que Marie et Aldonce dessinent à une fenêtre, qu'à l'autre je vous écris. Point de feu. Le soleil chauffe les appartemens comme une serre. On fait seulement du feu le soir, car il gèle toutes les nuits à un, deux degrés. Trois fois on a vu 4. Le temps est en somme merveilleux. Les santés sont assez bonnes, bien que j'aie été plusieurs fois troublé. Cécile va plutôt mieux. Le pensionnaire de Mongré[77] contente ses maîtres et lui-même comme Toto.

La semaine passée j'ai dîné une seconde fois chez ces bons aimables Dupré avec mes deux filles ainées. Soirée très agréable. Jusqu'ici mes relations à Toulon ne vont pas au-delà. Peu et bon. J'ai visité M. Grangier, cousin de Borel[78], de Saint-Nazaire. Cordiale et charmante réception, admirable pays. Je repasserai là dans quelques jours et prendrai Élysée Gr. à la station, et nous irons visiter le plus grand et le plus inconnu des architectes de ce siècle, Bossan. Je suis bien aise et point étonné que

76 « Ils ont des yeux et ils ne voient pas ». Évocation du Psaume 115 de la Bible.
77 C'est-à-dire Norbert Janmot.
78 Élysée Grangier (1827-1909) et Paul Borel (1828-1913) étaient cousins issus de germains, leur grands-mères paternelles respective, nées Regnault, de Saint-Chamond, étaient sœurs.

vous soyez de l'opinion de Renan et de la mienne à propos de Fourvière. Et dire que ces galopins de Lyonnais font la grimace ! Bien ressemblant.

[Votre neveu[79] prend le bon parti, mais je dis comme vous, à quoi rimait de venir un an ici. Il fallait ajouter un an à l'école, il faut beaucoup de patience. Mais il faut aussi de l'argent et cela beaucoup le comprennent. Pour cette question je ne suis pas un étranger. Et j'y pense aussi pendant mon sommeil, mais je ne veux pas en parler. Quand il n'y a pas de remède, à quoi cela sert d'en parler. Je dois aussi confesser que l'on m'a gracieusement alloué quatre mille francs, au titre du ministère des Beaux-Arts, pour mon dernier travail de peinture sur St François et cela en considération des dépenses que j'ai faites, et aussi parce que, volontairement et uniquement par amour de l'art, j'y ai consacré beaucoup plus de temps[80]].

En somme, en langue vulgaire[81], c'est une gracieuseté de l'Administration qui ne me fera pas rouler carrosse, mais qu'il faut remarquer, eu égard au temps, au lieu et au passé de votre serviteur, qui n'a jamais été traité qu'à coups de pieds par tout le monde et surtout les catholiques, à commencer par vos bons amis de *L'Univers*[82]. Mais vous leur en voulez moins pour cela que pour autre chose, c'est naturel, quoiqu'ayant moins duré malheureusement. Tout le monde vous dit mille choses charmantes. Mes félicitations à Madame Soulacroix pour sa bonne contenance dans cet hyvernage involontaire au pôle Nord. Et mille bons souhaits pour l'année fatidique 1880.

Adieu. Mille souhaits de bonne année à tous. Que Dieu vous garde de la gelée et de l'exil.

Tout à vous avec affection et respect.

L. JANMOT

79 Peut-être Alphonse Ozanam (1856-1933) fils du docteur Charles Ozanam.
80 Tout ce paragraphe est traduit de l'Italien par Aloys de Christen.
81 C'est-à-dire en français, puisque Louis Janmot revient au français.
82 Louis Janmot parle par antiphrase, car Frédéric Ozanam a été vilipendé par *L'Univers* et Louis Veuillot.

Fig. 3 – [sans titre], Christ au jardin des Oliviers, sans date. 20 × 30 cm.
Ancienne collection Félix Thiollier.
© Clément Paradis.

390
Louis Janmot à Madame Ozanam
28-2-1880

Toulon 28 février 1880
Faubourg des Maisons Neuves

 Allons, chère Madame et amie, je ne suis pas si muet que cela et vous aurez encore quelquefois à exercer vos yeux avec ma mauvaise écriture. Si les miens, qui ne peuvent déjà pas servir à grand-chose pendant le jour, pouvaient être utilisés le soir, ma correspondance et mes propres goûts en souffriraient moins ; mais il ne faut pas penser à cette ressource, car le lendemain je serais tout à fait hors de service. De plus avec un certain degré d'intimité, qui est le nôtre, grâce à Dieu, je n'aime pas beaucoup emprunter le secours d'un secrétaire, qui ne me manquerait pas.
 Rien de bien nouveau ici, si ce n'est la convalescence longue, très longue, de ma belle-mère qui me semble encore loin de pouvoir sortir de sa chambre. En compensation de cette guérison, même difficile, Maurice est à la maison, pourvu d'une bronchite. Par le moindre accident toute l'économie de sa frêle santé est remise en question. Gros souci. Tous [les] autres enfants, malgré quelques accrocs, ne vont pas mal.
 J'ai travaillé beaucoup ces derniers temps et terminé la composition pour le tableau de St Germain[83]. Elle est depuis huit jours aux mains du curé, de sa fabrique, de sa commission du diable et son train. J'attends leur jugement pour me mettre à l'exécution. Là commenceront ou recommenceront d'inextricables difficultés. Je peux, à la rigueur, faire ici un carton, mais où prendre les modèles ? Quant à peindre, il n'y faut pas penser. Il est donc probable que pour cette seconde partie de mon œuvre, sinon pour toutes les deux, j'irai passer quelques mois à Lyon. Quand, je l'ignore. Je voudrais naturellement être ici de retour pour le moment où Marthe et Norbert viendront en vacances, mais je suis loin

83 Tableau du *Rosaire*, commandé pour l'église de Saint-Germain-en-Laye. L'achèvement de ce tableau doit être plutôt de fin 1879 que de 1880, comme le dit Élisabeth Hardouin-Fugier, puisque la composition du tableau était déjà en mains de ses commanditaires fin février 1880 (Élisabeth Hardouin-Fugier, *Louis Janmot 1814-1892, op. cit.*, p. 291).

d'être sûr d'avoir fini à cette époque, puisque j'ignore même celle où je commencerai. Ah ! c'est une belle carrière que celle des beaux-arts, surtout quand *on fait dans le religieux*, avec quel zèle, quel dévouement, quel empressement, les catholiques en général et leurs journaux en particulier, s'empressent de parler de vous, dès que la moindre œuvre est achevée. *Le Français*, *L'Univers* en tête, *La Gazette de France*, *Le Monde*, *L'Union* etc., sont admirables, admirables. Quelle reconnaissance ne dois-je pas leur avoir, aussi bien pour le présent que pour le passé, sans oublier l'avenir !

Voilà un bien triste événement chez le docteur, si heureux jusqu'à présent par le côté même où il est pour la première fois et si cruellement frappé[84]. Marie m'a averti de suite. J'ai écrit à son pauvre père, qui m'a répondu une lettre affectueuse, désolée, mais résignée, et bientôt moi-même je répondrai à ma charmante élève à laquelle je regrette bien de ne plus donner de leçons, ainsi qu'à la bonne Thérèse.

J'ai lu aux miennes la phrase où vous me recommandez de n'être pas trop sévère ni trop exigeant. Elles se sont récriées, ne comprenant pas par expérience la raison d'être de cette recommandation. De fait si je n'ai jamais eu ni exigence, ni sévérité vis à vis d'aucun ou d'aucune de mes élèves, pourquoi voudriez-vous que je commence par mes propres filles ? Elles font, du reste, toutes deux beaucoup de progrès et ont des dispositions naturelles assez marquées, qui naturellement ne les mèneront pas à grand-chose.

Si mes vers ne vous ennuyaient pas, je vous apprendrais que j'en ai commis prés d'un millier qui, avec quelque cent encore à faire, représenteront la 2e partie écrite de mon infortuné *Poème de l'Âme*.

Je regrette bien de ne pas être à Paris au moment où votre frère s'y trouve. Ah, j'ai bien d'autres regrets encore, mais se plaindre, soit en vers, soit en vile prose, ne fait qu'ennuyer les gens sans rien changer aux situations. J'avais bien prévu, ce n'était que trop facile, que j'avais embrassé pour la dernière fois notre excellent abbé Noiraud[85]. Il en a été de même pour la pauvre Élisabeth, ce que je n'avais pas prévu du tout.

84 La mort d'Élisabeth Ozanam, fille du docteur Charles, à 13 ans, le 30/1/1880. Marie (1859-1933) et Thérèse Ozanam (1861-1933) sont les deux sœurs aînées d'Élisabeth. Louis Janmot cite Thérèse.
85 L'abbé Noirot est mort à Paris le 23/1/1880.

Adieu, mille complimens et félicitations à Madame Soulacroix pour sa valeureuse conduite pendant ce chien d'hyver, qui est à peine fini dans vos régions boréales. Félicitations égales à M. et Mme Laporte pour la santé du cher Frédéric[86]. Le voilà parti pour l'Institut. Vous verrez qu'il roulera sans difficulté sur son [...] au moment venu et naviguera dans les pleines eaux de la science. Toutes voiles dehors, sans s'être surmené pour cela. Bravo.

Je n'ai pas rencontré Mme la Comtesse de Rocheplatte[87], ni revu M. de Vauzelles[88] et M. Tulanne[89], comme je crois vous l'avoir écrit. Je ne suis pas retourné à Hyères depuis. Adieu, de nouveau tout à vous et aux vôtres, avec affection et respects.

L. JANMOT

86 Frédéric Laporte, né à Paris le 16/5/1868, mort à Sèvres le 17/7/1922.
87 Jenny de Fougères (1816-1885), veuve d'Albert Drouin, Cte de Rocheplatte (1791-1858), cousin issu de germain du père de Charles de Christen, gendre de Louis Janmot. *Cf.* Hervé de Christen, archives Christen, dossier Chappron.
88 Ludovic de Vauzelles (1828-1888), conseiller à la Cour d'Orléans (1862-1874), chevalier de la Légion d'honneur, mort à Hyères le 23/1/1888. Il est sur le point de perdre sa femme Anna Petit, à Hyères le 5/3/1880. Il se remarie en 1881 à Philomène des Garets d'Ars (1838-1900).
89 Il s'agit de Louis René Tulasne (1815-1885), avocat et botaniste, successeur de Jussieu à l'Académie des Sciences, donateur de sa bibliothèque à la Faculté Catholique de Paris, ou son frère Charles Tulasne (1816-1884), médecin et botaniste, tous deux mycologues et associés dans leurs recherches et publications, morts à Hyères.

393
Louis Janmot à Madame Ozanam
11-5-1880

Toulon, 11 mai 1880

Chère Madame et amie,

Vous voilà maintenant sortie des préoccupations et des fêtes toutes charmantes occasionnées par la 1ère communion de Frédéric. Une bien aimable lettre de Marie m'est arrivée depuis en réponse à celle que j'avais écrite à son fils. Je lui répondrai de Lyon. Je pars aujourd'hui même à midi pour Lyon. Ce sera donc là chez Mr Maillant, rue du Commerce 40, que vous voudrez, bien m'adresser votre réponse. Je laisse Maurice un peu mieux si l'on veut, et Cécile enrichie d'une forte entorse au pied qui va la tenir une quinzaine au lit. Ma belle-sœur Hélène est à Rome depuis trois semaines. Son séjour en Italie devra durer deux mois.

J'ai fait le dessin en grand de mon tableau (St Germain). Rude travail fait en d'exécrables conditions, sans jour, sans hauteur convenable pour voir le tout dérouler à la fois. Il faut avoir tué père et mère pour faire de l'art dans des conditions aussi barbares.

Les beaux ateliers sont pour les beaux messieurs qui fument de bons cigares, ont cent mille francs de rente, font des cocotes et les protègent. Les articles des journaux bien religieux et bien pensants ne leur manquent jamais pour encourager ces dames et faire aller leur petit commerce.

Je m'en vais avec chagrin. J'ai mille raisons de rester, précisément parce que le milieu ne me plait pas. Mes filles en sont tout à fait revenues. Elles commencent à comprendre. C'est temps, mais que deviendront-elles non mariées et sans fortune ? Je ne comprends pas que je puisse me tenir encore à peu près debout avec le poids d'un pareil souci, et Maurice malade.

Mais tout est pour le mieux dans le meilleur des mondes possibles. Il n'y a rien d'aussi fort pour comprendre les profonds décrets de la Providence, que ceux qui n'ont pas de soucis et que les chagrins des autres effleurent à peine. La vie est maudite, voilà la vérité.

Je ne dirais pas cela en chaire, mais c'est au fond de toutes choses. Le temps est sec, rien ne vient, il pleut, les limaces mangent tout. Si c'est un fruit, à peine mur, un ver le ronge ou un voleur le prend. Tout est fait ainsi.

Que fait votre frère à Paris ? S'y porte-t-il mieux du moins ?

Je n'ai pu revoir M. de Vauzelles, ni rencontrer Madame de Rocheplatte. Ce carton m'a absorbé intégralement. Je voudrais être de retour pour les vacances, mais c'est bien difficile. Mon tableau vaut presque une de mes chapelles des Franciscains. J'ai plus que triplé l'importance de la commande par le goût de l'art et l'ardeur que j'y ai mise pour l'exécuter. Je suis d'une bêtise incomparable comme toujours. On me donne quatre mille francs pour le tableau comme si on me faisait une faveur. C'est très bien [...] répondrait aux [...] religieuse surtout [...] aussi sage que [...] le célibat des prêtres [...] en dernier la vie [...][90] assurés puisqu'ils sont *salariés* par l'État, joli État en ce moment.

Nous sommes aux mains de l'étranger. La France est pays conquis par d'abominables gredins qui semblent payées à l'heure pour la torturer et la faire cesser de vivre. À ce compte ils gagnent bien leur argent. [...] dès qu'il s'agit d'art il faut les ménager.

Il vient de pleuvoir 3 semaines près [*sic*] de suite, mais souvent avec temps sombre, enfin la monnaie d'hyver pour ce pays.

Viendrez-vous à Lyon ?

Adieu. Mille amitiés à nos amis communs. Mes respects et complimens tous particuliers à Mme votre mère.

Tout à vous avec affection.

L. JANMOT

[...]

90 Tout ce qui est entre crochets correspond à une partie déchirée de la lettre.

394
Louis Janmot à Berthe de Rayssac[91]
23-5-1880

Lyon 23 mai 1880

Ma chère Berthe,

Je suis à Lyon, comme je vous l'avais annoncé et ai été mis au courant de la question Guichard[92], dès mon arrivée, par une lettre de vous écrite à Borel[93], lettre qui apprécie nettement et justement les circonstances et les difficultés où se trouve Isabelle G[94]. Borel m'a dit, ce qui était tout naturellement indiquée, sa part d'action, car il ne connait pas notre confrère, tandis que ma visite, tout intérêt religieux à part, aura toujours été faite. Isabelle n'a rien pu me dire alors, parce que Chenavard était là ; celui-ci m'a du reste, fait grand éloge d'elle, insistant sur ce qu'elle était sincèrement et profondément religieuse et profondément catholique. Guichard était au lit, je l'ai vu quelques instants. Son état est des plus graves. Il ne s'en doute pas, d'abord parce qu'il n'a pas l'esprit tourné au pire, ensuite parce qu'il ne souffre pas.

Isabelle est venue depuis, il y a 3 jours, me voir, à l'atelier. L'état de son père baisse peu à peu, sans que rien paraisse devoir enrayer le mal.

J'ai, après les paroles échangées que vous devinez, insisté sur ceci :

91 Copie archives Hervé de Christen, sans indication d'origine.
92 Le peintre Joseph Benoît Guichard (1806-1880) mourra le 31 mai, il était professeur de peinture à l'école des Beaux-Arts de Lyon en 1862. « Voici le sujet d'une grande joie, écrit Berthe de Rayssac, Guichard est converti. Une lettre de P. Borel m'annonce l'heureuse nouvelle » (*Cf. Journal de Berthe de Rayssac*, 6/6/1880, Bibliothèque municipale de Lyon, ms 5649).
93 On sait que Berthe de Rayssac et Borel étaient deux anciens élèves de Louis Janmot. Borel était cousin d'Élysée Grangier, un des témoins de mariage de Berthe. De plus Berthe écrit le 1/11/1879 dans son journal : « Borel que j'retrouvé, dans la chapelle qu'il peint à Oullins. Son talent m'intéresse à cause de l'âme qu'il révèle [...] L'art est pour lui une sorte de prière » (*Cf. Journal de Berthe de Rayssac*, 1/11/1875, Bibliothèque municipale de Lyon, ms 5649).
94 Isabelle Guichard (1854-1930), fille du peintre Guichard et de son épouse Agathe de Lagrenée (1814-1876), se marie en 1891 à Lyon à Richard Saint-Yves (1853-1934) facteur de pianos et d'orgues à Lyon, avec lequel elle vivait.

1° c'est que la fille de Guichard pouvait dans les circonstances qui se préparent, parler haut et ferme; qu'elle avait naturellement la haute main et qu'elle ne devait se laisser intimider par personne, dans l'accomplissement d'un devoir aussi solennel vis-à-vis de son père.

En 2ᵉ lieu, je lui ai conseillé de dire à Chenavard qu'elle agirait en catholique, qu'il ne devait ni s'en étonner, ni le trouver mauvais, et que si elle ne devait pas attendre sa coopération, elle avait, du moins, le droit de compter sur sa neutralité. J'ai la confiance que Chenavard, qui a l'âme, au fond, délicate, et sensible, ne voudra pas faire de la peine à une jeune fille qu'il respecte et admire.

Quant aux Girardet, ils seront, dans cette circonstance, comme la famille anglaise à laquelle devait s'allier Daniel Rochat[95], dans la dernière et très remarquable et courageuse pièce de Sardou. Ce sont des gens religieux dans leur église, et ils n'auront pas à être surpris qu'Isabelle le soit autant qu'eux dans la sienne. Elle est en quelque sorte, avec beaucoup plus d'autorité, la tante Babon de la circonstance. Les conditions sont là, du reste, bien moins envenimées.

Le pauvre Guichard avait, de plus, grande affection pour un abbé nommé Guinard, professeur à la faculté des Langues orientales. J'ai conseillé vivement à Mˡˡᵉ Guichard, de retrouver cette cheville ouvrière, si providentielle. L'abbé irait voir, tout naturellement, son ancien camarade malade et le Bon Dieu ferait le reste. Voilà, ma chère enfant, l'état de cette question, qui vous préoccupe justement.

J'attendais une lettre de vous, mais j'ai pensé que vous ne m'écriviez pas, me sachant au courant, que de plus vous pouviez être souffrante. J'ajoute que depuis la lettre de part de P. de Musset[96], j'imagine que vous avez dû être absorbée dans ces derniers temps. Je vois figurer la paroisse et *de profundis*. Auriez-vous eu là quelque action, selon les vœux de votre cœur, et ces indices religieux si inattendus, ne sont-ils pas dû en partie à votre zèle? Vous me direz cela.

95 *Daniel Rochat*, comédie en 5 actes de Victorien Sardou, inaugurée à la Comédie française en février 1880.

96 Paul de Musset (1804-1880), mort le 17/5/1880 à son domicile 33 rue Cambon, Paris 1ᵉʳ, était écrivain, frère aîné du poète Alfred de Musset, époux d'Aimée d'Alton (1811-1881), qui avait eu une liaison avec son frère auquel elle avait inspiré ses *Nuits*. Aimée est morte un an et demi après son mari le 30/11/1881 dans un couvent, 34 rue de Clichy, Paris 9ᵉ. Elle était la cousine germaine d'Edmond d'Alton-Shée, père de Berthe de Rayssac. Celle-ci l'appréciait beaucoup et en parle souvent dans son journal. Elle a fait son portrait au pastel, portrait qui l'a lancée comme pastelliste.

Ma grande toile m'absorbe et l'ébauche en est bientôt finie, ayant apporté avec moi un dessin grandeur d'exécution. Ce pays, où j'ai si longtemps vécu, me réapparait comme un rêve ou comme une terre que je reviendrais visiter après ma mort. Beaucoup sont absents, tous sont changés, les vieilles amitiés, toutefois, subsistent et résistent aux cheveux blancs et à d'autres épreuves. Je me promène dans des souvenirs, qui me semblent dater de plusieurs siècles. Que de rêves j'ai fait ici ! Combien profondément et par tous incompris, j'ai souffert ! Tout ce qui s'en réveille à chaque site, chaque accent, chaque odeur, dirais-je même, a l'aspect du ciel, et tout enfin est indéfinissable et non sans un certain charme d'outre-tombe, pourrait-on dire. Peut-on être si complètement changé, lorsque tant d'indices restent imperturbablement les mêmes. Le temps fait penser à la mort, qui est le fait le plus prochain et le plus saillant à mon âge.

J'ai revu de Laprade, que son insouciance maladive a empêché de voir mes peintures à Paris. Oh ! littérateurs français, combien les arts, même les arts de vos amis, vous importent peu !

Adieu, chère enfant, répondez-moi, si vous le pouvez à l'adresse suivante, rue du Commerce 40[97], Lyon, Rhône. Adieu encore,
votre tout affectionné

L. Janmot

Ne m'oubliez point auprès de nos amis communs : Je suis seul absent pour eux, ils le sont tous pour moi. N'oubliez pas de présenter mes complimens de condoléances à Madame de Musset.

[97] Adresse du cousin de Louis Janmot, Joseph Mailland.

396
Louis Janmot à Madame Ozanam
4-7-1880

Lyon, 4 juillet 1880

Chère Madame et amie,
 Me voilà bien contrarié d'apprendre que je ne vous verrai probablement pas à Lyon. Mais j'aime à croire que ce n'est pas absolument sûr, et Mme Soulacroix ne saura peut-être pas résister à l'attraction d'Écuilly [*sic*] où s'envoleront un peu plus tôt un peu plus tard, un si grand nombre de siens. C'est un grand déplacement, il est vrai, à son âge, mais dans son intérêt lui-même, il faut reculer, aussi longtemps que possible, le moment où elle ne se pourra plus déplacer.
 Vous pensez bien que je n'ai pas été le dernier à apprendre et à me réjouir des bonnes nouvelles de la santé de Frédéric, que vous me confirmez dans votre bonne lettre. Le voilà parti et naviguant avec succès dans ce vaste espace qu'il s'agit de traverser et de connaitre au moins par certains côtés avant de commencer à être l'homme qu'il peut être, qu'il doit être et qu'il sera. Mais comme le tableau le mieux réussi ne peut s'exécuter sans ombres, voilà que la bonne Marie, si heureuse enfin, voit revenir ses vilaines douleurs un peu plus qu'il ne convient. Nous n'avons pas le moindre bonheur sans le payer par q.q. côté, souvent même on paye de tous les côtés sans avoir du bonheur par aucun.
 Je ne vis pour ainsi dire pas à Lyon, tant je suis absorbé par mon travail à l'atelier. Par un bonheur insolent auquel je ne suis pas habitué, il pleut à peu près tous les jours ce qui me délivre du supplice du soleil qui regarde tout le jour en cette saison ce qui se fait dans l'atelier de Borel[98]. Il y peut constater que ma toile est fort avancée et que, bonne ou mauvaise, ma besogne tire à sa fin. J'ai une cargaison d'anges et un chien qui m'a donné plus de soucis que quatre d'entre eux. Tous les jours j'arrive de La Mulatière où je couche, à l'atelier en me disant c'est aujourd'hui que je vais écrire. Puis une fois le tableau touché, il n'y a jamais le temps.

98 Actuel atelier du peintre Jacques Truphemus, rue Guynemer.

Quatre voyages par jour de La Mulatière ici en prennent beaucoup. Grâce au service des mouches, ils n'ont rien de pénible, ni de trop long et le panorama du côteau des Étroits est admirable quand il fait beau.

Rien n'est animé et heureux comme cet intérieur des La Perrière. On va, on vient, chacun travaille, on plaide, on discute, on fait de la musique, on vit bien, malgré les accrocs, les enfants malades. Il y en a toujours un ou deux qui clochent sur la quantité. On y dit surtout un énorme bien de la république. Ce n'est pas seulement dans ce milieu que l'accomplissement des derniers ukases de M. Ferry soulève une indignation sans limite. Vous avez vu du reste que les procureurs et substituts ont donné en grand nombre leur démission. Il parait que les épurations n'étaient pas suffisantes. Enfin il n'y aura bientôt plus à tous les degrés du pouvoir que des républicains et des communards. La France va être bien heureuse. Vous constatez que l'émotion produite par tant d'infamies n'est pas partout ce qu'elle devrait être, c'est vrai, mais à quoi [cela] servirait [il] maintenant ? Il est trop tard. Quand les conservateurs étaient au pouvoir, c'était le moment. À présent la France parait complètement imbécilisée par le suffrage universel qui est le règne des idiots, des affamés et des coquins. Jolie époque pour les beaux-arts, très ressemblante du reste à celles qui l'ont précédée, on pourrait même dire à ce point de vue tout à fait semblable.

Maurice va un peu mieux. Il faut le mener aux eaux de Cauterets. Le reste de la smala va bien et attend, en ce qui concerne mes enfants, mon retour avec impatience. Impatience que je partage grandement, mais en ce qui les concerne exclusivement. Je médite plus que jamais… mais inutile d'en parler. Je sais ce que je sais, je vois ce que je vois et je veux ce que je veux.

Je dine ce soir chez le Dr B[99]. avec Arthaud que j'ai vu déjà. Ce dernier a bien vieilli, est bien affaibli, mais il est rentré dans une période relativement bonne. Hélas, tous vieillissent, et beaucoup ont disparu. J'ai un grand plaisir à revoir du moins un peu plus longuement ici ceux qui restent, Qui sait quand je reviendrai, si je reviens, et qui je retrouverai ?

Adieu, mille amitiés, complimens et respects à tous selon les convenances et par-dessus tout à Mme Soulacroix et bonne Mimi. Mes amitiés aux Ozanam.

99 Probablement Bouchacourt, d'autant qu'il était cousin de Paul Brac de La Perrière.

Tout à vous bien affectueusement.

L. Janmot

La maison de votre gendre est-elle bientôt finie ?
Veuillez faire mes complimens les plus affectueux aux Maillet[100], aux Cornudet et aux [...] que je n'ai garde d'oublier.

100 Il s'agit du ménage d'Albin Mayet (1825-1905), chef de service à la société Saint Gobain, et de Louise Jaillard (1832-1906), cousine issue de germaine de Frédéric Ozanam (*cf.* LJCA, I, 75, lettre n° 24 de Frédéric Ozanam à Louis Janmot, 4/10/1852), dont le fils Théodore, docteur en médecine et chirurgien à l'hôpital St Joseph de Paris, épousera en 1896 à Saint Sulpice Cécile Biais (1875-1952), fille des amis de Louis Janmot et des Ozanam (*cf. infra*, lettre 453).

398
Victor de Laprade à Louis Janmot

Le Perrey 14 juillet1880

Mon cher ami,
 Je pense que vous n'avez pas renoncé aux quelques jours de vacances forcés que vous imposera la réparation de votre atelier. Tâchez de venir les passer au Perrey, vous y trouverez au moins un peu plus d'air et de fraicheur qu'à Lyon. Vous y trouverez aussi un pauvre diable d'ami abruti par la souffrance. Mon mal empire de jour en jour. Depuis le départ de Chenavard et pendant le séjour de mon vieil ami Gohier, j'ai été de plus en plus souffrant. J'ai du renoncer à aller passer deux ou trois jours à Lyon pour y conduire Adda, que son frère Paul doit mener à Plombières auprès d'Hélène et son mari. Ma femme s'est chargée de ce voyage, assez dur par la température présente.
 Je suis consterné de mon état en pensant à la promesse que j'ai faite aux Pères d'Oullins pour leur distribution des prix. J'aurai un regret, un remords éternel de ne pas y assister. Heureusement que mon discours est fait. Je l'ai même envoyé au Père Jourdan pour qu'il voie si je suis dans le ton. Je n'ai pas voulu faire de politique, ne sachant si les convenances particulières de la maison d'Oullins n'étaient pas le silence, ou du moins l'extrême modération, que j'ai gardée, mais les pères n'ont qu'à dire un mot et j'ajouterai à ma philosophie une charge de cuirassiers.
 Je ne vous parle pas des affaires publiques; vous pensez, souffrez et augurez absolument comme moi de toutes ces monstrueuses infamies[101]. Nous entrons en plein 92, en attendant 93.
 Paul vient d'être reçu licencié ès lettres. Il n'est pas content de son examen, mais il est difficile pour lui-même et pas présomptueux du

101 Victor de Laprade fait allusions aux décrets « scélérats » du 29/3/1880, qui prévoient la suppression de la Compagnie de Jésus (Jésuites) sur le territoire français, et mettent en demeure les autres congrégations non autorisées de demander une autorisation légale sous peine de subir le même sort que les Jésuites. Suivent l'amnistie des communards (11/7/1880), la suppression du repos dominical (12/7/1880) avant son rétablissement en 1906 et l'institution du 14 juillet comme fête nationale le 6/7/1880.

tout, quoiqu'il ait ses petites volontés. Je suis heureux du repos d'esprit qu'il a conquis par ce succès assez rare à son âge.

Donnez-moi de vos nouvelles et tâchez de me promettre votre venue. Je vous embrasse de tout cœur.

V. DE LAPRADE

399
Victor de Laprade à Louis Janmot
2-8-1880

Le Perrey, 2 août 1880

Mon bon ami,
 Je ne vous dis rien de ma santé. La sécheresse torride, infernale, sans pareille dans les souvenirs et les traditions de notre contrée, va tuer bien des gens robustes ; elle n'épargnera pas un moribond qu'elle torture, comme on torture dans l'enfer. Cette magnifique conception de votre cher et féroce moyen âge et de l'exécrable Dante, ce bonapartiste ennemi acharné de la France et du sens commun.
 Venez sans bruit et sans éclat, tout seul, et de façon à m'éviter toute visite qui ne serait pas d'un ami très intime, comme vous. Je tremble de voir apparaitre Chenavard. Je ne suis plus assez vigoureux pour écouter ses histoires, que j'aie entendues cinq cents fois chacune depuis quarante ans. J'ai besoin de ne pas entendre que le bien et le mal sont identiques, que Tropman[102] est la même chose que St Vincent de Paul ; enfin que *les nihilistes représentent la justice*, comme il le disait naguère à Tisseur.
 Il me faut d'autres paroles que celles-là, venez me les donner.
Je vous embrasse de tout cœur.

V. de Laprade

Faites d'abord vos affaires de Saint Polycarpe et d'Écully. Mad. d'Ophove est en voyage aux eaux, en *déplacement*, comme on dit aujourd'hui. Il ne peut être question de la pourtraire [sic] cette année.

102 Jean-Baptiste Troppmann (1849-1870), assassin des 8 membres d'une même famille en deux temps, et arrêté sur le point de fuir aux États-Unis, fut condamné et exécuté en janvier 1870.

Fig. 4 – [sans titre], étude de ciel, nuées, sans date. 14,5 × 18,5 cm.
Ancienne collection Félix Thiollier.
© Clément Paradis.

400
Louis Janmot à Madame Ozanam
5-8-1880

La Mulatière, 5 août 1880

Chère Madame et amie,
 Par suite du guignon naturel à toutes choses, mardi, jour de la distribution des prix à Mongré, j'étais absent de Lyon. Votre lettre m'annonçant le passage de votre frère à Lyon n'a été entre mes mains que lundi soir. Pour éviter à votre frère une ascension et une recherche inutile, Jeanne de la Perrière est allée mardi matin à 9 heures chez Madame Emery[103] où votre frère devait se présenter, mais il avait été trop matinal et il avait précédé Jeanne d'une heure, et n'avait par conséquent pu être averti. Tout s'est donc, comme à l'ordinaire, arrangé le plus mal possible, et je n'ai pas vu Soulacroix, à mon très grand regret. Il ne m'avait du reste laissé aucune adresse d'hôtel et j'ai supposé qu'il était parti de Lyon mardi même. Je n'ai été de retour à La Mulatière, ramenant Norbert de Mongré, qu'à 11 heures du soir.
 Je suis bien désolé des nouvelles que vous me donnez de la santé de votre fille. Je vois bien en outre que je ne la pourrai rencontrer à Lyon, dont je serai parti depuis longtemps quand elle y viendra. J'y pourrai peut-être voir les Récamier. Je ne sais du reste encore au juste le jour où je partirai d'ici, ne me pressant pas à cause de la fièvre typhoïde, encore en permanence dans le pays.

103 Mathilde Vossenat (1827-1903) était l'épouse d'Eugène émery (1821-1884), docteur en médecine et co-fondateur en 1869 de l'Hôpital Saint Luc à Lyon. Sa fille Gabrielle (1851-1941) épouse en 1877 Paul de La Perrière junior (1854-1916), filleul de Louis Janmot. Un de ses fils Joseph (1861-1911) épouse en 1886 Gabrielle Lalouette, nièce de Lucie Moyret (1822-1902) épouse d'Octave Lalouette (1818-1883). Les Emery-Vossenat sont aussi les grands-parents de Joseph émery (1892-1970) époux de Marinette de La Perrière (1894-1986), petite fille de Paul Brac de La Perrière, qui étaient présents à l'inauguration de la plaque dédiée à Louis Janmot, au-dessus de la porte d'entrée de la maison où il a vécu les dernières années de sa vie à Lyon, 4 place d'Ainay.

Mon tableau[104] est fini et exposé dans l'atelier hier dans l'après-midi et aujourd'hui. Je ne sais s'il est venu beaucoup d'humains le visiter. Un avis avait été inséré dans le *Nouvelliste* et le *Salut Public*. Mais tout le monde est en vacances ou parti. Peu importe, le tableau lui-même partira samedi.

J'ai su aussi de mon côté que Mad. Dupré était malade, mais je n'ai rien su de la nature de sa maladie. Maurice est à Cauterets avec sa tante. Je n'attends pas grand-chose de significatif, ni de ces eaux, ni de rien autre, et dévore mon chagrin en silence.

La distribution des prix de Mongré avait été précédée la veille par celle du collège d'Oullins, à laquelle j'ai assisté. Conclusion les distributions de prix se suivent et ne se ressemblent pas. Le discours de Laprade, la réponse du P. Jourdan, n'avaient point de rapport avec le discours, quoique ne manquant pas de qualités, du père recteur de Mongré. Les rentrées, soit ici, soit là, auront-elles lieu, et si elles ont lieu dans quelles conditions de modifications profondes ? Quels abominables gredins que ceux qui nous gouvernent et comme de gaité de cœur ils bouleversent de fond en comble ce malheureux pays.

Morale de la fable, quand on ne compte que sur les miracles ou les pèlerinages pour faire marcher les choses, elles marchent comme nous les voyons marcher, et le Père éternel, pas plus en cette circonstance qu'en toute autre, ne veut accorder de prime d'encouragement aux pleutres, aux paresseux, aux indifférents ou aux idiots sans nombre qui ne comptent que sur lui, et jamais sur leurs propres efforts et sur leur initiative. Tout ce qui se passe, c'est bien fait et archimérité. On n'a jamais que le gouvernement qu'on mérite, c'est de Maistre[105] qui l'a dit, et nul n'a jamais mieux dit.

Adieu. Vous allez être bien seule à Paris, mais vous connaissez le proverbe de Lyon : où la chèvre est attachée, il faut qu'elle broute. Ce n'est ni consolant, ni poétique, c'est exact. Encore heureux quand il y a de quoi brouter, autrement il faut changer le piquet de place.

104 Il s'agit du *Rosaire* pour l'église de Saint-Germain-en-Laye.
105 Joseph de Maistre (1753-1821), un des pères de la philosophie contre-révolutionnaire, est en effet l'auteur de ce mot connu : « c'est un axiome capital aussi sûr qu'un axiome de mathématique, que toute nation a le gouvernement quelle mérite » (Joseph de Maistre, *Correspondance diplomatique*, Albert Blanc (dir.), Paris, éd. Michel Lévy, 1860, t. 2, Lettre à Monsieur le Comte de [...], Saint-Pétersbourg, 18/30 avril 1816, p. 196).

Adieu, mes complimens et respects à M^{me} Soulacroix. Toutes espèces de choses les plus tendres aux habitants du n° 58[106]. Bien à vous de cœur.

L. JANMOT

L'oratoire de Jeanne d'Arc a-t-il été exécuté à Auch ?
Comment va le bon M. Delaizette[107] ? Madame Lamache[108] va mieux. Son enfant, né un peu avant les dernières retouches, se finit peu à peu en plein jour et reprend à la vie.

106 C'est-à-dire du 58 rue de Vaugirard, soit M^{me} Ozanam et les Laporte, qui habitaient avec elle ou dans la même maison.
107 Non identifié. Ce nom se rencontre en Dauphiné et à Genève.
108 Blanche de La Perrière (1852-1929), épouse de Paul La Mache (1845-1923), établi à La Mulatière non loin de ses beaux-parents, fils de Paul La Mache (1810-1892) professeur de droit, ami d'Ozanam et un des premiers fondateurs de la Société Saint-Vincent-de-Paul à ses côtés. L'enfant est Paul Marie Joseph La Mache né à La Mulatière le 24/5/1879. Curieusement les tombes de Blanche de La Perrière et Aldonce Janmot, amies d'enfance, sont mitoyennes au cimetière de La Mulatière.

402
Louis Janmot à Madame Ozanam
30-8-1880

Toulon 30 août 1880

Chère Madame et amie,

Il y a bien longtemps que je ne sais rien directement de vous. Je viens toutefois d'être au courant de ce qui vous intéressait, d'abord il y a une quinzaine par Mme Récamier, que j'ai vue à Écuilly[109] [*sic*], ensuite par les Dupré, que j'ai vus plusieurs fois depuis mon retour de Toulon. Je commence par vous dire que Mme Dupré va beaucoup mieux, qu'elle se lève quelques heures et qu'elle tient fort à son départ.

J'ai appris hier que Mme Laporte était arrivée à Néris sans trop d'encombres et que le médecin des eaux lui avait dit les choses les plus encourageantes. Espérons donc que Bonne Marie[110] verra la fin ou du moins un grand soulagement à ces vilaines névralgies.

J'ai appris aussi que votre gendre[111] n'était plus à l'instruction, où il a du reste été attaché assez longtemps pour y acquérir une grande expérience des affaires et quelques droits à un travail moins écrasant. Ceci lui donnerait la faculté de vacances plus prolongées.

Mais voilà que je vous vois d'autant plus solitaire à Paris, sans compensation aucune, puisqu'à cette époque de l'année personne n'y reste. Madame Soulacroix aura-t-elle le courage de venir à Écuilly [*sic*] ?

Maurice n'est point de retour et le principal résultat des eaux est avant tout une dépense écrasante qui, je le redoute fort, sera inutile. Son état est des plus alarmants. Le séjour de Cauterets est cette année plus insupportable et plus ruineux que jamais, soit parce que la 1re saison

109 À la maison Laporte d'Écully, bâtie entre 1858 et 1861, par étienne Récamier, époux de Marie Laporte.
110 Bonne Marie, soit madame Laporte, née Ozanam.
111 Laurent Laporte, juge d'instruction au tribunal de la Seine depuis le 27/10/1876, avait quitté l'instruction le 17/8/1880 et s'apprêtait à faire une belle carrière en devenant vice-président du tribunal de la Seine en 1897, puis conseiller à la cour de Paris en 1901, avant de prendre sa retraite en 1913, mais pour le moment restait juge suppléant à Paris.

a été manquée, à cause des pluies, soit parce que l'hyver, plus dur que de coutume, y a motivé la présence d'un plus grand nombre de clients.

Mes filles vont bien, mais je ne les vois qu'en présence de tiers, dont la maison est constamment pleine. Je suis chez moi moins que jamais et en souffre tous les jours davantage. Je ne connais rien, étant du reste bourrelé d'autres chagrins et soucis des plus pressants. Rien de plus amer, de plus décevant, de plus monstrueusement contraire à nos premiers et plus intimes besoins que cette cohabitation, qui au lieu d'unir n'aboutit qu'à séparer. Que ne ferais-je pas pour en sortir ? Mon tableau[112] de St Germain est expédié et arrivé à St Germain depuis une quinzaine.

J'ai reçu ce matin des nouvelles de Maurice qui sont désolantes. Il faut repartir des eaux, dont l'effet a été plutôt désastreux que bon pour sa santé. Ma belle-sœur espère arriver dimanche. Dieu ait pitié de nous.

Je ne sais rien depuis longtemps des voyageurs en Suisse[113]. Ils ont des loisirs et font bien d'en profiter.

Si j'avais l'esprit assez libre pour m'intéresser à quelque chose, même aux beaux-arts, je vous dirais qu'un riche négociant[114], retiré des affaires, ami de Borel et des beaux-arts, a l'intention de faire ou faire faire, seulement au prix coûtant, les clichés photographiques de mon *Poème de l'Âme*, afin d'en sauvegarder quelque chose dans le cas où les originaux seraient détruits. Cette éventualité est en effet toujours à prévoir dans le temps de malédiction où nous vivons. Je craignais beaucoup pour le 14[115]. Comme vous l'avez vu le 14 est passé, mais combien de dates néfastes avons-nous encore à redouter ?

112 *Le Rosaire* pour l'église de Saint-Germain-en-Laye.
113 Séjour de Berthe de Rayssac, Mme Allin, dite Deary, les Chausson et les Le Roux à Montbovon, canton de Fribourg, puis à Ouchy, Lausanne, d'août au 14/10/1880. (*Cf. Journal de Berthe de Rayssac*, Bibliothèque municipale de Lyon, ms 5649, ainsi qu'une lettre de Chenavard à Laprade du 17/6/1880).
114 Il s'agit de Félix Thiollier (1842-1914). Industriel rubanier de Saint-Étienne, ancien élève du collège d'Oullins, il avait, à 35 ans, décidé de de vivre de ses rentes et se consacrer à l'histoire de son pays, le Forez, et à l'art. à partir de 1881, il publie plus de quarante ouvrages traitant d'art, d'archéologie, parfois de tourisme et de thèmes régionalistes, le premier étant en effet le *Poème de l'âme*. Photographe expérimenté, c'est lui qui photographie les tableaux du *Poème de l'Âme* et le fera éditer par Théolier à Saint-Étienne. Il était un ami de Borel ; tous deux partageaient les mêmes attaches, Thiollier étant stéphanois et propriétaire à Saint-Germain-Laval, et Borel lié à Saint-Chamond (*cf. infra*, lettres 415-417).
115 Le 14 juillet devenu fête nationale suite à la loi du 6/7/1880. Louis Janmot redoute que l'on commémore d'autres batailles révolutionnaires.

De La Perrière, m'écrivant aujourd'hui, me dit qu'il prévoit un danger sérieux du côté de la loi projetée pour les associations[116]. Je commence à craindre comme vous que cet odieux gouvernement ne vive assez pour réaliser d'effroyables maux, sans que rien ne puisse lui résister. Ce ne sont pas les pèlerinages qui l'arrêteront, c'est lui qui les arrêtera et bien d'autres choses avec

Adieu, tout à vous avec affection et respect.

L. JANMOT

Mes hommages cordiaux et empressés à Mme Soulacroix. La plus amicale poignée de main au propriétaire[117] de la belle maison du boulevard style Henri III.

Mes complimens au vaillant M. Étienne Récamier pour sa bonne conférence. Mes remercimens pour la façon toute bienveillante dont à ce propos il a parlé de mes dernières peintures, si bien oubliées par d'autres, dont c'était le devoir de parler.

116 L'idée était de reconstituer les congrégations dissoutes sous forme d'associations, mais le ministre de l'Intérieur n'avait pas manqué de dire que les associations de plus de vingt personnes étaient interdites et que la loi du 10/4/1834 instituant le délit d'affiliation pour ceux qui se réunissaient volontairement dans un but commun et permanent s'appliquait toujours.
117 Laurent Laporte, constructeur de la maison du 2 rue Saint-Simon, à l'angle du boulevard Saint-Germain, de style néo Renaissance, futur domicile de sa famille.

404
Victor de Laprade à Louis Janmot
11-10-1880

Le Perrey 11 octobre 1880

Mon cher ami,

Vous me donnerez bien des nouvelles de la santé de votre Norbert, qui vous préoccupait quand vous m'avez écrit. Chez moi il y a toujours les mêmes malades et les mêmes infirmités chez les gens bien portants.

Voilà le temps brumeux, pluvieux, noir, pas encore très froid, mais cela ne tardera pas. Je tourne déjà les yeux vers la rue de Castries, où je voudrais déjà envoyer ma sœur. Mais elle s'y trouve si mal, qu'elle aime mieux supporter ici tout ce qu'il y a d'insupportable. Naturellement mon fardeau en devient plus lourd, outre l'inquiétude de la voir clouer ici par le froid et moi de même. Croyez que je suis très peu chez moi. J'y suis tout juste assez pour obéir toujours et vivre entre le marteau et l'enclume. Avec cela je passe des nuits de vrai damné.

Je ne puis trop savoir si j'irai, si je pourrai aller dans le Midi cet hiver. Je sais que je serais crevé à Lyon l'hiver dernier si j'y avais été par ces [moins] 20 degrés de froid. Mais je ne fais aucun projet d'hivernement ; je n'ai plus la force de fuir.

Quand vous viendrez à Lyon, j'entendrai votre poème avec très grand plaisir. Comment allez-vous le publier ? Naturellement il faut réimprimer la première partie pour faire un volume complet. Ce sera là une forte dépense.

Berthe va rentrer à Paris ; elle est de plus en plus sainte et royaliste. Quant à Chenavard, je crois qu'il n'aura pas gagné en sagesse à se frotter à ses amis les jacobins de Paris. Il était au Perrey presque aussi adversaire des décrets et de Ferry que moi-même, mais je subodore déjà dans sa lettre parisienne une évolution plus libre penseuse et beaucoup moins libérale. Il est probable qu'il ne tardera pas à rentrer à Lyon pour fuir de là vers le soleil. S'il n'est pas toujours sage sans ses idées, il l'est beaucoup dans sa conduite, car il est resté célibataire et n'a, dit-il, jamais donné aux femmes plus de cinq francs par semaine. Ce n'est pas orthodoxe,

mais c'est très sensé. Il reste décidé à se faire à peu près lyonnais et déménagera tout ce qu'il possède de Paris au Palais Saint Pierre[118].

Adieu, cher ami, Dieu vous garde et vous assiste. Je vous embrasse de tout cœur.

V. DE LAPRADE

118 Chenavard a fait de la ville de Lyon son légataire universel.

405
Louis Janmot à Félix Thiollier
22-10-1880

Toulon 22 8^(bre) 1880

Monsieur

Rien ne peut m'être plus à gré que l'invitation de votre part à donner suite au projet formé il y a quelques mois grâce à votre bienveillante initiative. Je ne vois rien de mieux que de suivre la marche que vous indiquez, toutefois avant d'écrire à M. Dubouchet et à M. Beluze, soyez assez bon pour répondre aux deux questions suivantes. Votre parfaite compétence en la matière ne me laisse aucun doute sur votre appréciation.

1° La saison étant très avancée, surtout pour la latitude que vous habitez, ne craignez-vous pas qu'une succession de jours sans lumière, comme cela a si souvent lieu en novembre, ne vienne entraver les opérations et mettre à une trop rude épreuve votre bonne volonté.

Beaucoup de mes tableaux sont sombres, ce qui n'est une qualité ni pour la photographie ni pour autre chose, mais enfin ils sont ainsi.

Il y aura lieu du reste p... un certain nombre d'entre eux à substituer les cartons à la peinture.

2° Veuillez m'indiquer d'une manière générale quelle peut être la dépense pour les 32 clichés et 5 ou six épreuves de chaque tableau. Cette dernière information m'est imposée par les circonstances particulières, où me met l'état sanitaire de ma maison.

J'ai quatre malades en ce moment dont 3 encore au lit. Garde, [...] médicinale coutent encore bien plus que la photographie, mais s'imposent en premier lieu.

Le second de mes fils, qui était à Mongré et n'a pu y rentrer, est à peine convalescent de la fièvre typhoïde.

Au lieu de vous envoyer deux tableaux comme essai, s'il y a lieu, après votre réponse, je prirai [*sic*] M. Dubouchet d'en envoyer six, afin que les frais de caisse et d'emballage ne soient pas trop multipliés.

Dans l'hypothèse où les photographies seront terminées, une fois mes tableaux et cartons déménagés du Cercle catholique, j'ai l'intention de

les remiser dans quelque établissement chrétien en Angleterre. Je ne sais si cette négociation réussira.

Non seulement les individus entachés de catholicisme n'ont plus droit de cité dans notre pays, mais les œuvres [...] sont menacées. Aimable république. On ne décolère pas en songeant aux abominables chenapans qui nous tiennent sous leur grappin. Adieu mille remercimens
Tout à vous,

L. JANMOT

Veuillez faire agréer mes hommages respectueux à Madame Thiollier et faire mes amitiés à Elisée[119].

119 Élysée Grangier (1827-1909), cousin de Paul Borel (*cf. supra*, lettre 389).

406
VICTOR DE LAPRADE À LOUIS JANMOT
21-11-1880

Lyon 21 novembre 1880

Cher ami,
J'approuve fort votre idée. Le bon Dieu, en nous créant, vous peintre et moi poète, nous a ordonné de ne pas être des goujats et même d'être quelque peu fiers. Mais cette fierté ne m'eut pas empêché de donner des leçons au cachet dans des pensions de demoiselles, au lieu d'être professeur de faculté. J'y aurai au moins trouvé plus d'indépendance et n'aurais pas été destitué[120] ; il est vrai que la destitution eut été peut-être avantageusement remplacée par la prison. Je ne vois donc pas pourquoi, même après avoir fait vos fresques et le *Poème de l'Âme*, vous ne ferez pas des portraits à trois cents francs, et surtout après avoir fait ces belles œuvres. Ce sera moins ennuyeux et plus noble encore qu'avant. Donc mettez en campagne Laperrière et vos autres amis ; il ne semble pas impossible que nous ne trouvions pas à faire à Lyon une bonne campagne. L'ennui c'est que ce sera forcément une campagne d'hiver, tout le monde étant dispersé l'été. Je ne vois pas pourquoi vous ne me permettriez pas de vous garantir, avant toute démarche, une quinzaine de cents francs de portraits. Je ne vois non plus pourquoi vous n'en feriez pas à mille ou cinq cents francs par tête.

Enfin venez ; si je vais dans le Midi, ce ne sera que beaucoup plus tard. Je suis déjà si malade que je n'ai guère de forces pour aller chercher au loin la santé. Il faut se porter très bien pour aller chercher la santé à Florence et à Naples comme Chenavard.

Les prières de sainte Berthe et les crimes de la république ne le convertiront guère, vous en êtes sûr comme moi. Il voit ces crimes sans enthousiasme, comme ces gredins les commettent, mais il possède

[120] Une satire parue dans *Le Correspondant* du 25/11/1861 valut à Victor de Laprade sa destitution de l'Université par le ministre de l'Instruction publique, Grand Maître de l'Université, Rouland (*cf. LJCA*, I, 142, lettre n° 80 de Louis Janmot à Victor de Laprade, 15/12/1861).

l'heureuse faculté de ne s'indigner de rien, n'était peut-être de la guerre des Albigeois et de la Saint Barthélemy. Je n'ai pas cet heureux don, ni vous non plus ; moins un crime me touche personnellement et plus j'en suis furieux. Je n'aurais pas fait pendre Rouland[121] et je ferais pendre très volontiers M. Ferry.

Tenez-moi au courant de vos mouvements, les miens consisteront à ne guère sortir de ma chambre rue de Castries 10.

Du courage. Je vous embrasse de tout cœur.

V. DE LAPRADE

121 *Cf.* LJCA, I, 148, lettre n° 81 de Louis Janmot à Victor de Laprade, 22/12/1861.

407
Victor de Laprade à Louis Janmot[122]
ca.11-1880

Chenavard est à Naples, plus athée et plus révolutionnaire que jamais. La pauvre Berthe aura beau entasser les neuvaines, elle n'arrachera pas cette âme au *nihilisme*[123]. Moi, qui le connais bien et qui l'a toujours beaucoup amusé, je ne l'ai jamais cru simplement sceptique, hésitant, douteux. Je le sais très convaincu et même au fond très passionné dans ses convictions. Elles ne sont pourtant pas très attrayantes, car les voici toutes en un mot :

Il n'y a rien ! ! !

122 Ce fragment de lettre non datée doit être de fin octobre ou novembre 1880. Nous savons que, d'après Laprade, Chenavard était chez lui en septembre au Perrey, à la mi-octobre à Paris et, d'après sa lettre du 21 novembre, à Naples fin novembre, venant de Florence.

123 À propos de la pensée de Chenavard, Berthe de Rayssac écrit notamment : « Le cher *Padre* ne peut plus causer une demi-heure sans faire une théorie pour se convaincre soi-même du néant de la religion catholique » (*cf. Journal de Berthe de Rayssac*, Bibliothèque municipale de Lyon, ms 5649, 10/10/1875). « Mon cher grand *Padre* est le plus frappant exemple du néant de l'homme, car la grandeur de son esprit l'accable sans le satisfaire » (*ibid.*, 14/7/1878). « La raison seule est universelle, dit-il, le sentiment religieux est individuel. Le sentiment religieux existe universellement, mais ses formes sont individuelles. Un Turc, un Indien ont le sentiment religieux et par conséquent de se croire universel... J'aime, affirme-t-il, le sentimentalisme religieux, je déteste une forme intolérante qui veut me forcer dans ma conscience. [...] [La religion catholique] je la déteste politiquement à cause du mal qu'elle a fait à mon pays. Le cléricalisme nous tuera » ; il évoque aussi la Saint-Barthélemy, l'Inquisition, « sans un mot de la Commune », préférant « les prêtres égorgeants aux prêtres égorgés », manifestant sa « prêtrophobie » et sa « haine du catholicisme » (*ibid.*, 7/12/1875). « Le *Padre* est tout intelligence, il se renferme dans l'orgueil de la raison et il souffre. C'est le vide que l'intelligence ne peut combler... Le christianisme, selon lui, n'a rien ajouté à la raison des Grecs » (*ibid.*, 4/7/1878). « Mon *Padre* a recommencé des causeries agressives contre la religion [...]. Son esprit borne tout à l'homme, à sa sagesse, à son génie. La foi qui méprise l'orgueil humain lui est odieuse. Il ne peut concevoir ma foi parce qu'un abîme infranchissable sépare la raison de la grâce » (*ibid.*, 2/6/1880). Les débats religieux étaient nombreux entre Berthe et son *Padre* et également au sein du groupe de ses amis dans son salon.

Et moi, je vois, je sais qu'il y a quelque chose, je la sens, je la possède, je l'aime passionnément à travers mes souffrances et je l'appelle du nom que toute l'humanité lui donne : le bon Dieu.

Qu'il vous ait en Sa sainte et digne garde.

V. DE LAPRADE

408
Victor de Laprade à Louis Janmot
16-12-1880

Lyon 16 décembre 1880

Mon cher ami,

J'ai conféré ces jours derniers avec Borel et Laperrière sur la question des portraits. Ils ont tous deux assez bon espoir, mais ne paraissent pas avoir trouvé jusqu'à présent des commandes positives. Je suis dans le même cas, sauf que je puis, si vous venez, vous garantir un portrait de 1500 fr. et 1500 autres fr. pour deux ou trois petits. Mais ceci ne serait qu'un accessoire et ne vaudrait pas la peine de vous déplacer. Borel me faisait part d'une difficulté à laquelle je n'avais pas songé. Vous ne serez bien à votre aise que dans un atelier et les jeunes femmes, par exemple, demanderont peut-être pour diverses causes, à être pourtraites chez elle. Or voici un cas par exemple : Hélène, qui a des soins à prendre de sa santé, hésitera peut-être à gravir jusqu'à un atelier et, dans son premier étage de la rue de Bourbon, il y aura, je crois, trop peu de lumière. Nous penserons à tout cela, mais n'abandonnez pas votre idée, elle est bonne et pratique dans son ensemble.

Je n'ai rien à vous apprendre en vous disant que vous pouvez compter sur la bêtise et la ladrerie des gens qui ont cent mille francs de rente. Ils préféreront toujours une gravure de modes illustrée enluminée, à un vrai portrait de leur femme, et seront disposés à la payer plus cher, ce qui est très grave pour eux.

Si vous donnez suite à votre projet, vous ferez bien d'en retarder l'exécution jusqu'à la fin de janvier, par exemple, les jours auront un peu grandi et, dans ce moment, nous vivons à Lyon dans des ténèbres continues ; même à mon quatrième étage, il ne fait jour que de neuf heures à trois heures. Du reste, il fait chaud, trop chaud, un temps mou et pourri qui aide beaucoup à la décomposition de mon corps. Malgré cette chaleur, j'ai expédié ma sœur à Hyères pour la mettre à l'abri, moins du climat de Lyon, que des scènes violentes et stupides que lui aurait faites ma femme. Nous changeons de servantes. C'est ma sœur,

comme toujours, qui en est cause et elle mérite d'être écrasée ; c'est pour la mettre à l'abri de l'écrasement que je l'ai envoyée à Hyères. C'est moi qui serais écrasé à sa place jusqu'au jour où je prendrai une trique et où j'écraserai moi-même, ce que j'aurais dû faire il y a trente ans.

Passons à la politique, puisque nous sommes dans les choses gaies. C'est là qu'il faudrait écraser pour de bon. Mais vous en savez autant que moi là-dessus et je me tais. C'est sans doute l'incertitude de tout, plus que la question de santé, qui vous empêche de ramener Norbert à Mongré.

Donnez-moi des détails sur tout cela et sur le reste. Je ne vous ai pas écrit plus tôt, ayant l'idée que vous alliez traverser Lyon avec Norbert.

C'est pour la même cause que je ne vous ai pas envoyé à Toulon mon livre *Contre la musique*[124]. Je pensais vous le donner ici. Je vous l'expédie aujourd'hui. Faites ce que vous voudrez des deux premières parties, mais lisez la troisième. Elle vous amusera. Avez-vous terminé votre poème *écrit* ? Où en est la question des photographies ? Nous sommes tous les deux au bout de notre carrière ; pour moi elle est entièrement close et je ne songe pas sans douceur à la *fin finale*. Ma confiance en Dieu est absolue, je respecte l'Église de toute mon âme et je serais heureux de me faire tuer pour elle. C'est surtout pour elle que je me suis fait destituer. Je me soumets à tout ce que je ne comprends pas, mais je proteste contre l'idée de la méchanceté de Dieu. Dieu est, Dieu est bon, voilà mon immortel crédo. Le reste ne me préoccupe pas. Dieu étant bon, je l'aime de toute mon âme. Et grâce à lui je n'ai pas écrit un seul vers qui ne proclame sa bonté. Je compte sur lui et je suis sûr qu'il compte sur moi, comme disait le vieux Lahire[125], Sur ce, je le prie qu'il vous ait en Sa sainte et digne garde et je vous embrasse de tout cœur.

V. DE LAPRADE

124 Victor de Laprade, *Contre la musique*, Paris, Didier et Cie, 1880. Vers 1866, dans *Le Correspondant*, Laprade avait publié, sous le titre « Philosophie de la musique », des pages où il n'avait pas craint de signaler les abus de la musique contemporaine. Il se refusait à placer cet art au-dessus de l'architecture, la statuaire, la peinture et la poésie. Falloux entra en lice contre lui et combattit quelques-unes de ses affirmations. L'ouvrage *Contre la musique*, prenant la forme d'un dialogue entre l'homme d'État et le poète, reproduit les pages de Falloux et les fait suivre des réponses de Laprade.

125 Allusion à la prière de La Hire, surnom d'Étienne de Vignoles, compagnon de Jeanne d'Arc, disant : « Dieu, je te prie que tu fasses aujourd'hui pour La Hire autant que tu voudrais que La Hire fît pour toi ».

409
Victor de Laprade à Louis Janmot
26-12-1880

Lyon 26 décembre 1880

Mon cher ami,

Vous avez bien fait, au point de vue des portraits, de ne pas venir à Lyon en novembre ou décembre, mais il ne faudrait pas attendre la fin de février. Beaucoup de Lyonnais, ceux du monde, ne dépasse la fin d'avril. Ne vous faites pas un scrupule de peindre des portraits payés pour vos amis. Vous savez bien que jadis vous avez fait des montagnes de portraits sans autres honoraires que leur reconnaissance. C'était bon quand ils ne pouvaient payer autrement et quand vous n'aviez pas besoin d'argent. Aujourd'hui c'est tout autre chose. Si j'étais un Rothschild, ce que je ne suis pas heureusement étant un bon chrétien, je ne verrais pas de raison pour ne pas vous payer un de mes portraits cent mille francs pièce, sous prétexte que vous m'avez fait jadis deux chefs d'œuvre, dont l'un est ce que je possède en ce monde de plus précieux. Je le ferai mettre sous mes yeux en commençant mon agonie pour mourir comme l'a fait cette sainte martyre.

Si d'aventure je puis aller dans le Midi, car j'ai souffert ces temps-ci de façon à croire que la crise dernière était venue, ce sera au milieu de janvier, vous y serez encore par conséquent et j'y resterai peu ; je rentrerai à Lyon avec vous ou avant vous. Ma sœur est, comme l'an dernier, à l'Hôtel des Ambassadeurs.

Je ne pense guère à mes livres, prose ou vers. Ils sombrent, comme toutes choses, dans cette mer de boue qu'est aujourd'hui la France. Mais je songe beaucoup à la défense, à la résistance implacable et à la vengeance, si c'est possible. Je commencerai, s'il le faut, par mettre à la réforme tous mes amis républicains. Je ne me suis jamais brouillé ou refroidi avec personne pour des causes personnelles. Mais quand il s'agit de la France, de la religion, de la pudeur, je ne connais plus la justice. Mais oublions un moment ces crapules.

Donc voici une nouvelle année. Si nous vivons, employons là à combattre la république, à lui cracher à la figure, puisque nous n'avons pas d'obus à lui adresser. Si nous mourons, gloire à Dieu! il est bon, et nous avons été des pêcheurs, sans doute, mais des hommes de bonne volonté. Sur ce, je vous la souhaite bonne et heureuse et je vous embrasse de tout cœur.

V. DE LAPRADE

410
Louis Janmot à Madame Ozanam
29-12-1880

Toulon 29 décembre 1880

Chère Madame et amie,

Nous n'avons pas besoin du renouvellement de l'année pour nous écrire et nous souhaiter mutuellement une infinité de bonnes choses, dont il ne se réalise que peu, quand il s'en réalise. Toutefois en souhaitant que 1881 donne à votre bonne mère une année aussi bonne au point de vue santé et qu'elle traite aussi favorablement le jeune Frédéric que l'a déjà fait 1880, c'est déjà quelque chose. Et vous, au milieu de ceux que vous aimez, vous savez que je ne vous oublie pas, étant à une des plus chères et des plus anciennes places de ceux que j'aime.

Je ne sais que par ricochet et déjà une trop ancienne date ce qui se passe chez vous et autour de vous. Quand les bons Dupré étaient ici, il n'y avait pas d'interruption violente et absolue entre Paris et Toulon. Maintenant je ne puis m'entretenir de vous, des vôtres, de nos communs amis, de nos communs souvenirs avec personne. Croyez qu'au milieu de toutes les afflictions qui m'écrasent, celle-là a son poids, d'autant qu'il est singulièrement aggravé par le milieu, très particulièrement différent du mien à tous les points de vue, où je vis, ne règne pas, ne gouverne pas et ne puis cependant abdiquer comme un simple tsar ou un roi quelconque.

Dans le mois de février je me rapprocherai de Paris, dans ce sens que j'irai à Lyon et de là chez ce monsieur ami des arts et de mon *Poème de l'Âme* et qui va le photographier[126]. Je m'arrêterai quelque temps à Lyon où j'aurai deux ou trois portraits à faire, parait-il, et reviendrai ici je ne sais trop quand. Peut-être aurai-je à retoucher ma fresque de St Polycarpe, ce qui ne m'amusera guère.

C'est admirable comme le temps présent est favorable au développement de la peinture religieuse. Les catholiques, qui n'ont jamais eu

126 Il s'agit de Félix Thiollier.

un sou à consacrer aux œuvres d'art, sont maintenant obligés de se saigner pour les écoles. Qui ne sait cela et tant d'autres bonnes choses que la satanée rép[ublique] nous procure ? Mais il ne faut rien dire de la politique afin de ne pas perdre son sang-froid, et dire qu'on a que le gouvernement qu'on mérite[127] ! Quel joli peuple nous faisons !

Nos santés sont passables. Maurice à peu près toujours le même, un peu mieux peut-être. Norbert va retourner vers ce qui reste de Mongré, jusqu'à ce qu'il n'en reste plus rien.

Avec quelle conviction, quelle ardeur, quel élan, quelle amertume, quel adieu profond et sans idée de retour, je quitterais cette terre maudite qu'on appelle la France, pour aller dans des pays nouveaux, si j'étais jeune.

C'est à une époque de troubles religieux analogues aux nôtres que Thomas Penn aborda aux États Unis et fonda le premier de tous et qui porte son nom, la Pennsylvanie. Je ne tiendrai à donner mon nom à aucune terre, mais je tiendrai à vivre dans une terre nouvelle où les honnêtes gens, s'ils valent quelque chose, trouvent à se faire une situation et à marier leurs filles. Charles Ozanam a cent fois raison[128].

Adieu. Permettez-moi de vous embrasser pour la nouvelle année, vous et les vôtres. Tout à vous, bien affectueusement et avec respect. Complimens de la part de tous.

L. JANMOT

127 Nouvelle allusion à Joseph de Maistre, *cf. supra*, lettre 400.
128 Charles Ozanam (1824-1890), frère de Frédéric Ozanam, tout en se mariant à Paris, avait épousé une Américaine, Anne d'Aquin (1834-1907). Née à La Nouvelle Orléans, elle était issue de néophytes comtadins anoblis par Louis XIV en 1669, établis en Louisiane au début du XVIIIe siècle.

Fig. 5 – [sans titre], étude de ciel, sans date. 8,5 × 12 cm.
Ancienne collection Félix Thiollier. © Clément Paradis.

413
Louis Janmot à Félix Thiollier
15-2-1881

Toulon 15 février 1881

Cher Monsieur,
 Je ne compte pas me mettre en route avant la fin du mois, arrêté que je suis par certaines circonstances de famille qui sont loin d'être gaies, et par un coup de froid qui m'oblige à certaines précautions pour quelques jours.
 Ces derniers temps je me suis occupé de reconstituer d'une manière complète quelques cartons, dont je suspecte les peintures de ne pouvoir venir convenablement à l'épreuve photographique, il est même à craindre que ce travail ne soit de mise ou même de nécessité absolue pour beaucoup d'autres tableaux.
 Mais je ne veux l'entreprendre qu'à bon escient et de plus la présence des tableaux eux-mêmes me serait parfois nécessaire.
 Avant d'aller plus outre dans cette voie il va sans dire que des épreuves seraient tentées sur toute la ligne, et il y aura lieu d'aviser un peu plus tard à l'égard des peintures qui se montreront tout à fait réfractaires. J'en suspecte au moins une demi-douzaine. Quant aux cartons ils sont hors de cause.
 Je ne puis me lasser d'admirer votre bonne volonté à l'endroit de mon œuvre. Si elle échappe soit à la destruction soit à l'oubli, c'est bien uniquement grâce à vous qu'elle le devra. Je ne suis pas sans inquiétude sur le local où je pourrai remiser ce malheureux *Poème* lorsqu'il faudra l'enlever de votre demeure hospitalière. Les négociations pour lui trouver un gîte en Angleterre n'ont pas abouti jusqu'ici, et je le crains n'aboutiront pas mieux dans l'avenir. Toutefois étant tenace de ma nature, je vais encore essayez quand même.
 Dès que je serai à Lyon, je vous préviendrai. Je logerai chez Monsieur de la Perrière à la Mulatière. Je me conformerai au plan que vous me donnerez, soit pour aller de suite à Saint-Germain, soit pour attendre quelques jours selon vos convenances et vos affaires, que je ne voudrais en rien entraver pour les miennes.

Nous conviendrons de ce qu'il faudra emporter de Lyon pour nettoyer les peintures. Quant à la caisse contenant les cartons que j'ai ici, elle s'en ira directement chez vous par la petite vitesse.

Le bon Élysée Grangier s'installe dans son nouvel immeuble, sinon son nouveau logement. Travaillant beaucoup depuis le nouvel an, je ne l'ai guère vu, mais le verrai certainement avant mon départ, surtout si Don Bosco[129], un vieux saint dont vous devez avoir entendu parler, vient comme il l'a promis prendre gîte à la maison pour deux ou trois jours. Élysée a quelque chose à lui dire.

Adieu, cher Monsieur, recevez de nouveau l'assurance de mon entier dévouement et de toute ma gratitude pour votre bonté constante à mon endroit.

L. Janmot

Si cette lettre va vous retrouver chez Trévoux faites-lui mes amitiés. Nous avons tous regretté que votre voyage dans le Midi n'ait pu avoir lieu. Toutefois, depuis la nouvelle année, le temps a été si mauvais qu'il est fait pour diminuer les regrets surtout en ce qui concerne le paysage.

129 Giovanni Melchior Bosco (1815-1888), dit aussi Don Bosco.

414
LOUIS JANMOT À FÉLIX THIOLLIER
7-3-1881

Lyon La Mulatière 7 mars 1881

Cher Monsieur,
Me voici à Lyon depuis hier matin, et je partirai pour le château de Verrières après demain mercredi 9 courant à 1 heure 43 de l'après-midi par Lyon midi[130] et doit être rendu à Balbigny à 5 h 36 minutes.

Je ne sais pas si j'ai choisi l'heure la moins gênante pour vous, mais il était difficile étant logé à La Mulatière de partir par le départ du matin à 7 h 29 ou celui du soir était trop tardif à 5 h 56 minutes.

Je ne me rends pas bien compte de la distance entre Balbigny et votre habitation. J'ai vu tout cela avec Borel qui ne part pas du tout avec moi, mais qui espère venir la semaine suivante.

Ma dernière caisse arrivera à Balbigny le plus tard samedi de cette semaine. Demain, je suis retenu par une course à Mongré pour voir mon plus jeune fils. Il me tarde bien de voir s'exécuter notre grand projet. Adieu je vous serre la main bien cordialement.

L. JANMOT

130 La gare de Lyon-Midi est celle de Perrache, et le pont parallèle à celui que le chemin de fer emprunte pour aller notamment à Saint-Étienne, comme au sud de Lyon, s'appelait pont du Midi.

415
Louis Janmot à sa fille Cécile
3-1881

Château de Verrières (mars 1881)

Ma chère Cécile,

Je puis enfin trouver un instant de paix pour te répondre et parler de ce qui nous intéresse tous les deux. C'est cinq heures du matin et je suis chez M. Thiollier. À huit heures nous devons partir pour aller visiter les ruines de l'antique demeure de d'Urfé, dont les derniers représentants ont habité le château de La Bâtie, dévalisé à son tour par un propriétaire bête et cupide[131], qui en a dispersé à tous les vents les nombreuses et rares merveilles.

Vers ces ruines, rendez-vous d'une cinquantaine de personnages au moins, plus ou moins marquants du pays, mais très amoureux d'archéologie, et comme tels abonnés et écrivains du recueil appelé l'Indiana[132]. C'est à l'imprimerie de ce journal que j'ai spécialement à faire, et je lui remets aujourd'hui mon manuscrit, plus la partie déjà imprimée et corrigée.

Je pense, demain mardi, être de retour à Lyon, où il me tarde de finir ce qui m'y retient encore, c'est-à-dire la restauration de St Polycarpe. C'est donc demain seulement, ma chère enfant, que je trouverai la lettre de M. de Peyssonneaux[133], lettre qui, par une petite fatalité, aura

131 Il s'agit de l'avocat et banquier de Montbrison M. Verdollin, vendeur à des antiquaires notamment de tout le décor italien de la chapelle du château de l'auteur de *L'Astrée*.

132 Louis Janmot écrit ce nom qu'il a mal compris, celui de La Diana, société historique et archéologique du Forez alors présidée par le comte Léon de Poncins (1830-1902), un des importateurs de la culture à vapeur en France, promoteur de l'élevage du cheval dans la plaine du Forez, de l'amélioration des races bovines, du perfectionnement de la culture et de l'assainissement du pays (*Annales de la Société d'Agriculture, industrie, sciences, arts et belles-lettres du département de la Loire*, 1875). Le bulletin périodique de la société est très apprécié des amateurs d'histoire du Forez.

133 Il s'agit de la demande officielle en mariage de Cécile par Armand Pessonneaux du Puget, dit de Peyssonneaux (1838-1894), propriétaire du château du Puget, à Puget-Ville, héritier de l'ancienne seigneurie du Puget, dont le père de sa grand-mère Pessonneaux, née d'Antrechaux, était le dernier titulaire. C'est son père Joséphin (1797-1877), chevalier de la Légion d'honneur et de Carlos III, maire du Puget, puis de Toulon, qui obtint

parcouru quelques étapes avant de m'attendre. Je répondrai, comme tu l'as fait, affirmativement, cela s'entend, et les choses suivront leur cours accoutumé parmi les honnêtes gens. Il me peine beaucoup que quelqu'un qui doit me tenir et me tient déjà de si près, me soit et me doive rester personnellement inconnu jusqu'au dernier moment. Enfin, ce que tu m'as dit, ce que j'apprends de ta tante, me fait plaisir, et tu as toi-même le meilleur juge en pareille matière, puisque tu as de la raison et toute la liberté convenable, et que tu es intéressée au premier chef.

J'ai écrit hier un mot à la hâte à ta tante, pour lui dire qu'elle ne s'inquiète pas pour les fonds à recevoir immédiatement, soit pour la corbeille, soit pour les robes de tes sœurs.

Je voudrais que l'époque du mariage fût reculée un peu, à cause des vacances de Marthe et de Norbert. Il faut bien qu'ils y assistent, puis il est bon, pour plusieurs motifs, que mon travail de St Polycarpe soit fini. Un de ces motifs est que j'aurai 3 mille fr. de plus à ma disposition.

Je vois, ma chère enfant, que si les satisfactions du côté du cœur et de l'esprit ne te doivent pas manqués, tu seras aussi en dehors de certains matériels, d'une nature bien désagréable et bien gênante, d'un autre côté tu vas avoir la responsabilité du *house keeping*. Mais ayant déjà été élevée à cela, je suis convaincu que tu vas faire une excellente maitresse de maison et que cette tâche, toujours ardue, te sera facilitée parce que tu te feras aimer de tout le monde, selon ton habitude.

Je ne sais pas bien à quelle distance se trouve le pays que tu vas habiter, seulement je sais qu'il n'est pas bien loin, et c'est une bien grande chance, puisque nous voilà installés dans le Midi et pour un temps indéterminé. Il a bien pour moi l'immense inconvénient de m'y annuler de la manière la plus absolue, puisque je n'y puis rien faire, n'ayant pas non seulement des travaux, mais pas même une chambre. Enfin, c'est ainsi.

Je joins à cette lettre un bulletin honorifique de Norbert, qui aurait dû être envoyé à sa dernière sortie. Comme je l'ai écrit hier à ta tante, Norbert a d'excellentes notes maintenant, il grandit et va assez bien, quoiqu'un peu maigrichon. Petit Pierre[134] me parait toujours confit. Il

l'adjonction officielle du nom du Puget à son patronyme par décret impérial du 11/9/1860, nom qu'il portait déjà.
134. Pierre de Saint Paulet (1868-1919), élève des jésuites au collège de Mongré, propre neveu par alliance de Louis Janmot et cousin germain de ses filles, ainsi dénommé car tous les

se réjouit en pensant que les jésuites vont faire une maison d'éducation pour les *nobles* à Carpentras ou Avignon. Il dit cela d'un ton si naïvement sot, qu'on voit déjà en germe tout ce côté suffisant et bouffon, dont il a, si près de lui, tant de si beaux exemples. Je pense, ma chère enfant, que tu as trop de tact et d'esprit pour donner jamais dans ce travers grotesque, qui consiste à croire qu'on est d'une pâte humaine supérieure et différente, parce qu'on a un de ou un titre devant son nom. Quand celui ou celle qui le porte n'est qu'une nullité, cette nullité n'en parait que plus prétentieuse et ridicule.

Adieu, je t'embrasse bien tendrement, tes frères, sœurs et toute la maison.

L. Janmot

aînés Saint-Paulet se prénommaient Pierre et pour le distinguer de son père.

416
Louis Janmot à Madame Ozanam
20-3-1881

St Germain Laval, château de Verrières
chez M. Thiollié [*sic*] (Loire)
20 mars 1881

Chère Madame et amie,
 Je suis arrivé à Lyon il y a quinze jours et en suis reparti presque aussitôt pour venir où je suis maintenant, c'est-à-dire chez M. Thiollié au château de Verrières à St Germain Laval (Loire). Ceci est cause que malgré toute l'envie que j'en avais, je n'ai pu rendre visite aux très chers et aimables habitants d'Écuilly [*sic*]. Ce sera certainement une des premières visites à mon retour à Lyon, qui aura lieu dans une semaine. J'avais laissé les miens en assez bonne santé et les nouvelles reçues depuis n'ont heureusement rien modifié à cet état satisfaisant. Maurice, malgré sa taille extravagante, va mieux. Un professeur abbé vient lui donner des leçons tous les jours. Norbert est encore à Mongré, dont je crains bien que cette année scolaire ne soit, en France du moins, la dernière.
 Vous savez, je crois déjà, quelque chose des raisons qui motivent ma présence chez M. Thiollié. Avec une persévérance, un dévouement, qui n'ont d'égale que la science complète avec laquelle ils sont employés, ce très original et très bon ami de Borel a entrepris et à peu près fini les clichés de mes 34 n° du *Poème de l'Âme*, 18 peintures de la 1re série et 16 cartons de la seconde.
 Nous serons bientôt prêts pour la publication. Le typographe, très capable et assez entrain du projet, en dehors de la question de gain qui ne sera pas lourd pour lui et absolument nul pour moi, demeure à St Étienne. Nous l'avons vu hier avec un groupe d'invités de la même ville, amis du maitre de la maison, et choisis par lui « ad hoc » avec un tact parfait.
 Il s'agirait de leur trouver des imitateurs. Voici dans quel sens. Dans le sens qu'ils ont adopté avec un enthousiasme des plus charmants, des souscriptions de 50 à 60 francs, selon le nombre, pour couvrir les frais sans

aucun bénéfice d'une publication minimum à cent exemplaires, grand format des illustrations ordinaires avec texte rimé, comme vous savez. D'aucuns en prennent deux. Sans espérer de nombreux imitateurs d'un si beau zèle, je vous demanderai de regarder dans votre groupe, y compris cela va sans dire, et en premier lieu les Laporte ou Récamier, tout ce que vous pourrez entre vous recueillir de noms probables parmi ceux que vous connaissez et que cette ouverture n'étonnera ou n'horripilera pas trop.

Leurs noms, envoyés par vous, présume leur adhésion mais ne l'engage en aucune façon, cela va sans dire ; c'est seulement un indice très précieux pour pouvoir envoyer un spécimen soit photographique, soit typographique, c'est à dire tous les deux à la fois, sans trop d'invraisemblance.

Nous ne commencerons aucune publication sans pouvoir compter raisonnablement au minimum sur cent souscriptions en tout. Comprenons si le nombre dépasse et arrive à deux cent, on aura les coudées plus franches, on pourra faire un peu plus de frais sans craindre d'en mettre du sien, ce qui n'est pas bien certain avec cent souscripteurs seulement. Mais enfin avec ce nombre, on tente l'aventure.

Je médite toujours d'envoyer les originaux en Angleterre dès que je le pourrai. Jusqu'à présent il n'y a absolument rien de vraisemblable. Heureusement qu'en attendant, cette grande et hospitalière maison, ancienne résidence des chevaliers de Malte, donne à mes enfants voyageurs, non sans être avariés, la plus large et la plus gracieuse hospitalité.

Je vous demande pardon de vous parler si longuement de cet unique objet. Il faut pour cela que je compte, comme je le fais, sur l'intérêt constant que porte votre inaltérable amitié à toutes les choses qui me concernent. J'ai écrit dans un sens analogue à Madame de Reyssac. J'écrirai encore à une ou deux personnes. En attendant nous perfectionnons le tirage des clichés. On marchera ensuite selon les nouvelles reçues. Le moment est, il est vrai, mal choisi, mais je ne choisis pas, et un meilleur viendrait-il, que lorsque je serai mort, il ne vaudra pas plus que moi. Adieu, croyez à la sincère et inaltérable affection de votre vieil ami.

L. Janmot

Où en sont les vilaines névralgies de Mme Laporte ? Donnez-moi des nouvelles des vôtres, et avant tout faites agréer à votre bonne mère les hommages les plus respectueux et les plus empressés d'un vieil impénitent, pas jacobin du tout toutefois.

417
Louis Janmot à sa fille Aldonce
20-3-1881

Château de Verrières, chez M. Thiollier, à St Germain Laval, Loire
20 mars 1881

Ma chère Aldonce,
Avant toute chose et pour ne pas l'oublier une seconde fois, comme je l'ai fait une première, en écrivant à ta tante, il faut faire demander à F. le détail de son compte. S'il a pris 123 fr. pour ce qu'il m'a fait, c'est une erreur ou une vraie filouterie.

– un châssis sans clef (celui à clef a été compté 5 fr.)	5 fr. au plus
– des baguettes de bois	1 fr. au plus
– une planche et une traverse perdue pour ma grande caisse	1 fr.
– les deux morceaux de bois pour Maurice	0 fr. 50
Total	7 fr.50

De là à 12 fr. il y a de la marge. Il ne fallait rien payer sans me le dire. Du reste, j'ai vainement demandé son compte à F., avant de partir, et n'ai jamais pu l'obtenir.

Norbert m'écrit pour la 3e fois, pour ne pas m'apprendre grand-chose, si ce n'est qu'il a été un peu fatigué ; il ne dit pas de quoi ; qu'il est en arrière de ses camarades, non par sa faute, jamais, allons donc ! mais parce que M. l'abbé n'avait pas eu de renseignemens exacts sur le programme à suivre. Au fond, je n'ai jamais bien pu savoir quel était l'ensemble de ses notes, car M. Chambert, à qui je l'avais demandé, ayant cherché sur le livre, où figure le dossier de chaque élève, n'y a pas trouvé Norbert, dont le nom n'était pas seulement inscrit. Il s'est étonné tout doucement de ce désordre, qui m'a encore fait moins plaisir qu'à lui.

Jeudi de la semaine passée, j'ai couché dans une ferme où nous sommes allés avec M. Thiollier. C'est à 14 km d'ici, au milieu des bois et des étangs. Nous étions dans la maison du garde, gros particulier, hercule blond et jeune marié, au sortir du service militaire, avec une maritorne,

qui a l'air d'être sa trisaïeule au moins. Elle a de 20 à 30 ans de plus que lui. Cocasse. Avant de nous coucher, il a tenu la chandelle, pendant que M. Thiollier, à l'instar de ton oncle de St Victor, faisait ma silhouette sur le mur, à la suite d'un grand nombre d'autres, provenant soit des artistes, soit des chasseurs, invités par le maître du logis, le propriétaire. Il était venu pour assister à la pêche d'un étang vidé dès ce matin. Le pays est beau, quelque peu fiévreux, disent ceux qui n'ont pas de domaines. Le temps, qui menaçait, s'est abstenu et il a toujours été beau depuis. Retour à 1 h. de l'après-midi, par un beau soleil. Visite dans un vieux manoir appartenant au dernier des Perrichon, dans une localité de ce nom. Il y a toutes les richesses de paysage, arbres splendides, eaux courantes, enfin le Lignon lui-même, si célèbre par le roman de *l'Astrée*. Son auteur, un comte d'Urfé, ou plutôt ses descendants ont vécu près de là, dans une résidence encore splendide, il y a une quinzaine d'années. Vendue par le duc de Cadore[135], elle est tombée entre les mains d'un idiot, intéressé et sauvage, qui a vendu les vitraux de la chapelle, attribués à J. Cousin, les panneaux peints, les boiseries. Le vandalisme a été complet et il ne reste plus qu'une maison, bêtement angevine, vaste et remplie par un bourgeois bête et cupide[136]. Le père du romancier a été ambassadeur à Rome sous Henri II. Leur antique maison, berceau de leur race, est à quelques lieues de là. C'est une grande ruine tout à fait délabrée.

Travail forcé depuis hier jusqu'à samedi, où une réunion des meilleurs esprits de la ville de St Étienne a pris connaissance du *Poème de l'Âme* en entier. Il y avait là un imprimeur[137], qui se chargera probablement de la partie typographique. Les clichés, à un ou deux prés, sont finis et assez réussis. Il s'agit de trouver des noms de souscripteurs, qui sans être engagés à rien, recevront, dès que leur nombre aura atteint celui de cent au minimum, un spécimen de la publication future, c'est-à-dire une épreuve photographique et une ou deux pages d'impression grand format, sur papier de luxe.

L. Janmot

135 En fait la veuve du deuxième duc de Cadore, Louis de Nompère de Champagny (1796-1870).
136 *Cf. supra* lettre 380, note.
137 Auguste Théolier, imprimeur à Saint-Étienne.

418
LOUIS JANMOT À FÉLIX THIOLLIER
s.d., fin mars 1881

Chez Monsieur de La Perrière, La Mulatière près Lyon (Rhône)
Vendredi matin

Cher Monsieur, j'ajoute et ami, car sans parler des préliminaires, après le mois passé avec vous au milieu des vôtres et dans les conditions très particulières que je ne suis pas près d'oublier, le Cher Monsieur, tout sec, me semble quelque peu cérémonieux.

Vous avez dû recevoir, à l'heure qu'il est, la réponse attendue du Docteur Bouchacourt qui a dû vous donner rendez-vous pour lundi. À lundi donc, chez Borel, chez lequel j'ai déjeuné en arrivant, et que j'ai prévenu de votre visite très probable. Un mot de vous à lui ou à moi fera le rendez-vous définitif.

Il ne faut pas compter sur M. de Laprade pour une préface quelconque à moins que, notre affaire tirant en longueur et lui recouvrant des forces, l'état ou je l'ai retrouvé hier, trop semblable à celui où je l'avais laissé, ne soit très sensiblement modifié.

Les quelques amis que j'ai vus hier, n'ayant pas perdu de temps comme vous voyez, ne doutent pas que nous ne trouvions les 100 souscripteurs demandés. Leur zèle dans tous les cas n'est pas douteux, et d'ici peu nous pourrons en connaître le résultat positif.

Outre les belles photographies que vous devez m'apporter, je vous prie de réparer les deux distractions de mon départ. J'ai laissé un lorgnon sur la table de nuit, et mon *Poème de l'Âme* manuscrit, transcrit et corrigé chez vous, cahier rouge et proplet, à l'extérieur du moins, sur la table de jeux.

Il ne peut qu'être dans mes cartons – un carton – à sa première époque de formation, dans lequel il y a du papier un peu jauni et un ou deux mauvais dessins de paysages de votre serviteur.

Il y a ici des portraits sous roche. Je vais donc de suite commencer par un, nous verrons ce qu'il y a après. Hors de cet un-là rien de net

encore. Aujourd'hui même, je vais tâcher d'extirper du curé de Saint Polycarpe quelque chose de fini et de précis.
Adieu, mon cher Monsieur et ami. Tout à vous,

L. Janmot

Veuillez faire agréer mes hommages empressés et respectueux à Madame Thiollier. Nous en avons dit beaucoup de mal entre madame Lacour, qui l'a connue avant son mariage, et moi, qui l'ai connue après. Également beaucoup de mal avec le docteur Lacour de Monsieur Têtenoire[138] [*sic*]. Causez aux enfants s'ils veulent bien encore !
Borel a trouvé le papier excellent et se dit empressé pour savoir comment le faire venir, vous l'instruirez.
Demain je vais à Mongré qui décline hélas.
Mais bons et sympathiques souvenirs à votre charmante Irlandaise[139].
Mon voyage s'est effectué correctement, sans incident désagréable ou imprévu, 17 minutes d'attente seulement à Monrond[140] [*sic*]. Vos montres ou horloges avancent sensiblement. Jean a la bonne heure.

[138] Claude-Philippe Testenoire-Lafayette (1810-1903), notaire qui fut président la Diana à Montbrison de 1870 à 1879, père de Cécile Testenoire-Lafayette que Félix Thiollier épouse en 1870.
[139] Probablement la nurse des enfants de Félix Thiollier. Il existe un portrait photographique en pied d'une jeune fille blonde avec un voile sur la tête sur la galerie extérieure de Verrières qui a probablement servi de modèle à Louis Janmot.
[140] Montrond-les Bains, non loin de Saint-Germain-Laval.

419
Louis Janmot à Félix Thiollier
28-3-1881

Lyon La Mulatière, 28 mars 1881

Mon cher ami,

J'ai fait votre commission chez Girer[141] et qui vous envoie le papier demandé, celui du *Printemps* me semble en effet assez fort, ou peu s'en faut. Girer vous en enverra un séparément un peu plus fort.

Voici la boîte de punaises trouvées effectivement aux arcades du Grand Théâtre à 2 f. le cent. Les de la Perrière ont bien regretté que vous n'ayez pas besoin d'une ou plusieurs boîtes de cafards[142]. Comme ils ne demandent qu'à vous être agréables, on vous les aurait cédés bien conditionnées et à bon compte.

J'envoie à droite et à gauche les photos que vous m'avez envoyées, les pâles ont plus de succès que les autres au point de vue de la densité de la teinte. Quant à sa coloration on est très généralement de votre avis sur la couleur adoptée. Savoir le noir de gravure.

La dernière de toutes, *Excelsior*[143] n° 16 de la 2ᵉ série et un petit *Ebenisse*[144], ont la plus grande faveur, [...] si ma belle-sœur qui va en Angleterre, avait, soit pour le placement des souscriptions soit pour celui des photographies, un petit *Ebenisse*, un *Printemps*[145] teinte noire et pâle, un *Idéal* n° 17 1ʳᵉ série et un *Excelsior* n° 16 2ᵉ série, un *Fantôme* n° 10 2ᵉ série cela ferait également bien pour les Anglais.

Ceci ne presse pas à la minute.

141 S'agit-il d'un des deux frères Girerd, Alexandre ou Louis, époux d'Amélie Tivollier et de Zoé Fournereau, que Louis Janmot connaissait bien, ou d'un marchand de papier à dessins ou de couleurs pour les peintres et dessinateurs ?

142 S'agit-il de boîtes d'appâts anti-cafards, comme il en existe encore aujourd'hui ?

143 Le *Poème de l'âme* étant composé, en plus du texte, de 18 tableaux suivis de 16 dessins au fusain, *Excelsior* (c'est-à-dire « plus haut »), dessin n° 16, en est la dernière pièce, bientôt renommée *Sursum corda*, « Élevons les cœurs ».

144 Ebenisse ou Ebérisse est probablement le nom du jeune homme frappé par la vision de *Rêve de feu*, n° 3 de la série des dessins. Ebenisse est un nom rare, mais qui se trouve dans le Loir-et-Cher au XIXᵉ siècle.

145 Le *Printemps* est le quatrième tableau de la composition.

Mes complimens pour l'heureux dénouement du 1ᵉʳ acte de votre procès. Bonne affaire.

Quelle quadruple scie[146] que ce charbonnage vraiment il eut [été?] mieux, au lieu de s'embarquer dans cet inconnu, de traiter au nitrate d'argent[147]. Les souscripteurs en auront toujours pour leur argent. Il y a ici contrairement à ce que vous pensiez un photographe faisant le charbon, Lumière[148] en est un.

Je n'ai pas besoin que vous m'apportiez le mauvais croquis commencé à [...]. Je nourris d'autres projets pour ce superbe motif, si jamais j'ai l'occasion de le repincer. Malgré l'attrait supposé et pressenti de l'exposition, j'aimerais autant que vous ne vous missiez pas sur le dos ce 2ᵉ voyage.

Quand au nombre, l'avis est de tirer à 150.

Voici pourquoi on a les 100 et les 100 placés feront placer les 50 autres, peut-être moins, peut-être au-delà, mais l'avis général ici, outre le mien, est qu'il faut aller à 150.

Plaignez-moi et félicitez-moi, j'ai commencé hier le portrait d'un notaire. Il n'a pas nui à Saint Polycarpe, car il fait tellement sombre qu'on ne peut travailler dans une église même relativement bien éclairée. Quel détestable climat. Il n'y a pas eu d'autres séries de beaux jours que celle dont nous avons profité dans mon premier voyage au château de Verrières.

Adieu. Je vous serre cordialement la main.

L. Janmot

Faites agréer mes hommages empressés et respectueux à Madame Thiollier. J'embrasse les petits. *A good shake-hand to Miss Mary*[149].

146 Le terme « scie » est souvent utilisé par le peintre pour désigner les « ennuis ».

147 Louis Janmot fait allusion au fait que la méthode de reproduction choisie pour les photographies des tableaux est le tirage au charbon, procédé pigmentaire qui assure l'inaltérabilité des épreuves positives et permet de reproduire dans une teinte comparable à celle de l'original. La technique est cependant plus délicate que la traditionnelles méthode gélatino-argentique.

148 Antoine Lumière (1840-1911) était le père d'Auguste et Louis Lumière, il était aussi peintre, photographe et homme d'affaires. Après la guerre de 1870, son atelier de Lyon devient rapidement un lieu recherché par les bourgeois qui veulent être immortalisés par la photographie. Il complète son offre par la vente de plaques et de papiers photographiques vierges, et fonde en 1882 une petite usine artisanale dans le quartier Monplaisir de Lyon, rue Saint-Victor (actuelle rue du premier film). Félix Thiollier entretiendra à la fin du siècle de bonnes relations avec les Lumière, et fera parti des pionniers de l'autochrome.

149 Il s'agit probablement de la jeune fille au pair chez les Thiollier.

420
Louis Janmot à Madame Ozanam
2-4-1881

Saint Germain Laval
2 avril 1881

Chère Madame et amie,
 Cela devait être. Vous avez été la première à m'envoyer une liste effective de souscripteurs. Je les remercie donc, ainsi que vous, chaudement, et à leur tête votre gendre, qui fait les choses magnifiquement, comme vous dites. Il a ici pour pendant et imitateur Borel, qui vient de passer deux jours avec moi chez M. Thiollier où je suis encore, mais que je vais quitter dans les 1ers jours de la semaine prochaine.
 Tous les clichés sont tirés et satisfaisants. La grosse question, non encore résolue, c'est le mode de tirage. On attend, pour se décider tout à fait, de savoir sur quel nombre de souscripteurs on peut compter.
 Soyez sans crainte pour ce qui regarde la typographie. L'imprimeur de St Étienne a pour moi deux avantages. D'abord il est homme de goût, honnête, fort capable, et de plus cherchait depuis quelque temps une occasion pour faire voir ce dont il est capable dans une œuvre du genre de celle que je lui ai proposée.
 En outre il est sous la surveillance de M. Thiollier et d'un groupe de ses amis, gens bien placés dans cette ville, tous abonnés à son journal ou à sa revue *la Diana*, remarquablement imprimée et dont les caractères neufs dans le genre de ceux des lettres de Delacroix[150] seraient adoptés pour mon *Poème*.
 J'ai une grande contrariété de ne pouvoir soumettre le manuscrit à de Laprade. Je ne sais si à mon retour je le trouverai moins souffrant, mais à mon arrivée il l'était tellement, qu'il ne pouvait s'occuper de rien et pas même entendre une conversation. On a eu ici l'idée de me faire lui demander une préface, ce qui serait précieux à plus d'un point

150 Eugène Delacroix, *Lettres (1815 à 1863)*, recueillies et publiées par Philippe Burty, Paris, A. Quantin, 1878.

de vue. Mais, outre son état de santé, il peut y avoir un obstacle non moins sérieux, c'est celui de la divergence marquée de nos idées sur certaines conclusions du *Poème*, non pas à l'endroit de l'orthodoxie, mais à l'endroit des obstacles, des dangers que l'idée religieuse a subie et subit encore.

J'ai eu beaucoup à faire ici, moins pour aider M. Thiollier qui avait pour aide un voisin aimable et très expérimenté, que pour arranger certains cartons et toiles. Ces dernières ont cruellement souffert de tant de déménagemens ; quelques-unes sont crevées en huit ou dix endroits. Peu sont indemnes tout à fait. Le tout reste ici en attendant d'être casé. Je vise l'Angleterre, mais les négociations entamées à ce propos jusqu'à présent n'ont pas abouti. La publication pourra être une occasion favorable pour aider à cette solution difficile. Remarquez qu'il ne s'agit que d'un local hospitalier et non d'un placement définitif.

Madame de Reyssac m'a écrit avec empressement et m'a donné plusieurs noms de souscripteurs probables. Mais nous ne pouvons rien commencer avant d'avoir des adhésions certaines en nombre suffisant pour ne pas boire un bouillon. Les préliminaires atteignent déjà quelques centaines de francs que M. Thiollier ne veut pas plus compter que son temps, son voyage à Paris, etc. Mais je dois d'une façon ou de l'autre en tenir compte.

Il m'a de plus trouvé quelques portraits, croquis, à faire à St Étienne. Je reviendrai pour cela après avoir vu ce qu'il restait à faire à Lyon, soit vis à vis d'un ou deux portraits, soit vis-à-vis du curé de St Polycarpe, qui n'a pas l'air de savoir se décider sans le secours des forceps

Avoir recours aux journaux pour revenir à ce damné *Poème de l'Âme* est impossible. Le dépôt d'un exemplaire suppose la publication terminée. Ce mode ne pourrait servir qu'à une seconde édition improbable, avec dépôt chez l'éditeur, détail dont on se passera pour les cent, ou un peu plus, premiers souscripteurs, afin d'épargner un droit de vingt pour cent qui serait trop onéreux. Enfin vous voilà *satisque superque*[151] renseignée sur cette grosse affaire à laquelle vous avez bien voulu porter un intérêt si constant et depuis si longtemps.

Ma smala de Toulon ne va pas mal. Norbert a été un peu souffrant à Mongré qui n'est plus l'ancien Mongré, quoiqu'on en dise, tout le

151 Expression latine signifiant : « assez et même trop ».

personnel étant remplacé. Faudra-t-il avoir recours à l'étranger ? Oui, plutôt que de subir le joug des galopins que vous savez.
Adieu, respects et amitiés autour de vous tous.
Tout à vous bien affectueusement.

L. Janmot

421
Louis Janmot à Madame Ozanam
s.d., 4-1881

Château de Verrières
chez M. Thiollier, Saint Germain Laval, Loire

Chère Madame et amie,
 Je vous envoie un cahier de cinquante bulletins de souscription. Voici la manière de s'en servir. Vous faites signer l'infortuné sur les deux bulletins, vous coupez celui de droite au milieu de l'ornement de séparation, le lui donnez et vous gardez la souche.
 Lorsque cette opération sera répétée autant de fois que vous trouverez de souscripteurs, vous voudrez bien passer ou remettre le cahier à Madame de Reyssac ou à Madame Leroux, qui recueilleront de leur côté tous les honnêtes gens capables de donner dans le *Poème de l'Âme*.
 Nous avons consulté les successeurs de Brown[152] [*sic*] sur le prix de 34 photographies. Le minimum demandé par lui était 150 francs. Ajoutez à cela les frais d'imprimeur et vous jugez à quel point cette publication va nous enrichir, heureux si nous ne perdons que quelques centaines de francs. Voilà la vérité absolument nue, le public n'en croirait pas un mot, aussi n'est-ce pas à lui qu'on s'adresse, ni pour le fond, ni pour la forme.
 Je viens de passer 3 semaines à Lyon, faisant des portraits. J'en étais au 4ᵉ avant mon départ. Je passe huit jours ici pour nos arrangemens avec M. Thiollier, réparer mes toiles vagabondes et assez endommagées. De là je retourne à Lyon toucher barre et repars pour le Dauphiné chez M. de La Villardière, gendre de de Laprade. J'y vais faire un portrait de Madame de La Villardière de Laprade, charmante personne s'il en fut et d'une très aimable et belle physionomie. Ce portrait sera plus long, le modèle étant maladif et la toile beaucoup plus grande.
 De là je cours de nouveau à Lyon où l'échafaudage m'attend à St Polycarpe, dont je vais retoucher la fresque. Grosse et ennuyeuse besogne.

152 Louis Janmot orthographie mal le nom des successeurs d'Adolphe Braun. La maison Adolphe Braun, célèbre pour ses reproductions d'œuvres d'art, est alors une des plus importantes firmes françaises de fabrication de papiers au charbon.

Enfin Madame d'Aufauve [*sic*], fille de M. de Parieu[153], l'ancien conseiller d'État, beau-frère de de Laprade, me convie à aller chez elle pour faire son portrait et celui de sa fille. Mère et fille sont charmantes.

Je ne sais si je pourrai emmancher ce dernier projet, parce qu'il [me] faut retourner dans le Midi avant le départ de Maurice pour Cauterets. Les santés ne vont pas mal à Toulon. Charlotte veut se faire religieuse. Cela me contrarie et me chagrine à un tel point que je n'en parle jamais. C'est pour cela que je ne vous l'ai pas encore dit, bien que ce projet ne date pas d'hier et ait déjà un commencement d'exécution par un stage préliminaires chez les Ursulines de Brignoles, près Toulon.

Adieu, le facteur arrive. Mille choses affectueuses à vous et à votre bonne mère, à Marie, son époux et à tous nos amis communs.

L. JANMOT

153 Il s'agit de Gabrielle d'Ophove (1843-1917), fille de Félix Esquirou de Parieu (1815-1893), sénateur du Cantal.

422
Louis Janmot à Félix Thiollier
9-4-1881

Lyon Écuilly [*sic*], Maison Laporte 9 avril 1881

Mon cher ami,
La défection de Théolier à quelque chose de froissant, venant ainsi sans être annoncée après un silence peu courageux et une perte de temps notable.

Toutefois vous allez voir qu'en vous adressant à Perrin vous gagnerez beaucoup au change à tous les points de vue. J'ai écrit à M. Auguste Théolier qui, à mes objurgations, avait répondu le 28 juillet de Paris une lettre tardive et embarrassée m'annonçant pour le lendemain une solution aux questions que je lui posais. Le lendemain et beaucoup d'autres sont passés puisque, lorsque je lui ai écrit le 8 août, je n'avais pas encore reçu cette réponse, cette solution devant laquelle il a *canné*. Il lui était pénible de dire non, après avoir dit oui avec un si bel empressement.

Je lui ai donc écrit dans le sens que vous m'avez indiqué, lui disant que je m'expliquais le désarroi du projet par suite de sa retraite, mais qu'il était bon de nous avertir plus tôt, et que nous devions être fixés d'une manière définitive. Je finis en lui demandant la note des frais pour ce qu'il a imprimé.

J'ai vu hier Monsieur L. Perrin[154], il a de magnifiques caractères de toute dimension italique ou plein, force spécimens de beaux ouvrages en papier choisi, bandeaux, culs de lampe, lettres majuscules ornées ou non, enfin un fond de richesse typographique et artistique en regard duquel tout ce que possède la Diana n'est qu'un biblot [*sic*] inférieur et fort incomplet, du moins voilà l'effet qui m'est produit.

Monsieur Perrin m'a montré trois dimensions d'un in-quarto :

154 Louis Perrin (1848-1904), célèbre imprimeur lyonnais, était avec son père un rénovateur de la typographie française, Janmot ne pouvait que les recommander, car la famille Perrin était liée à ses amis les Brac de la Perrière, ainsi qu'à l'architecte Louis Sainte-Marie Perrin.

36 sur 28
30 sur 23
26 sur 20

 Le second, 31 sur 20 [*sic*], nous a semblé le mieux adapté à notre projet. M. Perrin insiste pour que la pagination suive sans interruption, c'est-à-dire sans intercaler les photographies à leur rang en tête des pièces explicatives.

 Il en donne deux raisons. Premièrement, économie de papier par ce que nombres de pages blanches sont imposés par la nécessité d'interrompre pour faire place à l'image. 2° et cette raison paraît plus sérieuse au point de vue du goût, la différence de couleur du papier, de résistance au toucher fait quelque chose de désagréable et pas élégant au point de vue typographique.

 J'ai écarté le tout et vous le transmet. Ce sera chose à examiner ensemble avec Monsieur Perrin quand vous viendrez. M. Perrin ne fait aucun embarras, est très simple et paraît aussi au courant que l'on puisse l'être. La modicité du prix eu égard à celui demandé par Théolier ne m'a pas surpris :

 In-quarto 31 sur 23, 25 lignes en moyenne à la page, papier de luxe, lettres majuscules, bandeaux cul-de-lampe d'un excellent goût et d'une très belle, très ferme et nette exécution, les 200 exemplaires, 900 F.

 Vous avez bien compris neuf cents au lieu de dix-huit, si je ne me trompe. Avouez que donner la moitié moins pour avoir beaucoup mieux est une bonne opération. Avertissez-moi du jour de votre arrivée, M. Perrin est à son imprimerie rue d'Amboise n° 6 tous les jours de 4 à 7. Cette heure, la plus tardive surtout, me plait, ayant en ce moment beaucoup à faire, car St Polycarpe n'est pas encore terminé, et je réside à Écuilly [*sic*], embarqué dans deux portraits à grand orchestre sur toile de 30 dont l'une prend beaucoup, à cause d'un départ prochain pour les eaux.

 M. Perrin demande pour l'impression de 200 exemplaires au moins deux mois, il serait donc bon de ne pas trop tarder afin d'arriver avec le mois de novembre, qui est celui de toutes les rentrées au point de vue scholaire [*sic*], campagnard, voyageur et enfin au point de vue souscripteurs[155].

155 Finalement Louis Perrin, malgré ses qualités, ne sera pas retenu et les liens rompus avec Théolier seront renoués, et c'est lui qui procédera, la même année, à l'impression du *Poème de l'âme* selon un plan typographique similaire à ce que proposait Perrin.

Adieu mon cher ami à bientôt
Tout à vous

L. Janmot

Mille choses à tous les vôtres et à nos aimables amis les Pingouins[156] puisqu'ainsi on les nomme. Apporter les manuscrits, brochures et écrits, afin que Monsieur Perrin se rende bien compte de ce dont il s'agit. Je m'imagine encore que dans ses calculs approximatifs il a fait quelque erreur, autrement comment expliquer un si grand écart de prix. M. Perrin ignore que des ouvertures ont été faites précédemment à un autre qu'à lui, du moins, s'il ne l'ignore pas, il ne m'en a rien dit, moi non plus.

156 Les *Pingouins*, soit les membres du groupe d'érudits stéphanois et foréziens appelé le *Cénacle des Pingouins*. Celui-ci est constitué en 1868 à l'initiative d'un riche Stéphanois, fils d'un fabricant de velours, Alexandre Coadon, propriétaire d'un bateau appelé le *Pingouin*. Parmi ses membres se comptaient notamment, outre A. Coadon, Félix Thiollier, Petrus Granger son beau-frère, l'imprimeur Eleuthère Brassart, Joseph Tézenas du Moncel, les peintres Beauverie, Joanny Faure et Noirot (*cf.* Benoît Laurent, *Un petit groupe de lettrés à Saint-Étienne, le Cénacle des Pingouins*, Saint-Étienne, 1937).

423
Louis Janmot à Félix Thiollier
19-5-1881

Lyon La Mulatière 19 mai 1881

Mon cher ami,
Je réponds à vos deux lettres, vous avez fort bien fait de m'envoyer vos observations sur la rédaction des titres en prose. J'en ai tenu compte. J'ai ajouté au n° 4 « dans une prairie deux enfants jouent ». *Bouquets* de *fleurs* et *papillons*.
Au cauchemard [*sic*] n° 8 d'abord. Suite du précédent et à la fin de la description ceci : prison et travaux forcés, système complet d'éducation.
Malgré le petit Ebénisse, que je ne connais que de réputation, [...] laisse le sein de sa mère, très expressif à cet endroit d'un accouchement récent, que je ne puis autrement expliquer. Quant au mot de crépuscule, j'en ai besoin ailleurs.
J'ai écrit à M. Théolier, le priant de garder un certain nombre de bulletins.
Venez à Lyon quand vous voudrez, cette semaine et l'autre au moins. Je suis à St Polycarpe à partir d'aujourd'hui, mon échafaudage est terminé, quand vous viendrez à Lyon c'est là que vous me trouverez. Il faudra passer par la maison des sœurs de St Joseph qui donne sur le derrière de l'église adossée à la rue du Commerce. C'est par là que je passe.
J'ai reçu hier de Madame Ozanam le nombre des souscripteurs effectifs de sa circonscription. Il y en a 21. De l'autre part, non effectifs encore il y en a une dizaine. À Lyon, nous avons compté il y a quelques jours avec de La Perrière, une soixantaine. Nous avons donc nos cent, en comptant les vôtres. Les bulletins et les *spécimens* nous amèneront bien une cinquantaine encore. Marchez donc pour cent cinquante probables, 100 surs.
Les spécimens seront montrés dans les bonnes occasions, envoyez-moi ceux que vous voudrez. Les nos à montrer, pour concilier votre opinion et la mienne, sont ceux-ci :

le *Petit Ebénisse*[157], 3
le *Printemps*, 4
le *Mauvais sentier*, 7
l'*Idéal*, 17
Intercession maternelle, 14
de la seconde série.
Prenez-en une ou deux là-dedans, une de la première série, une de la seconde par exemple, et envoyez-moi quatre ou cinq exemplaires de chaque, pas plus, 8 ou dix en tout. Je pense que cela suffit.

J'écrirai aux Bergasse[158] à Marseille, là je placerai bien au moins une, peut-être plus de nos souscriptions.
Adieu voilà la mouche[159] qui va partir.
Tout à vous et aux vôtres.

L. Janmot

Très bien la rédaction officielle[160], faut-il vous la renvoyer signée, ou voulez-vous la refaire en double sur papier timbré ? Comme vous voudrez. Le nitrate d'argent suffit, je pense pour cette première exhibition.
Trévoux est parti.

157 Appelé *Rêve de feu*, dans l'édition définitive.
158 Les Bergasse étaient banquiers à Marseille, cofondateurs de la Société Marseillaise de Crédit (*cf. LJCA*, I, 80, lettre n° 25 de Louis Janmot à Frédéric Ozanam, 20/10/1852).
159 C'est-à-dire le bateau qui doit mener de La Mulatière à Lyon.
160 La rédaction officielle du contrat d'édition avec Théolier, qui, comme on sait a été en définitive l'imprimeur du *Poème de l'âme* en 1881.

424
Louis Janmot à Madame Ozanam
27-5-1881

Lyon, La Mulatière, 27 mai 1881

Chère Madame et amie,
Je vous envoie quelques photographies spécimens et les titres de mes tableaux. Les deux choses m'ont été demandées soit par vous, soit par Madame de Reyssac, soit par d'autres.
J'ai reçu votre bonne lettre et les 21 adhésions recueillies par vos soins. Nous sommes bien maintenant à peu près à la centaine. Si on peut dépasser et arriver à plus, nous serons moins gênés et serons sûrs de ne rien perdre.
J'ai écrit directement à Madame la Ctesse de Montalembert pour la remercier. Je devais cela à ses paroles gracieuses et surtout à la mémoire de son mari, un des premiers promoteurs et propagateur de l'idée qui remplit surtout la 2e série de mon Poème.
Je suis ici accablé d'occupations, menant ensemble la restauration fatigante de ma fresque de St Polycarpe et des portraits, dont quatre déjà faits.
On ne va pas mal à Toulon.
Adieu, tout à vous avec affection et respect.

L. Janmot

Où en sont les névralgies de votre chère fille ? Le temps n'est plus propice, s'il est à Paris comme à Lyon. Tantôt une chaleur d'été, puis le froid et par-dessus tout le brouillard et la pluie et les éternelles ténèbres de ce pays. Ne m'oubliez pas auprès de votre bonne mère.
Vous montrerez les photographies comme explication et encouragement ou les prêterez s'il y a lieu. Enfin vous ferez comme vous voudrez.

425
Louis Janmot à Félix Thiollier
10-6-1881

Lyon, La Mulatière, 10 juin 1881

Mon cher ami,

Arrivée demain au lieu d'hier, votre lettre ne me rencontrait pas. Après un long retard causé par son état de santé, Mme de la Villardière me convoque à bref délai pour faire son portrait, ne me donnant que jusqu'aux 20 de ce mois. Je vais donc lui écrire que mon départ est retardé jusqu'à mardi le plus tard. Si le Docteur Bouchacourt, que je n'ai pu voir encore, puisqu'il est cinq heures du matin et puisque je suis arrivé hier soir de Mongré à 9 heures, ne peut vous voir lundi et renvoie à plus tard ; je partirai demain et reviendrai au jour fixé pour notre rendez-vous. Le choix est facile, car il ne s'agit que de deux heures de chemin de fer et d'une demi-heure de voiture.

Dans tous les cas vous êtes bien sûrs que je m'arrangerai pour ne vous pas manquer. Je ne finis donc pas ma lettre, vais prendre la mouche pour Lyon, et la fermerais, pas la mouche, la lettre, dès que j'aurai la réponse de Bouchacourt.

Je finis ce matin même le portrait de Jean Tavernier, l'ancien notaire[161], excellent homme avec une belle tête, mais posant pas du tout, pas du tout. Cas d'autant plus grave que le portrait comporte une grande tête et les deux mains posant plus mal que tout le reste. Ouf le voilà fini.

St Polycarpe me donne un mal du diable. C'est pas bien pour un saint, il n'a pas seulement su me faire avoir un peu beau temps pour que je ne perde pas le mien. Nous venons de traverser une imitation de novembre très réussi. Il fait beau ce matin et le soleil levant me chauffe l'oreille à mesure que j'écris.

La sécheresse défavorable aux opérations photographiques n'a pas dû vous gêner. Dieu quelle besogne, enfin vous êtes homme à vous en tirer. Les souscriptions font leur petit bonhomme de train. J'ai écrit à

161 Il s'agit de Jean Tavernier (1847-1918), avocat et non notaire, bâtonnier du barreau de Lyon en 1901-1903.

Marseille qui ne s'empresse pas. J'essaierai par un autre côté, je vais faire la tentative de Lille, il est bon qu'il y ait un ou deux exemplaires dans plusieurs centres. Ces exemplaires une fois placés et vus, en pourrait attirer d'autres de manière à achever la cinquantaine déjà entamée, après la centaine que nous avons.

Le *Poème*, sauf trois strophes rétives encore, est bon à imprimer. Vous le pourrez emporter si cela entre dans les convenances de votre voyage, et vous n'emporterez pas un grand chef-d'œuvre.

Midi. J'ai vu ce matin le Docteur Bouchacourt qui ne sera certainement pas à Lyon lundi, mais à Vichy auprès de Madame Bouchacourt, mardi pas sûr, mercredi très certain, à l'heure ordinaire de son cabinet, c'est-à-dire 1 h de l'après-midi 15 juin.

En conséquence je pars demain pour l'Isère commencer et ébaucher mon portrait. Mercredi matin, je pars de bonheur et suis à Lyon à 10h et demi. Vous arrivez à peu près à la même heure, il se s'agit plus que de nous donner un rendez-vous, comme je ne sais pas si vous arrivez par la gare de St Paul, ou de Perrache, nous pouvons prendre un point intermédiaire, Bellecour par exemple, à la Maison Dorée[162]. Si nous ne jugeons pas à propos d'y déjeuner, nous prendrons un *cordial* quelconque et nous irons ailleurs, puis je resterai avec vous autant que vous voudrez et ne repartirai que quand vous repartirez vous-même.

Si vous avez un arrangement autre ou meilleur, écrivez-moi et je m'y conformerai certainement ; ma nouvelle adresse est : chez M. de la Villardière, château de La Frette, à La Frette Isère.

Adieu mon cher ami, faites agréer mes hommages empressés à Madame Thiollier. J'embrasse les minois.

L. JANMOT

162 La maison Dorée est un élégant pavillon rectangulaire construit en 1852 par l'architecte Tony Desjardins, orné notamment d'une sculpture de Fabisch, situé dans la partie ombragée de la place Bellecour à Lyon, et abritant à l'époque un café restaurant, aujourd'hui l'Office du Tourisme de Lyon.

426
LOUIS JANMOT À SA FILLE CÉCILE
12-6-1881

La Frette, château de La Frette,
chez M. de La Villardière
12 juin 1881

Comme tu le dis, ma chère enfant, tu restes parfaitement libre de tes décisions. Tout ce qui pouvait être préparé sans toi l'a été avec prudence et sagesse. Il va sans dire qu'on ne se fût avancé en rien et qu'on n'aurait pas mené les choses à ce point, si elles n'avaient paru devoir convenir, mais je le répète tu demeures parfaitement libre, car le plus grand malheur qui puisse arriver dans ce monde, c'est de se marier contre son gré ou son goût.

Cela ne veut pas dire qu'en se mariant tout à fait à son gré ou à son goût et même avec un grand entrainement, on ait la certitude d'un grand bonheur, pas le moins du monde, mais on n'a pas cette cruelle arrière-pensée de dire, je l'avais bien prévu. Ne te presse pas, ne te trouble pas, demeure libre en un mot jusqu'à la fin, sans pression de personne, ni d'aucun côté.

Comme tu le vois, je ne suis plus à Lyon, mais dans ce beau pays du Dauphiné, dont M. de La Villardière est un des riches habitants et propriétaires. C'est ici tout à fait champêtre et la bonne Hélène parait s'y trouver tout à fait bien, malgré l'isolement relatif, à cause peut-être [...].

J'ai vu Norbert jeudi 9. Je l'ai trouvé avec une bonne note et une extinction de voix. Les pères sont d'une ineptie sans nom en fait d'hygiène, même la plus élémentaire. On fait faire à ces enfants une course de 25 kilomètres. Ils gravissent une montagne escarpée, arrivent tout suant, et on les fait s'arrêter en plein air, mouillés de sueur et de pluie, pour se reposer. On n'a pas vu de pareils crétins.

Norbert, pris d'une extinction de voix absolue, a dû aller à l'infirmerie, et, quand je l'ai vu, il avait de la peine à parler. M. de Maniquet[163] était

163 André de Maniquet (1847-1882) était l'époux de Jeanne Jacquier (1853-1899), fille du vieil ami de Louis Janmot Aimé Jacquier (*cf. infra* lettre 551).

allé le premier le faire sortir pour me l'amener à la gare. Il faisait très froid. M. de Maniquet insiste pour qu'on lui donne son pardessus. La chose n'a pu être obtenue parce que le frère qui ferme les pardessus n'a jamais pu trouver la clef de l'armoire des placards où ils étaient. C'est à les fouetter, ces idiots-là. Enfin nous avons passé la journée à la Citadelle, sans sortir, à cause d'un froid hyvernal, le 9 juin ! Et Norbert, muni d'un manteau d'emprunt, a pu rentrer sans accident.

Du reste, c'est la fin de Mongré, qui est en vente dès à présent. Où mettre Norbert l'an prochain ? Je ne vois que La Seyne[164]. Il parait que les jésuites transportent toutes leurs installations en Angleterre[165].

Je retourne mercredi matin à Lyon pour m'y rencontrer avec M. Thiollier, qui a à me consulter pour la publication du *Poème de l'Âme*. Il tire tous les jours 300 exemplaires et sera par conséquent bientôt au bout.

La caisse de mon dessin est arrivée avant-hier en bon état. Remercie Marie. Le dessin suffira pour ce que j'ai à faire. Les couleurs à la cire, demandées à Paris, sont arrivées le même jour, au bout d'un mois d'attente.

J'ai fini l'insupportable portrait de M. Tavernier, qui posait moins que mal. J'aurais fini par tomber du haut mal.

Adieu, ma chère enfant, je répondrai à tes sœurs à la première occasion. Je t'embrasse plus tendrement que jamais. Tiens-moi au courant de ce qui te touche de si près.

Ton père.

L. JANMOT

Mes respects affectueux à grand-mère.

164 Au pensionnat des Maristes de La Seyne.
165 Parmi les décrets du 29/3/1880 du gouvernement Ferry (visant à supprimer les congrégations religieuses et l'activité des congrégations enseignantes, à l'exception de celle des frères de la Doctrine chrétienne), un concernait spécifiquement les jésuites, donnant à ceux-ci un délai de trois mois (pouvant aller jusqu'au 31/8/1880) pour évacuer ses collèges et finalement se dissoudre. Cette fermeture de Mongré, déjà retardée, puisqu'en juin 1881 le délai était largement écoulé, n'eut finalement apparemment pas lieu, et la seule expropriation évoquée à son sujet est celle de 1913, qui provoqua le rachat du collège par une société constituée par d'anciens élèves. Il n'empêche que la plupart des collèges jésuites durent fermer, raison pour laquelle la Compagnie de Jésus ouvrit deux collèges, à Jersey et à Bollengo en Piémont, pour accueillir ses élèves chassés de ses collèges de France. Beaucoup d'entre eux allèrent aussi à Feldkirch, Norbert ira néanmoins à Jersey trois ans de 1882 à 1885.

Fig. 6 – *La Coux*, sans date. Signé en bas à gauche, 14 × 23 cm.
Ancienne collection Félix Thiollier.
© Clément Paradis.

427
LOUIS JANMOT À FÉLIX THIOLLIER
s.d., ca. 16-6-1881

La Frette, château de la Frette chez Monsieur de la Villardière, Isère.

Mon cher ami,
La délibération n'a pas été longue pour se décider à propos du papier des photographies. Le bleu gris a été cassé au gage, à première vue ce [...] gris pale très préféré. C'était notre avis. Reste la scie[166] d'une grandeur insuffisante.

D'autre part voilà la feuille de papier dont je vous avais parlé au double point de vue du caractère typographique et de la nature de la teinte et de la force dudit papier. Le caractère, en bien examinant, n'est pas regrettable. Je vois même que celui de Thiollier[167] a plus de cachet et vaut mieux. Et je crois que nous avons déjà vu du papier très ressemblant à celui-là.

Le desideratum serait que ce papier fût collé à double ou à triple, de manière à recevoir les photographies. Sa petite teinte jaunasse ne serait pas désagréable, rentrerait dans l'unité du volume et ce sera très bien, mais c'est peut-être toute une histoire que cette colle de papiers. Pourrait-on demander cela au marchand de la rue Sainte-Catherine[168], ce serait peut-être à voir.

J'ai commencé et avancé déjà pas mal mon portrait qui est à grand orchestre, rideaux du fond transparents, robe de soie éclatante, pelleterie, que c'est un vrai bouquet de fleurs. Je travaille comme un blanc, je ne sais pas pourquoi on va chercher les nègres comme comparaison, puisque ce sont les plus paresseux des hommes[169].

166 La scie, soit l'ennui, d'une grandeur insuffisante.
167 Louis Janmot, par erreur, a écrit Thiollier pour Théolier, l'imprimeur.
168 Probablement un successeur d'un des deux marchands d'articles de dessin et de peinture en 1837 de la rue Sainte-Catherine, à Lyon.
169 Cette remarque témoigne une nouvelle fois de la distance prise par Louis Janmot avec le catholicisme libéral de sa jeunesse. La référence commune à Montalembert et à Lacordaire, qui sont à la tête du mouvement vers 1860-1870, est en effet Tocqueville, le commentateur des nouveaux régimes démocratiques aussi préoccupé par les préjugés de

Le pays est beau, mais un peu rangé, groupé, aligné, sauf les fonds. C'est un immense parc, mais c'est un parc.

Adieu, comment va cette jambe qui a fait en partie rater le voyage de l'autre jour ? Mieux n'est-ce pas ? Bon je vous l'avais bien dit. Adieu, tout à vous et aux vôtres.

L. JANMOT

Je vous écrirai comme cela est convenu, de façon à ce que vous soyez bien averti du jour de mon arrivée, qui ne sera guère au-delà d'une semaine.

race envers les noirs (*cf.* Alexis de Tocqueville, *De la démocratie en Amérique*, Paris, Robert Laffont, 1986, p. 319 ; Lucien Jaume, « La place du catholicisme libéral dans la culture politique française », in Antoine de Meaux & Eugène de Montalembert (dir.), *Charles de Montalembert : L'Église, la politique, la liberté*, Paris, CNRS Éditions, 2012). Le peintre suit au contraire la tendance xénophobe de la bourgeoisie française de l'Empire puis de la Troisième République, qui justifie la dynamique coloniale du pays par une pensée de l'inégalité raciale et accueille favorablement l'idéologie raciste d'auteurs comme Gobineau (*Essai sur l'inégalité des races humaines*, Paris, Firmin-Didot frères, 1853-1855) ou Drumont (*La France juive*, Paris, Flammarion, 1886).

Louis Janmot à Félix Thiollier
23-6-1881

La Frette 23 juin 1881

Mon cher ami,

Les choses s'arrangent de façon à pouvoir prendre le train que vous m'indiquez, savoir celui de 7 h 30 du matin, dimanche pour St Étienne. Devant aller en ce lieu, il était peut-être bien que vous y vinssiez vous-même me trouver pour y faire ce que nous y devons faire. Qu'en pensez-vous ? Il y aurait là économie de temps sensible et de moyens de transport ; quoi qu'il en soit, si je ne vous vois pas à St Étienne, je file sur Balbigny. Dans tous les cas je ne prendrai un billet que pour St Étienne d'abord.

Je vous porterai tous les bulletins que je pourrai, mais il restera toujours des traînards, occupés sensément à faire des petits. Adieu, je ne vous en écris pas plus long, parce que j'ai les yeux cuits à force d'avoir travaillé et parce que je vous verrai bientôt, ce qui me fait grand plaisir. Veuillez-le dire à toute votre maisonnée, principalement à la bonne et aimable châtelaine que j'espère retrouver en bonne santé.
Je vous serre la main bien cordialement.

L. Janmot

429
Louis Janmot à sa fille Aldonce
24-6-1881

La Frette 24 juin 1881

Ma chère Aldonce,

 Je veux t'écrire un mot, avant de quitter ce pays, ce qui aura lieu demain matin, samedi. Je donne la dernière main aujourd'hui au portrait de Mme de La Villardière. J'aurai donc passé ici 15 jours d'un travail forcené. Mes yeux en sont fracassés. Gens aimables, beau pays, jamais le ciel pur. C'est un pays plantureux, riche et verdoyant à l'excès.

 Demain j'arrive à la gare de Perrache à 10 h. ½. J'en repars à 11 h. pour Mongré. Le soir je retourne à La Mulatière et dimanche matin, à 7 h. ½, repars pour St Étienne et St Germain Laval. J'ai rendez-vous avec M. Thiollier et l'imprimeur, auquel je donne mon manuscrit[170], souvent retouché. Revenu à Lyon dans les premiers jours de la semaine prochaine, je me remettrai à ma restauration de St Polycarpe, attendant les événemens qui peuvent venir de Toulon et y hâter mon arrivée.

 À l'automne, je suis invité à aller chez Mme d'Aufauve[171] [*sic*], en Bourgogne, pas bien loin de Paris, pour y faire le portrait de cette dame et de sa fille. C'est une chose maintenant tirée au clair. Cette dame m'invite en outre à amener avec moi, une ou plusieurs de mes filles, *pour que je ne m'ennuie pas.* On n'est pas plus prévoyant, ni plus aimable. Tu sauras que cette dame, nièce de Mme de Laprade, ainsi que sa fille Marguerite, qui a 18 ans, sont des amours de mère et de fille, et que la mère est une sainte personne, mais pas ennuyeuse, ni sciante. Cette combinaison savante aura-t-elle sa réalisation cette année ? je l'ignore ; il ne faut pas trop vouloir prévoir.

 Je trouve qu'il y a un temps infini que je suis loin des miens et il me tarde de les retrouver. Mais ma forte et ennuyeuse besogne de St

170 Le manuscrit de *L'Âme, poème*, sera finalement édité par Félix Thiollier et imprimé par Théolier et Cie, imprimeur à Saint-Étienne, durant l'été 1881, avec une préface de Louis Janmot en date du 1/7/1881.
171 Gabrielle d'Ophove.

Polycarpe va me reprendre. Si le temps continue à être couvert, je ne sais pas ce que je ferai.

Adieu, ma chère enfant, je n'écris pas plus long, mes yeux sont fatigués. Je t'embrasse bien tendrement, ainsi que tes sœurs et Maurice.

L. Janmot

432
Louis Janmot à Madame Ozanam
3-7-1881

Lyon, La Mulatière, 3 juillet 1881

Chère Madame et amie,

 Vous avez déjà vu sans doute Cécile et sa tante, qui vous ont appris la cause de leur arrivée soudaine à Paris. Le mariage de Cécile a trainé dans les préliminaires assez longtemps. Il en était à peine question il y a quatre mois quand j'ai quitté Lyon, et depuis les choses se sont peu à peu envenimées et aujourd'hui ou dimanche prochain on fait les publications[172] et le 21[173] le grand sacrifice. On vous aura donné des détails puisque je ne le puis faire, et que je ne connais de mon futur gendre que le nom que j'ai connu dans votre famille il y a longtemps avec un de !! et un Puget de moins.

 Très bien, Cécile parait satisfaite. Le Monsieur n'est pas bien jeune ; il est vrai qu'il n'est pas beau, mais il est bon, bien apparenté et bien propriétarié. C'est beaucoup ainsi (?), on se marie comme on peut, non comme on veut ; le comme on veut n'est pas toujours si bien que le comme on peut du cas présent. Ceci fait un remue-ménage dans mes projets, devant partir pour le Midi dès le retour de Cécile et revenir après le sacrifice pour terminer mon travail de St Polycarpe, fatigant, désagréable s'il en fut. Il y aura cela de bon que j'aurai ainsi quelque chance de vous voir à Lyon. En attendant je vais tout à l'heure chez les Dupré leur demander à déjeuner par une heure soleillée et une chaleur africaine.

 La semaine prochaine on commence à imprimer ma tartine épique. Hier j'étais encore pour cela à St-Étienne où je suis reçu comme je ne le fus jamais ailleurs. C'est curieux, je suis tout bête vis-à-vis de tant

172 Effectivement les publications ont bien eu lieu le dimanche 17/7/1881.
173 Le mariage eut lieu le 21/7/1881 à Toulon (Saint-Jean-du-Var) et à l'église Saint-Cyprien. Les témoins étaient, avec les parents, le Mis de Saint-Paulet, Madame (de) Pessonneaux mère, née Aurran de Pierrefeu, Raymond Pessonneaux, chef de bataillon au 63e de ligne, frère du marié, Louis de Clappiers (80 ans), demeurant à Brignoles, Édouard de Clérissy, baron de Roumoules.

de préventions favorables, vis à vis d'un accueil si flatteur, n'ayant pas encore eu l'occasion, ni le temps de m'y faire.

L'édition sera fort belle, les photographies aussi ; mais même à 150 exempl. on mangera de l'argent. La photographie au charbon est dix fois plus coûteuse et difficile comme l'autre.

Ceux qui voudraient souscrire n'ont qu'à écrire à M. Thiollier, château de Verrières, St Germain Laval (Loire) ; je souscris pour un ou deux exemplaires du *Poème de l'Âme* et signer. Voilà tout. Madame de Reyssac m'a écrit à ce sujet. Je n'ai pu lui répondre, la lettre m'ayant attendu dans la sacristie de St Polycarpe pendant les 15 jours que j'ai passés à La Frette pour faire le portrait de Madame de La Villardière.

Maintenant Berthe est en Suisse[174]. Avez-vous fait souscrire M^{me} Cochin[175] et M^{me} la Comtesse de Benoit d'Azy (sic). Du reste (?) partager, couper le cahier et en rassembler les morceaux qui en sont bons surtout quand ils sont signés.

J'écrirai dans ce sens à Madame [...] et à Beluze.

Je reçois à l'instant une lettre de de Laprade qui a éprouvé un petit soulagement de son séjour au Perrey, il m'a écrit lui-même, ce qu'il ne faisait plus.

Charlotte parait de plus en plus ancrée dans la voie du Seigneur. Rien ne l'en peut dissuader, détourner ou distraire. Amen, hélas. Les épouses du Seigneur sont moins rares que les fils qui le servent et elles ne lui en font point. Maurice grandit sans discernement et ne va pas trop bien toujours.

5 h. du soir.

Je reviens d'écuilly [*sic*] où, à mon grand regret, j'ai trouvé Madame Dupré dans la position horizontale. Je lui ai dit et suis parvenu, je crois, à lui faire comprendre que sa trop longue patience et insensibilité apparente à souffrir pourrait donner le change au Père éternel qui pourrait en abuser en la laissant là trop longtemps. Elle en est convenue. Elle espère et désire se lever cette semaine. Une lettre de Marie m'a été lue. J'ai donc eu de vos chères nouvelles.

174 Berthe était retournée à Montreux avec Chenavard, M^{me} Allin, les Leroux et les Ernest Chausson du 9 juillet au 8 novembre.

175 Madame Augustin Cochin (1823-1872), née Adeline Alexandrine Marie Benoist d'Azy (1830-1892), fille d'Emmanuel, comte Benoist d'Azy (1796-1880), inspecteur général des Finances, député de la Nièvre, et d'Amélie Brière d'Azy (1805-1884).

Je vois que les locataires se disputent et couvrent d'or la maison Henri III Laporte. Voilà qui est bien, ainsi que la bonne mine de Frédéric, mais ma bonne Marie souffre toujours à ce qu'il parait de ses névralgies. Elle est peut-être trop patiente comme sa belle-sœur. Rien n'est nuisible comme la perfection. C'est pour cela que tout le ministère se porte bien.

Le système adopté pour la publication du *Poème de l'âme* est un carton réunissant le tout, non relié, mais soigneusement paginé et photographies à leur place, portrait et préface de l'auteur en tête, que c'est un vrai bouquet de fleurs. De cette façon les gens faibles de leur être et qui se servent beaucoup du culte pourront évincer de la reliure une photographie où plusieurs demoiselles ne sont guère vêtues que d'ombre et de mystère. Béluze m'en avait écrit, Borel m'en avait conjuré. Les voilà tous contre, ils feront ce qu'ils voudront.

M. Dupré m'a fait compliment pour le mariage de Cécile à cause de la bonne réputation de la famille de Peyssonneaux du Puget, une des plus respectables et des plus anciennes du pays. On m'apprend l'arrivée des Récamier prochaine et possible, parce que le travail de promesse et annonces préliminaires a déjà quelque temps de date.

Adieu. Voilà l'heure où vous allez vous mettre à table dans cette salle que je connais si bien, avec les beaux arbres du Luxembourg comme perspective et comme fond pour faire détacher les premiers plans de pétunias de Madame Soulacroix. J'y vois plus loin le Rhône à perte de vue et les Alpes et que sais-je ; mais rien ne vaut votre présence amie et déjà si lointaine.

Adieu, tout à vous bien affectueusement.

L. Janmot

434
Louis Janmot à Félix Thiollier
25-7-1881

Toulon 25 juillet 1881
F^g des Maisons Neuves, Villa Thouron

Mon cher ami,
Ni ni tout est fini. Les oiseaux sont partis et, dans quelques jours, j'en vais faire autant. Le mariage est sans doute une institution remarquable, mais on l'a entouré, bourré, ficelé, entortillé, envenimé, embourgeoisé, ensablé, assommé, de tant de précautions préliminaires, paperasses, qu'il faut vraiment, bien de la naïveté, du courage et de grandes grâces particulières, pour s'y fourrer, soi et les autres. Le mariage d'Adam, seul, me parait dans le vrai et d'abord il n'y avait pas l'embarras du choix, point de maire, ni de notaire. Le curé, c'était le Bon Dieu, en personne. Ça n'a pas empêché le mariage susdit de réussir dans une certaine mesure. Rien que le tralala des costumes abrutit ces pauvres filles et les éreinte 15 jours, un mois à l'avance. Ève n'eut pas ces ennuis de couturière, corsetière, née d'une caisse de robes, égarée pendant plusieurs jours, qui a tout bouleversé, retardé et a été cause pour St Antoine de Padoue d'une des plus fortes scies qu'il ait eu jamais à endurer.

Vous verrez quand vous y serez. Vous très [...] pour le moment de l'extrême jeunesse de M^lle Silern[176] [...] ça viendra et le Thiollier, pas patient s'impatientera et son cœur, tout bon, souffrira, car hors les petits ennuis inévitables et en supposant tout l'essentiel pour le mieux, il y a quelque chose de douloureux et d'une indéfinissable tristesse, à voir emporter par un inconnu, après tout, un morceau de vous-même. Il faut payer pour cela. Au fait, qu'avez-vous besoin de ces réflexions ? elles vous viendront toujours trop tôt et pour votre propre compte[177].

Si je comprends ce qui se passe à l'imprimerie Théolier, je veux être pendu. J'ai reçu, il y a une dizaine de jours, des fragmens imprimés,

176 Non identifiée.
177 Félix Thiollier ne s'était marié qu'en 1870 et l'aîné de ses cinq enfants n'avait que dix ans, il n'était donc pas question d'envisager le mariage.

contenant une lettre de moi, écrite antérieurement à M. Théolier. Pourquoi, j'ignore. J'ai écrit à ce même M. Théolier quelques observations, plutôt des complimens, comme il y avait lieu, lui demandant aussi quelques éclaircissemens, point de réponse, pas une feuille à corriger. Je n'y comprends rien du tout.

Enfin je serai à Lyon à la fin de cette semaine, dimanche ou lundi, le plus tard. Et j'espère alors, sinon d'ici là, avoir des éclaircissemens. Je n'ai nulle inquiétude à votre endroit, sachant que là tout est fini ou sur le point de l'être. Nous nous donnons rendez-vous dès mon arrivée à Lyon ou à St-Étienne, ou au château de Verrières.

Je compte voir Élysée avant mon départ ; il n'a pu se rendre à mon invitation ici, parce qu'il a la dysenterie depuis un mois. Il ne lui manquait plus que ça. Son état, du reste, est d'une manière plus ou moins durable, ou a été, ou sera celui de force gens, que ces chaleurs épuisent ou malmènent. On rôtit très bien ici, mais pas plus qu'à Lyon. Seulement il y pleut moins, ce qui fait que les champs sont tout couverts de vieux paillassons, jaunes et poussiéreux ; ils ajoutent du blond dans le paysage.

Il faudra venir voir cela, mon bon, quand vous serez hors du tracas féroce que vous vous êtes mis sur le dos à mon propos. D'ici là le feu du soleil faiblira et le gazon reverdira.

J'en ai bien encore à Lyon pour un mois ou deux. Cette campagne de portraits est salutaire, surtout elle vient à propos.

Adieu, tout à vous, bien cordialement et à tous les vôtres, autour de vous, sans oublier la bonne amie que je vous défends de taquiner à mon endroit.

L. Janmot

435
LOUIS JANMOT À FÉLIX THIOLLIER
28-7-1881

Toulon 28 juillet 1881
Fg des Maisons Neuves, Villa Thouron

Comme je vous l'écrivais, mon cher ami, deux jours avant d'avoir reçu votre lettre, je ne comprends absolument rien du tout à ce qui se passe dans l'imprimerie Théolier. Voilà 15 jours et plus que je n'ai reçu signe de vie, ni lettres ni épreuves.

Je suis heureux d'apprendre que vous avez fini votre redoutable besogne, et que vous n'en êtes pas mécontents. C'est l'imprimeur qui va se trouver en arrière, rien n'est agaçant comme cette tenue de Théolier, si empressé en commençant et faisant le mort à présent.

Le caractère de l'impression aurait pu être plus gros, d'un œil[178] de plus comme ils disent, mais ce caractère on ne l'avait pas et comme vous savez on ne voulait pas en faire les frais pour cela. Quant aux bandeaux, culs-de-lampe, cela ne me semblait pas mal, mais je ne m'y connais guère et ne demande pas mieux que de m'en rapporter à des plus expérimentés, comme Monsieur Durand[179] par exemple.

Je pars vendredi après demain, pour être à Lyon samedi, nous nous entendrons de là comme je vous l'écrivais pour voir ce qu'il y a à faire avec Théolier, qui fait le mort après avoir tant fait le vif.

Très cloportes, les Lyonnais, comme vous les appelez, et très crasseux, par-dessus le marché. Le Lyonnais a la tenue suivante comme je crois vous l'avoir fait remarquer, il veut gagner beaucoup d'argent et faire croire qu'il n'en a pas gagné, afin de se dispenser de le dépenser. Les Lyonnais ne sont pas tous à Lyon, mais certainement c'est là qu'il y en a le plus. Ce qui n'empêche pas que les trois

178 L'œil, en imprimerie typographique utilisant des caractères mobiles généralement en plomb, est la partie saillante du bloc en relief qui reçoit l'encre et laisse son empreinte sur le support à imprimer. On parle parfois de la hauteur d'œil d'un caractère pour désigner la hauteur de son glyphe.
179 Il s'agit sans doute de Vincent Durand (1831-1902), archéologue membre de la Diana dont il devient le secrétaire général en 1872.

quarts des souscriptions ont été prises par des Lyonnais. Il ne faut donc pas trop les débiner.

Je ne vaux pas deux sous depuis que je suis ici, étant constamment fatigué et sans force, incapable de toute action et de tout effort. Est-ce la chaleur, les soucis, je ne sais. J'espère aller mieux à Lyon où j'ai encore pas mal de besogne et c'est bien heureux, car un mariage[180] c'est presque une œuvre d'art, tant c'est mineur. Quel tremblement mon Dieu ! Le n° 4 va rentrer au couvent[181], tous les goûts sont dans la nature.

J'ai fait dans ma préface ce que je devais faire et dont vous n'êtes pas juge[182]. Vous avez cent fois tort de vouloir être mort quand vous êtes si jeune et si bien en vie. Dans trente ans d'ici vous ne vous pardonnerez pas ce déménagement où ce dégoût que rien absolument rien ne justifie. À votre âge on a toujours des enfants à élever ou à faire et c'est ce qu'il y a de mieux, quand on s'y entend. Adieu, je vous serre la main bien cordialement.

L. Janmot

Mes respects et amitiés autour de vous, j'embrasse les petits. Je suis tellement invité que je ne sais pas si je verrais Élysée avant de partir.

180 Référence au mariage de la fille de Louis Janmot, Cécile, avec Armand de Peyssonneaux du Puget, à Toulon, à la villa Thouron, le 23/7/1881.
181 Charlotte Janmot, élève des Ursulines de Brignoles depuis 1879, a été admise comme novice dans ce couvent le 24 mars 1882. Sa décision de devenir religieuse était donc déjà connue neuf mois plus tôt.
182 La préface du volume, datée du 1er juillet 1881, s'ouvre sur un éloge de Félix Thiollier.

436
LOUIS JANMOT À FÉLIX THIOLLIER
4-8-1881

Lyon La Mulatière 4 août 1881

Mon cher ami,
 Je vous envoie une dépêche ce matin pour que vous ne m'attendiez pas à Saint-Étienne où je ne puis aller à ce moment même. Outre St Polycarpe qui me talonne et que pour plusieurs raisons il faut finir le plus tôt possible, j'ai de nouveaux portraits, dont l'un très pressé, c'est celui de Madame Dupré. Cette dame va partir tout prochainement pour les eaux d'Aix et il faut que j'aie fini. J'ai aussi à faire celui de sa nièce, Mademoiselle Récamier. Cette dernière presse moins.
 Il faudrait que je susse un peu plus à l'avance que la veille au soir pour le lendemain matin, un rendez-vous relativement éloigné de Lyon, afin de prévenir mes [...] Voulez-vous pour le dimanche 7. Serez-vous encore à St Étienne ? Voulez-vous pour le dimanche après, ou un jour de la semaine vers la fin. Du reste, mon cher ami, vous avez pleins pouvoirs en ce qui concerne la publication.
 Sauf le changement des titres des sujets, j'ai toujours consenti à tous vos avis, ce qui est assez naturel et on ne peut plus sensé, puisque c'est vous qui vous en occupez le plus, qui manipulez le tout, et qui vous y entendez bien plus que moi.
 Je ne comprends toujours pas pourquoi M. Théolier ne m'envoie aucune épreuve à corriger. J'ai reçu une lettre de lui seulement, qui m'apprend que la dernière, que je lui ai adressé a eu autant de migrations et plus qu'un ténia par suite de voyages de son destinataire et d'un oubli prolongé dans la poche d'un mandataire.
 Les portraits lointains de la famille des de Parrieu[183] sont renvoyés à l'an prochain, c'est-à-dire aux calendes grecques.
 Il faudrait bien que nos exemplaires fussent prêts pour la rentrée. Avant il sera difficile pour un grand nombre il sera difficile de les faire parvenir à leurs destinataires presque tous en voyage.

183 Les Esquirou de Parieu, belle-famille de Victor de Laprade.

Adieu tout à vous et aux vôtres.

L. Janmot

Fig. 7 – [sans titre], paysage, sans date, circa 1842. 14 x 21,5 cm.
Ancienne collection Félix Thiollier.
© Clément Paradis.

437
Louis Janmot à sa fille Cécile
21-8-1881

21 août 1881,
date de nomination de la nouvelle chambre des Jacobins[184]

Ma chère Cécile

Une lettre récemment reçue de Marie Louise m'apprend que tu n'es pas partie pour la Suisse. Je t'en fais mon compliment, non parce que la Suisse ne soit agréable à visiter, mais des raisons de tout genre me semblent devoir condamner cette manie des jeunes mariés d'aller courir loin de chez eux, pour semer, sur les grandes routes et dans les ombrages, des souvenirs qui doivent être précieux et dont ils n'iront pas en pareils lieux chercher la trace. Il vaut mieux qu'elle reste et retrouve ailleurs, c'est-à-dire au foyer de famille, là où nos proches vivront ou ont vécu avant nous, là où nos descendants seront heureux de les retrouver à leur tour.

J'en parle, quant à moi et à bon nombre de ceux que je connais d'une manière bien intéressée, car contrairement à tous mes goûts et à toutes mes convictions, sous le coup d'évènemens que je ne pouvais ni prévoir, ni conjurer, ma vie est devenue cosmopolite. Mais puisque la tienne, grâce à Dieu et à tes goûts raisonnables, se dessine autrement, garde-toi d'en perdre aucun des avantages. Ils ne se peuvent effectivement rencontrer dans les demeures des villes banales, changeantes, sans tradition, comme sans fixité.

Je commence à entrevoir la fin de mes travaux, par conséquent de mon séjour à Lyon. Voici où j'en suis. Cette semaine je finirai le portrait de Madame Dupré, fort avancé, [et] St Polycarpe, pour lequel il ne me faut plus qu'un après-midi. Il me restera encore deux choses à faire,

184 Alors qu'en 1875 la droite détenait encore 51 % des sièges à la Chambre, les élections du 21 août et du 4 septembre 1881, après celles de 1876 et 1877, donnent aux Républicains une majorité de près de 84 %, contre 60 % en 1877, avec une progression de 46 % du nombre de ses députés, tandis que le camp conservateur, royaliste et bonapartiste à la fois, s'effondre, en perdant 44 % du nombre de ses sièges.

le portrait de Louise Récamier[185] et un essai de retouche à la cire à la fresque de l'Antiquaille. Je devais toujours le faire avant de tenter une restauration complète, il devient d'autant plus opportun que d'après ce que m'a dit M. Kaempfen[186], l'inspecteur des Beaux-Arts, le conseil municipal de Lyon aurait voté des fonds pour cette restauration. Je ne sais pas encore au juste ce qu'il y a de vrai dans ce récit qui me parait peu croyable, étant donné la lésinerie, le mauvais vouloir, l'hostilité déclarée que je n'ai jamais cessé de trouver en toutes circonstances, dans tous les actes officiels où mes compatriotes ont été mêlés et qui me concernaient d'une manière quelconque.

J'aurais donc probablement en perspective pour l'année prochaine la restauration de l'Antiquaille, le portrait de Madame Arthaud, la femme de Pothin, et peut-être les dames d'Aufauve [sic].

J'ai failli les rencontrer au château du Perrey[187], chez Mme de Laprade, leur beau-frère et oncle que j'ai vu pendant deux jours. Il allait un peu moins mal qu'à son départ de Lyon.

Quant à mes projets ultérieurs, en quittant cette ville, ils sont encore dans le trouble. Voilà le voyage de Norbert en perspective pour aller à Jersey[188], mon projet d'aller rejoindre ta tante et Norbert aux Pyrénées, que je ne connais pas et serais désireux de connaitre […]. Le rendez-vous serait (futur très conditionnel) chez Mme d'Aran. Il est bon en route que je m'arrête à St Laurent du Pape pour mon fermier du Fenouillet. Enfin tout cela se cherche plus ou moins bien, mais selon les circonstances.

Une lettre de ta tante, reçue il y a quelques jours, m'apprend que Maurice est à Palavas et elle à Lourdes. Elle était dans les angoisses des logemens, dont le prix est fabuleux. Cette obligation des eaux est pénible à bien des points de vue.

J'ai à te transmettre toutes espèces de choses aimables de la part d'une foule de gens, qui sont mes amis et par conséquent les tiens, par conséquent, par extension ceux de ton mari. La mère du beau cavalier, dont je reçois une lettre à l'instant, partie d'Arcachon (la lettre

185 Louise Récamier (1859-1931), fille aînée des Récamier Laporte.
186 Albert Kaempfen (1826-1907) était avocat de formation. Journaliste lié à Jules Ferry, il devient inspecteur puis directeur des Beaux-arts en 1882-1887, et des Musées nationaux en 1887-1904.
187 Le château du Perrey à Saint-Cyr-les-Vignes, Loire, près de Montbrison, appartenait à la famille de Laprade.
188 Aller à Jersey en cas de fermeture de Mongré.

adressée à Toulon) et revenue à La Mulatière, est des plus obligeantes à ton endroit, de même M. Ozanam, Mad. Laporte, qui vient d'arriver il y a une semaine avec Frédéric, bien portant. Mad. Ozanam et Mad. Soulacroix doivent arriver bientôt aussi.

Je passe la journée d'aujourd'hui dimanche chez M. de La Perrière pour retourner ce soir même à écuilly [*sic*]. Les De la Perrière partent le 9 7bre. J'espère en faire autant, pour où ? ne sait encore.

Adieu, ma chère enfant, une forte et cordiale poignée de mains *allo sposo*. Complimens les plus respectueux de ton excellente belle-mère. Ne pas m'oublier auprès des bonnes tantes.

Je t'embrasse bien tendrement.

L. Janmot

438
LOUIS JANMOT À FÉLIX THIOLLIER
28-8-1881

Écuilly [*sic*] près Lyon Rhône Maison Laporte. 28 août 1881

Mon cher ami,

Je me suis mis le doigt dans l'œil à propos de l'abbé professeur, il existe, il est excellent ; mais il n'est pas en disponibilité, il s'en faut de deux ans seulement, il faut donc chercher ailleurs[189].

C'est ce que j'ai fait, espérant vous apporter une fiche de consolation ou d'espérance quelconques. J'ai vainement demandé ou fait demander à des gens bien informés, et les plus au courant du genre de produit en question, rien n'est plus rare, à tel point qu'il ne s'en montre pas un seul à l'horizon connu. Je demanderai toutefois encore. Malgré cette disette, je pense qu'il ne faut pas trop regretter l'abbé du Chat, un civil, car M. De la Perrière qui l'a vu, pas le chat mais l'abbé, lui trouve, à l'abbé toujours, un air qui ne le satisfait nullement, juste comme vous.

Avec tout cela vous n'êtes guère avancé et regrette jusqu'ici de ne pouvoir vous être bon à rien. J'ai bien remarqué pendant mon long séjour à Arcueil que ces abbés de passage, comme aides ou suppléants, ne faisaient pas long feu, quoiqu'ils n'avaient aucun civil interlope à leur dossier.

Je suis à Écuilly [*sic*] ayant fini un portrait […] St Polycarpe et commençant un dernier portrait avant mon départ. Ce dernier est des plus intéressants, riche bourgeois très difficile, et m'intéresse pour mon propre compte. La toile est plus grande et le sujet rentre à plein dans les beaux-arts. Tête étrange, remarquable de beauté, sans beauté proprement dite, de grâce, sans traits précisément gracieux. C'est une charmante énigme à déchiffrer, unique, au point de vue de l'art s'entend, car tout est bon, droit, clair, sincère dans mon très aimable modèle, il ne s'agit plus que de le rendre.

[189] Louis Janmot était apparemment décidé à aider Félix Thiollier dans sa recherche de précepteurs pour ses enfants.

Sûtes-vous chercher des nouvelles de notre affaire à l'endroit de la typographie ? Il me revient à l'esprit, seulement à présent, en vous écrivant qu'il s'agissait d'une manière de bandeau fait par moi. Il faut que je m'y mette si cela est vraiment nécessaire. J'avais été tellement bousculé je n'y avais plus repensé.

Adieu, cher ami, veuillez distribuer autour de vous *secundum genus numerum pondus speciem*[190], complimens, respect et amitié.

Jacques[191] se réjouit d'aller chasser chez vous, mais il espère que Borel le mènera. C'est vers la fin octobre qu'il compte faire la connaissance avec le Forez et ses très aimables, très hospitaliers habitants.

Je vous serre les mains.

L. JANMOT

Quand vous m'écrirez, n'oubliez pas de me donner des nouvelles de notre ami Ravier.

190 Selon le genre, l'importance du nombre et l'espèce. C'est-à-dire distribuer compliments, amitié et respect, de façon mesurée et adaptée à chacun, selon sa particularité, sa qualité. Plus loin Louis Janmot écrit de distribuer ses respects *selon les rangs, âges et convenances*.
191 Jacques de La Perrière.

439
Louis Janmot à Félix Thiollier
30-8-1881

Lyon 30 août 1881

Mon cher ami,
Comme vous n'avez pas l'habitude de parler pour ne rien dire, je ne puis, au milieu des préoccupations du moment, m'empêcher de penser à un mot dit sur vous et qui serait la solution d'une d'elles. La plus grave de cet ordre-là se rattache à mon *Poème de l'Âme* pour lequel vous semblez avoir trouvé un jouet d'une nature quelconque.

Ma curiosité toute naturelle peut-être prématurée dans ce cas, j'attendrai dans le cas contraire, parlez. Pourquoi continuez-vous des variations en mineur sur ce thème mort et cercueil[192]. À coup sûr ce n'est pas pour m'en distraire, car la prospérité de ce monde ne m'étourdit pas, et le nombre d'années que j'ai en plus des vôtres n'est pas fait pour reculer à un second plan quelque chose que forcément je vois au premier, et dans tous les cas bien plus proches que pour vous.

Il y a toutefois, pour vous comme pour moi, quelque chose qui est encore plus près, c'est la place que nous tenons et devons remplir auprès de nos enfants. Vous pouvez à peine en entrevoir les difficultés à l'âge où sont les vôtres et j'espère bien – et pour vous et pour eux – que vous n'aurez pas à vous défendre ni à les défendre contre une influence malfaisante sous sa forme la plus aiguë, celle d'une femme guidée par les plus bas instincts de vengeance, pas assez folle pour être fermée, assez escroc pour mériter de l'être et toutefois assez déséquilibrée pour tout oser.

Je lui dois une vie empoisonnée et qui ôte à la [...] prochaine et à peu près complète de mes enfants, ce qui pouvait et devait être si précieux, dans une occasion qui vraisemblablement ne pourra se renouveler. Je ne vous dis tout cela ni pour être plaint ni pour vous sermonner.

Mon marin est arrivé bien portant et prêt à recommencer dans des conditions meilleures jusqu'à ce que le service de l'État le prenne, ce

192 Félix Thiollier était en effet connu pour aborder le sujet plus qu'à son tour dans sa correspondance.

qui est prochain. Il a à son dossier de beaux exploits cynégétiques et lointains.

Je continue à collationner, à mettre en ordre, à signer les trop nombreuses feuilles de papier qui si, elles ont une valeur, ont ou aurait plutôt celle des assignats que des billets de banque.

Est-ce que le soin de votre belle publication vous interdit tout voyage à Lyon, autant qu'à moi mes soucis *en exercice*, tout voyage dans votre région ou ailleurs ? Je crains que vous me répondiez si, si ou non de près ou de loin. Je vous serre cordialement la main, vous priant de ne point m'oublier auprès des vôtres.

L. Janmot

440
Louis Janmot à Félix Thiollier
4-9-1881

4 7^bre 1881 date et ignoble anniversaire.

La Mulatière dès demain. Je suis à Écuilly [sic], maison Laporte, près de Lyon, par Écuilly station du tramway.

Mon cher ami,

Je réponds de suite à votre bonne lettre, mais pas pour vous dire que je puis aller à St Étienne vendredi ni aucun jour de la semaine. J'ai depuis une quinzaine fait élection de domicile à Écuilly [sic], maison Laporte, et j'espère cette semaine finir un deuxième portrait à grand orchestre, le dernier surtout.

Tout le reste est terminé, y compris St Polycarpe. À propos de ce dernier, le curé n'a pas fait enlever l'échafaudage, parce qu'à la demande de plusieurs de ses paroissiens en conformité avec son [...] il voudrait faire photographier et surtout graver ma peinture. Comme le bon curé est très indécis de sa nature et qu'il n'a ni graveur ni photographe sous la main, la chose pourra rester longtemps en suspens. Le graveur Danguin[193], brave garçon, très fort en thème de gravure, professeur d'icelle à l'école de St Pierre est absent, et il ne faudrait pas faire photographier à la légère, dans tous les cas, je compte laisser mon carton roulé dans la caisse chez Borel, d'où on pourra l'extraire le cas échéant.

Je ne crois pas que la peinture, eu égard aux jours sombres déjà venus, puisse donner de bons résultats. La peinture quoique ayant perdu le sel, le mordant particulier que donne l'exécution à la fresque, n'en est pas moins tout à fait ressuscitée dans son ensemble, voire même dans ses détails, dont quelques-uns ont gagné ; ça n'a pas été sans peine et cette seconde exécution m'a pris le double de temps de la première.

193 Jean-Baptiste Danguin (1823-1894), graveur, professeur de gravure à l'École des Beaux-Arts de Lyon de 1860 à 1883, était aussi membre de la Commission des Musées de Lyon et correspondant de l'institut.

Je suis on ne peut plus réjoui du bon résultat que vous m'apprenez. Je crois, comme vous, que ces bandeaux sont peu nécessaires, la partie plastique étant déjà assez représentée, outre les inconvénients de retard que vous signalez.

Votre présence dans les lieux est le gage le plus sérieux de la bonne gestion de tout ceci et de sa réussite maintenant assurée. Allez de l'avant en tout et pour tout comme étant le grand moteur de toute l'entreprise, vous êtes non seulement le plus, mais le seul, capable de la mener à bonne fin.

La remise des cahiers est prématurée, bon nombre de leurs possesseurs étant encore hors de Lyon, et n'ayant même pas terminé leurs opérations, car de temps en temps, peu ou prou arrivent des noms nouveaux. Nos cent cinquante ont un placement assuré. Ainsi donc avec les derniers arrangemens pris, vous n'en serez, je l'espère bien, pas pour votre argent, au moins en bien grande partie.

Je n'ai soufflé mot du projet de 2e publication[194], d'autant qu'elle n'est qu'en puissance d'être et qu'il faut, pour y songer activement, avoir complètement terminé la première et y voir clair dans ses résultats.

Je ne demande pas mieux que de décaoutchanger, selon votre harmonieux néologisme, les têtes de Stéphanois ou Stéphanoise surtout quand elles ont la bonne, saine et respectable physionomie de votre excellente mère[195], mais j'attends d'avoir tout terminé ici pour savoir si je pourrai disposer de quelques jours. Tant qu'un portrait n'est pas signé on ne sait jamais si on ne le recommencera pas. Puis j'ai rendez-vous à peu près arrêté pour le 2 7bre dans les Pyrénées à Cauterets, où est en ce moment mon fils Maurice, prenant les eaux par un fichu temps froid et maussade. Il a ce même temps bourru et humide [qui a] chassé notre brave Élysée d'Aix-les-Bains. Je l'ai vu ce matin chez Borel, où il était couché, plus rhumatisé que jamais, et orné, en plus, d'un coup d'air à l'oreille qui l'a fait geindre vivement. Pas de chance.

194 S'agit-il de *Louis Janmot et son œuvre* qui paraîtra en 1893 (Félix Thiollier, *Louis Janmot et son œuvre M DCCC XIV - M DCCC XCII*, Montbrison, impr. Brassart, 1893) ou d'*Opinions d'un artiste sur l'art* (Lyon, Vitte et Perrussel, Paris, Victor Lecoffre, 1887), qui n'est pas un livre illustré, donc éloigné des préoccupations de Thiollier, dont il fait mention à la lettre 448 (*cf. supra*)?

195 Françoise-Emma Colard (1809-1891), fille d'un négociant de Saint-Étienne, épouse de Claude-Auguste Thiollier (1795-1854), négociant et juge au tribunal de commerce de Saint-Étienne.

Adieu cher ami. On sonne le déjeuner. Je vous serre la main.

Mille choses aimables et affectueuses à tous ceux qui se rappellent le nom de votre tout affectionné

L. Janmot

Fig. 8 – *Près le volcan du* [texte illisible], 11 septembre 1848. 8,5 × 12 cm. Annotation « Janmot », écriture Félix Thiollier, en bas droite. Ancienne collection Félix Thiollier. © Clément Paradis.

441
Victor de Laprade à Louis Janmot
6-9-1881

Le Perrey, 6 septembre 1881

Que devenez-vous, mon bon ami ? Peut-être êtes-vous rentré à Toulon ? Peut-être achevez-vous vos portraits à Écully ? Je vous écris, à tout hasard, à cette dernière adresse.

Pour moi je continue mon agonie que le froid, le brouillard, favorisent aussi fortement que la chaleur torride.

Mais voici ce dont il s'agit : vous m'avez fait espérer une autre visite. Nous voilà menacés d'une invasion, qui exclut de la maison tous nos amis et nous mettra presque à la porte nous-mêmes. Les grandes manœuvres se font dans notre région. À partir du 17 septembre, nous devons nous tenir prêts à loger de 100 à 300 soldats et, ce qui est plus grave, de dix à quinze officiers. Cela tombe bien chez un malade. On nous fait espérer qu'il n'y en aura que pour trois jours, Mais dans tous les cas, je suis obligé de prier tous les amis, qui voudraient venir me voir, d'être partis du Perrey le 17 septembre et par conséquent de ne pas ajourner leur visite. J'ai fait donner la même consigne à Chenavard, qui songeait à venir.

Berthe, qui m'a écrit est toujours à une hauteur de mysticisme, où j'ai de la peine à la suivre, car je ne vois de plus en plus, dans un aucun événement, dans aucune chose, la moindre trace de surnaturel. Dieu nous cache avec soin ses procédés. Nous savons seulement qu'ils ne sont pas doux.

Où que ma lettre vous trouve, donnez-moi de vos nouvelles.

Je vous embrasse cordialement.

V. de Laprade

442
Louis Janmot à Félix Thiollier
15-9-1881

Écully 15 7bre 1881, maison Laporte.

Mon cher ami,
 Si j'ai bien compris ce que vous me demandez sur l'adresse de votre lettre, vous voulez savoir à quel numéro correspond le titre : *L'Idéal*, c'est au numéro 17 de la première série.
 J'ai fini mon portrait, le dernier pour cette année, et me trouve quelque peu las. Je partirai pour St Étienne dimanche matin à 7h 30 pour vous arriver à 9h 50, mettons dix heures. Nous causerons ce jour, irons le lendemain à l'imprimerie et repartirai dans ce cas lundi 19 pour Lyon. Je ne vous en dis donc pas aujourd'hui davantage.
 Je me rendrai rue de la Bourse 26 et j'espère bien vous y rencontrer. Vous me direz où je dois aller le reste de la journée, je suppose que ce sera du côté de votre beau-père.
Adieu, j'ai les yeux frits.
Tout à vous et aux vôtres,

L. Janmot

444
LOUIS JANMOT À FÉLIX THIOLLIER
s.d., *ca. 28-9-1881*

Château de Pallanne, par Tillac, Gers, s.d.

Mon cher ami,
 Il n'y avait pas moyen de reculer mon départ jusqu'à l'époque où je pouvais vous retrouver à St Étienne. C'est pour cela que je n'y suis pas retourné. J'ai renvoyé les épreuves dernièrement reçues. Elles sont tout à fait bien. Il n'y avait du fait de l'imprimeur qu'une lettre à changer. J'ai fait une modification plus considérable, mais c'est une correction et un vers de plus ajouté, ce qui n'a plus de rapport avec l'office du prote[196].
 Vous pouvez dès à présent me faire adresser à Toulon les épreuves nouvelles. Si d'autres sont parvenues à Écuilly [*sic*], elles me seront adressées à Toulon par les soins de Madame Ozanam. Celle-ci ne sera plus là pour m'aider à corriger les épreuves. Mais, sans la remplacer, je puis me faire aider même à Toulon. Je suis bien aise et peu surpris que vous ayez apprécié si vite et si bien cette charmante femme, si bonne amie pour moi. Du reste c'est le seul bonheur que j'ai eu et que j'ai encore en ma vie dérangée, celui de compter des fidèles et excellents amis. Vous en êtes vous-même *testis et pars*[197].
 Les livrets vous seront donnés fidèlement et le nombre d'exemplaires voulu sera adressé par vous à chaque chef de section, qui vous retournera la somme représentant le nombre d'exemplaires. Mais cette opération ne peut avoir lieu d'une manière régulière et générale qu'après la rentrée.
 J'ai fini mes deux portraits. Un seul m'attend pour l'an prochain, mais il n'est pas impossible que j'aie la restauration de ma fresque de l'Antiquaille[198]. J'ai fait un [...] de retouche, réussi si elle tient coup, ce que l'on verra après l'hyver. Le cœur m'a saigné en voyant cette peinture,

196 Le prote est le chef du service de la composition dans une imprimerie typographique, par extension le compositeur typographique.
197 Témoin et partie.
198 Ancien couvent et devenu hôpital, l'Antiquaille sur la colline de Fourvière à Lyon abrite selon la tradition le cachot où mourut Saint Pothin, premier évêque de Lyon et de Gaule, tué par les Romains avec 47 autres chrétiens en 177. En 1844, Louis Janmot y peint une

si finie, si soignée, aussi particulièrement attaquée, c'est une guigne. Cela dégoûte de refaire de la fresque. Du reste personne ne m'en a demandé. Il y a toutefois un projet en l'air, bien en l'air, aussi loin que le pic du Midi, pour une église de Pau. Pau est une ville merveilleuse. Les Pyrénées sont splendides. Lourdes est superbe, pittoresque, à grand orchestre, eaux, rochers, vieux castels, végétation [...], tout cela à profusion, style Guaspre[199], très Poussin. C'est une fête pour les grands paysagistes.

Il se fait là des miracles visibles et frappants. Ma belle-sœur, dans une joie de servir à la piscine, a vu, sous ses yeux, disparaître du visage d'une pauvre fille, un chancre qui avait déjà rongé les lèvres et une partie du nez. Là, en un instant, à mesure qu'une courte prière se disait, le mal disparaissait. Les chairs croissaient. Vous êtes guérie, a dit ma belle-sœur à la pauvre fille. Comme cela ne pouvait se voir, elle mit ses mains sur sa figure, sentit qu'elle était transformée et se mit à sangloter. Voilà qui est assez roide comme cas. Il y en a un certain nombre, guère moins extraordinaires.

Adieu, cher ami. Ne m'en veuillez pas trop d'avoir disparu, vous laissant le paquet. Vous me valez plusieurs fois et pouvez tout décider sans moi, à présent surtout.

Tout à vous et aux vôtres. Samedi nous comptons être de retour à Toulon.

L. Janmot

Cène, grande fresque comportant quinze personnages (*cf. LJCA*, I, 236, lettre n° 195 de Louis Janmot au Comte de Nieuwerkerke, 24/6/1868).
199 Gaspard Dughet (1615-1675), aussi connu sous le nom de Gaspard Poussin ou Le Guaspre était le beau-frère de Nicolas Poussin.

445
LOUIS JANMOT À MADAME OZANAM
6-10-1881

Toulon, faubourg des Maisons Neuves
6 8bre 1881

Chère Madame et amie,
 Je vous remercie de m'avoir envoyé le volumineux courrier qui m'attendait à écuilly [sic]. Je pense qu'aussitôt votre bonne lettre partie, vous en avez reçu une longue, que je vous ai écrite de Pallanne pendant le court séjour fait chez Madame d'Aran.
 J'ai repris ma vie occupée, écrivaillant tout le jour, corrigeant des épreuves, retouchant des textes moins réussis que la typographie, qui est très correcte et déjà corrigée par un des frères Thiollier[200], fort capable et fort lettré. J'étais absorbé à cette besogne quand mes deux filles, celles qui me restent pour le moment, savoir Marie Louise et Aldonce (Marthe est en pension) entrent d'un air joyeux étonné et triomphant avec de magnifiques croix en or relevées de pierres bleues : « Papa, qui est-ce qui nous envoie cela ? Comme c'est joli ! Justement nous n'en avions point ». Mes filles ont rarement en double les cadeaux qu'on leur donne, en fait de bijoux surtout. « Ma foi, mes enfants, je n'en sais rien, mais je m'en doute bien un peu, puisque cela vient de Lyon, mais je vais écrire à Madame Ozanam pour lui demander si elle en sait davantage, de manière à ce que vous et moi nous puissions diriger nos remercimens à coups sûrs », et je vous écris comme vous voyez.
 L'énorme souci a été de caser Norbert. Les renseignemens très sûrs et très nombreux qui me sont venus de bien des côtés sur la discipline intérieure de La Seyne m'ont encore plus repoussé de cet établissement,

200 Félix Thiollier avait trois frères : Lucien Thiollier (1828-1898) qui fut maire de Saint-Héand dans la Loire et secrétaire général de la Chambre de Commerce de Saint-Étienne, Antonin Thiollier (1831-1886), ingénieur des Mines qui fut successivement directeur des mines de Montaud, à Saint-Étienne, puis des mines de Kef-Oum-Théboul en Algérie, d'une industrie chimique à Septème, et enfin directeur d'une exploitation de Nickel à Denver (États-Unis), et Eugène Thiollier (1837-1908), représentant à Londres pour l'entreprise de rubans Descours. Il s'agit donc très probablement de Lucien Thiollier.

jadis si bien mené, si bien à notre portée. Heureusement il y a à un petit séminaire où sont quelques centaines d'élèves laïques, formant un vrai collège parfaitement bien mené sous le double rapport de la discipline et de la force des études.

Cette maison, déjà anciennement existante, a été reconstituée de fond en comble sous l'initiative très ferme, très intelligente de Mgr Terris[201]. Un de ses élèves et amis, ami aussi des Saint Paulet et qui leur est très dévoué, est directeur de l'établissement. Le prix est inférieur sensiblement à celui de La Seyne et nous avons là des garanties, que celle-ci n'offre malheureusement plus du tout. Maurice va aller à un externat des Pères Maristes à Toulon. Il est organisé de manière à ce que les enfants soient accompagnés pour venir en classe et retourner chez eux.

Après demain samedi, je pars avec Norbert et ma belle-sœur pour Brignoles. J'y visiterai l'établissement, puis irai, avec mes compagnons de voyage, au couvent de Charlotte où nous déjeunerons, parait-il. Norbert sera mis dans sa boite, Hélène retournera à la maison et moi j'irai passer le reste de la journée chez M. de Clapiers. Le soir ou le lendemain, j'irai voir Cécile que je n'ai point encore vue. Elle est en soucis de maîtresse de maison, a quelques personnes chez elle et notamment Madame Gayet.

Marc a été le Pessonneaux des anciens jours vis-à-vis de ma fille et de ses sœurs, qui l'ont trouvé charmant. Il a donné de la manière la plus gracieuse et en termes touchants le bracelet que vous savez, enfin il a été tel que nous l'avons, et surtout vous, si bien connu jadis, et tel que nous ne le connaissions plus guère.

Hier même j'ai reçu une petite lettre, qui n'avait l'air de rien du tout. Voilà comme on fait des jugemens téméraires. Elle était de M. Dupré et contenait deux mille francs, donc cinq cents en plus de nos conventions, accompagnés d'un texte aimable et concis. Je vais naturellement lui répondre moi-même pour le remercier.

201 Ferdinand de Terris (1824-1885), d'une ancienne famille comtadine, fut curé de Cavaillon, proposé à l'épiscopat à 39 ans en 1863, refusé par le gouvernement impérial, puis curé de Carpentras (1867-1876), évêque de Fréjus et Toulon (1876-1885). Il fut nommé prélat de la Maison de Sa Sainteté, assistant au Trône pontifical et comte romain, et était décoré de la grand-croix de l'ordre du Saint Sépulcre. Du temps où il était « jeune vicaire » à Saint-Siffrein à Carpentras, il logeait chez les Saint-Paulet dans leur hôtel de la rue Porte de Mazan. Devenu évêque, « il ne manquait pas de descendre à la villa » Thouron, lorsqu'il venait à Toulon (*Cf.* Cécile de Peyssonneaux à Théodule de Christen, archives Christen, Azay-le-Rideau).

Adieu, chère bonne Madame et amie. On griffonne vite son papier quand on cause avec vous. Bien à vous et à tous les vôtres. Votre vieil ami

L. Janmot

M. Dupré me confirme la bonne impression dont vous m'aviez parlé de Madame Récamier, relativement au portrait de sa charmante fille. Je tenais beaucoup à ce qu'il en fut ainsi

Je vous transmets les complimens de toute la maisonnée. Elle a fait comme à écuilly [*sic*]. La table s'est tout à fait rétrécie.

M. Thiollier m'a écrit une longue, originale et excellente lettre. Il demande que les livrets de souscriptions lui soient expédiés. Je vais écrire à cette intention à tous ceux qui ont bien voulu s'en charger, les priant à mesure qu'ils enverraient les noms des signataires ou même simplement adhérents et consentants, de me donner la liste de leurs noms, car il s'en pourrait trouver d'indécis entre deux listes ou oubliés ou deux fois inscrits.

J'ai reçu une lettre de Madame de Reyssac, parmi celles que vous m'avez envoyées. L'infortunée vient encore d'être gravement malade. Son ange gardien d'Irlande[202] la soigne encore et l'a soignée nuit et jour. C'est elle qui écrit sous la dictée de la convalescente. Elles sont pour le moment à l'hôtel Pèlèvet à Vernex-Montreux, canton de Vaud, Suisse.

202 Mme Allin, dite *Deary*.

447
Louis Janmot à Félix Thiollier
15-10-1881

Fg des Maisons Neuves
Toulon 15 8bre 1881

Mon cher ami,
 J'ai reçu votre envoi des 25 photographies. Je vais vous dire une par une ce qui me semble pourtant trop noir.
1. Génération divine. Bien. Elle est tout ce qu'elle pouvait être et mieux qu'elle me promettait.
2. Passage des âmes. Très bien quoiqu'un peu douceâtre et derrière l'ange ou plutôt à sa gauche une teinte qui efface un peu les figures.
3. L'ange et la mère. Tout à fait bien. Taches blanches sur les collines du fond.
4. Beaucoup, beaucoup trop noire, la scène du Printemps qui devait être une des plus lumineuses.
5. Souvenir du ciel. Trop noir aussi, mais elle ne pouvait venir autrement avec tous ces jaunes par ci par là.
6. Toit paternel. Excellent effet, surtout vers la fenêtre ou regardent les enfants. Le contraste rigoureux du noir et du blanc pour les grands personnages est dans l'effet. Très bon et presque pas de tâches.
7. Mauvais sentier. Très bien. Beaucoup de tâches blanches.
9. Le Grain de blé. Donner l'idée d'un effet plus coloriste que l'original.
10. 1re communion. Assez bon effet. Taches blanches, clair néfaste sur la partie inférieure du personnage au premier plan, qui ne se [...] plus.
11. Virginitas. Bien venu, malgré les vêtemens blancs trop effacés. Je crois qu'il n'en pouvait être autrement.
12. L'Échelle d'or. Effet blond aérien, très bien.
13. Rayons de soleil. Bon coup de lumière des noirs trop appuyés, taches dans le haut.

14 Sur la Montagne. Très bien, sauf une tache sur la poitrine du jeune homme et dans le ciel.
15 Les deux imbéciles[203] sont demeurés ce qu'ils étaient. J'ai eu tort de ne pas finir le carton du numéro qui n'est jamais bien venu. Vous a embêté à fond. Il ne pouvait bien venir.
16 Le Vol de l'âme. Très bien, quoique le ciel ait disparu.
17 L'Idéal. Parfait.
18 Effet assombri, bien dans le sujet, quelques taches blanches.
8 Oublié, le Cauchemar. Bien réussi, quoiqu'on voie beaucoup les touches de blanc, mais elles sont à leur place.

2ᵉ série

1 Solitude. Très bien.
2 L'infini. Très bien aussi sauf une multitude de petits points blancs qui fait descendre les étoiles partout, sur le front, la main et à terre.
3 Rêve de feu. Trop sombre. Bien du reste. Une seule tâche.
4 Amour. Absolument bien.
5 Adieu. Id. 2 ou 3 tâches.
6 Le Doute. Très bien aussi.
7 L'Esprit du mal. Idem.
8 L'Orgie. Idem taches sur le mollet du jeune homme.
9 Sans Dieu. Très bien.
10 Le Fantôme. Si bien que le modèle perd à côté. Il n'est plus si noir que je l'avais vu et a autant d'effets. Réussi au fond.
11 Chute fatale : trop noir.
12 Supplice de Mézence. Devrait être plus heurté, mais il est bon.
13 Les Générations du mal. Parfait. 2 tâches sur le manteau noir.
14 Intercession maternelle. Fort bien. Un peu confus, étant donné le dessin.
15 Vision de l'avenir. Effet net précis. Très réussi.
16 Sursum corda. Teintes un peu égales partout et un peu [...], bien cependant.

Les photographies me semblent, comme à vous, assez lustrées comme cela. Finalement les mieux réussies, et il n'en pouvait être autrement, ce sont parce qu'elles sont faites d'après les dessins. Une seule ne va

203 Janmot se moque des âmes insatisfaites représentées dans la toile *Un Soir*.

pas, celle des deux imbéciles, à cela il n'y a plus de remède. C'est trop tard, tant pis.

Finalement, à ceux qui ne seraient pas contents on rendra l'argent, mais il faut qu'ils commencent par le donner.

Pour ce faire, voici d'abord la liste que j'ai entre les mains. Les autres viendront après et à temps pour que l'époque de décembre que vous indiquez soit très favorable. Ne faites pas attention à quelques irrégularités du livret, où quelques noms n'ont pas la signature. Ce sont gens que je connais et que je n'ai pu faire signer, vu leur éloignement ou toute autre cause.

Il y a déjà huit jours que j'ai expédiés les épreuves de la 1re série avec bon à tirer pour M. Théolier. Je n'ai rien, reçu depuis, et ne ferai pas attendre vous pourrez y compter. Comme vous dites le titre va bien. Je tiens toujours pour le carton jaune. Il a meilleur air à mon avis.

Bon, avec vos comptes et vos raisons fantastiques[204], c'est encore vous qui me redevrez quelque chose ! C'est un comble et assez rare il faut en convenir. Si j'ai bien compris Élysée ne sera ici qu'au commencement de 9bre. Je n'irai donc pas le voir avant. Adieu, mon cher ami. Ici il fait un temps merveilleux, mais il y a huit mois que la terre n'a pas été arrosée. C'est roide.

Jacques de la Perrière, au lieu d'aller chasser, vient d'être appelé sous les drapeaux pour un mois à Castres. Grande scie[205] pour lui et pour sa famille. Avez-vous fini par dénicher un abbé[206] ? Mon fils Norbert est au séminaire de Brignoles pour faire sa troisième.

Adieu mon cher ami. Mille choses aimables et affectueuses à tous. Je vous serre cordialement la main.

L. Janmot

204 Allusion à Jules Ferry qui, en 1868, publie *Les Comptes fantastiques d'Haussmann*, réunion d'articles à succès parus dans le journal *Le Temps* en une brochure au titre en forme de calembour contre le préfet Haussmann, l'accusant d'avoir largement dépassé le budget initial des travaux. Ce titre fait référence aux *Contes Fantastiques d'Hoffmann*, un opéra d'Offenbach.
205 C'est-à-dire grand désagrément.
206 *Cf. supra*, lettre 438.

448
Louis Janmot à Madame Ozanam
28-10-1881

Toulon, 28 8^bre 1881

Chère Madame et amie,

Aujourd'hui 28 octobre, à huit heures du matin, ce ne sont pas les feuilles de platanes, dont le soleil fait danser les ombres, qui me gênent la vue, du moins si elles me gênent, le soleil n'y est pour rien. Temps sombre, on voit que c'est un jour de lessive, il pleut à verse. Comment l'étendre ? De sorte qu'en ce pays on flotte toujours entre ces deux extrêmes, c'est que plus il fait un beau soleil pour sécher le linge, moins il est permis de l'étendre parce qu'il n'y avait point d'eau pour le laver. Comme compensation à ces pluies tardives et qui sont aux récoltes à peu près comme la moutarde après dîner, les prés redeviennent couleur de prés, les violettes, les roses et les giroflées donnent une seconde représentation de printemps.

Je n'en jouis pas comme je devrais ou pourrais, toujours harcelé des misères et conflits ordinaires auxquels est en butte un infortuné qui, à son infériorité d'être homme dans un milieu de femmes, l'aggrave encore par son infériorité autrement plus profonde d'être artiste. Il faut avoir vécu en pays étranger pour connaitre ces choses-là. Je n'étais pas en pays étranger à Lyon pendant tout le temps passé où vous savez.

Ce qui fait le ciel encore plus brouillé, c'est que je vais assez mal depuis mon retour au logis, soit par l'influence du climat lui-même, soit par la pestilence insupportable des opérations culinaires de céans, soit parce qu'il faut bien finir par mourir de quelque chose. Estomac et entrailles sont convulsionnés et en pleine république. J'ai eu plusieurs crises, la dernière qui commence à céder m'a laissé deux fois quarante-huit heures dans un jeûne plus absolu que celui du docteur Tanner[207]. J'aurais avec peine franchi avec ce régime les trente-six autres jours qui

207 Henry Tanner (1831-1919), médecin anglais, pratiqua en 1880 le 1^er jeûne expérimental de 42 jours, sous la surveillance de professeurs et médecins. Il prouva qu'un jeûne de longue durée est possible, mais qu'il peut éventuellement être aussi utile sur le plan thérapeutique.

complétaient son pari, mais pour avoir rompu le jeune un peu plus tôt, je n'en vaux guère mieux.

Avez-vous vu Madame Gayet[208] qui désirait vous voir ? Cette bonne dame est restée plusieurs jours chez Cécile qu'elle a prise en amitié. Elle est partie il y a près de deux semaines. Cécile et son mari sont venus déjeuner avec elle chez nous à la même époque. Elles sont maintenant chez M. Maurice Pessonneaux[209], à Saint Tropez, admirable pays, parait-il.

Il ne faut cependant pas que j'oublie ce qui fait l'image de cette lettre. Adresser sous bande les bulletins signés à M. Félix Thiollier, château de Verrières à Saint Germain Laval (Loire), puis m'adresser à moi la liste des noms envoyés.

Norbert est bien là où il est, au séminaire collège de Brignoles, près de sa sœur, la future religieuse. Il est surveillé de fort près et en a grand besoin, car il est de ceux qui aiment bien les repas, bons surtout, mais pas à travailler entre. Il est plus enfant que son âge et ne se doute pas de la vie, dont il faut cependant commencer à se douter pour commencer à travailler.

Je ne sais rien de Mme de Reyssac depuis que je vous ai écrit. Adieu, chère bonne madame, amitiés, complimens et respects à tous sans oublier l'excellent M. [...].

L. Janmot

Où en sont les névralgies de Bonne Marie ? Madame Dupré est-elle tout à fait remise ? Les Récamier sont-ils de retour de Paris ? J'aurais à consulter le charmant et savant ami du docteur, Joseph M. du M[210]., sur un point de science que je suis obligé d'affleurer dans mon immortel ouvrage, pas fini de naitre, vu ce fier titre : *Opinion d'un artiste sur l'art*. Excusez du peu.
Les meilleurs souhaits à Mme Soulacroix.
Les Cochin et Benoist d'Azy ont-ils l'honneur d'être mes souscripteurs, comme ils en montraient l'envie avant la souscription ?

208 Herminie Pessonneaux, épouse de Charles Gayet. Mme Gayet et naturellement ses frères Henry et Marc Pessonneaux, vieux amis de Louis Janmot, étaient cousins issus de germain de Joséphin de Pessonneaux du Puget, le beau-père de Cécile Janmot.
209 Maurice de Pessonneaux du Puget (1834-1905), frère aîné d'Armand, était ancien commissaire de la Marine, médaille de Crimée. Il était l'époux de Philomène Thaneron de Bertaud (1839-1918), héritière du château et du domaine de Bertaud à cheval sur Gassin, Ramatuelle et Saint-Tropez, qui sera cédé en 1908 à Norbert Janmot.
210 Savant non identifié.

Fig. 9 – [sans titre], paysage. 8,5 × 12 cm.
Ancienne collection Félix Thiollier.
© Clément Paradis.

450
Louis Janmot à Félix Thiollier
1-11-1881

Toulon 1er 9bre 1881

Mon cher ami,
Je viens de recevoir votre lettre et j'y réponds immédiatement. Tout ce que vous me proposez va très bien et j'y acquiesce pleinement. Il y a eu un long retard de trois semaines entre le renvoi de la première partie typographiée et une partie de la seconde que j'ai reçue avant-hier, soigneusement corrigée, elle en avait besoin, et renvoyé hier même.

Inquiet de ce retard, j'avais écrit au Père Piaud[211], qui m'a répondu que la cause de ce retard était due uniquement à la nécessité de faire le tirage complet de la 1re partie, afin de pouvoir utiliser les caractères pour la seconde, ce qui prouve que ce caractère, fort beau du reste, n'est pas copieux.

Je crois que Borel a eu raison en vous parlant du procédé des traites comme empreint d'une certaine rigidité commerciale, que la nature de *nos clients* ne comporte pas. Le procédé de répartition proposé me semble bon également, seulement le groupe Tisseur[212] devra être à part du groupe de la Perrière à Lyon, parce que Tisseur est en rapport avec un monde un peu différent. Les souscripteurs trouvés par lui ne dépassent pas quinze. La liste générale que je possède et à laquelle il ne manque plus que deux cahiers arrivent à 80 noms, juste. Elle atteindra 100, je pense, avec les deux cahiers, encore ne suis-je pas bien sûr qu'il y en ait deux. Puis reste votre groupe. Dans ces 80 figurent, comme autant d'unités, les souscriptions doubles ou quintuples. Celles-ci font un appoint de 14, ce qui ne donne aux souscripteurs qu'un nombre

211 Piaud, nom de famille stéphanois, porté notamment par un peintre et graveur sur bois, Antoine Alphée (1813-1867), qui a exposé aux salons de 1837 et 1852, mais en l'occurrence comme il ne peut s'agir de lui, il s'agit probablement d'un employé de l'imprimerie Théolier, peut-être le prote, M. Picaud, dont Janmot orthographierais mal le nom (*cf. infra*, lettre 455).
212 Un des quatre frères Tisseur, probablement Jean Tisseur (1814-1883).

de 66 noms. Il y aura bien d'ici à la publication un regain d'une dizaine de noms, j'imagine. Madame Ozanam est celle qui a trouvé le plus d'adhérents en tant que groupe. Elle sera à Paris jeudi et je lui demanderai de recueillir les fonds, ce à quoi elle se prêtera avec son obligeance accoutumée.

Vous ne m'avez plus parlé du numérotage des exemplaires, chose paraît-il appréciée des bibliophiles.

J'approuve très bien votre idée de faire brocher les 150 exemplaires typographiques, en réservant, par la suppression du mot de « charbon », notre liberté d'action pour l'avenir.

Je pense que ce n'est pas sérieusement que vous vouliez démolir tout ce qui avait été fait jusqu'ici avec tant de zèle et de labeur. L'époque des mandats que je vous renvoie signés me semble aussi reculée qu'elle pouvait l'être à cette époque où rentré, j'aurai reçu le montant des souscriptions, ou bien je ne les recevrai jamais.

Depuis mon arrivée j'ai été constamment souffrant et la semaine passée en partie au lit. Il fait cependant un magnifique soleil, malgré quelques pluies et quelque froid tout à fait de passage. Mon unique travail est de corriger, unifier et terminer mes articles beaux-arts publiés dans le *Contemporain* pendant une suite de plusieurs années. Quand tout sera fini, ce qui ne sera pas avant le mois de février au plutôt [*sic*], j'aviserai à m'entendre avec M. Théolier[213], mais ne vendons pas la peau de l'ours avant de l'avoir mis à terre. Cet ouvrage devrait être intéressant, parce que celui qui le fait, connaît les choses dont il parle, chose rare, à peu près inouïe en matière d'art, mais une prose passable est terriblement difficile à réaliser. La langue du vers n'est guère plus difficile. Les conditions naturelles s'opposent à ce que je fasse du dessin ou de la peinture, il ne me reste plus que cette ressource pour m'empêcher de crever d'ennui.

Quand viendrez-vous.

Adieu, mon séjour à Verrières me réapparaît tous les jours plus charmant à mesure qu'il se met à l'effet par le recul dans le temps. Je vous revois tous en idée avec joie dans ce milieu si simple, si bon, si vivant et si bien *a mio genio*, et si différents de plusieurs. Il faudra

213 *Opinions d'un artiste sur l'art* paraîtra finalement chez Vitte et Perrussel à Lyon et à Paris chez Victor Lecoffre en 1887.

bien que le diable s'en mêle pour que je ne vous y aille pas retrouver l'an prochain
Tout à vous et aux vôtres. Bien affectueusement.

L. JANMOT

Comment avez-vous fini avec la question abbé-précepteur ?

451
Louis Janmot à Madame Ozanam
1-12-1881

Toulon, 1 X^{bre} 1881

Chère Madame et amie,
Je serais bien aise de savoir de vos nouvelles depuis votre arrivée à Paris. Madame Soulacroix, disiez-vous, dans votre dernière lettre, redoute le voyage et par une coïncidence fâcheuse il a été fait, si vous avez maintenu votre date du 3 novembre, pendant l'unique période de froid qui a eu lieu jusqu'à présent. Nous l'avons ressenti ici à notre manière et, sauf pendant les quatre derniers jours de septembre arrosés par une pluie aussi abondante que désirée, le temps est splendide comme un beau printemps.

Je n'en profite nullement au point de vue de la locomotion, ayant assez roulé ma bosse cette année et m'étant donné la tâche de faire un livre de prose, dont le désordre me donne beaucoup de travail. Mais j'y remédie complètement, je l'espère, et peut-être sera-t-il terminé dans trois mois. Il me manque ici bien des ressources. Auriez-vous l'obligeance de m'aider pour les deux choses suivantes : 1° prier le plus obligeant des hommes, votre gendre Laurent, de demander à la librairie anglaise, rue des Saints Pères, s'il y a le livre de Jankins[214] sur les préraphaélites. J'ai besoin de lire ce volume qui, pendant que je travaillais à l'école des Beaux-Arts, était entre les mains de Monsieur le Bibliothécaire, ce qui m'a fait renvoyer de le connaitre jusqu'à aujourd'hui, où je suis acculé à Toulon, sans aucune ressource intellectuelle quelconque. 2° demander aux Beaux-Arts le programme du concours de l'an dernier, peinture et sculpture ; celui de la peinture est à se tenir les côtes. Il s'agit d'une Minerve dont on décrit l'expression devant être [...]. Pourquoi mon pauvre Frédéric n'est-il plus là ? Que de bons conseils et quelle direction ! Pourquoi M. de Montalembert, dont les idées étaient si sympathiques au

214 « Jankins », contraction de John Ruskin, auteur de *Pre-Raphaelitism*, (New York, John Wiley, 1851). La diffusion de sa pensée en France sera accélérée par la traduction de *La Bible d'Amiens* et *Sésame et les Lys* en 1904 et 1906 par Marcel Proust.

but de mon ouvrage [...] ? J'ai cependant acquis ses *Moines d'Occident*[215], que je dois consulter.

Les choses sont ici comme devant. Seulement j'ai deux filles de moins. Maurice est moins bien depuis quelques jours. Norbert travaille tant moins qu'il peut, et réussit à ne pas travailler du tout, ce qui n'est pas fait pour me combler de joie. Marthe va bien, ruban rose[216] !

Nous sommes plongés le soir dans la lecture de l'histoire de France, de l'histoire des marins français. Nous allons prendre *Les Moines d'Occident* de Montalembert.

Ce mois-ci se termine la souscription de mon *Poème de l'Âme*. Vous recevrez le nombre d'exemplaires que porte votre liste, sauf ceux de Monsieur Dupré puisqu'il est à Lyon, et vous voudrez bien en faire tenir le montant à M. de La Perrière, centre des recettes.

Quand je vous parlais des Benoist d'Azy, je faisais allusion, non à un désir exprimé récemment, car il y a un siècle que je ne les ai pas vus, mais à un vœu souvent exprimé au temps jadis. Je crois cependant que même à l'heure qu'il est, Madame Cochin ou son fils souscriraient volontiers. Mais ne vous en inquiétez en rien. Seulement, si l'occasion se présente vous aviserez.

Madame de Reyssac doit être à Paris. Je n'en suis cependant pas sûr ; il me tarde d'avoir des nouvelles de sa translation[217]. M. [...] devrait passer l'hyver dans le Midi. M. de Laprade m'a écrit de Cannes et m'a exprimé en termes chauds combien il avait été touché de votre visite et de l'intérêt que vous lui avez montré. Il est toujours à peu près dans le même état de santé. C'est un des anciens de la grande pléiade. Encore quelques années il ne restera rien de nous, ni des idées, ni de notre promotion, dans une France tellement différente, du reste, qu'il n'y aurait plus aucune signification. P[aul] Bert, ministre des Cultes ! Il faudrait, si l'on était jeune s'exiler avec les siens pour ne pas voir ce qui va suivre et qu'on est impuissant à prévenir.

Adieu. Adieu. Mes respects et complimens affectueux à Madame Soulacroix. Une quantité de bons et cordiaux souvenirs pour la rue du

215 Comte de Montalembert, *Les Moines d'Occident depuis Saint Benoît jusqu'à Saint Bernard*, 2 volumes, Paris, Jacques Lecoffre, 1860.

216 Le ruban rose est une décoration attribuée, chez les Ursulines, aux élèves ayant eu un certain nombre de bonnes notes pendant plus d'une semaine.

217 Allusion probable au retour de Berthe de Rayssac de Montreux à son domicile parisien au 3 rue P. Corneille après plus de 3 mois d'absence.

Regard n° 1, sans oublier Bonne Marie, son époux et tous. Tout à vous, le vieil ami.

L. Janmot

Complimens de la part de tous. Mes amitiés au Docteur. Je le plains d'avoir une fille au couvent[218] et surtout celle-là. Je n'ose pas dire qu'il vaudrait mieux y mettre sa femme.
Cécile va bien. Elle est plongée ainsi que nous dans les scies de domestiques.

218 Marie Ozanam (1859-1933) se trouve chez Les Sœurs de l'Enfant Jésus, aussi appelées Dames de Saint-Maur, une congrégation missionnaire vouée à l'enseignement.

452
Louis Janmot à Félix Thiollier
12-12-1881

Toulon 12 10^(bre) 1881

Mon cher ami,
 Un jour passé chez ma fille, un autre obscurci par de telles ténèbres que je n'y voyais rien pour écrire ont retardé ma réponse. Tout ce que vous me dites est très bien, sauf votre prétention de me tenir compte de l'impression pour quelques exemplaires, dont vous avez besoin. Pour moi, il m'en faut cinq. Tenez-en deux ou trois en réserve pour quelque en cas. De plus il y a quatre noms qui ne sont pas sur la liste que vous avez reçue, parce que c'est moi qui me chargerai d'expédier deux de ces noms dont les titulaires sont absents et de moi-seul connus.

2 exemplaires à M. de Maniquet, à La Citadelle, par Villefranche, Rhône.

Maintenant les deux suivants peuvent être expédiés de Lyon :
Monsieur Bergasse Henri, cour Notre-Dame. Marseille.
Monsieur Antonin Rondelet – j'ai reçu son adhésion hier – rue Bonaparte 74 Paris.

 Enfin il y a un cahier à Lyon, qui court je ne sais où, et où il y a les noms suivants :
Madame Allard, quai de l'Archevêché 2, Lyon
M^(lle) Blanc St Bonnet[219], rue Sala 21
Madame de St Didier, rue Vaubecour 25
Madame Joannin, rue Ravas[220] 4, maison du consulat de Grèce autant que je puis me rappeler, mais les Lyonnais vous diront cela. Il y a peut-être deux ou trois autres noms mais je ne puis me les rappeler.

219 Zénaïde Blanc de Saint-Bonnet (1823-1897), qui aurait pu être l'épouse de Louis Janmot (*cf. LJCA*, I, 12).
220 La rue Ravat, de l'autre côté des voûtes de Perrache, était le siège du consulat de Grèce, quand l'adresse de M^(me) Joannin, alors était rue des Remparts d'Ainay.

Pour ce qui est des N^os de tirage, j'approuve votre idée, tenez toutefois à ce que le premier soit pour M. Laurent Laporte et les premiers pour M^rs Borel et Dupré, souscripteurs si généreux. Faites également des faveurs, si faveurs il y a, pour les Pingouins.

Tout ce monde servi, donner le reste à Chevalier, le libraire, je n'y vois aucun inconvénient et comme vous dites, il vaut autant faire absorber de suite ce qui est fait.

Je me demande si j'enverrai quelques exemplaires aux journalistes de ma connaissance à Paris. Qu'en pensez-vous par exemple 1 à Victor Fournel du *Moniteur Universel* ?
1 à Monsieur de Pontmartin, *Gazette de France*
1 à Clément, des *Débats*
1 au *Correspondant* et au *Français*.

Je vous soumets le cas. L'espérance d'une deuxième édition n'est-elle pas trop chimérique pour faire ces 4 cadeaux. De plus ne vaudrait-il pas mieux les faire coïncider avec cette susdite nouvelle édition, si elle a lieu. D'un autre côté, ces quatre trompettes pourraient puissamment motiver ou hâter ce résultat ? ? ? ?

M. Rondelet qui [...], que [...], doit être au milieu des masses de relations qu'il a un peu partout, surtout parmi les catholiques, n'a pu placer qu'un exemplaire, et à lui-même ! Cela doit rendre prudent. Enfin les 160 fileront et je pourrai faire honneur à ma signature. *All's well* !

Je ne suis pas sans quelque symptôme ou espérance pour Miss Mary, mais je suis encore sûr que de ma bonne volonté, ce qui ne suffit pas.

Adieu, mon cher ami. Mille choses aimables autour de vous surtout à ce cher M. Théolier. Une cordiale poignée de main à Ravier et à Trévoux.

[sans signature]

[...] l'adresse de votre lettre, j'étais à cent lieues de la croire de vous, car on l'aurait dite d'un maître d'écriture. Le dedans m'a rassuré.

453
Louis Janmot à Madame Ozanam
26-12-1881

Toulon, 26 Xbre 1881

Chère Madame et amie,
Vous faites toujours mieux et plus amicalement que la plupart et vous vous excusez toujours, alors que dois-je faire, moi qui vous ennuie si souvent de commissions ou missions, qui vous prennent votre temps ? Je vous remercie des recherches pour trouver l'auteur des préraphaélistes (John Ruskin). Je ne sais vraiment plus où le trouver. Si je retourne à Lyon, ce qui est probable, je le trouverai peut-être à la Bibliothèque. J'ai fini la première partie de mon travail, qui en comporte trois. Je suis, pour le moment empêtré dans celle du milieu.
L'abondance des matières, ceci, cela, et surtout l'inexpérience de votre serviteur pour une œuvre d'assez longue haleine, me font ressentir vivement les remarques de Monsieur de Tocqueville sur la difficulté, non de rassembler, mais de coordonner les matériaux d'une œuvre, de manière à en faire un tout homogène[221]. Dans quel diable de guêpier je me suis fourré-là. Quelques pages, articles de journaux ou de revues, peuvent s'aborder assez à l'étourderie, bien que ce ne soit pas facile. Mais un livre ! Mais j'y suis et à l'inverse du fameux mot, je ne veux pas y rester. Seulement je ne finirai pas cette année. Je n'entends pas par-là 81, qui agonise, mais 82. Dans un mois je vais à Fréjus portraire Mgr Terris, puis il ne me restera plus assez de temps avant ma tournée à Lyon, si elle a lieu.
Vous allez recevoir, si vous ne les avez déjà reçus, les exemplaires souscrits par votre entourage. Jusqu'ici le nombre total n'est que de 123. J'espère cependant solder les frais avec les exemplaires placés et quelques-uns que

[221] Au chapitre 8 de *De la démocratie en Amérique*, Alexis de Tocqueville (1805-1859), penseur libéral et maître à penser de la mouvance catholique libérale, présente en effet sa thèse de la nécessaire homogénéité culturelle et politique comme condition préalable d'une Fédération viable et durable (Alexis de Tocqueville, *De la démocratie en Amérique*, in *Œuvres*, Paris, Gallimard, « Bibliothèque de la Pléiade », 1992, vol. 2, Livre I, première partie, chapitre 8, p. 189).

M. Thiollier mettra chez un libraire à Saint-Étienne. Ce sera une grosse affaire terminée. Sans Thiollier jamais la chose ne se faisait. Quant au placement des tableaux, c'est comme le retour d'Henri V. Ah! Mon Dieu, comme il est près de revenir! Les enragés du conseil municipal de Paris vont bien, ceux de la Chambre aussi. C'est propre, mais c'est égal, la grande préoccupation des légitimistes n'est pas de sauver la France, allons donc, et les principes. Avant tout il faut faire pièce aux d'Orléans[222]. Ah, Cambronne! C'est pire que Waterloo.

Les Moines d'Occident me charment, mais ceux d'Orient me lancent dans une foule de considérations que Madame Soulacroix n'approuverait peut-être pas. Finalement il y a eu là une explosion de sainteté durant les premiers siècles, surtout depuis le troisième jusqu'au cinquième et rien de fondé. Comme dit Montalembert, à partir [...] depuis l'extinction de toute sève chez les moines d'Orient, dix siècles sont passés et rien ne les a réveillés de leur torpeur mortelle.

Je me permets de penser que si les quatre ou cinq cent mille moines qui ont passé leur vie longue et austère à se donner la discipline, à faire de petits jardinets et à vivre dans des déserts, avaient employé le quart de cette force extraordinaire à fonder des villes et des familles, l'Orient, à l'heure qu'il est, serait tout autre et les Turcs n'y seraient pas, parce qu'ils n'auraient pas pu y venir. Trois centres de résistance, placés l'un en Syrie, l'autre dans l'Asie Mineure, l'autre dans la Haute Égypte, où l'on viendra du reste, auraient fondé une population chrétienne vivace et pouvant se perpétuer.

Les héritiers des grands noms du patriciat romain, qui furent si nombreux parmi ces grands saints et ces grands cénobites de l'Orient, ressembleraient par certains côtés de disposition d'esprit à celle des plus intelligents, des meilleurs des [...] d'aujourd'hui. Le dégoût les prenait. Ils se retiraient d'un monde avili et croulant et, dans un dédain trop facile à comprendre, ne voulaient se mêler de rien à rien, ni avec personne. Je ne méconnais pas la grandeur de cette attitude, ni les motifs trop légitimes et trop faciles à comprendre pour nos contemporains, mais est-ce cela qu'il y a de mieux à faire? je ne le crois pas. Je m'arrête pour ne pas vous ennuyer.

222 Louis Janmot, proche du comte de Chambord (petit-fils du roi Charles X, chef et dernier représentant de la branche aînée et française de la maison de Bourbon), montre ici son opposition à l'orléanisme et son attachement au légitimisme authentique.

Vu père jésuite aimable, puits de science, comme l'abbé Noirot, a fait ici des conférences très intéressantes et très suivies. Cinq purement scientifiques dans le local du vieux théâtre, plus cinq sermons fort bien faits dans la cathédrale, également pleine. Le premier auditoire a un peu recruté le second. Pas une parole amère, et tout a été dit fortement, saintement et savamment. Voilà le point en fait de prédication.
Adieu, chère Madame et amie. Je vous embrasse si vous le voulez bien pour vous souhaiter la bonne année à vous et à tous les vôtres. Votre et bien vieil ami.

L. Janmot

Votre famille est bien éprouvée depuis quelque temps. Voilà trois morts des plus lamentables et des moins prévues. La pauvre Élisabeth a commencé ce douloureux défilé[223]. La mort du jeune Bessonier[224] est un coup de massue et voilà l'autre qui est prêtre. J'ai été navré à cette nouvelle, connaissant vos très dignes, très excellents parents. Je leur ai dit un mot, mais que voulez-vous qu'on dise vis-à-vis de parents chagrins. On pleure avec les gens et on ne dit rien. Puis ils valent tous mieux que moi pour se consoler ou plutôt pour se résigner, puisqu'ils sont plus chrétiens. Que dire à cette pauvre Gabrielle ? Je voudrais cependant lui écrire. Ce nom de Madame porte malheur. Misère que ce monde. Et maintenant voilà cette jeune mère, Madame Thomas d'Aquin[225], dont vous ne me parlez pas et dont j'ai appris la mort par une lettre de faire-part sans adresse, de manière à ne pas pouvoir envoyer de carte.
Nos santés ici sont assez bonnes. Il a pour la première fois gelé cette nuit même. Mais le soleil est superbe. Il a beaucoup plu pendant deux jours de la semaine passée. Maurice continue à se défendre assez bien, mais il grandit toujours, l'infortuné.
Adieu. Je ne sais pas s'il faut souhaiter à Bonne Marie que sa névralgie se déplace. Fort mal placée comme elle est, m'est avis qu'il faudrait l'envoyer à n'importe qui, à Gambetta par exemple, ou à Paul Bert. Mais le Père éternel ne combat plus avec nous. Cependant notre David n'a pris la forme de personne. Il est vrai qu'il a fait la bêtise de prendre

223 Élisabeth Ozanam, morte à Paris le 30/1/1880, fille de Charles et d'Anne Lise d'Aquin.
224 Un parent de Mme Ozanam du côté Soulacroix.
225 Eugénie Robinet de Cléry (1848-1881), décédée à Metz, épouse de Thomas d'Aquin (1842-1912), frère d'Anne Lise d'Aquin.

la sienne, ce qui est plus qu'un crime, puisque c'est une faute. Allons, en voilà encore un, solitaire de la Thébaïde. Bien avancé mon ami et nous aussi.

J'ai reçu des nouvelles de Madame de Reyssac par l'intermédiaire de M^{me} Leroux. La pauvre Berthe ne va pas bien, parait-il, et la mort de sa cousine l'a ébranlée de nouveau. Cette mort n'a pas été ce qu'on eût pu désirer, ses conséquences non plus[226] ; cependant le tout pouvait être pire. Je ne sais si la souscription Théodore Biais[227] peut être comptée, il est dans un triste état, mort vivant. Ant. Rondelet confirme sa souscription à lui, mais ne parle pas de Biais. Faudra s'informer. C'est à cela qu'aboutissent les vingt annonces.

226 Berthe de Rayssac écrit dans son journal : « Les affaires de ma tante [Aimée de Musset, née d'Alton] sont réglées, dette payée, engagement pris, rente assurée et ici notre tombeau en règle » (cf. *Journal de Berthe de Rayssac*, Bibliothèque municipale de Lyon, ms 5649, 4/7/1881).

227 Théodore Biais (1834-1889), chevalier de la Légion d'honneur (en 1878) et de Saint Grégoire le Grand, était un des membres fondateurs du Musée des Arts Décoratifs. Marchand chasublier et brodeur d'ornements d'église sous la raison sociale « Biais aîné fils et Rondelet », 14 rue des Saints Pères et 76 rue Bonaparte. Théodore Biais avait une sœur, Clémentine (1827-1863) épouse d'Ernest Rondelet (1825-1880), fabricant de tissus et broderies pour ornements d'église à Lyon, puis à Paris à partir de 1856, juge au tribunal de commerce de la Seine, frère d'Antonin Rondelet.

454
Louis Janmot à Félix Thiollier
7-1-1882

Toulon, Var, F^g des Maisons Neuves
7 janvier 1882

Mon cher ami,

Je viens de transcrire fidèlement le modèle de lettre fort bien fait, que vous avez bien fait de m'envoyer. Je n'étais pas [...] de si bien dire, étant le dernier des crétins en fait de commerce sans préjudice ! et d'autres plusieurs choses.

J'ai reçu en excellent état la caisse contenant des albums. Vous jugez trop sévèrement votre œuvre, étant donné d'une part les tableaux peints et d'autre part le procédé au charbon, il était difficile d'arriver à mieux. L'erreur, si erreur il y a eu, causée uniquement par le désir de bien faire, a été de ne pas s'en tenir au nitrate, moins difficile à traiter.

Je ne vois pas jour à écouler les 40 exemplaires restants, sans le concours de Chevalier, et la vente de ces quarante est assez nécessaire pour couvrir tous les frais. Vous savez qu'il n'a jamais été question de bénéfices pour personne, encore moins pour vous que pour moi.

Quant aux cent quarante exemplaires, il faut attendre quelque temps pour savoir quel prix ou plutôt quel parti on pourra en tirer. Veuillez donc les garder jusqu'à nouvel ordre si cela ne vous ennuie ou encombre pas trop. Nous aviserons ensemble un peu plus tard.

Je vous remercie de l'envoi des types divers d'impression. Il n'y a pas encore lieu de choisir, mon ouvrage étant encore assez loin d'être terminé[228]. Je prévois quatre cents pages du type N° 4, mais je ne puis être fixé, il ne faut pas dépasser le prix de 3 f. le volume. À ce prix fera-t-on les frais ? Qui lit un livre d'art ? Enfin je pioche toujours, ce qui est la première chose, puis on verra ensuite. Monsieur Tisseur m'annonce deux articles sur le *Poème de l'Âme* :

[228] Thiollier sert vraisemblablement ici d'intermédiaire avec les imprimeurs stéphanois pour la publication d'*Opinions d'un artiste sur l'art* (Lyon, Vitte et Perrussel, Paris, Victor Lecoffre, 1887).

1 dans le *Courrier de Lyon*. Ce sera drôle, depuis 40 ans ce journal n'a jamais manqué une seule occasion de me dire des vilénies.

1 dans le *Salut public* dont je n'ai rien à dire ou pas grand-chose. J'ai toujours envie d'envoyer un exemplaire à M. de Pontmartin.

Vous m'annoncez une mauvaise nouvelle avec votre changement de direction. Voilà qui est spirituel d'aller au nord pendant l'hyver. N'avez-vous pas assez de Nord comme cela chez vous, sans aller le chercher ailleurs. En hyver on ne se dérange que pour le midi. Sauf de fortes pluies par-ci par-là, il fait ici un temps merveilleux, lumineux, chaud et printanier. Je veux vous donner des remords.

À propos de vœux du jour de l'an, vous vous rencontrez avec de La Perrière, qui m'envoie les siens aujourd'hui, en ajoutant que les vœux sont comme les prières, d'autant meilleures qu'elles ne sont jamais exaucées. Je ne vous envoie pas moins mes vœux de bonne année, que je vous prie de transmettre à tous les vôtres, petits, moyens et grands. Bien cordialement à vous.

L. Janmot

Je suis inquiet à l'endroit du Crédit Lyonnais. Il court de mauvais bruits sur son compte. Savez-vous quelque chose d'un peu net ?

455
Theolier & Cie à Louis Janmot[229]
11-1-1882

Imprimerie & Lithographie Theolier & Cie
Saint-Étienne, 11 janvier 1882
Mémorial de la Loire, Journal quotidien politique; Journal de Saint-Étienne, Hebdomadaire politique
Administration : rue Gérentet, 12, Saint-Étienne (Loire)

À Monsieur Janmot, faubourg des Maisons Neuves, Villa Thouron à Toulon (Var)

Monsieur,
 Il a été demandé plusieurs fois des prix pour le travail de M. Janmot. Dans une première entrevue, le prote, M. Picaud, a feuilleté pendant cinq ou six minutes le texte complet. D'après l'évaluation approximative qu'il fit alors, M. Picaud dit que le travail représentait environ 25 feuilles d'impression in-4°.
 Ce jour-là on laissa une partie seulement de l'ouvrage, le petit volume imprimé. La seconde partie (le cahier manuscrit), a été reprise et emportée par M. Janmot, qui fit à ce moment le calcul du nombre des lignes; il obtint comme résultat le chiffre de 18 feuilles d'impression. M. Picaud fit remarquer avec insistance qu'il croyait que ce nombre de 18 feuilles serait dépassé. Il expliqua que, le travail de M. Janmot se composant de 34 poèmes dont chaque titre devait forcément se trouver en *belle page* (c'est-à-dire sur le recto), on ne pourrait pas éviter un certain nombre de pages blanches. Sur ces observations, M. Thiollier ajouta *deux* feuilles d'écart sur la convention signée par M. Janmot.
Permettez-nous de remettre sous vos yeux le texte même de cette convention :

[229] Archives Thiollier-Sénéclauze, Commanderie de Verrières, Loire. Cette lettre, conservée par Félix Thiollier, est vraisemblablement une réponse à une protestation de Louis Janmot sur le prix facturé par Théolier.

« Poème de M. Janmot

Fera à peu près 144 pages d'impression, soit 187 feuilles de 8 pages in-4°
Chaque feuille d'impression tirée à 400 exemplaires coutera 82 francs,
soit 1476 francs pour 18 feuilles.
Peut faire une ou deux feuilles en plus ou en moins.

Signé : Janmot »

 C'est la phrase soulignée qui fut ajoutée par M. Thiollier après l'observation de M. Picaud que l'ouvrage ferait plus de feuilles qu'on ne pensait.
 La convention que vous avez signée prévoyait donc 18 feuilles + deux feuilles en plus soit 20 feuilles.
 L'écart supplémentaire n'est donc que de deux feuilles et demie (et non de 4 feuilles et demie).
 Si nous avons fait ces deux feuilles et demie en plus, c'est qu'il était impossible de faire autrement. Pour vous en convaincre, Monsieur, il vous suffira de jeter un coup d'œil à la fin de chaque pièce. Pour réaliser l'économie de ces deux feuilles et demie, il aurait fallu adopter une disposition des plus disgracieuses, et qui n'est tolérée en typographie que pour les livres absolument ordinaires ; il aurait fallu mettre les têtes de chapitre, c'est-à-dire dans l'espèce, les titres des poèmes, tantôt au recto, tantôt au verso, suivant ce que nous appelons la *tombée du morceau*. Mais cela eut été d'une part contraire à toutes les règles de l'art typographique et, d'autre part, indigne des beaux vers dont vous nous avez confié l'impression.
 Quant au prix de 1476 francs, il n'a pu être donné à M. Janmot qu'à titre d'approximation. Cela se fait toujours ainsi. Il est matériellement impossible que l'imprimeur dise à l'avance le nombre juste de pages que l'ouvrage prendra. C'est pourquoi on fixe le prix de la feuille d'impression. Le nombre de feuilles dépend, non pas de l'imprimeur, mais de l'ouvrage, et il ne peut se connaitre d'une manière certaine qu'après la composition complète de l'ouvrage.
 Si le prix de 1476 francs avait été définitif, pour quel motif aurions-nous indiqué le prix de 82 francs pour la feuille ? C'eut été inutile. Mais cette indication signifiait que, si le travail faisait deux feuilles de moins,

nous déduirions deux fois 82 fr. et que s'il faisait deux feuilles de plus nous ajouterions deux fois 82 francs[230].
Veuillez agréer, Monsieur, l'assurance de notre considération distinguée.

THEOLIER & Cie

[230] Finalement la facture du 19/9/1882 se montera à 1894,45 francs, qui se décomposeront en 1558 francs pour 19 feuilles, 28 francs pour les frais de couverture de l'album de photographies, tiré à 200 exemplaires, 50 francs pour ceux des volumes de vers, tirés à 400 exemplaires, 120 francs de frais de brochage, 60 francs pour le papier, 28 francs pour le tirage à 8 francs la feuille, et 18 francs de dépenses diverses.

456
LOUIS JANMOT À FÉLIX THIOLLIER[231]
13-1-1882

Toulon 13 janvier 1882

Mon cher ami,
 Je vous envoie le [...] de l'imprimeur, il ne rabat rien du tout. Et il semble dans ce cas d'autant plus urgent de se débarrasser de tout ce qui nous reste. C'est une chose merveilleuse que, dans l'innombrable multitude des relations et parents, des St Paulet, pas un seul exemplaire n'ait été souscrit, comme c'est ressemblant et comme tout cela indique une situation.
 Il faut donc pousser à la consommation. Vous avez bien tort de ne pas venir dans le midi, le temps y est splendide.
Adieu où cette lettre vous ira-t-elle trouver ? Je l'adresse à tout hasard à St Germain [...][232]
l'exemplaire Grangier est-il parmi ceux que vous m'avez envoyés, ou Borel le lui enverra-t-il de son côté ?
Adieu. De nouveau, bonne année à vous et à tous les vôtres,
Tout à vous

L. JANMOT

Finalement je n'ai rien trouvé du tout de convenable pour Miss Mary et j'aime à croire qu'elle a été plus fructueusement recommandée par d'autres que moi.

231 Cette lettre est un fragment de lettre, dont il manque une demi-feuille pliée sur deux, soit deux pages sur quatre.
232 La lettre est coupée à cet endroit marquant la fin de la deuxième page, reprenant au début de la quatrième page.

458
Louis Janmot à son beau-frère Pierre de Saint-Paulet[233]
3-2-1882

Fg. des Maisons Neuves
Toulon 3 février 1882

Mon cher beau-frère,

Je viens vous demander un service dont vous prévoyez peut-être la nature. Vous êtes en effet un peu cause et mon beau-frère de St Victor beaucoup, de la mesure que je prends vis-à-vis du Crédit Lyonnais. J'avais, du reste, reçu divers avis, qui m'engageaient à être prudent, et enfin, avant-hier, une lettre de ma belle-sœur Mathilde me conseillait, de la part de son mari, de retirer mes valeurs du Crédit Lyonnais.

Ce n'est pas amusant de se charger de cette corvée et c'est cependant celle que je vous prie d'accepter. En conséquence je vous envoie, ci-inclus, une procuration en règle, avec les pouvoirs les plus étendus. L'opération de retrait n'est pas compliquée, mais il y a un incident ennuyeux, le voici : il m'a été absolument impossible de retrouver un titre de 10 actions Suez. J'ai reçu deux titres de 10, un seul récépissé peut être présenté.

Ce n'est pas tout, il me manque également un récépissé de deux actions Chemins de fer du Midi.

[233] Pierre de Saint-Paulet (1840-1906), magistrat révoqué en 1871, puis en 1880, était peintre sous le nom de *Gauteri*, ami des frères Flandrin et particulièrement d'Évariste de Valernes (1816-1896), qui le met en relation avec Degas. Il donne en 1901 au Musée Calvet d'Avignon et au Musée Comtadin de Carpentras de deux de ses œuvres intitulées *Maison du pécheur à Beaulieu* (Corrèze) et *Rue de la Casbah*, datées de 1899 et 1900. Élève du paysagiste Karl Josef Kuwasseg (1802-1877), dont il garde l'atelier 32 rue de La Tour des Dames, à Paris, il étudie aussi avec l'orientaliste carpentrassien Jules Laurens (1825-1901). Il expose à Avignon ou Carpentras, puis de 1901 à 1906 à Paris au Salon des Artistes français, notamment : *Rue de la Casbah* en 1901, *Tournant du Loing* en 1904, *Ferme à Meyras*, *En Bourgogne*, *Dans le parc de Ronno*, *Bord du Loing*, *Rue des remparts à Bretenoux (Lot)* ; ces trois derniers tableaux feront aussi l'objet d'une exposition de groupe au Petit-Palais, avec l'*association syndicale des peintres et sculpteurs français*. Un article lui est consacré dans *Le Mistral* du 13/6/1903. Il devait exister des liens picturaux entre les deux beaux-frères que malheureusement nous ne connaissons pas. Il avait été subrogé-tuteur des enfants Janmot, au regret de Louis Janmot.

Outre ces deux valeurs, il en manque trois pour lesquelles il n'y a rien d'irrégulier.

1° 18 obligations Chemins de fer du Midi. L'ancien titre était de 30 et douze ont été vendues, et le nouveau bordereau ou récépissé des 18 restantes ne m'a pas encore été envoyé.

2° 18 oblig. nouvelles de Suez, sur lesquelles un premier versement a été fait au mois de mars 1881.

3° 20 actions nouvelles de la Compagnie des Eaux, sur lesquelles un 1er versement a été fait le 25 janvier de cette année.

Pour ces trois dernières valeurs, rien d'irrégulier, pour les 10 Suez et les 2 Midi, je n'y comprends absolument rien du tout. Le pis-aller serait de signer pour moi une renonciation en règle, une fois les titres obtenus, et dans les termes qu'exigera la société. La procuration spécifie les pouvoirs nécessaires *ad hoc*.

Je vous envoie ci-joint deux feuilles reçues du Crédit Lyonnais qui témoignent de la présence de ces deux titres : 10 act. Suez et 2 act. Chem. de fer du Midi, puisque les coupons en sont encaissés, et que de plus ces titres figurent dans la récapitulation générale des titres en garde envoyée tous les six mois, lors du règlement et de la balance des comptes.

Il y a par le fait de ceux-ci	1194,40 c
	5,55 du dernier semestre
Soit :	1199,95

Mais il y a à déduire les droits de garde et diverses petites sommes, dont le compte vous sera donné.

(1) J'ai écrit le 31 janvier au Crédit pour m'envoyer la somme de 500 f. Je ne l'ai pas reçue, mais il est possible que la lettre chargée du Crédit se croise avec celle-ci. Ces Messieurs vous le diront, et il en sera tenu compte dans le reliquat que je vous prie d'encaisser.

Vous allez me demander maintenant ce qu'il faudra faire de ces titres, une fois retirés. Je vous prierai de les garder quelques jours et j'aviserai. Entre temps la crise actuelle se passera et nous jugerons en connaissance de cause. Ici il n'y a pas de maison de crédit qui m'inspire en ce moment, surtout, une grande confiance. La Banque de France n'accepte pas de dépôt.

Il sera bon de demander, pour vous faciliter en tout ceci, l'assistance ou le conseil de l'excellent M. Belen, le mari de Valentine Bournichon. Je le connais très obligeant. Il m'en a souvent donné les preuves.

Je ne voudrais pas que ces Messieurs du Crédit, avec lesquels je n'ai eu, et depuis de longues années, que d'excellents rapports, vissent une marque de défiance, mais seulement le droit, bien naturel, d'avoir mes valeurs un peu plus près de moi.

Adieu, mon cher beau-frère. On ne va pas mal ici, et tout le monde est enchanté du charmant mariage de Vulpillières[234].

L. JANMOT

Je répondrai à ma belle-sœur Mathilde. Remerciez-la de m'avoir écrit. Je viens de recevoir les 500 f. demandés, à déduire sur le tout.

Adresse : Monsieur le Comte de St Paulet, rue du Cherche Midi N° 4, Paris

234 Mariage de Gabriel de Vulpillières (1851-1923) et Savina Marcel (1860-1894), en janvier 1882, certainement prés de Toulon, mais nous ne l'avons retrouvé dans aucune des communes entre Bandol et Hyères. Les Saint-Paulet et Janmot avaient fait connaissance en Algérie du ménage Auguste de Vulpillières (1814-1884) et Maria Michalowska (1821-1879), qui vivait à la campagne près d'Alger, à Douera, et avait deux fils : Xavier (1848-1874) et Gabriel. Le premier était resté en Algérie et avait épousé en 1873 une Franclieu d'El-Biar, dans la banlieue d'Alger, tandis que le second était venu s'installer à Toulon et s'y marier.

459
LOUIS JANMOT À FÉLIX THIOLLIER
4-2-1882

Toulon 4 février 1882

Mon cher ami,
Vous avez bien agi comme tel toujours et très particulièrement en arrêtant les billets souscrits et dont le paiement n'aurait pas été facile avec les fonds des souscripteurs, mais plus je vous sais gré de cette délicatesse, plus je suis contrarié de mon manque de parole. Si involontaire qu'il soit, il n'en est pas moins désobligeant pour vous, si vous aviez compté sur la somme entière. Sans [...], c'est encore quelque chose, puisqu'il est si difficile à faire rentrer. Cette stupide crise financière de Lyon est venue là bien mal à propos[235]. Comme elle jette un jour vrai sur le caractère de ses habitants. Ils n'avaient comme toujours qu'une idée, faire de l'argent. Eux les plus chrétiens du monde, croit-on et croient-ils.
Mais tout cela ne vous fait pas rentrer dans vos fonds. Dites-moi bien après les versemens des Pingouins et celui de Madame Ozanam où en est le chiffre. Il me faut aviser.

235 La France connaît en effet la première grande crise capitaliste de son histoire, à la suite du krach de l'Union Générale (*cf.* Jean Bouvier, *Le krach de l'Union Générale, 1875-1885*, Paris, PUF, 1960) : la banque rassemble en effet à ses débuts des groupes catholiques, puis conservateurs et royalistes. Mais les titres baissent ; le pouvoir est alors accusé de favoriser les intérêts d'hommes d'affaires protestants et israélites réunis en un syndicat baissier. La droite catholique accuse ce prétendu syndicat de financer les campagnes républicaines. À la suite de mauvais investissements, notamment en Autriche (les principaux investissements étaient à l'Est), la banque s'écroule le 19 janvier 1882, entraînant la chute de la Bourse. Des milliers de petits épargnants sont ruinés, mais aussi maintes fortunes nobiliaires, le krach de l'Union Générale nuit profondément aux catholiques et à la bourgeoisie réactionnaire et cléricale. La fermeture de la bourse fut empêchée grâce à un prêt de la Banque de France à la Compagnie des agents de change qui a permis à celle-ci de disposer de suffisamment de liquidités pour maintenir le fonctionnement du marché. (Dominique Barjot, Jean-Pierre Chaline & André Encrevé, *La France au XIXe siècle 1814-1914*, Paris, PUF, 1995, p. 373).

J'aurais 150 Fr. à vous envoyer ici. De plus une lettre de Monsieur Letaille[236], Eug. Boumard successeur[237], rue Garancière 15, me demande un exemplaire du *Poème de l'Âme*. Il a d'abord écrit le marchand d'images à Monsieur Théolier, lui demandant une remise. La lettre m'a été renvoyée, j'ai répondu qu'il n'y avait pas de remise commerciale, parce qu'en cette affaire il n'y avait pas de commerce, que c'était 50 Fr., libre à lui de vendre plus. Il vient de me réécrire pour me dire qu'il acceptait ce prix, et il me demande en gros et en détail *un* exemplaire. Veuillez donc le lui envoyer contre remboursement. On trouvera peut-être à en placer encore quelques-uns, mais pas à Lyon.

Je n'irai guère [à Lyon] avant la fin de mai et encore faudra-t-il que j'aie une réponse de la part de l'administration des Hospices, relativement à la décision pour la restauration de la fresque de l'Antiquaille. Comme cela va m'ennuyer...

J'ai été scié tous ces jours-ci par le souci de faire retirer mes valeurs du Crédit Lyonnais. Des lettres de Paris sans parler des [...] m'ont fait peur. Où diable les mettre à présent ? Ici il n'y a pas grand choix.

Ici à peu je vais à Fréjus faire le portrait de Mgr Terris AMDG[238]. Je ne sais pourquoi outre le vide de la situation je me fais un monstre de tout ce tête-à-tête avec un évêque, bien que des plus sympathiques et des plus bon enfant. On dit le pays beau.

Voilà mon livre interrompu, pour le finir je ne sais plus quand, si je vais à Lyon. Puis je ne me déciderai pas aisément à le faire imprimer, c'est trop chanceux[239], mais je le finirai bien, de manière à ce qu'il soit tout prêt à être imprimé après ma mort, parce que quand on est mort on a bien plus de valeur. J'exprimerai le désir que les héritiers fassent ce sacrifice sans le leur imposer toutefois.

Élysée a-t-il son exemplaire ? Je ne le vois pas du tout, Élysée je veux dire. Il vient cependant toutes les semaines à Toulon, où il a ses deux filles en pension. Est-il malade plus qu'à l'habitude ? Quel dommage qu'il n'est pas le feu quelque part, comme on dit, il a un

236 Charles Letaille, dessinateur, graveur et éditeur d'images pieuses du quartier Saint-Sulpice à Paris.
237 Eugène Boumard, directeur de la maison d'images pieuses Bouasse-Lebel, gendre et successeur d'Henri Bouasse.
238 AMDG (pour *Ad maiorem Dei gloriam*) est la devise des membres des jésuites, la Compagnie de Jésus.
239 Chanceux, dans le sens hasardeux.

atelier le [...], il en pourrait faire un encore plus beau et il ne s'en sert pas.

Comme c'est bête la vie, je ne puis plus ni dessiner ni peindre parce que le local me manque. Du diable si je n'aimerais pas mieux faire des arts que d'en écrire, mais je n'ai pas à vous apprendre qu'on ne fait pas ce qu'on veut.

Adieu. Dites-moi exactement où en sont les recettes et ce qui reste dû, 1° vis-à-vis de vous, 2° vis-à-vis de l'imprimeur, une fois que vous lui aurez lavé la tête.

Adieu, je vous serre cordialement la main et me recommande auprès de tous les vôtres, sans oublier ces bons pingouins qu'on ne trouve pas partout.

L. JANMOT

461
Louis Janmot à son beau-frère Pierre de Saint Paulet
16-2-1882

Toulon 16 février 1882

Mon cher beau-frère,

J'ai reçu vos trois lettres, *all right*. Je vous renvoie les papiers signés selon la formule. En ce qui concerne le Crédit Commercial et Industriel[240], les renseignemens que vous me donnez corroborent l'idée que j'en avais déjà. Toutefois puisque vous me laissez la faculté d'attendre quelque temps, voyons venir la fin de cette bourrade financière, puis je vous prierai de remettre mes titres rue de la Victoire 71, très probablement.

Les titres dont vous me parlez, qui figurent dans mon compte pour une somme de cinq mille fr., en premier versement, sont les actions nouvelles de la C^{ie} des Eaux.

Les titres dont je veux parler sont dix-huit oblig. Suez nouvelles, sur lesquelles a été fait, l'an passé, à l'émission, un premier versement de 60 f., soit 1400 f. Pareille somme est à donner pour le mois prochain. Comme je ne l'ai pas dans mon gousset, il faudra l'emprunter ou vendre n'importe quoi, jugé moins avantageux. La chose sera faite avec le Crédit C^{al} et Ind^{iel}, même avec les titres qu'il a en dépôt maintenant et *a fortiori* avec tous ceux que j'ai l'intention de déposer avec.

Monsieur Maricot, qui a une haute situation, très ancienne dans cette maison, est très obligeant et de plus un ami pour ainsi dire. Sa présence est une garantie d'obligeance et de sécurité.

Ce qu'il m'importerait de savoir, c'est :

1° à quelle date du mois de mars, doit être effectué ce versement de 60 f. pour les nouvelles oblig. Suez

[240] Pour le *Crédit Industriel et Commercial*, CIC, dont le siège initial était 66 rue de la Victoire. L'originalité du CIC, fondé en 1859, est son positionnement sociologique et idéologique : il ne se situe ni vraiment dans la ligne bonapartiste, comme le Crédit Mobilier ou la Société Générale, ni dans la ligne libérale de centre-gauche comme le Crédit Lyonnais. Il représente en fait plutôt la bourgeoisie libérale de centre droit et catholique, au point que, pendant longtemps, on le surnomme « la banque de l'évêché » (*cf.* Hubert Bonin, *Histoire de la Société bordelaise de CIC 1880-1990*, Bordeaux, L'Horizon chimérique, 1991).

2º à quel mois, quelle date le 2ᵉ versement pour la C^{ie} G^{le} des Eaux, placement avantageux, car les actions nouvelles sont cédées aux anciens actionnaires à 700 f. et la cote de la bourse, même à présent, donne le chiffre de 1000. Leur taux habituel est de 2 mille à 2 mille 200.

Sapristi, je vous donne bien de l'embarras. Au fait, vous y mettez une obligeance qui diminue mes remords et augmente les remerciemens de votre tout affectionné

L. Janmot

Bonnes nouvelles de la maison. Nous sommes ici comme en été.
Je vous avoue qu'en souscrivant aux actions de la Fédération, je garde, le cas échéant, l'idée d'en vendre quelques-unes, pour faciliter le paiement des autres, dans le genre de l'opération faite par Hélène.

462
Louis Janmot à Félix Thiollier
22-2-1882

Toulon 22 février 1882

Mon cher ami,

Je suis bien contrarié en apprenant qu'il vous a fallu avancer de votre argent et vendre une action pour faire face aux échéances.

Je viens d'écrire à de Laperrière pour avoir la note exacte de ceux qui ont payé ou pas payé. Je ne croyais pas qu'il n'y avait aucun retardataire du côté de Madame Ozanam. Borel, qui tient les comptes avec soin, voudra bien s'assurer aussi où en est le compte Tisseur. Je ne puis si loin du *théâtre de la guerre* me rendre compte de ce qui se passe. En attendant voilà 150 Fr. que j'ai à vous remettre, il y en a encore 50 qui vous seront remis à une prochaine lettre, car ils sont donnés, mis en dépôt chez une tierce personne que je n'ai pas rencontrée chez elle. Il s'agit de la souscription Bergasse, les deux autres dont je vous envoie le montant sont :

1. Monsieur Ant. Rondelet qui prépare un travail sur le *Poème de l'Âme* pour la *Revue Catholique*[241], ce qui sera très honorable mais ne me fera pas beaucoup la jambe, à vous non plus

2. Monsieur de Maniquet

Vous ne me dites pas si vous avez envoyé un exemplaire à Monsieur Detaille[242] le marchand de bon-Dieu de la rue Garancière. Faudrait savoir.

Il est bien vrai que je ne savais pas que les billets que j'ai envoyés sur votre conseil dussent être sur papier timbré. Je n'ai aucune idée des transactions commerciales, et suis bien loin de m'en vanter. Cette ignorance absurde me nuit souvent et me nuit tous les jours.

Vous êtes bien aimable de me rappeler en termes si affectueux une promesse que je n'ai garde d'oublier, celle d'aller vous faire visite dans ce beau et hospitalier séjour de Verrières, mais avant il faut que j'aie fait un portrait d'évêque.

241 En fait la *Revue du Monde Catholique*.
242 En fait M. Letaille.

La place de Lyon sera mauvaise pour les portraits cette année. Adieu, mon cher ami. J'ai bien du souci, et vous le dire ne diminue pas les vôtres plus que les miens.
Tout à vous, bien affectueusement

L. Janmot

Ma belle-sœur a vu hier Élysée et sa femme à St Cyr, ils vont comme d'habitude mais ne sont rien venus de toute cette année.

463
Louis Janmot à sa fille Aldonce
1-3-1882

1 mars [1882] de l'évêché, Fréjus

Chère Aldonce,
Je ne reçois pas de réponse de la villa Thouron, ni blouse, ni huile. Il ne faut pas tarder. Peut-être est-ce en route, mais enfin mercredi 1 mars, je n'ai rien reçu.

J'ai eu mille ennuis pour le portrait. Il a fallu trouver un autre local. Celui que j'avais choisi pendant un jour couvert, se trouvant tout à fait impropre quand il fait du soleil, ce qui est l'habitude. Ce matin, temps couvert, qui se lève. Cela m'est égal, mon nouveau local, à l'autre extrémité de cet immense bâtiment, près du gynécée, est à l'abri des reflets maudits et du soleil à peu près. Je n'ai eu de vraie séance qu'hier, 2 h. ½ à peu près. J'ai fait l'ébauche et commence à croire que je ferai le portrait. Si je n'avais trouvé cette chambre, j'abandonnais tout et revenais aux Maisons Neuves[243].

Mgr est toujours le meilleur des hommes, tout absorbé dans son diocèse, où il a de quoi s'amuser entre les querelles des maires, des curés, du préfet, des conseillers municipaux, des institutions religieuses et laïques, c'est un joli remue-ménage. Il se tire de tout avec une parfaite douceur et une grande fermeté. C'est un vrai évêque du Bon Dieu.

On croit surprendre avec peine, que jadis son intelligence, comme sa parole, eurent un peu plus de mordant. Le tout s'empâte un peu comme un beignet et devient plus onctueux, comme la personne elle-même. Les traits sont alourdis, vite éteints.

Lundi, visite de mon neveu et des Maniquet, Mgr était lui-même accablé de visites de son côté. M. de Vulpillères fait toujours de bonnes affaires [...].

Dis à ta tante qu'il n'y a pas un sou à donner aux examinateurs, que je lui dis cela de la part de Mgr, que s'il en a été autrement à Rennes,

[243] Louis Janmot veut donc dire qu'il serait revenu à la villa Thouron à Toulon s'il n'avait trouvé le local adéquat pour réaliser son portrait.

ça a été un don purement gratuit, inspiré, je suppose, par mon illustre beau-frère Jarry, qui ne dédaigne pas ce moyen de faire de la générosité par procuration. Autrement, de l'avis de Mgr et de son secrétaire, aussi au courant qu'on peut l'être, une rémunération aux examinateurs est inexplicable.

Si le paquet à destination, huile, blouse, n'est pas en route, il faut y adjoindre un tube de terre de Sienne brûlée, qu'on trouve aisément chez le marchand ordinaire, cours La Fayette. C'est à celui-là qu'il faut demander, s'il a un mannequin à louer. Je crains que non.

L. Janmot

466
Louis Janmot à Félix Thiollier
10-3-1882

Évêché de Fréjus, Alpes-Maritimes
10 mars 1882

Mon cher ami,
Je reçois une nouvelle lettre de Monsieur Detaille[244] le marchand d'images de la rue Garancière. Vous ne m'avez pas répondu à son propos, et de plus il paraît que vous n'avez pas jugé bon de lui envoyer un exemplaire puisqu'il se plaint de ne point en avoir reçu. Peut-être avez-vous vos raisons pour cela, entre autres la crainte que ce marchand ne fasse des contrefaçons. Je vais dans tous les cas lui écrire que, s'il n'a pas reçu d'exemplaires, c'est qu'il n'en reste plus.

Monsieur Rondelet, très occupé d'un article sur mon compte pour la *Revue du Monde Catholique* me dit que s'il reste des exemplaires, il ne faut pas les vendre à moins de 100 Fr. c'est très bien, mais il ne m'indique pas ceux qui les prendront. Il devait déjà m'en placer 20 et en somme n'en a placé qu'un a lui-même.

J'ai écrit à M. de la Perrière pour savoir où en sont nos comptes. Je n'ai pas reçu de réponse et vais lui récrire. Je voudrais bien voir tout cela terminé, et vous, rentré dans vos fonds. Vous savez que j'ai encore 50 f. à vous envoyer. Je pense que vous avez reçu les 150 f. dans ma dernière lettre.

Je suis ici depuis 15 jours à l'évêché de Fréjus. Le portrait sera fini dans la semaine prochaine, après quoi je retournerai à Toulon. Ces pays sont splendides mais secs, secs, et assez dénudés. L'admirable soleil les fait valoir cent pour cent de ce qu'ils valent, et la spéculation du terrain est à l'état de fièvre chaude. On battit à force à Cannes, à St Raphaël et même un peu partout sur ce beau littoral presque africain, surtout par le temps exceptionnel de cette année.

244 Detaille pour Letaille, encore une fois.

Adieu, mon cher ami, mille choses affectueuses et aimables à tous les vôtres en y joignant mes respects selon les rangs, âges et convenances. Je ne sais pas bien quand j'irai à Lyon, mais je n'y irai pas sans vous aller voir, vous pouvez y compter. Je me réjouis de vous revoir tous. Tout à vous,

L. JANMOT

Evêché de Fréjus Alpes maritimes
10 Mars 1892

Mon cher ami,

Je reçois une nouvelle lettre de Mr Delattre le marchand d'images de la rue garancière. Vous ne m'avez pas répondu à son sujet, et il paraît que vous ne l'avez pas jugé bon de lui envoyer un exemplaire puisqu'il se plaint de n'en point encore avoir reçu. peut-être avez-vous vos raisons pour cela entre autres la crainte que ce marchand ne fasse des contrefaçons. Je vais dans tous les cas lui écrire que s'il n'a pas reçu d'exemplaires c'est qu'il n'en reste plus.

Mr Rendu — très occupé d'un article dans son compte rendu la revue du monde catholique, me dit que s'il

vote des exemplaires il ne
faut pas les vendre au moins
de 100 f. C'est très bien, mais
il ne m'indique pas ceux
qui les prendront. Il devait
déjà m'en placer 20 et un
Inconnu n'en a placé qu'un
ajus à lui mêmes

J'ai écrit à Mr De Bernier
pour savoir où en sont
mes Comptes — il n'est pas venu
de réponse et vers huit octobre
je voudrais bien voir tout cela
terminé et nous rentrer dans
nos fonds. Vous savez que j'ai
encore 50 f. à vous envoyer
et puisque vous avez reçu
les 150 f. dans ma dernière
lettre.

Je suis ici depuis 15 jours
à Avachet de Dijon. Le
portrait sera fini dans la
semaine prochaine après quoi
je retournerai à Huelva.
ce pays dont splendide mais
avec des et ans derniers.
d'admirable soleil les fait venir

cent pour cent de ce qu'ils valent, et la spéculation sur terrains et à l'état de pierre. Chaudes. on bâtit énormément à Cannes et à St Raphael et même un peu partout sur ce beau littoral presque africain surtout par le temps exceptionnel de cette année.

Adieu mon cher ami mille choses affectueuses et aimables à tous les vôtres en y joignant mes respects selon les rangs ages et convenances. Je ne sais pas bien quand j'irai à Lyon, mais je n'y irai pas sans vous en avoir prévenu y compter, je me réjouis de vous revoir tous.

tout à vous.

L. Janmot

Fig. 10 à 12 – Lettre de Louis Janmot à Félix Thiollier du 10 mars 1882.

469
Louis Janmot à sa fille Cécile
13-3-1882

St Tropez 13 mars 1882

Ma chère Cécile

Je réponds seulement aujourd'hui à ta bonne lettre, et le lieu d'où elle part t'avertit que j'ai suivi ton conseil en ne l'attendant pas pour m'y trouver avec ton mari et toi. J'ai quitté mon évêché après mille informations contradictoires sur l'heure du départ du bateau de St Raphaël à St Tropez. Personne n'a su me dire avec certitude que le bateau partait à l'arrivée du train de Marseille à 1 h. ½. Il faut être archicrétin, dans la gare de Fréjus, pour n'avoir pas su me donner ce renseignement. J'ai quitté Fréjus à midi moins un quart et suis allé à pied à St Raphaël, petite course, du reste, fort agréable. Le pays était fort beau. Arrivé une heure à l'avance, j'ai eu tout le loisir d'examiner les ravages produits par les installations de villa [*sic*] tout le long de la côte. La position est, du reste, fort belle, quoique inférieure à celle de Cannes à certains égards. La fièvre des terrains y est intense et s'étend même à Ste Maxime et à Fréjus, qui se fait des illusions à ce propos, je crois.

Traversée superbe, mer calme et du bleu le plus céleste. Ces côtes découpées rappellent celles des fjords norvégiens, mais avec le ciel du Midi, même le ciel africain pour cette année. M. Maurice[245], ton beau-frère, auquel j'avais écrit m'attendait au port. Aimable et cordiale réception, après une visite à Madame. Promenade prolongée jusqu'à la nuit très close. Le pays est beau et surtout d'une coloration remarquable, mais l'abominable rage des méridionaux les plus acharnés, massacreurs et mutilateurs d'arbres qu'on puisse imaginer, là, comme ailleurs, donne cet aspect dénudé, sec et pauvre, qui dépare ces belles contrées.

245 Maurice de Pessonneaux du Puget (1834-1905), propriétaire du château de Bertaud à Gassin, au bord de la mer, dans le golfe de Saint-Tropez, il était l'époux de Philomène Thaneron de Bertaud (1839-1918), héritière du château de Bertaud, dans sa famille depuis la fin du XVIIe siècle.

L'implantation des villas a cela de bon qu'elle amène quelques arbres, au bout d'un certain nombre d'années.

Je t'écris ce matin, lundi, entre 7 et huit. À dix h. nous partons pour Bertaud et demain je retourne à Fréjus par le bateau de 7 ½, en passant par Cannes, où je compte dire adieu à M. et Mme de Maniquet et enfin M. de Laprade, dont je n'ai pas de nouvelles depuis dimanche passé.

Mercredi je reprends mon portrait presque achevé. J'avais tellement travaillé que ces 3 jours de vacance se plaçaient fort à propos. Si charmant que soit un évêque, c'est sérieux de faire un portrait d'évêque, surtout avec un local très peu favorable et infecté de reflets. Enfin j'arrive à la fin et ce sera un fier soulagement.

Tu sais que Charlotte a bien passé ses examens. Cette triste cérémonie du voile approche donc. Je n'y assisterai pas. Prendre le voile se comprend, mais ces cérémonies de fiançailles[246] à propos de cet enterrement me sont insupportables. Elles me parurent telles il y a 45 ans pour la sœur d'un de mes amis, Rose Bossan[247]. C'est bien pis pour une de ses filles. On dira tout ce qu'on voudra, je n'irai pas, je n'irai pas.

Adieu, ma chère enfant, je suis bien aise que mon petit cadeau te plaise. Il n'est question ici que des habitudes archicasanières de ton mari, qui ne sort pas, qui te garde, qui prive les gens de ta présence. Enfin même récrimination aimable à ton endroit et qui ne change rien aux obligations imposées à un propriétaire aussi sérieux que ton époux, auquel je touche cordialement la main. Je t'embrasse bien tendrement.

L. JANMOT

Ton oncle et ta tante de St Victor ont passé comme des comètes à Toulon, entrainés, comme toujours, dans l'orbite de quelque astre, aussi voyageur que détrôné. Drôle de vie. Je compte partir pour Toulon à la fin de la semaine. Je tâcherai de m'arrêter au Puget.

246 Cette cérémonie, calquée sur l'imposition du poêle ou voile (*velatio nuptialis*) pour les mariages, est relatée au IVe siècle et se fonde sur les formes du mariage patricien remontant à l'origine de Rome.

247 Rose et Thérèse Bossan, nées en 1831 et 1828, étaient les sœurs de Pierre Bossan (1814-1888), architecte, en particulier de la basilique de Fourvière à Lyon. Elles étaient toutes les deux entrées dans les ordres, Rose chez les filles de la Charité, Thérèse, ancienne élève de Louis Janmot, à la Visitation de Lyon en 1852 sous le nom de Sr Marie Aimée. La sœur aînée, Marie Louise, née en 1817, mariée en 1854, avait été brodeuse. Il est possible qu'elle ait travaillé dans l'atelier de la mère de Louis Janmot.

470
LOUIS JANMOT À FÉLIX THIOLLIER
16-3-1882

Évêché de Fréjus, Alpes-Maritimes
16 mars 1882

Mon cher ami,
 Une de vos lettres a été positivement perdue et son absence vous explique les questions et réflexions que vous adresse ma dernière. Vous me rassurez sur la rentrée des fonds, laquelle me faisait un pli dans l'esprit.
 Ne rien gagner j'y suis habitué, mais perdre et surtout faire perdre les autres, je ne puis m'habituer à cela. Je vous admire de toute mon âme d'être prêt à recommencer une 2ᵉ édition au nitrate d'argent ou n'importe comment. Quel courage, grand Dieu! Peut-être cette seconde édition en donnant cinq ou six exemplaires aux trompettes de la presse, à certaines trompettes du moins, car il en est qui trompetteraient de travers ou ne trompetteraient pas du tout. Peut-être pourrons-nous retirer quelques sous ce qui rappellerait le mythe invraisemblable raconté par Baudelaire, celui du poète lyrique qui vit de son état.
 Nous verrons et nous nous verrons avant, mon évêque touche à sa faim. Je lui donne l'extrême-onction demain, ferai trois ou 4 études dans ce beau pays et partirai au commencement de la semaine prochaine pour Toulon en m'arrêtant en passant un jour chez mon gendre.
 Ma fille Charlotte a passé ses examens et va prendre le voile le 26 de ce mois. Au diable les couvents.
 Monsieur Rondelet m'intime d'envoyer à un excellent homme, du reste un des plus anciens partisans du *Poème de l'âme*, un exemplaire imprimeur seulement. Ce sera bien un peu borgne. Envoyez comme colis postal à M. Loudun, rue du Frère Philippe[248] 13.

248 Actuelle rue Pierre Leroux, dans le septième arrondissement de Paris.

Loudun[249] a écrit longtemps dans la *Gazette de France* et est un des gros bonnets de la *Revue du Monde catholique* où Rondelet va publier sur le *Poème de l'âme* un article cossu.

Vous avez très sagement fait de ne rien envoyer au marchand d'images. Son insistance pour un exemplaire unique est un symptôme qui donne raison à vos soupçons.

Vos réflexions humoristiques et philosophiques sont trop justifiées, mais vos désirs ne se réaliseront pas. À la sottise de l'argent moteur de tant de choses se joint à présent cette sottise autrement plus sauvage du nombre, décidant de tout. Les gens ayant gagné beaucoup d'argent n'étaient et ne sont forcément ni des imbéciles ni des coquins, mais la loi du nombre est forcément celle des coquins et des imbéciles.

Adieu, cher ami, je vous serre cordialement la main, mille bonnes choses autour de vous, en attendant que je tâche de les aller dire moi-même.

L. JANMOT

Vous qui êtes plus avisé que moi, ce qui n'est pas absolument difficile, êtes-vous de l'avis de laisser présenter une 2ᵉ édition ?

249 Eugène Balleyguier, dit Loudun, (1818-1898), secrétaire du Cᵗᵉ de Falloux, journaliste, écrivain et critique d'art et bonapartiste marqué. Il était conservateur de la Bibliothèque de l'Arsenal.

Neuchâtel de Suzon 16 Mars 1862

Mon cher ami

une de vos lettres a été positivement perdue et d'on abîme Vous expliquer les questions et réflexions que vous adressiez ma dernière. Vous ne m'avez sur que la rentrée du froid, laquelle me faisait un peu dans l'esprit. Ne vous gay nes j'y suis habitué, mais pour ça surtout. Prie prendre les autres, il ne peut m'habituer à cela. et vous aurez de toute mon âme à être prêt à mon mémoire une 2 m Edition au nitrate d'argent ou n'importe Comment, quel Courage grand Dieu. peut-être voudrai du seconde Edition, en donnant cinq ou six exemplaires aux trompettes de la presse à certaines trompettes du moins soit en vil qui trompetteraient de travers, ou ne trompetteraient pas du tout, puis être jamais

nous retirer quelques uns
ce qui rappelait l'Égypte,
invraisemblable raconté par
Baudelaire, celui du poète
lyrique qui vit de Lourdes.

Nous verrons et nous nous
verrons avant. mon évêque
touché de sa [...] qui lui
donne l'extrême onction
demain, serait très mal
et irai dans ce beau pays et
partirai au commencement
de la semaine prochaine
[...] en m'arrêtant
en passant en [...] chez
mon gendre. ma fille Charlotte
a passé les examens et
se marie[...] le 26
ce mois - au diable les couvents.

M. Mondelet m'intime
d'envoyer à un excellent
homme du [...] un des
plus anciens partisans du
nom de l'[...] un exemplaire
mi prime seulement, ce [...]
[...] un peu borgne.
envoyez comme colis postal
à M. Loudun rue
[...] la hiln ne [...] 13

FIG. 13 à 15 – Lettre de Louis Janmot à Félix Thiollier du 16 mars 1882.

471
Louis Janmot à son beau-frère Pierre de Saint Paulet
18-3-1882

Fréjus 18 mars 1882

Mon cher beau-frère,

Nos deux lettres se sont croisées, de sorte que je ne sais pas bien ce que vous aurez fait, vous trouvant en face de la proposition Maricot, que vous me transmettez. Quoiqu'il en soit, rien n'est plus simple, ou vous avez remis les titres déposés, c'est à dire au Crédit Inel et Comial, ou vous ne les avez pas déposés. S'ils sont déposés, qu'ils y restent. Quant au prêt pour vous rembourser, je crois qu'il me sera fait. Il pourrait l'être sur les titres déposés depuis de longues années, avant ceux que vous avez retirés du Crédit Lyonnais.

Si vous n'avez pas déposé les titres, c'est encore plus simple. 1° je vais écrire aux Bergasse[250] pour avoir un surcroît de renseignemens, et après quoi nous agirons en conséquence. 2° Vous m'envoyez un titre de 10 actions Suez sous bonne garantie, et ici à la succursale de la banque, on me fera l'avance nécessaire pour vous rembourser immédiatement par un bon que vous toucherez à la Banque de France à Paris. Compris, n'est-ce pas, et merci pour les Suez et les courses que je vous donne.

Tout à vous, bien cordialement.

L. Janmot

Mon évêque est à peu près terminé, et le serait sans trois jours de vacance que j'ai dû prendre. Je serai de retour à Toulon au commencement de la semaine prochaine.

[250] Les Bergasse étaient banquiers à Marseille, cofondateurs de la Société Marseillaise de Crédit.

473
LOUIS JANMOT À SON BEAU-FRÈRE PIERRE DE SAINT PAULET
24-3-1882

24 mars 1882
Toulon, F^g des Maisons Neuves

Mon cher beau-frère,
Ci-inclus le récépissé des dix obligations P.L.M. fusion N° 69040.
De plus une lettre que ma fille Charlotte vous écrit au moment de prendre le voile. Je n'ai pu assister à cette cérémonie. C'est pour cela que je suis seul. Votre père et votre mère elle-même étaient partis hier pour Brignoles, d'où ils reviennent demain soir.

J'estime que s'il y a quelque chose de plus triste que de voir enterrer les morts, c'est de voir enterrer les vivants. Ces simulacres de fêtes, de robes et de banquets et de voiles de noce à ce propos, me sont insupportables[251].

J'ai fini mon portrait. Grosse besogne A.M.D.G. Je m'abrutis depuis hier en faisant du jardinage, afin de me reposer du passé et d'oublier le présent.

J'apprends que M. de Vulpillières songe à quitter la Fédération pour s'enraciner à Savone, où il y aurait, parait-il, une situation fixe, suffisamment rémunératrice. Le climat, la santé de sa femme et la sienne propre, seraient les raisons déterminantes, que je regrette pour votre affaire. Elle

251 La prise de voile est une cérémonie solennelle, à laquelle assistent parents et amis, par laquelle la postulante devient novice et revêt l'habit de son ordre. Elle consiste pour les postulantes, jusque-là vêtue de l'habit des élèves, longue robe noire agrémentée de dentelles blanches au collet et aux poignets, à se travestir en mariée, robe blanche avec traine et bijoux, à s'avancer en procession dans la chapelle du couvent, très décorée pour l'occasion, jusque aux pieds de l'autel, où le célébrant, après les avoir interrogées sur leurs intentions, leur attribue leur nom religieux, puis à quitter la chapelle par la grille et à revenir, dépouillée de leur toilette de noce, habillées de la robe de bure bleu noir et du grand col blanc de l'Ordre, enveloppées d'un long voile de cérémonie et à se prosterner un long moment aux pieds de l'autel et ensuite à recevoir de la Supérieure, qui a quitté sa stalle, le voile blanc régulier de l'Ordre apporté par des élèves en tenue de première communiante. La prosternation symbolise la mort au monde.

avait là un agent très utile. Enfin on le remplacera. Je regrette d'être incapable de me mettre sur les rangs.
Adieu, mon cher ami. Tout à vous.

L. Janmot

474
Louis Janmot à son beau-frère Pierre de Saint Paulet
29-3-1882

Évêché de Fréjus 29 mars 1882

Mon cher beau-frère,
 Je reçois une lettre du directeur du Crédit Comial et Industriel, qui consent volontiers à m'avancer pour 3 mois la somme que vous avez avancée.
 Il me demande en garantie les titres de 10 oblig. fusion ancienne P.L.M. Je crois que ce titre est de ceux qui étaient depuis longtemps en dépôt au Crédit Cial et Iniel. Je ne puis donc envoyer le récépissé avec ces mots *pour décharge*, puisque je suis à Fréjus.
 Il faut donc faire l'une des deux choses suivantes : ou proposer au Crédit une autre valeur, ou attendre jusqu'à mercredi. Je pars en effet ce jour-là 22 courant pour Toulon. Mon portrait étant fini, de là mon premier soin sera de vous expédier le récépissé en question, que vous voudrez bien présenter pour recouvrir la somme que vous avez eu l'obligeance d'avancer.
 Il faudra tenir compte de l'intérêt des jours écoulés, qui seront du 12 au 14. En effet en cette occasion, je n'ai plus affaire à un parent et ami, mais à une société de crédit.
Adieu, je vous serre cordialement la main.

L. Janmot

Avez-vous déposé les valeurs au Crédit ? Si oui, très bien. Si non, vous me direz et je prendrais les informations Bergasse.

476
Louis Janmot à Paul Chenavard[252]
17-4-1882

Lyon 17 avril 1882

Mon cher ami,
 M. Hirsch[253] doit venir, je l'espère, demain à l'Antiquaille avec l'architecte spécial de l'établissement M. Pascalon[254] pour s'occuper du complément de décoration de la chapelle, S'il vous convenait de venir avec eux, ce serait très bien, avant que les ouvriers ne se soient emparés de mon échafaud.
Adieu, je vous serre la main.

L. Janmot

252 Bibliothèque municipale de Lyon, ms. 5410, lettre 146.
253 Abraham Hirsch (1828-1913) était le fils d'un brodeur sur tulle et avait été élève d'Antoine Chenavard aux Beaux-Arts de Lyon. Il devient adjoint de Tony Desjardins, architecte de la ville de Lyon (1847-1871), auquel il succède. Il est l'auteur des bâtiments des facultés du quai Claude Bernard sur les bords du Rhône et de nombreuses écoles et de la synagogue du quai Tilsitt.
254 Paul Pascalon (1836-1914) était architecte des Hospices civils de Lyon.

478
LOUIS JANMOT À SA FILLE ALDONCE[255]
ca. 21 ou 23-5-1882

Lyon, La Mulatière

Ma chère Aldonce,
En rentrant dîner hier à La Mulatière, où je me trouve depuis vendredi, j'ai reçu la bonne lettre de ta sœur, un mot de Marguerite[256] et de toi, bien charmants tous deux. Les de la Perrière vont bien. Les nouveaux bébés, comme les anciens, sont d'une confection irréprochable et l'un d'eux, le petit Joseph[257] de Blanche, fait plus de bruit que son patron n'en a fait toute sa vie.

Hier, journée laborieuse. J'ai couru à l'Antiquaille, puis chez Arthaud, puis aux Brotteaux, puis à Écuilly [*sic*]. Grâce aux tramways, cela était possible. Temps frais, couvert et pluvieux. Ce matin, dimanche, il fait soleil.

Il résulte de mes diverses pérégrinations, que je commence demain le portrait de Mme Arthaud, chose incommensurable, merveille des merveilles, manifeste contravention à toutes les lois divines et humaines. Étant tombé à l'heure du déjeuner, j'en trouvais un où tous les parents brillaient par leur absence. Ayant demandé l'explication de ce phénomène, en d'autres régions inconnues, il me fut répondu que mari et femme exécraient également ces abominables ingrédients, et, chose étrange, ils ont tous des santés splendides, et Mad. Arthaud, après son septième enfant, est plus resplendissante que jamais. C'est immoral et contraire à tous les principes.

255 C'est le krach de la Banque de Lyon et de la Loire, la naissance de Camille Mailland en janvier 1882, et la mort de Mme Dupré La Tour le 1 mai, qui permettent de dater cette lettre de 1882 et postérieurement au 1er mai et comme Louis Janmot est arrivé à Lyon le vendredi 19/5/82, la lettre doit être datée d'entre les deux vendredi 19 et 26/5/1882, donc entre le 21 et le 23/5/1882.
256 Marguerite de Vallavieille (1867-1960), fille d'Achille de Vallavieille et Aldonce de Jonc, épouse à Toulon le 6/2/1889 Joseph des Michels (1860-1927).
257 Joseph Lamache, né le 24/5/1879, fils de Blanche de La Perrière et de Paul Lamache. Le bébé a donc 2 ans.

Vu M. le président des Hospices, M. Hermann Sabran[258]. D'après son rapport favorable sur l'heureux résultat de la retouche de l'an passé, l'assemblée des administrateurs sera saisie de la question comme principe. Comme prix 5.000 fr. demandés. Puis le conseil municipal aura à donner son avis.

Entre temps j'ai fait des recherches sur Ste Christine, qui a été martyrisée à diverses reprises, et finalement jetée dans un lac, avec une masse au cou. J'irai à la Bibliothèque consulter les Bollandiste et Bède[259] le grand biographe anglais, puis j'irai à Solliès-Pont.

Visite douloureuse à Écuilly [sic]. M. Dupré, très atterré[260] a été sensible à ma visite, que j'ai faite très longue. Je commencerai la copie du portrait quand je voudrai, mais j'ai compris que M. Dupré aimerait que je la fisse à Écuilly. Cette charmante maison, avec sa belle vue, ses jardins, son vallon pittoresque, plus souriant, plus fleuri que jamais, sont d'une effroyable tristesse et rappellent, à la lettre, pour ce pauvre M. Dupré, l'admirable vers de Lamartine « Un seul être est absent et tout est dépeuplé[261] ».

J'ai vu les Maillant, qui vont bien aussi. Ma cousine Marie[262] est prospère et nourrit avec succès un poupon réussi. Son mari subit un fort accroc dans la Banque Lyon et Loire[263], par le seul fait d'un dépôt sans [...] aucun.

Une lettre d'un de mes anciens élèves, Mathieu Fournereau[264], met à ma disposition le bel atelier qu'il a montée du Chemin Neuf, à côté

258 Hermann Sabran (1837-1914), grand notable lyonnais, avocat, était président des Hospices civils de Lyon, fondateur de l'Hôpital Renée Sabran à Hyères en 1888. La visite concernait la restauration de la fresque de l'Antiquaille.
259 Bède le Vénérable (672-735) était un moine anglais, docteur de l'Église, auteur notamment d'hagiographies, de L'Histoire ecclésiastique du peuple anglais et d'un Martyrologue.
260 Céleste Laporte, petite-fille d'Ozanam, épouse de Théophile Dupré La Tour, était morte le 1/5/1882.
261 Pour « un seul être vous manque et tout est dépeuplé ». Il est curieux que Louis Janmot, si lamartinien, ait altéré ce célèbre vers des Premières méditations poétiques en lui enlevant son rythme.
262 Il s'agit de Marie Clémenso (1852-1908), épouse successive de Louis Mailland (1844-1873) et de son frère Charles Mailland (1848-1928), dont elle venait d'avoir un fils Camille né le 7/1/1882 et mort le 24/6/1894.
263 La Banque de Lyon et de la Loire, fondée en 1881, liée à des investissements en Europe centrale et dans les Balkans, sombre en janvier 1882 après avoir vu son cours boursier faire l'objet d'une intense spéculation à la hausse. L'Union Générale, dirigée par Eugène Bontoux, que Louis Janmot connaissait, suit quelques jours plus tard.
264 Mathieu, dit Mathéus Fournereau (1829-1901), issu d'une famille de notaires lyonnais, fut élève de Louis Janmot dès 1854. Il expose aux salons de 1858/59/61/88, décore le

d'Arthaud. Borel, Thiollier et Trévoux[265] sont partis pour Paris. Ils doivent faire un tour en Belgique et en Hollande, voyage des plus intéressants, dont je n'ai fait qu'une partie, n'ayant jamais été à Amsterdam.

J'ai autre chose à faire. Si les quatre projets passent à l'exécution, ce n'est pas trois mois qu'il me faut, mais le double ou le triple. Nous aviserons en temps et lieu, suivant les circonstances.

Aujourd'hui, couru aux Chartreux, pour voir le beau cavalier et m'enquérir de la maison où l'on prépare, dit-on pour la Marine[266]. À 4 heures, dîner à Oullins à l'établissement du patronage[267]. Je verrai là beaucoup d'anciens amis.

Bien aise que les petits pois aient réussi et qu'ils soient venus malgré la pluie tardive. La campagne ici est infiniment plus belle, depuis Avignon même. J'ai trouvé, en arrivant vendredi une bonne lettre de Cécile, qui m'attendait et à laquelle je répondrai bientôt. A-t-on des nouvelles de la conduite de Norbert, pour plaindre bêtes et gens et lui-même.

J'embrasse tout le monde, bêtes et plantes exceptées. Adieu ma chère enfant.

J'ai été très déçu de ne pas retrouver la note que ta tante m'avait donnée pour M. de Pravieux[268], relativement à l'adresse des marchands de sel. Grand-père comprendra où elle a passé.

L. JANMOT

chœur de l'église de Couzon et le baptistère de Saint-Didier-sous-Riverie. Son épouse, née Adèle Dorier, était de Montbrison, comme les Laprade. Mathéus avait un beau-frère Girerd, lui-même beau-frère d'un Pessonneaux. Adèle Dorier, épouse de M. Fournereau, était très liée avec Antoinette Currat, deuxième épouse de Louis Janmot.

265 Joseph Trévoux (1831-1909), peintre paysagiste, fut l'élève de Louis Janmot. D'une famille de fabricants lyonnais, il était l'époux d'une fille de l'imprimeur Eleuthère Brassart, donc proche aussi de Félix Thiollier.

266 Norbert Janmot voulait préparer l'École Navale.

267 Au collège des Dominicains.

268 Louis Antoine Lambert Boys d'Hautussac de Pravieux, qui a été visiter les Pravieux, voire séjourner chez eux en Ardèche, à Saint-Laurent-du-Pape, à proximité du Fenouillet, le domaine de Louis Janmot.

479
Louis Janmot à Madame Ozanam
1-6-1882

La Mulatière, Lyon, 1 juin 1882

Chère Madame et amie,
 Voilà que les deuils se multiplient autour de vous et s'aggravent en se multipliant. Ma première visite en arrivant ici a été pour M. Dupré, visite que je redoutais et désirais tout à la fois. Je l'ai trouvé sombre et abattu et suis resté longtemps auprès de lui. Il est bien solitaire dans cette grande maison, jadis si gaie et vouée maintenant à une si grande tristesse.
 Un seul être est absent, le monde est dépeuplé.
 Il m'a été impossible de renouveler cette visite ni d'en faire aucune autre. Je suis resté bien des jours gardant le lit ou la chambre et depuis avant-hier seulement je suis allé à Lyon. Je n'ai rien à faire autre en ce moment qu'un portrait de Mme Arthaud que je commence.
 Il y a en perspective la restauration de la fresque de l'Antiquaille[269], puis l'exécution d'un tableau de grande dimension pour l'église de Solliès-Pont, entre Toulon et Hyères. La première de ces deux questions attend une décision ou une autorisation problématique du conseil municipal de Lyon, la seconde certains arrangemens non déterminés encore.
 J'aurais désiré, au milieu de ces incertitudes, avoir ici, à La Mulatière, le portrait de cette pauvre Madame Dupré dont votre gendre m'a demandé une répétition, mais j'ai vu que cela semblait contrarier M. Dupré, et

[269] Une commission composée de cinq administrateurs des Hospices civils de Lyon, MM. Hirsch, Soulier, Delocre et Dubost, venait de décider en date du 31/5/1882 « de confier à Louis Janmot la restauration de sa fresque de l'Antiquaille » et de lui accorder « un crédit de 5.000 fr. » (soit approximativement 24 000 de nos euros), car d'une part « cette fresque d'une valeur exceptionnelle d'un de nos peintres les plus distingués, et dans laquelle on retrouve le souffle puissant de la jeunesse allié à l'expérience que procure l'étude des maîtres anciens » mérite d'être restaurée, et d'autre part les Hospices, s'ils se doivent d'apporter « la plus stricte économie à la gestion de leurs biens, patrimoine des pauvres », nous ne pouvons en tant qu'administrateurs « rien laisser péricliter entre nos mains » et nous nous devons « d'améliorer, autant qu'il est en notre pouvoir, tout ce qui peut concourir au bien être moral et matériel de nos infortunés malades ».

d'autre part si vous venez tous cette année dans ce pauvre Écuilly [*sic*], je serais heureux de vous y retrouver de manière un peu [...]. Sait-on jamais si, quand, comment et combien on se retrouvera. Chaque année s'écroule tout un morceau de notre passé qu'on ne peut retenir et on se sent de plus en plus profondément touché du prix de ce qui nous reste et que nous sentons devoir ou pouvoir nous échapper.

Comment avez-vous ou comptez-vous arranger votre vie solitaire ? Faites-moi l'amitié de me dire vos projets, il y a si longtemps que je ne sais rien directement de vous. Je comprends que vous ne soyez guère portée à écrire, mais je suis un vieil ami et ne suis pas novice pour m'attrister avec ceux qui souffrent.

Je ne vous dis rien des miens, dont il n'y a rien à dire, si ce n'est que l'avenir de Norbert et de Maurice me donne les plus cuisants soucis. Norbert n'est pas travailleur, et Maurice, vous connaissez son état. De plus les abominables gredins auxquels on a laissé prendre le pouvoir, sont de plus en plus venimeux, enfiellés et menaçants en tout ce qui regarde les questions scolaires. L'Université se couvre de honte et me fait horreur. Jadis nous en avons connu une différemment faite, mais maintenant elle s'avilit à toutes les bassesses inquisitoriales que réclame d'elle un pouvoir cynique et sinistre.

Adieu, chère bonne Madame et amie. Mille choses à tous les vôtres, aussi les miens. Cordial souvenir au docteur[270]. À vous affection et respect.

L. JANMOT

Complimens de la part des La Perrière, toujours bons et excellents comme vous les connaissez. Ce soir baptême d'un nouveau-né[271], fils de mon filleul P. de La Perrière. Cette belle famille s'accroît dans tous les sens et le chef est déjà douze fois grand-père.

270 Le docteur Charles Ozanam.
271 Baptême de Robert de La Perrière, né à Lyon le 30/5/1882, fils de Paul et de Gabrielle Emery.

480
Louis Janmot à son beau-frère Pierre de Saint Paulet
2-6-1882

Lyon, La Mulatière, chez M. de La Perrière 2 juin 1882

Mon cher beau-frère,

Si je réponds seulement aujourd'hui à votre bonne lettre du 22 mai, accompagnant l'envoi des récépissés, c'est que depuis ce temps, j'ai eu une très forte indisposition, me rendant incapable de tout travail. Elle fut aggravée par une lourde chute, causée par une syncope assez subite, une blessure à la partie postérieure du crâne, et un ébranlement général un peu partout a retardé ma guérison jusqu'à ces jours derniers. Depuis hier je vais bien et ai pu reprendre mes occupations.

J'éprouve une vraie joie à me voir sortir des anxiétés cruelles que vous ne pouviez pas ne pas éprouver depuis le saut de votre principal actionnaire, que vous avez en effet bien de la bonté d'âme de ménager.

En ce qui concerne mes actions de la Fédération, ne tranchons et ne précipitons rien pour le moment. Et cela m'est loisible, voici pourquoi. C'est que d'ici à fin juillet, j'ai deux mille fr. à verser, dont 1800 f. d'emprunt, dont l'un vous est connu, de plus un versement de 1240 f. pour le 2e versement actions nouvelles de la Cie des Eaux, plus 1200 f. pour le voyage de Maurice et de ma belle-sœur à Cauterets, ce qui fait 3 mille fr. au petit pied.

J'ai pour onze mille fr. de commandes en perspective, mais, non seulement elles ne sont pas exécutées, mais l'une dépendant de l'assentiment des voyous du conseil municipal de Lyon, l'autre à l'embargo des lenteurs d'un brave et vieux curé des environs de Toulon, il n'en faut encore rien préjuger. Le plus net est de deux à 3 mille fr. de portraits, dont l'un est commencé et l'autre ne tardera pas à l'être.

Attendons donc que tout cela se débrouille un peu, pour prendre tout ou partie des actions, dont le transfert est fait. Je crois que c'est agir sagement.

En ce qui concerne M. de Vulpillières, sa loyauté, ni ses autres bonnes qualités ne sont pas en question, seulement en ce qui concerne Hélène

il a été un peu vil et l'a mise dans l'embarras, puisqu'elle ne comptait pas garder ses actions, et de plus le syndicat de Lyon, dont il affirmait l'existence, en même temps que la facilité présente de revendre les actions à 60 f, existait plus dans son imagination que dans la réalité, à ce que m'a écrit mon beau-père. À tout cela, pas grand mal, et je n'en considère pas moins M. de Vulpillières comme un excellent homme, actif, intelligent, dévoué à la société, en possession d'une des plus aimables femmes qu'on puisse rencontrer.

D'après votre lettre la société va se reconstituer sur d'excellentes bases, et le crac[272] [*sic*] féroce, qui a failli la briser par contrecoup, n'aura servi qu'à la reconstruire sur une meilleure base et à lui ouvrir un avenir plus actif et plus prospère, du moins cela semble ainsi et personne ne le désire plus sincèrement que moi.

Il serait bien temps, mon cher beau-frère, qu'après avoir été balloté assez rudement dans votre carrière, l'avoir vu brisée, comme tant d'autres, par le fait des abominables chenapans qui ont conquis ce pays, vous puissiez, sauvegardé de leurs atteintes, vous asseoir définitivement, vous et votre famille, dans une situation solide et prospère, que nul ne mérite mieux que vous.

Tout à vous, bien affectueusement

L. JANMOT

272 Le krach de l'Union Générale en janvier 1882. *Cf. supra*. L'enthousiasme de Louis Janmot dénote avec les discours du moment : il semble avoir bien mieux anticipé cette crise que beaucoup d'investisseurs catholiques.

483
Louis Janmot à Félix Thiollier
7-8-1882

La Mulatière, Lyon
7 août 1882

Mon cher ami,
 Que le diable emporte les Théolier avec leur compte bleu qui n'en finit plus. Il faudra pourtant bien un jour ou l'autre en finir, mais comment, voilà le hic. En attendant pas de réponse d'Auguste alors nous allons rester l'arme au bras, ou recevoir cette note additionnelle à coups de baïonnette.
 Vous qui êtes avisé et bien au courant, conseillez-moi ce qu'il faut faire, finira-t-on par un compromis. Je vous fais entièrement juge de la question. Entre-temps j'ai mille tiraillemens, dépenses et ennuis de plus d'un genre, par suite de l'éparpillement de ma famille à tous les points de l'horizon. Heureux qui est chez lui sous un toit à lui, avec sa femme gardienne de ses enfants, sans compétition de personnes, et qui de plus n'est point obligé de s'exiler, même pour les plus louables et les plus sérieux motifs.
 Dans une semaine, deux au plus, la restauration de ma fresque de l'Antiquaille sera terminée, j'ai fait le mieux possible, tout n'est pas perdu.
 Le tableau de Solliès Pont est décidé depuis peu de jours. On fait même luire, dans le lointain nébuleux, avec l'aide de la Providence, la possibilité d'un pendant. Sans se préoccuper du second ou vais-je exécuter le premier, dont il va falloir de suite commencer les études et le carton.
 J'ai bien reçu l'exemplaire merci, mais point vu de beau-père, ni vous, annoncés cependant de votre dernière lettre. Monsieur Têtenoire[273] [*sic*] a parlé à Monsieur de La Perrière pour notre interminable affaire. Je ne sais pas ce qui a été décidé.

[273] Claude-Philippe Testenoire-Lafayette (1810-1903), beau-père de Thiollier, dont le nom se prononce effectivement comme l'écrit Janmot, \tɛtnwaʁ\.

Adieu, je vous serre la main bien affectueusement et vous prie de distribuer autour de vous complimens, amitiés et respects.
Tout à vous

L. Janmot

489
Louis Janmot à Félix Thiollier
29-11-1882

Fg des Maisons Neuves
Toulon 29 9bre 1882

Mon cher ami,
C'est le diable qui s'en mêle de connivence avec le P. Piaud[274] et ses patrons. Il n'est pas une lettre de vous que je ne possède classée et après avoir tout remué à nouveau je ne puis mettre la main sur ce compromis précieux et qui, dites-vous, ferait une économie de quelque cent fr. Bien entendu, puisque c'est par ma faute qu'ils sont perdus, il ne faut pas que vous en pâtissiez. Vous pâtîtes assez déjà de ce chef. Dites-moi dans ce que je reste vous devoir, indépendamment de quelques exemplaires pris à mon nom et dont je ne me suis pas encore acquitté avec vous, il y en a au moins 3.

Seulement je ne me libérerai pas de suite, parce que, sans contrecoup d'un crac [*sic*] quelconque, je finis mon année avec quelques milliers de francs de dettes. Ce n'est pas autrement réjouissant ni extraordinaire étant donné les proportions ordinaires du débit et des rentrées.

Bénissons à jamais le seigneur dans ses bienfaits. Eh bien oui, un atelier, mon cher ami, puis-je penser à un atelier dans ma situation. Je mourrais sans atelier et n'aurai pas eu cette mince et légitime satisfaction d'avoir un chez-moi quelconque où loger mes tartines entassées dans des piles de rouleaux et des cartons. Je n'ai (c'est bien fait par conséquent) jamais manqué l'occasion d'être bête, là où il était le plus nécessaire de ne l'être pas, et là où un simple mortel n'aurait fait qu'une bêtise, j'ai toujours su trouver l'occasion d'en faire au moins deux.

Avec tout cela, c'est à dire toutes ces bêtises, il faut que je songe à marier mes filles. Que vous êtes heureux de n'avoir pas à y songer et pour un nombre si minime, impossible de m'absenter d'ici à un temps que j'ignore surtout pour aller si loin[275]. Je chercherai à Marseille, où je

274 *Cf. supra* lettre 450, note.
275 C'est-à-dire Saint-Étienne ou Verrières.

sais qu'il y a tout de même des peintres d'histoire comme à Paris, à Aix, où il y a de grands hôtels aussi vides qu'aristocratiques, à Carpentras enfin, où il y a un atelier qui pourra peut-être se trouver libre[276].

Il faut errer de ville en ville ; non pour chanter, non rapsodier comme Homère, à qui je ressemble, toutefois pas par les bons côtés, puisque aveugle je le deviens, vieux je suis tout devenu. Toutefois il fait un beau soleil et j'ai d'affreuses démangeaisons d'aller faire un peu le paysage, mais je suis attaché à mon livre, long, difficile [...] à terminer clairement et proprement. Dès qu'il sera fini, au moins je ne [...] plus à le faire imprimer. Ah! le beau livre intéressant que personne ne lira et qui embêtera, encore plus que moi qui l'ai fait, tous ceux qui ne l'auront pas lu et qui rien qu'au titre flaireront le cocu à bourgeois encore plus indigeste que le carton raviné. Au moins je me fais une sorte de bien quelconque en disant ce que je pense. Ce sera le plus clair de cette belle opération, commencée depuis six années, mais quelle supériorité sur la peinture, quelle économie pour les matériaux, la place et le roulage ! Le style le plus lourd, je déménage à grande vitesse sans payer un sou de plus.

Adieu, cher ami, on attend *tutti quanti* et *tutte quante* avec impatience les photographies dont vous dites trop de mal.

L'abbé[277] se frotte les mains, ses prophéties de malheur prennent encore une fois une tournure de réalisation plus ou moins prochaine. Qui sait ce qui va se passer ? En répondant, rien de bon, on est sûr en ceci, comme pour le reste, de ne guère se tromper.

Je vous serre la main

L. JANMOT

Mille choses aimables à Madame Thiollier et à tous les vôtres. Jean a mangé la consigne, je lui ai vivement, et à plusieurs reprises, recommandé de vous prier d'envoyer le volume d'Amaury Duval[278] au docteur Lacour, auquel il appartient, adresse rue de Saint Dominique, 11, onze, Lyon, Rhône.

276 Louis Janmot pense probablement à l'atelier d'Evariste de Valernes (1816-1896), peintre carpentrassien, ami de son beau-frère Pierre de Saint-Paulet, peintre également sous le nom de Gauteri, et surtout ami de Degas.
277 Allusion à l'abbé l'abbé Paul François Gaspard Lacuria (1806-1890), proche de Berthes de Rayssac et ancien précepteur de Félix Thiollier, passionné d'ésotérisme et connu pour ses prophéties (*cf. LJCA*, I, 55, lettre n° 4 de Louis Janmot à ses parents, 6/9/1837).
278 Amaury Duval (1808-1885), peintre préraphaélite élève d'Ingres.

496
Victor de Laprade à Louis Janmot
5-1-1883

Lyon, 5 janvier 1883

Cher ami,
 Vous m'avez écrit une très belle lettre sur mon livre. Je voudrais pouvoir y répondre dignement, mais je ne suis pas de force à tenir longtemps la plume. J'espère d'ailleurs vous voir à l'occasion du mariage Laperrière. Je me borne donc aujourd'hui à vous envoyer tous mes souhaits de nouvelle année pour vous et pour toute votre famille. Vous trouverez Lyon plus semblable à lui-même que jamais, brouillards, ténèbres éternelles, inondations, qui durent depuis trois mois et qui viennent d'atteindre un maximum formidable. Le bon Dieu semble pourtant se réveiller, il vient d'écraser dans sa putréfaction le misérable qui lui avait déclaré la guerre avec ces infâmes paroles : *le cléricalisme, voilà l'ennemi*[279] ! Il est crevé depuis trois mois, après avoir commis le plus grand crime qu'un fils puisse commettre, après avoir infligé à sa mère chrétienne un enterrement athée.
 Il est écrit « tes père et mère honoreras » et Dieu venge de ce monde les infractions à ce commandement. Si le Comte de Chambord n'existait pas, nous serions sauvés, la république serait balayée dans quelques semaines. Mais le Comte de Chambord existe, flanqué d'un tas d'imbéciles. Espérons cependant et faisons tous notre devoir.
 Je souffre et je m'affaiblis beaucoup, mais je me prépare avec résignation et avec amour à paraître devant le juge paternel. Je sais qu'Il est infiniment bon, je l'ai toujours dit, comme vous le voyez, en vers et en prose. J'espère qu'il m'en tiendra compte. Je lui demande toutes ses bénédictions pour vous mon bon ami ; et je vous embrasse de tout cœur.

V. de Laprade

[279] Léon Gambetta (1838-1882), mort le 31 décembre à Sèvres, fit effectivement procéder à des obsèques civiles pour sa mère malgré sa foi chrétienne et son neveu prêtre.

501
Louis Janmot à Gabriel de Saint-Victor
21-1-1883

Lyon La Mulatière
chez M. de La Perrière 21 janvier 1883
J'allais, cher Monsieur, vous écrire, quand votre lettre est venue. J'ai reçu la lettre de La Rochelle[280] hier, et j'ai répondu immédiatement. C'est donc chose conclue, la réponse ayant été affirmative. Reste la question finance, rendue des plus difficultueuses par la fredaine de Jeanne[281]. J'ai deux sources pour arriver au chiffre :
1e vendre
2e emprunter
Comme vente, ce qu'il y a de mieux, c'est ce qui se passe aujourd'hui même, 21, pour ma propriété du Fenouillet[282], pour laquelle j'ai acquéreur payant comptant, à 18 mille fr. Je saurai demain si c'est fait.
Vendre les Gaz, c'est très bien, seulement il n'y a pas d'acquéreur. Cambefort (maison Vidal Galline)[283] que j'ai vu hier, m'a dit qu'il ne se faisait aucune affaire. Déjà l'an passé, il a fallu près de deux mois pour écouler 17 Gaz de Lyon. Comment en quelques jours en vendre 20 ? Sur la Banque de France à laquelle je dois déjà neuf mille fr. je puis faire un emprunt de vingt-deux mille.

280 Lettre du chef d'escadrons Henri de Christen, en garnison à La Rochelle, futur colonel de la Garde Républicaine, demandant pour son frère Charles la main d'Aldonce Janmot.
281 S'agirait-il du cadeau de mariage à faire à Jeanne de La Perrière sur le point de se marier ?
282 Domaine situé près de Saint-Laurent-du-Pape et de La Voulte.
283 Jules Cambefort (1828-1892), neveu du banquier Oscar Galline par sa 1re épouse née Brouzet, et Bernard Vidal-Galline (1795-1887), époux de Sophie Galline (1806-1879), sœur d'Oscar, étaient co-propriétaires de la Banque Galline, fondée en 1809 par Oscar, qui devient Vidal-Galline, puis Cambefort-Saint-Olive en 1887 par association de Gabriel Saint Olive (1828-1903), époux d'Élisabeth Vidal-Galline, avant d'être finalement Saint-Olive. Les Galline étaient des amis des Ozanam. Jules Cambefort était aussi administrateur de la Cie des Messageries Maritimes où il représentait les intérêts de la soierie et de la banque lyonnaise. Les importations de soie d'Extrême-Orient représentaient une grosse partie du trafic des Messageries.

Sans cette stupide loi française[284] qui, pour protéger les intérêts de ceux-ci ou de ceux-là, met des clauses restrictives, que la plus légère notion de sens commun modifierait immédiatement, je ferais bénéficier ma fille de la même valeur des titres qui se pourrait donner comme apport dotal. Par la faute de cette clause stupide elle y perdra et moi aussi. Bien imaginé! Demain je saurai officiellement quelles sont les valeurs que l'administration de la Guerre veut bien considérer comme bonnes. Dans tout cela il faut que je me débrouille, c'est ce qui se fera d'une manière ou de l'autre à très bref délai, avec un fond d'anxiété que vous ne soupçonnez pas et qu'il n'avancerait rien de connaitre.

Il ne faut pas dépasser quatre mille fr. pour la corbeille, car ce chiffre n'a pas été dépassé pour le mariage de Cécile. Le chiffre de cinq mille que je vous ai dit effectivement comprenait d'autres dépenses accessoires et nécessaires, comme repas, lettres d'invitation, etc. etc.

Je ne sais pas si le croup va s'accentuer, je ferai tout comme. Je n'ai pas à pleurer la mort de La R., pas plus que celle de Gambetta, mais si elle est à son agonie, l'heure n'est pas heureuse et pour les circonstances qui nous concernent, je ferai le moins mal et le plus tôt possible.

Adieu, tout à vous.

L. Janmot

La lettre de M. de Christen, le chef de bataillon, est arrivée en retard, parce qu'elle a d'abord été me chercher à Toulon. À bientôt des nouvelles et des fonds par un moyen ou par un autre.

[284] La loi exigeait un apport dotal de 24 000 francs, soit 1 200 francs de rente en titres de l'État Français.

507
Louis Janmot à Paul Chenavard[285]
30-1-1883

Lyon, La Mulatière, chez M. de La Perrière, 30 janvier 1883

Mon cher ami,
 Je ne veux pas laisser sonner le 31 janvier sans vous adresser mes souhaits de bonne année. La malheureuse ne s'annonce pas brillante en dehors des points de vue personnels. Vous en voyez quelque chose et le trouble des régions gouvernementales semble ne devoir pas finir de sitôt. Je ne préjuge pas de votre jugement à l'endroit des causes profondes qui l'ont amené et qui le maintiennent en l'aggravant, mais je ne croirais pas trop m'avancer en affirmant que les lois d'exception de toutes sortes, que vous connaissez et qui vont se multipliant chaque jour, prouvent un état de maladie profond et difficile à guérir. L'État, avec ses édits de proscription, d'exception, par lesquels il croit se défendre, ressemble assez à un malade qui s'ingurgiterait tous les jours un tas de drogue, avec la conviction que plus il en prend, mieux il va se trouver.
 À propos de malades, pour sortir des généralités, je vous donnerais des nouvelles de Laprade, que j'ai vu assez fréquemment, depuis 15 jours que je suis à Lyon. Il est toujours de même, ce qui par le fait constitue une manière de mieux. Il se maintient par son cerveau puissant, toujours intact et actif, le reste ressemble aux jambes de Chateaubriand dont le bon Ballanche[286] nous racontait l'état peu enviable.
 Je pense que vous avez lu avec un plaisir analogue au mien le très beau livre qu'il vient de publier *Histoire du sentiment de la nature*[287]. C'est en somme, d'après la façon dont il l'a conçu, une base d'esthétique complète. En dehors du volume de Lamennais, de Hegel et de quelques chapitres de Lessing, il n'y a guère de vues plus élevées et il n'y en n'a pas qui soit rendu dans un style plus pur, plus lumineux. Vous feriez bien d'en dire à l'auteur votre avis.

285 Bibliothèque municipale de Lyon, ms. 5410, lettre 147.
286 Louis Janmot aurait donc connu Ballanche, dont la philosophie l'a tant inspiré, tout comme Chenavard, sans doute durant son premier séjour parisien comme étudiant.
287 Victor de Laprade, *Histoire du sentiment de la nature*, Paris, Didier et Cie, 1882.

Je suis allé hier au Palais Saint Pierre où, en compagnie de mon bon et vieux camarade Dumas, j'ai fait visite à la salle ou sont vos gravures. Elles sont toutes parfaitement arrangées par ordre de dates, avec un catalogue où sont inscrits, siècle par siècle, par ordre de dates de naissance et de mort, les peintres dont les œuvres sont reproduites par la gravure. C'est très bien. Il ne manquerait plus qu'un précis historique, qui mettrait quelques muscles sur ce squelette fort complet, afin de le faire se tenir debout et vivre. À vous de donner ce complément très important et très difficile à faire.

J'ai bien parlé de vous avec les dames Girerd[288], que j'ai vues avant-hier. La jeune femme est revenue avec son mari qui a trouvé à Lyon une situation meilleure que celle qui lui avait été soufflée à Constantine. Tout va bien avec espoir d'augmentation de famille.

De ce fait ressort la non-possibilité de loger bien longtemps Isabelle Guichard. Mme Girerd n'est pas sans inquiétude pour elle à divers points de vue. Cette jeune personne qui devrait être en âge de raison n'en montre pas assez dans sa versatilité déjà trop prouvée. La voilà qui, après ce métier à bas, mis de côté, avec une perte de 700 fr., s'engage dans une machine de phytonature qui pourra bien avoir le même résultat. C'est inquiétant ; Isabelle ne parait pas écouter volontiers les conseils de ces bonnes amies si patientes et si bienveillantes pour elle. Je ne l'ai point assez vue et n'ai nulle espérance de rien faire de bon là où ces dames ont échoué, ainsi que vous.

Adieu, mon cher ami. Au revoir à Lyon, peut-être à Lyon, bien que je n'y suis que pour quelques jours encore. Peut-être y reviendrais-je si diverses raisons m'ont amené ici tout d'un coup. Adieu, mon cher, maintes choses de la part de nos amis et amies communs à tous deux. Mes enfants très dispersés ne vont pas mal. Je vous serre cordialement la main.

L. JANMOT

288 Vraisemblablement les deux belles-sœurs Amélie Tivollier (1829-1913) et Zoé Fournereau (1826-1901), épouses d'Alexandre Girerd (1820-1895) et Louis Girerd (1819-1895), issus des fameux Perier de Grenoble. À noter qu'Alexandre Girerd était beau-frère du peintre lyonnais Louis Pessonneaux (1815-1890) et son frère Louis, beau-frère du peintre Matheus Fournereau (1829-1901), élève de Louis Janmot. À noter encore que les Girerd-Tivollier étaient parents des Rondelet. On reste toujours dans le même cercle.

512
Victor de Laprade à Louis Janmot
13-2-1883

Lyon, 13 février 1883

Cher ami,
Le petit livre[289] que vous m'avez prêté est tout bonnement une merveille. Je l'ai lu d'un bout à l'autre avec larmes. Béni soit le nom et la mémoire du brave Rio, qui est là-haut en paradis avec Montalembert, occupé à prier pour la France, le bon Dieu qui ne les écoute pas. Puissé-je aller bientôt les rejoindre, il m'écoutera peut-être mieux, car je lui dis parfois des injures et pour obtenir quelque chose du pouvoir il n'est pas inutile d'être de l'opposition. Je vais acheter une douzaine d'exemplaires de ce volume. Lui trouverai-je de vrais lecteurs ? je n'en sais rien. Dans tous les cas, ce ne sera guère autour de moi ; il y a trop de Parieu et trop peu de Laprade.
Hélas, cet héroïsme est de l'histoire très ancienne, de la très vieille France, de la France de Jeanne d'Arc, de saint Louis, de Bayard ; nous sommes dans la France de Thibaudin[290].
Venez vite me voir, que nous causions de cet adorable livre. J'ai aussi à vous soumettre une *question d'art*. J'ai une belle peinture de vous, dont je n'ai pas su encore faire un bon usage. J'ai besoin de votre conseil. À bientôt, je l'espère.

V. de Laprade

289 François Rio, *La Petite chouannerie ou Histoire d'un collège breton sous l'empire*, Paris, Olivier Fulgence, 1842. François Rio (1797-1874). Louis Janmot avait fait sa connaissance en 1838 chez Montalembert (*cf. LJCA*, I, 39, lettre n° 2 de Louis Janmot à Frédéric Ozanam, 28/8/1836).
290 Jean Thibaudin (1822-1905) était un général et homme politique français de la Troisième République, considéré comme Républicain, il devient ministre de la Guerre en 1883.

514
Louis Janmot à Félix Thiollier
4-3-1883

Toulon Fg des Maisons Neuves
4 mars 1883

Mon cher ami,

Je vous envoie ci inclus un billet de cent francs pour deux exemplaires placés à Lyon, il n'avait pas été donné aux deux des premiers souscripteurs inscrits, M. de St Didier et Mlle Blanc Saint Bonnet à cause d'un renseignement inexact fourni par Madame de la Prade, celle-ci croyait en effet et affirmait que soixante souscripteurs n'avaient pu être servis etc. Comme vous savez il n'en est rien.

Encore quatre ou cinq exemplaires et l'infortuné libraire de Saint-Étienne pourra écouler les exemplaires en retard.

Je n'ai pu vous aller trouver, comme vous le prouve la suscription de cette lettre, ayant été occupé outre mesure, aussi désagréablement qu'inutilement, par deux affaires, parallèlement suivies et s'aggravant l'une l'autre et l'une par l'autre.

Je n'ai pas trouvé à Marseille un atelier suffisant, je ne suis cependant pas tout à fait décidé à ne m'y pas établir, parce que dans ce pays il se fait quelque peinture murale. Ce n'est pas une raison parce que je ferai un tableau à Marseille pour avoir quelque peinture à y faire, mais je suis bien certain que je n'en aurais pas si je n'y montre rien. Quant à Lyon, je ne pense pas qu'il y ait aucun pays où l'esprit de la population soit plus radicalement antipathique à tout ce qui se rapproche de grand, d'élevé, d'en dehors des préoccupations utilitaires et bourgeoises. J'y ferai là des tableaux pendant cent ans encore, que je n'ébranlerais, en ma faveur, ni un paroissien, ni un curé, ni une bourse. Il faut là des Borel, construisant l'église et la décorant à leurs frais[291]. Mais je ne suis pas Borel, il s'en faut de sept enfants et de beaucoup de mille francs.

[291] Paul Borel a en effet financé puis réalisé entre 1861 et 1887 les peintures de la chapelle de l'école Saint-Thomas d'Aquin à Oullins.

Je me risque à envoyer un exemplaire à Pontmartin. Il est âgé et peut mourir et il est un de nos rares critiques, je dis mieux, le seul, qui ayant son renom et son talent, puisse dire quelque chose qui ne soit pas hostile à mon œuvre et qui puisse s'y intéresser par certains côtés au milieu de cette platitude universelle, de ce désert ingrat, stérile, hostile. Savoir qu'il y a encore *un* critique qu'une œuvre d'art de longue haleine et d'une certaine nature puisse intéresser, impose l'obligation de s'adresser à lui.

Adieu, mon cher ami, il fait un soleil merveilleux et je regrette que vous ne le puissiez voir, à moins que vous ne réalisiez le projet des bains de mer, alors naturellement je ne serai plus ici.

Tout à vous et aux vôtres,

L. JANMOT

Je suis arrivé hier soir. Borel m'a dit que vous étiez à Verrières. Je vous adresse là. Savez-vous que Grangier est aux cent coups par la menace de la mort prochaine, ou du moins on le croyait ainsi, de son beau-frère Chabanacy[292].

292 Louis Chabanacy (1818-1883), époux de Julie Grangier (1829-1878), mort à Saint-Julien-en-Jarez le 16/8/1883.

515
Louis Janmot à Gabriel de Saint-Victor
16-3-1883

Toulon 16 mars 1883

Eh bien, cher Monsieur,

Il faut aller de l'avant et signer ce contrat. Comme vous me dites que vous allez sortir dès que le vous le pourrez pour savoir dans quelles conditions d'attente, plus ou moins longue ou de dépôt immédiat, les fonds doivent être disponibles, j'attends des lumières à ce sujet.

Il faut avouer que le moment est critique pour toute espèce d'opérations, soit financières, soit autres. Enfin nous ne sommes ni Grévy aîné ou cadet[293], ni ministres, ni des 360[294], ni de rien du tout que détient un tas de malandrins, qui commencent à avoir peur. Mais ce qui est redoutable pour les plus désintéressés dans tout ce qui tient de prés ou de loin à la bande des exploiteurs, ce sont les éclaboussures. De loin on se fait des monstres de beaucoup de choses, qui vues de près sont moins redoutables. Toutefois on ne sait trop ce qui va se passer dimanche. Je crois que trop bien annoncés et attendus, les anarchistes renverront à plus tard leurs exploits. Ce sont des propos, en supposant qu'ils ne fassent que la centième partie de ce qu'ils promettent.

Je suis donc bien désireux de vous voir me ramener Aldonce, aussitôt le contrat passé, et vous voir ainsi que ma belle-sœur ne pas retourner de sitôt à Paris, à moins que votre présence personnelle n'y soit nécessaire à un moment donné cela pourra bien être, mais vous n'avez rien à faire

293 Il y avait deux frères Grévy hommes politiques : Jules (1807-1891), l'aîné, président de la République (1879-1887), et Albert (1823-1889), le cadet, avocat et bâtonnier du barreau de Besançon, sénateur du Doubs.

294 Les « 360 » représentent le nombre des députés républicains élus à la Chambre le 20/2/1876, contre le vœu de Mac Mahon, qui suscite le fameux coup d'État du 16/5/1877. Ce coup fut marqué par le choix d'un président du Conseil pris dans la minorité conservatrice, le duc de Broglie, après la démission de Dufaure, républicain conservateur, contre la majorité républicaine, mais aussi par la dissolution de la Chambre le 25/6/1877, le retour de 400 députés républicains, le refus de Mac Mahon de signer un décret d'épuration de l'armée, et pour finir, malgré toute la résistance opposée par Mac Mahon au succès des républicains, par sa propre démission en janvier 1879.

dans le premier acte. Il faut bien laisser les Yves Guyot[295], dénoncer les réactionnaires, comme fomentant l'émeute. Ça leur réussit bien. L'aventure de cet infortuné lanterniste [*sic*] est féroce, mais c'est bien fait finalement.

Notre belle-sœur s'annonce pour tous les samedis depuis quelque temps. Ce que son attitude sera[296], je ne sais, mais cela m'est égal, car je ne quitte pas Toulon, ayant un local dans une chapelle abandonnée près de la gare, pour y finir mon tableau que je commencerai en avril. Ma belle-mère annonce que sa fille Hélène ne s'occupera plus de rien dans la maison. Qu'est-ce cela veut dire ? Nous verrons. Je pense toutefois qu'elle condescendra à soigner son père qui en a besoin. Il tousse d'une manière pénible à entendre, et c'est incessant. Sa santé n'est plus la même.

Merci de la lettre non envoyée par mégarde. Je ne comprends pas comment je l'ai oubliée et comment j'ai compris que vous arriviez si vite à Marseille, et une fois Aldonce mariée la vie ne sera plus tenable pour M.L., pour moi non plus. Nous recauserons de cela.

Adieu, je vous serre la main. Tout à vous.

L. Janmot

Soignez votre rhume et gare à vous de la voyance

295 Yves Guyot (1843-1928), journaliste et homme politique, proche de Gambetta, était à l'époque conseiller municipal de Paris, puis député de Paris en 1885 et ministre des Travaux Publics en 1889.

296 Cécile de Peyssonneaux écrit à son oncle Gabriel de Saint-Victor le 20/4/1883 : « Nous ne savons que penser de la maladie de tante Hélène. Le cerveau est certainement atteint, et c'est à cela que doivent être attribués toutes ses erreurs » (archives Saint-Victor).

524
Victor de Laprade à Louis Janmot
9-4-1883

Lyon, 9 avril 1883

Cher ami,

Je commence par vous parler de ma carcasse afin de me débarrasser vite de ce triste sujet. J'ai souffert, souffert, pendant ces dernières semaines, plus atrocement que jamais. Ce n'est pas que j'aie de nouvelle et de plus mortelle maladie, c'est que Dieu ayant fait de moi une machine à souffrir, la souffrance (qui est mon droit et mon devoir, me dit souvent mon tendre docteur Rambaud[297]) a aussi le droit et le devoir de s'exaspérer et de me faire hurler, quand il lui plait. Voilà ce que c'est, mon cher ami, que d'être de l'Académie française et d'avoir de quoi manger. On peut être alors torturé dans son corps et dans son âme et *c'est bien fait* ! Décidément tous les membres de l'espèce humaine ont un fond d'envie, le plus vilain de tous les défauts et le seul dont je sois exempt. Je n'ai jamais envié personne, ni M. Rothschild, ni Louis XIV, ni même le bon père Corneille, que j'aime tant.

Nous avons eu depuis quelques semaines un printemps splendide à Lyon, mais rassurez-vous, le diable, je veux dire le bon Dieu, n'y a rien perdu. Tous nos arbres fruitiers avaient fleuri dans l'opulence. Il vient de faire une belle nuit de gelée et très certainement tous les fruits des Lyonnais sont foutus. Je m'attends à recevoir cette bonne nouvelle du Perrey où déjà l'an dernier nous n'avons pas eu une prune.

La république marche aussi bien que le ciel et la terre. Ah ! la charogne ! J'ai beau être mort, je lui dirai son fait avant d'expirer. Hélas, malgré l'admirable livre, *Le dernier des Napoléon*[298], que je viens de relire,

297 Michel Rambaud (1817-1887), médecin des hôpitaux, professeur de clinique médicale à la faculté de médecine de Lyon.
298 Friedrich Ferdinand, Comte de Beust, *Le dernier des Napoléon*, Paris, Lacroix 1872. Beust (1809-1886), fut ministre d'État et des affaires étrangères de Saxe (1849-1866), ministre des affaires étrangères d'Autriche-Hongrie (1866-1871), ministre président d'Autriche (1867-1868) et chancelier de l'Empire (1868-1871).

il est fort possible que la bonté de Dieu nous ramène Plomplon[299]. Mais Lavedan a eu tort de le dire. Je soutiendrai mordicus que c'est impossible, comme je soutiens que les Bourbons règneront.

Je connais votre Tervert[300], c'est un abominable coquin. Je connaissais aussi ce très bon et digne Arthaud[301], votre ami, vénéré et regretté à Lyon de tout le monde. Il est en paradis. Donnons-nous la consolation de penser que Veuillot, qui vient de crever, est en enfer. Il l'a tant aimé et tant prôné qu'il le mérite bien. Cet homme abominable et son vénérable Pie IX ont fait à la religion tout le mal que lui font les républicains.

Si vous voulez savoir qu'il y a encore d'honnêtes gens, lisez dans la dernière *Revue des Deux Mondes*, l'adorable article de mon ami Maxime Du Camp[302] sur *les Petites Sœurs des Pauvres*. Je les connaissais bien, mais tout de même j'ai pleuré d'un bout à l'autre en lisant l'article.

Du Camp m'écrit qu'il va publier bientôt *Les dames du Calvaire*, une œuvre lyonnaise, comme vous savez, et une œuvre sublime.

Le bon Dieu est pourtant bon quelquefois ; il a fait toutes ces saintes et il a fait le père Corneille. Gloire à Dieu.

Vous savez sans doute, que mon moutard Paul est à Paris. Je lui fais voir quelques grands hommes. Ces grands hommes sont contents de lui. Je lui lègue ma plume et j'espère que le bon Dieu la lui tiendra longtemps entre les mains et qu'il ne *forlignera pas*[303], comme disaient nos aïeux.

Le moment de votre mariage doit être fixé et probablement il est prochain. C'est beaucoup que d'épouser un nom héroïque et une épée.

Avez-vous commencé vos études pour votre grand tableau ? N'en faites pas trop ; vous en donnez toujours plus que l'argent. Vous êtes né

[299] Surnom de Napoléon-Jérôme Bonaparte (1822-1891), cousin germain de l'empereur Napoléon III qui ne fut jamais pleinement reconnu comme le chef de la maison impériale.
[300] Pierre Terver (1826-1905), médecin, naturaliste et archéologue, fut président du conseil général du Rhône en 1876.
[301] Le docteur Louis Arthaud, mort le 17/3/1883 à Lyon.
[302] Maxime Du Camp (1822-1894) était écrivain et photographe. Ami de Flaubert, il visite avec lui l'Égypte, la Nubie, la Palestine, la Syrie, l'Asie mineure et la Grèce, après quoi il publie le célèbre ouvrage illustré par la photographie *Égypte, Nubie, Palestine et Syrie* (1852). Il est élu membre de l'Académie française en 1880, surtout, dit-on, à cause de son histoire assez hostile à la Commune, publiée sous le titre de *Les Convulsions de Paris*, en quatre volumes entre 1878 et 1880.
[303] C'est-à-dire s'écarter de la voie droite suivie par ses ancêtres.

pour être volé. Tout cela vous sera sans doute rendu en paradis, mais c'est un peu tard.

J'ai déjà consommé 24 exemplaires de votre *Petite chouannerie*[304]. J'espère que ce ne sont pas les derniers.

Je vous plains si le pauvre Maurice est un Norbert moins la santé. Quant au brave petit Norbert qui travaille, il sera amiral et brûlera, en mon nom, toutes les villes du littoral allemand, avec un million de Prussiens. De plus il emportera un million de républicains à Nouméa et à Cayenne. Vous voyez que je suis toujours une perle d'humanité et de charité chrétienne. Que dirait le bon Margollé ? mais ne le lui dites pas.

Quant à Chenavard, soyez convaincu qu'au fond du cœur, il approuve complètement tout ce que fait la république. À ses yeux Thibaudin et Bayard, c'est à peu près la même chose.

Dieu vous garde en santé, cher ami. Je vous embrasse de tout cœur.

V. DE LAPRADE

[304] Œuvre de François Rio (*cf. supra* lettre 512).

531
LOUIS JANMOT À FÉLIX THIOLLIER
16-5-1883

Toulon, Villa Thouron Fbg des Maisons Neuves
Toulon 16 mai 1883

Mon cher ami,
 Il est possible que ce que je vais vous demander vous ennuie, demandons tout de même. J'ai écrit dimanche à Monsieur Granger[305] votre beau-frère notaire à Saint-Étienne, je n'ai pas mis d'autres adresses ne me rappelant pas mieux.
 C'est à propos des recherches des mines d'Heyrieux. Vous savez qu'un gisement considérable de fer manganèse a été rencontré. La société à ce propos se transforme. Chaque action primitive vaut 4 actions libérées et une émission de nouvelles actions à 500 fr. dont 125 payables à la répartition des actions nouvelles, non réductibles pour les actionnaires fondateurs.
 Or je suis perplexe, la circulaire sobre, honnête, des administrateurs parle de la part de bénéfice que donnera ensuite le minerai de fer et de l'espoir [...] remis, non garanti de rencontrer la houille. Bien qu'en fait d'argent disponible, j'aie pour le moment 40 mille fr. de dettes, je suis tenté de vendre autre chose pour souscrire à une vingtaine de ces actions nouvelles qui, en l'état, ne sont pas mauvaises et qui peuvent devenir excellentes, si on trouve de la houille. J'ai demandé à Monsieur Granger de bien vouloir me reporter les appréciations qui pouvaient lui arriver à ce propos, le dégageant du reste de toute responsabilité quant à ma décision*.
 Je vous fais la même demande, il est impossible qu'à St Étienne on ne soit pas instruit là-dessus plus que je ne peux l'être ici à Toulon. J'ai toujours eu assez bonne idée de cette affaire, comme vous savez, mais à cause de cela même et de ma situation particulière de fortune, je dois me méfier.
 Le mariage de ma fille est ajourné de jour en jour par suite de stupides tracasseries paperassières et administratives. Vous comprenez à quel point le concert européen serait en péril, s'il manquait un iota aux

305 Petrus Granger, notaire à Saint-Étienne, époux de Marie Testenoire-Lafayette.

cahiers de sales papiers moins timbrés encore que ceux qui les rédigent et qui décident avec férocité tout ce qu'il faut et ne faut pas. S'il s'agissait d'une mesure qui doit déshonorer la France ce serait fini en 24 heures. Tas de crétins stupides.

Borel a apparu entre deux eaux. Le beau temps est venu maintenant.

Je suis collé tout le jour contre mon immense toile dans un local pas fameux mais passable. J'y parais comme une mouche contre un mur. Quel travail terrible, hélas, et pour quelle récompense autre qu'un éreintement complet.

J'ai vu aussi Grangier un moment, en même temps que Borel. J'ai vu sa pauvre petite infirme, c'est pas gai. Quelles inépuisables ressources d'imagination de toute nature pour tourmenter les humains. Les milliers d'échantillons de zoologie, botanique, minéralogie, entomologie, et tout ce qui se termine en *logie*, sont monotones et peu nombreux, comparés aux cent milliards de millions de groupes de souffrance dont chacun a une bonne part ; puis chaque part fait coup double ou triple en éclaboussant le voisin, ce qui fait qu'en fait de mal, pas un atome n'est perdu et que chacun d'eux fait des petits ou des gros à n'en plus finir.

Adieu. J'ai revu mes filles. Ce n'est pas si mauvais que cela. Il semble que l'objectif était trop près[306].

Il y a toutes sortes d'autres photographies que vous m'avez promises, apportez-les-moi en venant pour les bains de mer, si vous venez. Le pays est beau mais à présent chaud, sec et poudreux en diable.

Adieu, tout à vous, bien cordialement

L. JANMOT

* Je n'ai pas encore eu une réponse de votre beau-frère.

Répondez-moi vite si vous le pouvez car il faut qu'avant la fin du mois je me sois décidé et je suis comme le savetier qui ne dort plus devenu financier ou pensant seulement même pour [...] pu le devenir. Mille choses à tous les vôtres en commençant par Madame Thiollier.

Je n'ai plus, ni Borel, un seul exemplaire du *Poème de l'Âme*.

306 Il est probable que Thiollier, quoique photographe aguerri, ait été à l'écoute des conseils que pouvait lui donner un maître en peinture, art qu'il vénérait et qu'il avait essayé d'apprendre au contact de Ravier.

532
Victor de Laprade à Louis Janmot
22-5-1883

Lyon, 22 mai 1883

Mon cher ami,
Je me hâte de vous répondre, quoique je sois dans un moment atroce, mais il est possible que dans quelques jours je sois également incapable d'écrire et de dicter. Il est toujours question de me transporter au Perrey ; je ne sais pas s'il ne vaudrait pas mieux claquer à Lyon. À la garde de Dieu. Ma sœur agonise à peu près comme moi. Paul n'est pas encore revenu de Paris. Le reste est toujours dans l'ordre ou le désordre accoutumé. Je savais par les Villeneuve les stupides retards qu'apportent les bureaux de la Guerre à votre mariage. Eh bien ! c'est comme cela qu'ils font la guerre elle-même ; ne soyons donc plus étonné de rien.

Votre *Poème de l'Âme* a paru, il est vrai, il y a deux ans. Je commençais mon agonie, mais c'était un charme. Je n'en pas moins lu deux fois le poème en vers : Mais pour en écrire *ex professo* et utilement ce n'est pas facile et j'aurais besoin de toutes mes facultés d'autrefois, si j'en ai eu quelqu'une.

Vous êtes de la famille de ces titans qui ont voulu escalader le ciel. Vous aimez à tenter l'impossible. Peindre le poème de l'âme, c'était l'essai le plus audacieux qui ait été fait depuis qu'il y a des pinceaux. Je crois que pour rendre vos idées plus claires, un livret en prose eut été meilleur qu'un livret en vers. Vos vers prouvent comme vos tableaux, que vous avez un grand talent, un esprit très élevé, très varié, très puissant.

Mais on voit trop que ce n'est pas votre état de faire des vers, surtout dans le moment où nous sommes, où la facture, l'exécution, le *stylisme* sont tout. Les *jeunes* (lesquels n'ont pas l'ombre d'une idée ou d'un sentiment) font des vers mieux que Lamartine. Par je ne sais quel miracle, ils m'accordent à moi de savoir les faire et de rimer assez proprement ; je suis le seul poète spiritualiste auquel ils fassent tant d'honneur. Ils ne seront donc pas indulgents pour vous. Je crois que l'amour que vous avez pour le nouveau et l'impossible ne vous a pas bien servi. Il n'y a

pas, que je sache, un peintre qui ait entrepris de traduire ses tableaux en vers ; vous y avez réussi, mais cela n'augmentera pas beaucoup votre gloire et la clarté de votre composition. Vous avez voulu faire en peinture non seulement de la poésie, ce qui se doit, mais de la métaphysique, ce qui est impossible. On m'a refusé le droit d'en faire, non seulement en vers, mais en prose, parce que j'avais fait des vers.

Vous aimez à vous imposer des travaux féroces. Ainsi voilà une peinture, qu'on ne vous paye pas la valeur d'un portrait, et vous allez leur flanquer trente personnages ! Si j'étais vivant, je vous laisserais faire au milieu une très belle figure et j'agrémenterais le reste avec un balai. Voilà ce que c'est que de travailler pour les dévotes, vous feriez mieux de peindre pour les cocotes. Et le bon Dieu, qui ne s'occupe guère d'art, ni de politique, ne vous en serait pas beaucoup moins de gré.

Je vous embrasse de tout cœur.

V. DE LAPRADE

536
Louis Janmot à sa fille Aldonce
14-7-1883

Toulon 14 juillet 1883

Ma chère Aldonce,
Je vois avec plaisir que tu n'es pas mélancolique et prends gaiement, comme il convient, les tracas de changemens de lieux et de domicile. N'avoir point de ménage, du reste, ne manque pas de charme, en ce sens que c'est être dispensé de mille ennuis, qu'apporte avec elle l'immense race des serviteurs. Ta tante Aldonce en sait quelque chose, et en gémit de temps en temps, tout doucement. Je crois qu'elle t'a donné hier des nouvelles de la maison, lesquelles ne sont pas brillantes au point de vue dont je viens de parler, et encore moins au point de vue sanitaire, surtout eu égard à ton grand-père. Sa vie décroît ou plutôt sa vitalité, on ne peut se le dissimuler, et l'été n'a pas apporté à son état l'amélioration attendue ou désirée, ce serait plutôt le contraire.

La maladie inopinée du Comte de Chambord a dérangé les projets St Victor et tante et nièce sont à l'heure qu'il est chez le duc de Parme à Varteg[307] [sic].

Voilà une lettre commencée depuis plusieurs jours et que je reprends à 4 h. ½ du matin, car tu sais que le soir, il m'est difficile d'écrire et que toute la journée je suis à la cité Montetti[308] [sic]. Je pense finir à la fin du mois. Jamais je n'aurai fait de tableaux dans de plus affreuses conditions, à tous les points de vue possibles. On s'inquiète pour le moment du moyen de faire venir Norbert. Diverses combinaisons sont en jeu pour le faire accompagner de Paris ici.

307 Wartegg est un château situé en Suisse au bord du lac de Constance, propriété des Bourbon Parme de 1865 à 1924 et séjour très fréquent du duc Robert et de sa nombreuse famille jusqu'aux années 1890. L'empereur Charles et l'impératrice Zita s'y arrêtent un mois en avril 1919, au début de leur exil. Arrivés à Wartegg, le 4/7/1883, où les attendent le duc de Parme, son frère et sa belle-sœur le Cte et la Cesse de Bardi, et Xavier de Fleurieu, les Saint-Victor apprennent la maladie du Cte de Chambord. Rassurés cependant par une lettre du duc de Parme, parti entre temps pour Frohsdorf, ils rentrent à Paris et Ronno les 23/7/1883 et 10-8-1883, ayant quitté Wartegg le 18/7/83 (*Journal de G. de Saint-Victor*, archives Saint-Victor).

308 Montety est le quartier situé immédiatement derrière la gare de Toulon.

Je pense que tu souffres moins de la chaleur là où tu es qu'à Toulon. C'est cependant moins féroce qu'à Naples ou à Alger, mais c'est assez ratissant, comme cela surtout, vers deux heures de l'après-midi.

Cette chaleur parait fatiguer ton grand-père qui a des suffocations et des spasmes. Hier surtout, il en a beaucoup souffert. Il n'a plus d'appétit et guère de sommeil.

Adieu, ma chère fille, tâche quand tu me réponds, de répondre un peu à ce que je te dis ou à ce dont je te parle. Sans cela on a que des correspondances banales et décousues.

Adieu, je t'embrasse. Mes amitiés à ton mari

L. Janmot

J'espère que ce sera la dernière année où on célébrera cette abominable fête de l'assassinat.

541
Louis Janmot à Félix Thiollier
5-8-1883

Toulon 5 août 1883

Mon cher ami,
Que me parlez-vous de votre fin plus ou moins prochaine, à propos de qui et de quoi pouvez-vous me dire pareille chose, vous n'êtes pas malade que je sache et vous n'avez pas envie de vous suicider, je suppose. Que diriez-vous donc à ma place, obligé de travailler dix h. debout par jour dans des conditions les plus radicalement mauvaises comme installation. Comme jours et comme distance à parcourir pour aller au lieu de mon travail, le voilà maintenant terminé. Il sera exposé deux jours, vendredi et samedi, au lieu où il a été fait.

Je regrette que vous ne le puissiez voir. Élysée ne l'a pas vu achevé, avec un unique enfant il est plus embringué que moi avec cette [...], il est vrai qu'il a sa femme en plus. Je regrette bien de ne l'avoir pu voir plus souvent, car c'est le seul être avec lequel je pus parler ma langue et c'est un être bon et intelligent s'il en fût.

Mais au lieu de venir prendre les bains de mer, ce qui eût été l'occasion de voir mon tableau, de voir un beau pays et de nous voir, il paraît que vous avez dû renoncer plus ou moins malgré vous à ce projet.

Je n'avais eu aucune idée, mon cher ami, de vous incriminer en quoi que ce soit pour oubli de cartes à propos du mariage de ma fille. Ce sont des idées que ne me viennent pas. Ma fille[309] semble bien mariée, son mari est un militaire intelligent [...] de beaux et bons ouvrages au lieu d'aller bêtifier au café. J'ai de bonnes nouvelles de ce côté. Mon fils aîné[310] est à Cautterets [*sic*]. C'est pour moi le plus grave de mes soucis que l'avenir de ce garçon qui a dix-sept ans, à l'âge où l'on finit ses études, où l'on songe à une carrière, les a tout au plus commencées et reste jusqu'ici malade.

309 Aldonce Janmot épouse à Toulon le 5/6/1883 du Cte Charles de Christen, capitaine d'infanterie.
310 Maurice Janmot.

Mon beau-père depuis quelque temps file un mauvais coton. Je crains que d'ici à pas longtemps il y ait de grands changemens dans cette maison, pour diverses raisons et de divers côtés. Je finirai par rester solitaire.

Je ne me rappelle guère ce que je vous ai envoyé d'argent pour les exemplaires, quelque chose comme quatre cents francs, mais je n'ai pas marqué et je n'ai pas la mémoire bien présente. Pourquoi du reste voulez-vous m'envoyer des comptes, je n'en vois guère l'utilité. Je n'y comprendrai rien et ça ne vous rapportera pas davantage.

Je regrette votre idée de vendre Verrières[311], malgré les déboires de la perte de l'église. Où irez-vous et seriez-vous mieux ailleurs, vous avez là vos habitudes, vous connaissez le milieu et il est meilleur que beaucoup d'autres. Moi à votre place, comme je resterais, croyez que c'est bien triste de changer. J'en sais quelque chose, et je n'ai pas encore fini ce très désagréable exercice.

Adieu, je ne me dis pas que je ne retournerai jamais à Lyon, mais je ne le sais pas quand j'y retournerai, n'y ayant rien à faire, et étant plus pauvre que jamais, puisque j'ai des dettes.

Cet énorme tableau m'est payé le prix d'un portrait à Paris pour les faiseurs, 6000 Fr[312]., il y a bien la valeur de 50 portraits, mais c'est ainsi et rien ne me réussit.

311 Cette idée ne sera jamais mise à exécution.
312 Louis Janmot a-t-il raison de se plaindre ? Comme souvent, il exagère sa misère et les mauvais traitements dont il est victime. Comme l'explique Anne Martin-Fugier, « entre les quelques artistes-vedettes qui vendent leurs portraits à prix d'or et le tout-venant du métier, plus proche de l'artisanat que de l'art, qui se contente de prix modiques en échange d'un service lui-même restreint, évolue une frange de peintres bien côtés dont les tarifs n'apparaissent élevés qu'aux yeux de la bourgeoisie la moins fortunée : 1 500 francs pour un portrait à mi-corps, 3 000 pour un portrait en pied, beaucoup plus si le commanditaire est issu de la haute noblesse ou bien un haut personnage de l'État. Ces sommes dépassent le revenu annuel d'une famille petite-bourgeoise » (Anne Martin-Fugier, *La vie d'artiste au XIXᵉ siècle*, Paris, Éditions Louis Audibert 2007, p. 122-123). Les tarifs de Janmot sont encore au-dessus de cela (la seule copie du portrait de Lacordaire était payée 1 500 francs, *cf. supra*, lettre 357). On peut aussi rappeler les affaires de son maître : « les 4 000 francs demandés par Ingres au duc d'Orléans pour le peindre en 1842 parurent en général exagérés. Là encore, ces prix ne seront dépassés que par Cabanel qui demande 10 000 francs à 20 000 francs à ses modèles, et par Carolus-Duran, dont le prix courant est 25 000 francs » (Jacques Lethève, La vie quotidienne des artistes français au XIXᵉ siècle, Paris, Hachette 1968, p. 166). La différence de niveau de vie entre 1842 et 1883 étant assez faible (*cf.* Alfred Sauvy, « Variations des prix de 1810 à nos jours », *Journal de la société statistique de Paris*, tome 93, 1952, p. 93), le jugement de Janmot semble grandement exagéré.

Adieu, je vous serre cordialement la main. Si je vais à Lyon, soyez sûrs que j'irai vous voir. Tout à vous.

L. Janmot

Mes hommages empressés, affectueux et respectueux à Madame Thiollier. Ne m'oubliez pas auprès de toute votre famille.

542
Louis Janmot à Madame Ozanam
19-8-1883

Toulon, 19 août 1883

Chère Madame et amie,
 Vous êtes bien bonne de m'avoir prévenu, car je voulais et devais vous écrire. Mais je suis dans un tel affaissement physique et moral surtout, que je n'ai le courage de rien. La fatigue de ma grande toile peut y être pour quelque chose, mais je me suis assez reposé déjà pour qu'elle soit passée. Là où n'est pas le repos d'esprit, il n'y a que lassitude et angoisse, d'autant plus multipliées et sensibles qu'on agit moins. Heureux ceux qui ont de quoi vivre. Si l'argent ne fait pas le bonheur, il évite bien des malheurs et des plus cruels, des plus irrémédiables. Je l'ai appris beaucoup trop tard et grandement à mes dépens.
 Tout à l'heure vient de nous arriver la nouvelle de l'accouchement de Cécile[313], mère depuis hier soir onze heures, d'un garçon, magnifique naturellement. Sa tante Aldonce est partie hier pour assister et aider, elle sera arrivée trop tard et ce matin seulement.
 Norbert a beaucoup gagné dans son année de Jersey. Il a pris quelque amour du travail sans exagération toutefois, et de beaucoup meilleures manières. Physiquement il s'est fort amplifié dans tous les sens. Je crains qu'il ne prenne une taille analogue à celle de Maurice, ce qui n'est pas un avantage dans un navire.
 Maurice revient demain non guéri. Que deviendra ce garçon sans carrière et sans fortune ? Dieu le sait. La triple imbécile et coupable sœur qui, en le lavant à l'eau froide, à son entrée dans le monde, lui a donné une fluxion de poitrine, a fait une belle besogne. Quel changement dans la vie de nous tous, dans notre résidence pour cette faute fatale dont l'expiation ou les conséquences portent si loin, et d'une façon si cruelle ! Il y a des destinées maudites sans qu'on sache pourquoi.
 L'état présent peut durer. J'arrange toutes mes affaires, l'énorme stock de mes dessins, n'ayant pu le faire plus tôt. Je fais repasser avec

313 Naissance d'Henry de Peyssonneaux du Puget (1883-1962) à Ronno le 18/8/1883.

amertume devant moi toutes ces études, dont plusieurs ont 50 ans et plus de date, témoignent toutes d'un travail acharné et ininterrompu. Pour aboutir à quoi, grand Dieu ? À la plus amère, la plus coupable, la plus désolante mystification qu'il soit possible d'imaginer. Il n'y a pas d'âne rouge, de plat gratteur de papier qui, avec un pareil effort, ne soit arrivé à plus et à mieux [...] et depuis longtemps je maudis ma carrière à mesure qu'elle finit. Voilà le mot de la fin. Que ma carrière soit maudite ! J'aurais mille vies à dépenser, que pour rien, non rien au monde, je ne voudrais subir à nouveau ce défilé de chances fatales, d'injustices cyniques, d'indifférence, à peu près absolue, au milieu desquelles s'est débattue ma misérable vie, qui ne durera pas longtemps encore, je l'espère.
Adieu, tout à vous affectueusement et tristement.

L. Janmot

Norbert a conservé le meilleur et le plus reconnaissant souvenir de son séjour sous votre toit et des relations si charmantes et si amicales qu'il lui a valu. Votre petit fils est devenu un ami. Quand se retrouveront-ils ? Mon beau-père ne va pas bien. La famille Jarry, moins M. le Recteur, est ici. Tout à vous avec affection et respect.

544
LOUIS JANMOT À SA FILLE ALDONCE
26-8-1883

Toulon 26 août 1883

Ma chère Aldonce,

Je te remercie de tes bons souhaits de bonne année. Ils sont d'autant plus à propos qu'elle est loin de s'annoncer bonne. Les très graves soucis que me donne maintenant l'état de vie commune avec mes beaux-parents, qui ne veulent entendre à rien et qui veulent me faire endosser la charge entière du loyer[314], l'état toujours s'aggravant de ton grand-père, le souci de ne pas voir ta sœur M. Louise se marier, m'accablent de préoccupations incessantes.

Maurice est revenu. Que deviendra ce grand garçon, sans avenir, sans carrière ? Au fond il va toujours de même. Il est revenu sans ta tante Hélène. Comme je ne lui écris pas et en parle le moins possible, j'ignore ce qu'elle fait, fera ou veut faire. Son absence est loin de m'être désagréable.

Il y a ici encombrement de Jarry. Le mot n'est peut-être pas poli, ni juste, au moins pour ta tante, qui mène le ménage. Tes cousins et cousines sont à un haut degré enfants gâtés. Paul, intelligent, instruit, a un bel avenir devant lui[315].

Le seul côté sans ombres tristes est celui de ta sœur Cécile pour le moment. Elle et son enfant se portent très bien. Il a, paraît-il, la bonne idée de lui ressembler. Ton oncle St Victor est parti pour Frohsdorf avec le duc de Parme. Ils ne pourront qu'assister aux obsèques de Henri V. Destinée étrange que celle de cet honnête homme, qui pensait en roi et n'a jamais su agir comme tel[316].

314 Les Janmot étaient trois : Louis Janmot, Marie Louise et Maurice (Norbert et Marthe étant en pension), pour trois Saint-Paulet : Hélène et ses parents. Il n'y avait donc pas de raison que Louis Janmot eut la charge entière du loyer, mais peut-être était-ce le cas jusqu'alors.
315 Paul Jarry (1862-1906) fut professeur d'université, conseiller de préfecture à Laval.
316 Le Cte de Chambord est mort le 24 août à 7 h 27 du matin. La veille, en début d'après-midi, Gabriel de Saint-Victor participait à la prière des agonisants. Il reste à

Il a royalement fini du moins. La façon dont il a accueilli son neveu, a donné aux légitimistes ultras une leçon dont ils avaient grand besoin. Le roi mourant a oublié toute querelle, parue longue à la France, et désigné clairement celui qui doit être à sa tête.

Quand le Comte de Paris sera-t-il reconnu roi de France ? Pas avant des évènemens graves qui commencent à surgir et préoccupent, à bon droit, tous ceux qui aiment leur pays et ne sont pas aveugles ou idiots, scélérats ou imbéciles comme les républicains.

Je suis heureux de penser que tu te trouves dans un milieu qui te convient et que ton mari est bon, aimant et intelligent. Il faut toujours se défier de ceux qui ne cultivent pas leur esprit, car à un moment donné ils ont toute espèce de pensées inutiles ou malsaines sur les portions laissées en friche.

Je mets de l'ordre dans mes dessins, les classant, les encartant et les signant. C'est un grand travail, que personne ne pouvait faire que moi, qui évitera bien des frais à ma mort et pourra contribuer à une plus-value peut-être lors de la vente nécessaire de tous ces matériaux. Ils me font aussi repasser devant les yeux toute ma vie d'artiste depuis 50 ans. Le résultat fort clair est qu'au point de vue non seulement personnel, mais de la famille, pour rien au monde je ne recommencerais cette vie de déception et d'amertume, sans compensation aucune.

Frohsdorf jusqu'au 27, pour y retourner le 31 et assister à la 1re messe de funérailles, avant celle de Göritz, et aux 1res dissensions protocolaires entre le duc de Parme, l'infant don Alphonse, représentant son père don Juan, chef selon le sang de la maison de France, le roi de Naples, qui a cédé sa place au Cte de Paris, chef selon le droit de la maison de France, droit manifestement reconnu par le Cte de Chambord, suite à sa réconciliation avec les Orléans, et, devant l'inflexibilité du duc de Parme, au départ des Orléans et à leur refus d'aller à Göritz. dans ces conditions, conditions finalement clairement précisées par un billet de la Ctesse de Chambord disant : « Connaissant les intentions de mon mari, je déclare que je veux que son testament soit un acte de famille et pas un acte politique et que la place de chacun soit réglée par le degré de parenté. 1/9/1883. » Saint-Victor suit le défunt dans le train spécial le transportant jusqu'à Göritz avec toute sa maison, sa famille et ses plus proches fidèles, participe à ses funérailles le 3 à la cathédrale et se retire le dernier du caveau « après avoir baisé le cercueil du saint roi ». De retour à Frohsdorf le 4, il est appelé le 5 par la Ctesse de Chambord, qui le remercie de sa conduite envers son mari et sa famille et lui remet le billet ci-dessus afin de le publier dans les journaux français. Le 8, il quitte Vienne avec le duc de Parme, l'accompagne à Wartegg et arrive à Lyon le 11, d'où il envoie sa lettre ordonnant leur dissolution aux 23 comités royalistes de Paris, qu'il présidait (*Journal de G. de Saint-Victor*, archives Saint-Victor).

Adieu, ma chère enfant, je t'embrasse ainsi que ton mari, bien affectueusement.

L. Janmot

L'état de M. de Laprade s'est aggravé beaucoup ces derniers jours. Une question, est-il accepté qu'on t'écrive, ainsi qu'à ton mari avec la particule et le titre de comte ? Il signe Christen tout court. Réponds catégoriquement sur ce sujet.

545
Louis Janmot à Madame Ozanam
7-9-1883

Toulon, 7 7bre 1883

Chère Madame et amie,
Vous voilà déjà bien loin par le temps et surtout par la distance des bons jours d'Écuilly [sic], et à mon retour de deux visites à de vieux amis d'enfance que je ne reverrai peut-être plus, la maison d'Écuilly [sic] était déserte. Quelqu'un, je crois me rappeler que c'était Pierre Lacour, était allé s'y casser le nez contre la grille pour savoir que depuis la veille ou l'avant-veille tout le monde était parti.
J'ai retrouvé ici les situations les mêmes, mais le supplice d'une cohabitation forcée s'aggrave par la détermination bien connue et bien arrêtée de la faire cesser, en ce qui me concerne le plus vite qu'il se pourra.
Chenavard n'a rien négligé à Paris et s'y occupe encore de moi, comme il n'est pas catholique, quoique lyonnais, comme M. R. est protestant, comme MM. de Ronchaud et Lapeintre ne sont rien du tout, ils comprennent que je pourrais être sans inconvenance employer à enseigner le dessin et à conserver les tableaux dont la valeur ne m'est pas étrangère. Leur bonne volonté à tous réussira-t-elle ? je l'ignore. Plusieurs vacances sont possibles, y compris celle d'Aix, d'autres postes sont à créer, mais rien n'est certain et pendant ce temps la maison brûle.
Elle brûle en deux sens, d'abord à cause de la dépense en dehors de toute proportion avec mon avoir, ensuite à cause de la pression morale exercée par ma prodigieuse belle-sœur sur l'esprit de Maurice et de Marthe. Cette adorable parente, il y a deux jours, au milieu de mille extravagances plus ou moins venimeuses, dont je vous fais grâce, m'a dit, en propres termes, qu'elle était bien sûre que Marthe à sa majorité me quitterait pour la rejoindre. Voyez-vous cette douce et pieuse personne caressant l'espoir qu'à l'âge de 77 ans qui sera le mien alors, si je vis, une fille abandonne son père d'après ses pressants […] conseils pour aller la rejoindre. Ah ! qui me délivrera de ce tison d'enfer. Plutôt la mort que de rester ainsi.

J'ai bien à faire la copie Lacordaire pour M. Foisset[317], mais je ne puis matériellement, ni même moralement rien faire pendant que je suis ici. Un peintre sans atelier est, au milieu des autres supplices qui empoisonnent ma vie, une variante qui a sa valeur. Trop dépenser, ne rien pouvoir faire, puis le reste ; c'est complet !
Plus heureux, de Laprade va mourir. C'est une belle idée. Il a beaucoup souffert par des douleurs physiques cruelles que vous connaissez et par d'autres que vous ne connaissez pas et qui sont plus poignantes. Il lui a manqué depuis quelques années les écrasants soucis d'argent ! Que voulez-vous, rien n'est complet, c'est cependant le mal qui en somme l'est le plus.
J'ai eu grand plaisir et grande amertume à revoir et à quitter mes anciens amis. Du moins je les laisse chez eux dans leur propre famille, maîtres de leurs enfants, de leur foyer et n'ayant pas dressés contre eux tous et surtout toutes [...] les hystériques de la noblesse.
Adieu je n'ai jamais été qu'un imbécile à ce propos et bien d'autres. On est toujours puni pour le bien qu'on a fait. C'est la loi que je connais trop tard.
Adieu mille choses affectueuses à tous les vôtres.

L. JANMOT

Je viens d'écrire à M^{me} de Reyssac que je vous écrirais bientôt.

317 Cette commande a été passée par Henri Beaune (1833-1906), ancien procureur général à la Cour de Lyon (1877-1879), révoqué en 1879 par le nouveau gouvernement républicain et radical issu de la chute de Mac Mahon. L'intervention de Foisset résulte du fait que Beaune et Foisset étaient voisins à Bligny-les-Beaune. Ce qui a dû convaincre Louis Janmot d'accepter la commande est sans doute que Beaune et lui partageaient bien des points communs. Beaune avait été en poste à la Cour d'Alger en 1874-1875, où Louis Janmot avait vécu en 1871, et surtout il était professeur à la faculté catholique de droit de Lyon, avec Paul Brac de La Perrière et Georges Savoye, cousin de Louis Janmot.

546
Louis Janmot à Gabriel de Saint Victor
21-9-1883

Toulon 21 7bre 1883

Cher Monsieur

Mon gendre, arrivé depuis deux jours, m'apporté des nouvelles de Ronno. Tout s'y passe bien et les hôtes charmés ne quitteront ou ne quittent qu'à regret son toit hospitalier. Toutefois, j'espère bientôt venir voir ma fille Cécile avec mon petit-fils que je ne connais pas et qui est naturellement le plus beau des enfants des hommes. M. Louise n'est pas, parait-il, en très bonne santé, et mon gendre en attribue la cause aux épreuves subies, à celles qu'elles redoutent encore et qui ne lui manqueraient pas, si elle était ici. Outre la vue de son grand-père, qui n'est plus reconnaissable, ne peut marcher et ne peut plus guérir, il y aurait, et avant tout, la terrible tante. Je n'ai et n'aurai aucun engagement avec elle, mais je cherche une location, soit ici, soit à Aix, ou dans les environs. Je passerai un bail, et dès que notre beau-père ne vivra plus je déménagerai, aimant mieux me jeter à l'eau que de vivre avec qui vous savez.

Dans une petite tournée que je viens de faire, j'ai vu que tout le monde la connaissait, là et jusque y compris Charlotte[318] la supérieure en son couvent, avec lesquelles l'infaillible et impeccable ne veut plus avoir de rapports. Je ne souhaite que cela d'elle pour moi et les miens. Il n'y a décidément que notre belle-mère et le pauvre grand-père défaillant qui voient par cette singulière lunette.

Quel que soit donc mon isolement présent et quelque affreux qu'il puisse devenir et deviendra certainement, je ne désire qu'une chose avant tout, c'est que M. Louise mariée et ne remettant plus les pieds ici, avant que la tante soit déguerpie. Il n'est que temps de soustraire à une influence désastreuse Marthe et Maurice qui gobent tout. Quant à Norbert, son éloignement et sa carrière le préserve forcément dans une certaine mesure.

318 Charlotte Janmot, en religion Mère Marie de Saint-Jean.

Pourrai-je savoir, par votre intermédiaire, à quel sort ou à quel lieu est réservé mon tableau du *Relèvement de la France*, fort peu apprécié du destinataire, parait-il, et ayant passé inaperçu du parti légitimiste, beaucoup plus que du parti républicain (le premier ne m'aura su aucun gré, le second ne me l'a jamais pardonné)? Il m'est permis de porter un peu plus d'intérêt à une œuvre qui m'a coûté beaucoup de temps et de peine, au milieu de circonstances particulièrement difficiles et désastreuses.

Quelle que soit la façon dont vous puissiez apprendre les événemens qui viennent de se passer [...] bien que ceux qui se préparent, il me semble que vous allez enfin avoir quelque repos et quelque loisir, depuis longtemps mérités. Ils serviront votre zèle pour la solution de la grande question dont dépendent le bonheur et le repos de ma fille M. Louise.

Tante Emma, Mme Jarry, est partie hier avec ses enfants. Pas un mot n'a été échangé avec elle d'une part sur les incidents passés et les difficultés présentes et futures. Elle est sortie boutonnée et moi aussi, bonne du reste et assez absorbée par les soins à donner au ménage et surtout à son père. Ce départ a été des plus tristes, comme bien vous pensez.

Adieu, je vous serre bien cordialement la main, vous priant de distribuer autour de vous provision de com, amitiés, tendresse.
Tout à vous.

L. JANMOT

Bonnes nouvelles toujours d'avance. Mariage réussi.

547
Louis Janmot à Madame Ozanam[319]
22-9-1883

Toulon (Var), Faubourg de Maisons Neuves, villa Thouron

Chère Madame et amie,
L'occasion sur laquelle je croyais pouvoir compter pour ramener Norbert à Paris ayant manqué, je vais profiter d'une autre, toute naturelle qui se présente, mais qui abrège son séjour de huit jours au moins près de nous. Pour ce faire je conduis Norbert à Ronno la semaine prochaine de manière à ce qu'il puisse repartir le 28 et avec sa tante Mme Jarry. Celle-ci va à Rennes directement en traversant Paris. Norbert passera quelques jours chez les du Couedic, ses amis, dont un des fils partira avec lui, accompagné d'un père allant de Rennes à St-Malo, point de départ assigné pour cette année, au lieu de Granville.

Après avoir passé un séjour ou deux a Ronno où je retrouverai Cécile, puis Marie Louise, je retournerai droit à Écuilly [*sic*]. Dites-moi donc, si vous y serez encore ? J'avais écrit à votre gendre à ce propos déjà, mais je lui assignais un terme plus lointain, c'est à dire huit jours plus tard. Il ne m'a pas répondu.

Il serait nécessaire que vous me répondiez de suite, afin de bien savoir à quoi m'en tenir.

À Écuilly [*sic*] je reverrai la copie du portrait et tâcherai de contenter votre gendre, ce dont je ne réponds pas, mais je ferai ce qu'il me sera possible. Je n'ai pas besoin de vous dire à quel point je serai heureux de vous revoir tous.

L'état de mon beau père s'empire tous les jours et fait prévoir une fin qui ne peut être lointaine. Elle sera le signal de changemens qui auraient eu lieu sans elle et qu'il serait absolument insensé de renvoyer pour plus tard. Nous aurons le loisir de causer de ce triste sujet.

319 La date de cette lettre résulte du cachet de la poste *Toulon 22 sept 83*.

Je ne compte m'arrêter à Lyon, c'est à dire à Écuilly, que peu de jours, juste le temps nécessaire pour finir la copie en question. Nulle autre peinture ne m'attend nulle part.
Adieu, mille complimens et bonne amitié autour de vous.

L. Janmot

548
Louis Janmot à sa fille Cécile
25-9-1883

Toulon 25 7bre 1883

Après diverses péripéties, causées par l'état de santé d'Isabelle Jarry[320] et que ta tante te racontera jeudi, mon projet de voyage n'aura pas lieu. Je chercherai une occasion pour Norbert, ou je le mène moi-même jusqu'à Lyon. Ce ne sera que vers le 6 octobre. Je ne pars pas maintenant parce qu'une lettre de Madame Ozanam, que je viens de recevoir d'Écuilly [*sic*], m'apprend que les portraits Dupré sont à Paris, original et copie. Si on les transporte à Lyon, j'y irai, sinon, non. C'est ce que je saurai te dire d'ici à peu de jours.

Pour le moment j'ai à te parler d'autre chose que je comptais communiquer à ta tante Mathilde de vive voix, puisqu'elle a ce malheureux mal d'yeux, dont je la plains bien sincèrement ; je vais te faire la communication des questions que je te prie de lui faire, ainsi qu'à ton oncle, dès son retour.

Il s'agit de ta sœur Marie Louise avec un Monsieur, capitaine en garnison à Aix, âgé de 31 ans. Ses mérites comme candidat, il appartient à une bonne famille d'Aix, titre, parait-il, ce qui ne me touche pas autrement, mais ce qui est très important, c'est un parfait chrétien et sa famille des plus honorables. Comme il a de la fortune, il se contenterait de 30 mille fr. de dot.

La famille, très connue de ta grand-mère, à laquelle cette lettre est adressée, ne dit pas le nom du candidat et dont elle fait le plus grand éloge. Elle ne dira son nom naturellement que lorsque le principe sera adopté, c'est-à-dire lorsque ta sœur, consultée sérieusement, ne repoussera pas la demande, ayant manifesté jusqu'ici plutôt de la répulsion que toute autre chose pour l'état militaire, il est de toute nécessité de lui dire clairement ce qu'il en est.

Si elle passait là-dessus on saurait le nom du Monsieur et on demanderait la photographie. Voilà et on verrait après.

320 Isabelle Jarry (1867-1948), fille des Jarry-Saint-Paulet, future Mme Pietrisson de Saint-Aubin.

Voilà en quelque sorte toute l'affaire. Ta sœur aura bientôt 25 ans. C'est tard pour se marier. Sans donc se presser imprudemment il faut économiser le temps.

Encore une chose, le Monsieur qui a propriété et château de Villefranche, dont il était question, l'an passé, et dont j'ai parlé à ton oncle et à ta tante, et dont la mère est un peu simple, j'oublie le nom, mais ta tante sait qui je veux dire, serait aussi très bien disposé, après avoir appris quels avantages ton oncle avait fait à ta sœur Aldonce. Tout cela vaut la peine de réfléchir. Ce dernier jeune homme, dont il est de nouveau question, est un cousin de Mme de La Perrière, connu, digne et honnête, mais je crois qu'il n'agréerait pas beaucoup à ton oncle, par des raisons, il est vrai indépendantes de la valeur intrinsèque personnelle, sur lesquelles il n'a pas de données fixes.

Ton grand-père va du mal au pis. Voilà la vérité, et ta grand-mère, qui s'était soutenue assez bien jusqu'ici, est assez souffrante dans ce moment d'un lombago. Elle est restée hier au lit et devrait y rester aujourd'hui. C'est ce qu'elle ferait, si ton grand-père, qui ne se peut passer d'elle un instant, n'était pas aux cent coups de la voir couchée. Elle reste donc sur son fauteuil, malgré elle. Enfin le tout est tissu de petits mensonges, aussi tristes que respectables vis-à-vis d'un état alarmant et menaçant au premier chef, en ce qui concerne ton grand-père.

Ton oncle Pierre sort d'ici. Sa femme et son fils arrivent à la fin de la semaine prochaine.

Je t'embrasse bien tendrement, ainsi que tout le monde à la ronde. Ton père.

L. Janmot

Visite de Madame de Roumoules hier. Bénédicte est en train de bien faire et va mieux. Un autre bien, y compris de M. de Clapiers, retour de Frohsdorf.

554
Louis Janmot à Madame Ozanam
22-12-1883

Toulon 22 X^bre 1883

Chère Madame et amie,
 Avant que j'aie répondu à votre première lettre, si bonne, si affectueuse, une seconde est venue me donner un témoignage de plus de votre bon cœur à l'égard d'un vieil ami dans le chagrin. Vous avez bien jugé en pensant que la mort de Laprade[321] était pour moi un coup douloureux, une partie de ma vie meurt avec lui et ne revivra plus. Sa mort a été digne et chrétienne, comme sa vie du reste et comme presque toutes ses œuvres. Cette vie est moins connue par elles toutes ensembles, des catholiques, que par cette lettre unique, fort belle du reste, mais pas plus qu'une multitude de pièces de vers des plus beaux de notre langue. Mais ce qui est du monde intellectuel échappe aux catholiques de nos jours, c'est pour cela qu'ils l'ont presque tout entier contre eux. Vous signalez vous même avec quel peu d'attention ils voient ce qui se passe à Rome à propos du voyage du Prince Impérial de Prusse et à propos de tout le reste. Pie 9 étant mort et Henri V aussi, il ne reste absolument plus rien, ni en France, ni dans le monde entier qui vaille la peine qu'on s'en occupe.
 Vous avez raison, chère Madame et amie, de vous inquiéter à mon endroit, sur ma situation, présente dans ma famille. Cette situation est lamentable au-delà de tout ce que vous pourriez vous imaginer. Après les longs et tristes mois de la maladie ou longue agonie de mon beau-père, les dissentimens de famille plus âcres que jamais, me rendent la vie tout simplement odieuse.
 Je ne veux pas vous envoyer de détails, mais voici le résultat des menées de mon angélique et illuminée belle-sœur, entrainant son excellente mère affaiblie par l'âge et le chagrin dans toutes ses manières d'être et de voir les plus insensées.
 Ma belle-mère ne veut plus revoir ses filles, hors M^me Jarry, étrangère à tout, et sa sublime comtesse ; mes quatre aînées pas davantage. Elles

321 Victor de Laprade est mort le 13/12/1883, à son domicile de Lyon, 10 rue de Castries.

sont des indignes, des monstres d'ingratitude, y compris ma bonne et sainte religieuse Charlotte et sa digne Supérieure.

Marthe et Maurice, les seuls auprès de moi, sont chauffés à blanc dans ce sens contre leurs tantes et leurs sœurs. Naturellement je partage le même sort, étant d'un avis tout opposé, d'où il suit que je suis dans une solitude absolue et désolée. Je suis un étranger, un barbare qui fait de la peine à la plus sublime des tantes qu'on appelle *maman*. Cette vipère enragée m'a dit froidement que si je retirais mes enfants maintenant, elle comptait bien les ravoir à leur majorité. La voyez-vous, quand j'aurai 77 ans, si je ne suis pas mort avant, tachant de persuader à ma fille Marthe que le plus saint des devoirs est d'abandonner son père. Car, dit-elle, ni elle, ni Maurice, ni Norbert ne se laisseront acheter pour de l'argent. Laissons cette misérable folle, à laquelle sa pauvre mère donne pleinement raison, malheureusement.

Il va sans dire que je ne vois que l'heure et le moment de quitter cette galère où je me ronge de chagrins et de soucis, mais je ne sais où aller encore. Vous comprenez bien qu'il manquerait quelque chose à mes tortures si la santé de Maurice, toujours sur le qui-vive, ne m'imposait le séjour du vrai Midi.

D'un autre côté ma situation pécuniaire est affreuse. J'ai dix mille francs de rente, j'en dépense seize. Pour mes deux enfants et leurs leçons 6 mille f., pour la pension de Norbert 3 mille f., pour les eaux de Cauterets de 8 à 900 f. chaque année. Que reste-t-il vis à vis de tout le reste ? la ressource de vivre sur mon capital ? c'est ce que je fais. Cette année, ayant donné 30.000 fr. pour le mariage d'Aldonce, corbeille et trousseau, ayant gagné près de 8.000 frcs, je finis avec 3.000 f. de dettes et 2.000 f. de capital vendu, en sus des 30.000 pour la dot.

Il y a une multitude de gens, qui se jettent à l'eau ou par la fenêtre, qui n'ont pas de si bonnes raisons que moi de le faire. Quand je dis ces choses à ma pauvre belle mère, elle dit que je suis un homme d'argent. N'est-ce pas que c'est bien me connaître, moi qui ai épousé une femme m'apportant pour toute dot, une santé qui a fait de ma maison un hôpital et un gaspillage sans un jour de trêve. Mon beau-père ne laisse pas un centime et ce qui me reviendra de ma belle mère ne dépassera pas dix mille f.

Ah ! oui, je suis un homme d'argent. Il y a longtemps que, songeant à tout cela, j'ai prévu les conséquences d'un pareil régime. En voilà les

fruits. Ayant eu toutes les charges d'une nombreuse famille, j'ai travaillé comme un misérable, vivant loin d'elle ou souffrant pour elle. Quand mes filles m'ont connu, je les ai perdues. M. Louise est auprès de son oncle et tante de St-Victor qui pourront la marier, je l'espère. Sa place du reste, ni pour aucune autre de ses sœurs, sauf Marthe, n'est possible à la maison. Cécile est également abhorrée, enfin c'est la désolation la plus complète, la plus absolue qui se puisse imaginer.

Une nomination à Aix ou ailleurs m'aurait en partie sauvé, mais ayant été évincé si constamment, si odieusement, si cyniquement de ma ville natale où j'avais tant d'amis et tant d'œuvres pour me défendre, il est bien évident que je n'ai aucune chance ailleurs. Chenavard n'étant pas catholique, a fait tout ce qu'il a pu pour moi, mais il est seul, je suis absent et les officiels lui ont donné, ainsi qu'à moi, de l'eau bénite de cour. J'ai écrit, on n'a pas seulement daigné me répondre. Je suis désespéré, c'est là le mot, et pendant que moi, pauvre vieux père abandonné, je me ronge et me détruis par le chagrin, je vois mes enfants qui n'ont qu'une idée, d'aller rire où s'amuser loin de moi. Pourtant Maurice est très bien, très raisonnable et Marthe très gentille, mais je suis pour eux, comme pour toute cette famille, un inconnu, profondément inconnu. Les aînés de mes enfants ont pu savoir, quand les derniers sauront, je serai mort.

Norbert de son côté m'afflige profondément. Il ne travaille pas et ne sera pas reçu cette année, à ce que m'écrit le professeur de Jersey.

Aldonce a été souffrante, Elle va mieux, est heureuse en mariage, mais tremble à l'idée d'une guerre que l'on croit prochaine ; elle est possible et sera effroyable, n'en doutons point.

Adieu, Madame et bien chère amie. Pardon mille fois de vous en avoir écrit si long pour ne vous faire que de la peine. Je compâtis vivement à l'état de souffrance de la pauvre Berthe. Je lui ai écrit il y a peu de jours et ne lui ai pas caché la mort de notre ami commun, le grand poète, le dernier et des plus grands de ce siècle.

Gardez pour vous ces détails intimes et navrants. Sauf pour quelques intimes. On fait mauvaise figure de se plaindre et surtout à mon âge où personne ne vous croit, ne vous comprend, ne vous plaint et ne peut rien pour vous.

Mes complimens affectueux à vos enfants. Que vous êtes heureuse de vivre près d'eux. C'est très bien d'avoir remis Frédéric au collège et le pauvre en est au bout.

Adieu, je vous souhaite une bonne année. Je la redoute, cette année, pour bien des gens et tout particulièrement pour votre tout affectionné et vieil ami.

L. Janmot

Cécile va bien et son petit Henri aussi, malgré q.q. fatigues fréquentes à cet âge et qui l'épouvante trop et trop vite.
En quittant Lyon, j'ai passé par Nîmes, pour voir M. Révoil[322]. Je l'ai vu, mais là comme ailleurs, c'est le désert sans une goutte d'eau ; M. Révoil, du reste bon garçon et non sans valeur, est momifié dans le byzantin. Pour les figures il ne voit que ces grandes silhouettes des mosaïques dont la majesté barbare ne peut, ni ne doit être réputée. C'est une momie de plus. Il déteste le Fourvière de Bossan.
Je vous remercie d'avoir écrit à M. Aycard[323], mais je me sens bien et dûment abandonné et perdu. Je n'ai rien à faire et n'ai cœur à rien faire, pas même un cabinet de travail.
Je pense souvent au bon docteur, comprenant et partageant ses soucis. L'engagement de son fils est une grande croix. Rappelez-moi aussi au bon souvenir de votre frère et de son fils, dont je suis heureux d'apprendre les succès. Qu'il ferait bon vivre à Florence sans les Buzioni et mille autres raisons qui vous attachent et vous tuent sur place.
Rappelez-moi aussi à la bonne Madame Cornudet, enfin à tous nos amis communs, je n'ai plus personne à qui parler et me confier et pense aux chers absents et aux morts. Il fait ici un temps superbe, dont je n'ai que faire.

322 Henri Révoil (1822-1900), fils du peintre Pierre Révoil, ancien directeur de l'école des Beaux-Arts de Lyon (1823-1830), était architecte en chef des monuments historiques, architecte du diocèse d'Aix en Provence, puis de celui de Lyon (1881-1901). Constructeur de la cathédrale de la Major à Marseille, il était aussi l'architecte de l'église Saint-Cyprien à Toulon, église paroissiale des Janmot et Saint-Paulet. Il fut restaurateur des abbayes de Silvacane, du Thoronet et de la cathédrale Saint-Trophime d'Arles et de celle de Nîmes.
323 Albert Aicard (1825-1892), avocat et ancien bâtonnier du barreau de Marseille, était le double cousin germain de Mme Ozanam, aussi bien par sa mère née Magagnos, dont une sœur avait épousé un Aicard, que par son père Soulacroix, dont une nièce Soulacroix a épousé A. Aicard. Il ne peut s'agir du poète toulonnais Jean Aicard (1848-1921), disciple de Lamartine, car en ce cas Mme Ozanam n'aurait eu aucune raison de lui écrire pour lui demander de conseiller Louis Janmot dans son affaire.

555
Louis Janmot à Félix Thiollier
13-1-1884

Toulon 13 janvier 1883[324]
Mon cher ami,
Vous êtes prompt à accuser. J'ai bien reçu des reproches dans ma vie, de quoi ne m'a-t-on pas accusé ? Jamais cependant d'oublier mes amis que je sache. Je n'oublie rien ni personne. Si les injures, les dénis de justice, dont ma carrière est pleine, sont restés dans ma mémoire, les actes de dévouement et d'amitié, moins nombreux, y sont restés encore bien mieux.

Comment voulez-vous donc que je vous oublie, sachant la peine que vous avez prise, courageusement et longuement, pour faire sortir de l'abandon où elle est tombée, ainsi que son auteur, une de mes méprisables œuvres. Non je n'oublie pas, et ce qui a été tenté en ma faveur dans ce sens là est si peu compact[325] que je n'ai pas à confondre, ni les temps, ni les lieux, ni les personnes, ni les choses.

J'ai su, il y a quelques semaines, par Grangier, que vous étiez à Rome avec tout votre monde, et qu'en même temps M. Brassard avait épousé Marguerite Trévoux[326], et qu'ils étaient avec vous. Jamais plus aimable et meilleur garçon n'épousa une plus charmante et meilleure fille. Ah ! vous êtes tous à Rome, heureux mortels que vous êtes, entouré de si grands et six illustres morts, que vous pouvez ne plus penser aux petits vivants. Regardez bien et remplissez bien votre esprit et votre cœur. Jamais plus ample, plus saine, plus réconfortante pâture ne fut offerte aux affamés du beau, sortis du désert de la France républicaine et de Lyon la ville archi bourgeoise, banlieue de Saint-Étienne.

Eh bien, je songe à autre chose, ma vie, pas gaie déjà, est devenue impossible depuis la mort de mon beau-père, des dissensions, intestines,

324 Louis Janmot se trompe d'année. Il s'agit de 1884. Son beau-père est mort le 28/11/1883.
325 Compact, dans le sens épais, dense. Louis Janmot veut donc dire que le nombre de ses soutiens est très mince.
326 Mariage à Rome le 29/12/1883 de l'imprimeur Éleuthère Brassard et Marguerite Trévoux, fille du peintre Joseph Trévoux, élève de Louis Janmot.

déjà caractérisées sont arrivées à l'état aigu. Je ne puis ni ne veux entrer dans les détails. Ils seraient pénibles à lire et à écrire et comme beaucoup de choses les plus vraies, très invraisemblables.

Peut-être n'avez-vous pas reçu de lettre de part. Mon beau-père, après un an de dépérissement total, est mort le 28 9bre dernier.

Je ne fais rien ou peu de choses, quelques lamentables études de paysages pour tuer le temps qui me le rend bien. Point d'atelier. Quelle dérision ! Et point de beaucoup d'autres choses avec lesquelles on aurait bientôt un atelier comme à peu près tout le reste y compris la conscience de bien des gens.

Je n'ai fait que passer à Lyon, demeurant quelques jours aux environs. Je méditais toutefois de vous rendre visite, puis le temps, entre autres, a manqué. Je n'ai pas pensé vous faire venir exprès pour moi. C'était pendant les vacances et tout le monde était absent de Lyon.

Écrivez-moi je vous en prie, dites-moi ce que vous faites, allez donc à Naples, le Vésuve donne en ce moment une représentation ! C'est le cas où jamais. Il faut voir Naples, puis il y a un musée d'antiques, unique, puis, que sais-je, tout le pays.

Adieu, mille choses affectueuses et respectueuses à votre aimable et nombreux entourage qui ne m'oublie jamais.

L. Janmot

Bonne année, mon cher ami, à vous et aux vôtres.

556
Louis Janmot à Frédéric Laporte
12-4-1884

Mon petit ami Frédéric,

Tu comprends bien que je ne suis pas le dernier à savoir de tes nouvelles et je les trouve si bonnes que je tiens à t'en faire complimens. Celles qui concernent ta bonne santé, toutes intéressantes qu'elles soient, sont moins de ton fait que celles qui ont rapport à ton amour du travail, et aux progrès marqués qui en résultent. Je ne doute pas que, grâce à eux, tu n'arrives un jour ou l'autre, sous une forme ou sous une autre, à être le digne héritier et à la fois le continuateur du renom laissé par ton grand-père Frédéric Ozanam.

Pour t'en témoigner mon contentement particulier et personnel, je veux te donner l'unique portrait que j'ai fait de lui à Paris, alors que son âge et le mien n'étaient guère supérieurs à celui que tu as aujourd'hui. Le portrait, qui n'est qu'un modeste croquis, a certainement un intérêt de ressemblance, car je ne le puis jamais rencontrer sans qu'il m'émeuve et me reporte avec vivacité aux temps lointains où il a été fait.

Il me reporte à toi aussi, mon cher ami, car, bien qu'avec des variantes très apparentes, le fond de ressemblance avec ton grand-père ne peut échapper à ceux, très rares, qui l'ont connu à cet âge, c'est-à-dire en 1833. En raison même du temps écoulé, ce dessin est un peu effacé. Je me suis efforcé de le raviver un peu, un peu sans rien changer absolument de ce qui y était primitivement et en fait l'unique mérite.

Comme je ne sais pas encore les projets de ta famille pour écuilly [*sic*], espérant qu'elle pourra y venir d'ici à quelques semaines, j'attends ce moment pour te porter ce souvenir d'un vieil ami de toute ta famille. Si contre mon attente et contre mon désir le séjour à écuilly ne se réalisait pas, rien ne serait plus facile que de l'adresser à Paris, soit directement, soit par l'intermédiaire des parents qui sont peut-être déjà ou seront à écuilly.

Mes pérégrinations aux environs de Lyon m'ont empêché jusqu'ici de m'en informer moi-même. J'y irai peut-être aujourd'hui si la dépêche que j'attends pour aller à Ronno ne vient pas m'en empêcher.

Adieu, je t'embrasse bien affectueusement.
À bientôt j'espère.

L. Janmot

559
Louis Janmot à Madame Ozanam
12-5-1884

(dans une lettre bordée de noir)
Toulon, 12 mai 1884

Chère Madame et amie,
 Je suis bien lent à répondre à votre bonne et affectueuse lettre. Ce n'est pourtant pas que je vous oublie, ni personne de ceux qui vous touchent, mais n'ayant rien de bon à dire, je préfère garder le silence. Acculé par une fatalité satanique à une situation sans remède, sans issue, sans espoir, sans travaux, sans douceur d'aucune sorte, sans gains pour compenser des pertes qui se renouvellent sans cesse, je ne puis être qu'ennuyeux, ressemblant aux gens qui montrent les moignons de leurs membres coupés ou leurs plaies saignantes invétérées et que nul ne saurait guérir.
 Réduit à une inaction forcée et cela par des causes diverses dont une seule suffirait pour anéantir un courage et une activité ordinaires, je n'ai d'autre occupation depuis plusieurs mois que de classer mes dessins, croquis innombrables et de toutes sortes. Pendant 50 ans ils se sont accumulés et témoignent, par leur nombre du moins, avec quelle persévérante conscience j'exerçais un art qui ne m'a valu que des déceptions, des pertes d'argent, du chagrin et que je ne puis même plus exercer pour entretenir un reste d'illusion ou plutôt d'activité qui a survécu à tout le reste.
 Je passe en revue toute ma vie passée. Que de gens, de pays, de souvenirs qui s'enfoncent dans le lointain, les uns de l'âge, les autres de la mort! Telle jeune fille est une vénérable grand-mère. Tel enfant Jésus, celui du *Tryptique de St-Jean*, entre autres est capitaine de Dragons. Tout a changé ou n'existe plus. Quand je pense à la fièvre d'action qui a accumulé tant de matériaux, témoins d'autant de déceptions que d'espérances, je me trouve tout à la fois imbécile, admirable, naïf par-dessus tout. J'aurais de quoi remplir des églises de toutes ces cohortes saintes et célestes dont les pasteurs comme les fidèles se soucient comme colin tampon[327], ayant

327 S'en moquer comme de colin-tampon signifie s'en moquer complètement.

pour mille fois plus agréables les agencemens du boudoir de cocote ou de café chantant. À présent ils ont peu d'argent, mais quand ils en avaient, c'était la même chose.

Vous aviez bien raison de dire que malgré tous les pronostics, nous en avions pour longtemps de ce fléau de gouvernement. Ed. Hervé, du *Soleil*, avec lequel j'ai passé une journée à Hyères, il y a quelques semaines, ne voit pas les choses en beau, et malgré son désir de voir régner le Comte de Paris, ne se fait aucune illusion sur les difficultés pratiques de ce changement politique. Toutefois il lutte vaillamment. Enfin, les légitimistes doivent être contents. Nulle atteinte n'a été portée au principe sacrosaint de la légitimité. Il est resté intact. Il est vrai que la France est perdue ou semble l'être, mais c'est un détail négligeable devant les deux dogmes : intégrité du principe légitimiste ; haine aux d'Orléans. Crétins... et dire qu'en 1872, enfin n'en parlons plus.

Aldonce a une grossesse pénible. Cécile va bien, son bébé aussi. M. Louise est avec oncle et tante de St-Victor. Ma religieuse se dit heureuse. Norbert travaille assez passablement. Marthe grandit. Maurice est toujours de même, Comtesse et Marquise aussi.

Je vous remercie des détails donnés sur cette pauvre Berthe, qu'il me semble je ne reverrai plus.

Oui j'aurais beaucoup aimé vous voir et tout votre monde et les Gordigiani aussi, mais je ne suis point libre pour changer de place. Je ne l'ai que trop quittée hélas. Je sais que ce n'est plus temps, mais enfin il y a d'autres questions étroites avec. Prière à votre gendre de faire venir au rôle si possible, mon procès avec mon locataire. Il me porte un préjudice des plus cruels par son inconcevable manière d'agir. Sur les deux termes derniers 0. Sur les quatre précédents guère plus de la moitié.

Adieu, je suis, croyez, très heureux des nouvelles que vous me donnez de Frédéric. Je lui écrirai moi même d'ici à pas longtemps.

Adieu, mille amitiés à tous et à vous cette longue lettre et vieille part qui ne finira jamais.

L. Janmot

Pierre Lacour se marie aujourd'hui[328]. En ce moment il est heureux et le sera plus tard.

328 Pierre Lacour (1856-1944), fils du docteur Antoine Lacour, et d'Antoinette Jurie, lui-même aussi docteur en médecine, marié à Lyon les 10 et 12/5/1884 avec Madeleine Lafaye de

Amitiés au docteur et à tous les siens. Amitiés et complimens aux Récamier. Ne pas m'oublier vis à vis des Cornudet. Savez-vous si Mad. Leroux est de retour à Paris ?

Fig. 16 – *Hyères*, 1848. 18 × 21 cm.
Ancienne collection Félix Thiollier. © Clément Paradis.

Micheaux (1864-1915), fille de Charles Lafaye de Micheaux, négociant à Lyon et de Jane Davallon.

560
Louis Janmot à Félix Thiollier
16-6-1884

Lyon, place d'Ainay N° 4
16 juin 1886

Mon cher ami,
 Je ne vous vois guère plus à Lyon qu'à Toulon. Ne venez-vous donc jamais ici ? La semaine prochaine ne se passera pas sans que je retourne moi-même à Toulon ou de sottes et lamentables affaires sont toujours en suspens, et d'où je dois ramener la plus jeune de mes filles, convalescente d'une fièvre scarlatine, qui n'a pas laissé que de me donner du souci.
 Mais ce n'est pas pour cela que je vous écris, un peu précipitamment, pour le moment, c'est pour vous dire que quelques personnes m'ont demandé des *Poèmes de l'Âme* avec photographies[329].
 Je sais qu'il y a à St-Étienne un libraire infortuné, qui a quelques exemplaires non écoulés. Pourriez-vous le prier d'en expédier un de suite à l'adresse suivante : Monsieur Dunod, place St Clair n° 9. Peu après je lui ferai tenir l'argent, c'est-à-dire 50 Fr. Il me semble que ce libraire s'appelle Richard. 50 f. ce n'est pas le prix qu'il demanderait pour se débarrasser de moi ?
 Adieu, je ne vous parle pas beaux-arts, je ne sais pas si cette chose-là existe ni si elle intéresse personne.
 Borel guéri continu à être aussi invisible que lorsqu'il était souffrant. Fournerau est à Mornand ayant marié sa fille aînée. Trévoux fait des études. Adieu.
Je vous serre bien cordialement la main, tout à vous

L. Janmot

TSVP

[329] Voici encore une confirmation que le volume de texte du *Poème* était parfois vendu seul.

Mes hommages empressés et respectueux à Madame Thiollier. Rappelez-moi au souvenir des petits.

J'ai tenté d'écrire à monsieur votre beau-père directement à Saint-Étienne, afin qu'il veuille bien se charger d'avertir le libraire pour que l'envoi arrivât[330] plus vite, mais je réfléchis que vous pouvez être à St-Étienne vous-même, que M. Lafayette n'y est peut-être pas, et qu'enfin vous êtes mieux au courant de tout cela. Cet envoi est pressé parce qu'il s'agit d'une fête qui tombe le 21.

330 Faute d'accord, ce qui est rare de la part de Louis Janmot.

561
Louis Janmot à Madame Ozanam
22-6-1884

Toulon, 22 juin 1884

Chère Madame et amie,

Je suis aux prises avec de formidables et écœurantes difficultés que je me garderai bien de vous raconter par le menu, ce qui serait long et navrant pour tout le monde.

Je veux simplement vous mettre au courant des circonstances récentes, sachant l'intérêt tout affectueux que vous portez à un vieil ami, plus à plaindre que jamais, je vous le jure.

1° J'ai loué à Toulon un grand appartement avec l'intention d'y recevoir mes enfants les plus jeunes, et mes grandes filles qui ne peuvent guère remettre les pieds là où est leur adorable tante.

2° J'y veux fonder un atelier de jeunes filles afin de subvenir aux nécessités de la vie. Je ne puis absolument pas continuer sans une ruine complète et prochaine. Aurais-je des élèves ? Quelqu'unes des mieux placés me sont promises. En aurais-je aussi un nombre suffisant ? Je ne sais. N'ayant jamais réussi à rien, je n'ose me flatter même d'une demi-réussite. Enfin je dépenserai moins à ma guise et serai enfin chez moi.

3° Il y a 3 semaines, j'ai enlevé ma fille Marthe à travers les scènes les plus tragiques, les grincemens de dents, et l'ai mise au couvent de Brignoles où est mon excellente Charlotte, aimée de tous. J'aurais été Mandrin ou Cartouche, enlevant sa fille pour la mettre dans un lieu de perdition, que rien de plus n'aurait pu se passer.

4° Refus absolu de me livrer mes meubles, ainsi que ce qui a appartenu à ma femme. Devant cette obstination d'aliénés, je crains qu'une intervention judiciaire, en référé d'abord, ne se puisse éviter. Il y a plus d'un mois que les négociations durent, et ce milieu, qui depuis de longues années m'est si profondément antipathique et onéreux, est devenu un véritable enfer.

5° Dès les vacances venues, c'est à dire dans les premiers jours d'août, quoiqu'il arrive ou qu'il soit arrivé, je ne veux pas remettre Marthe entre

les griffes de sa tante, qui, moi vivant, ne la reprendra plus. Je l'emmènerai à Lyon, tâchant de la confier aux amis. Pouvez-vous en être ? et ma demande s'adresse tout naturellement aux Laporte et aux Récamier. Je sais que vous accueillerez bien ma demande de supplicié, mais j'ignore vos projets pour ces vacances, et si vous serez à écuilly [*sic*] et quand ?

Marthe commence à juger les choses. Mes deux fils pas du tout. Surtout pas mon pauvre Maurice qui ne va pas bien et qui est foncièrement capté. Ils me laisseront aller seul.

Je voudrais déménager et mettre mes meubles en entrepôt dès les premiers jours d'août. Le pourrais-je ? J'ai à faire à la rage, à la folie personnifiée par une vipère à peine responsable de ses actes, soutenue par une pauvre femme absolument aveugle et affaiblie par l'âge et d'un entêtement sénile.

En attendant, pour arranger les choses, on dit le choléra à Toulon. Deux personnes en seraient mortes hier au bout de peu d'heures dans la matinée, savoir un matelot à bord d'un navire, puis un interne du lycée de Toulon. Je ne sais pas du tout ce qu'il y a de fondé dans ce bruit sinistre. Dans ce pays de gens malpropres le choléra a toujours été redoutable.

Ne pouvant rien faire en fait de peinture, et n'ayant rien du tout à faire, j'ai classé avec soin mes dessins, dont le nombre s'approche de quatre mille.

Je viens de classer ma correspondance qui embrasse 50 années. C'est énorme tout ce que j'ai. Dans une enveloppe à part j'ai mis les lettres les plus précieuses. J'en possède 5 de Frédéric, y compris celle que vous connaissez bien et qui est de beaucoup la plus intéressante. J'en ai de Laprade une énorme quantité. J'ai repassé ainsi de toutes façons par toutes les phases de ma vie qui approche de sa fin et qui, jusque-là et au-delà, ne peut oublier ceux et celles qui par l'affection y ont tenu, y tiennent encore la meilleure place.
Adieu, tout à vous avec affection et respect.

L. Janmot

Mes amitiés bien vives aux Laporte. Ne pas m'oublier auprès des Récamier, Dupré, Cornudet, le bon Monsieur Mayet, enfin à tous ceux qui se souviennent de moi. Amitiés particulières à Ch. Ozanam et aux siens et à l'Abbé.

562
Louis Janmot à Félix Thiollier
23-6-1884

Lyon 23 juin 1886

Mon cher ami,

Rien de mieux que ce que vous demandez relativement aux exemplaires à livrer. Seulement j'en avais besoin d'un tout de suite et tout naturellement Borel, absent de Lyon et présent à Vichy pour quelque temps, ne pouvait point m'en donner. Madame Janmot a donné le sien, qu'elle remplacera quand Borel sera de retour, ainsi que nous. Nous partons en effet demain matin pour Toulon, allant d'une part chercher ma plus jeune fille convalescente de la scarlatine, et d'autre part avoir quelques nouvelles de cet abominable procès que la partie adverse espère faire durer indéfiniment. Voilà déjà deux ans que cela dure et on est [*sic*] pas plus avancé qu'au premier jour.

Soulary[331] m'a demandé aussi un exemplaire pour la bibliothèque de la ville, contre finance bien-entendu. Il paraitrait donc que vous rentrerez dans une centaine de fr.

Adieu, mon cher ami, je vous fais mon compliment de vous occuper de Beaux-Arts, si vous en avez le temps, les yeux et le loisir. J'en entendis parler jadis, j'en fis moi-même avec un acharnement digne d'un meilleur sort. Aujourd'hui, rien de plus qu'un silence de mort.

Ici c'est acquis ne se verra pas, n'en parlera pas, enfin c'était prévu et rien ne change, pas même cet animal de temps, attardé aux us de 9$^{\text{bre}}$ en plein et même fins juin.

Le père éternel aurait-il affaire avec des élémens en grève ? dans ce cas je nous plains.

Adieu, mes hommages empressés et respectueux à Madame Thiollier et bons souvenirs aux chers petits.

Je vous serre la main bien cordialement.

L. Janmot

Faudra combiner de nous voir à mon retour. Vous viendrez bien à Lyon ?

331 *Cf. supra* lettre 352, le poète Joséphin Soulary.

568
Louis Janmot à Gabriel de Saint-Victor
19-9-1884

19 7^(bre) 1884 Maison Laporte, Écully, Rhône

Cher Monsieur

Voici la liste des valeurs dont je vous ai envoyé les récépissés. Le total atteint trente-deux mille francs. C'est donc trois mille fr. en plus de la somme voulue. On les économisera sur les oblig. V[ille] de Paris, à moins que le preneur ne les veuille garder, alors ce serait sur autre chose. Pour faire tout d'abord la provision des quatre mille fr, il faudra vendre les florins d'Autriche, qui sont en belle valeur en ce moment.

Vous n'aurez nul besoin de vous donner aucun tracas pour cette vente, il vous suffira, en donnant les récépissés, que vous avez entre vos mains, à M. de La Perrière, de le prier de les faire vendre à la bourse de Paris. C'est simple comme bonjour.

Soyez assez bon pour me retourner la note que je vous envoie. Je pourrai en faire la copie, mais de crainte de mal faire un chiffre, j'ai préféré vous envoyer l'original écrit par une main plus habile à les mander et à les écrire lisiblement.

Demain soir 20, ou lundi je pars avec Marthe pour passer quelques jours à La Pilonière, dans le Beaujolais, chez M. de La Perrière. Voilà donc l'adresse jusqu'au 3 octobre, époque à laquelle je dois vous rencontrer à Lyon : *M^r Janmot chez M^r de La Perrière à La Pilonière, commune de St Lager, Rhône.*

Une lettre de notre charmante belle-sœur H., arrivée hier, et écrite à Marthe, annonce qu'on ne reviendra pas avant la dernière quinzaine d'octobre, et que jusque-là la maison reste fermée. Je sais ce que cela veut dire, mais ne m'en installerai pas moins. Il est toutefois ultra intéressant de savoir si je n'aurai pas à revenir à Lyon quelques jours, après être retourné à Toulon. Ce serait avec plaisir. Norbert, sous la haute direction de ces dames, aurait beaucoup travaillé, suivant les rengaines habituelles. On prie la Vierge énormément et on prie Marthe d'en faire de même (ceci me fera supporter les lettres à l'avenir) afin que le

Seigneur ouvre les yeux à son père, à ses sœurs, etc. Elle pourrait ajouter beaucoup d'autres yeux. On demande à Marthe mes projets que Marthe ne dira pas, parce qu'elle ne les sait pas, et ensuite parce que je lirais sa lettre avant qu'elle parte.
Adieu. Tout à vous. Bien cordialement.

L. Janmot

Quand vous viendrez à Lyon, il y aura un pastel tout prêt à emporter pour ma belle-sœur, en attendant le second qui ne tardera pas.

577
LOUIS JANMOT À PAUL DE LAPRADE
26-11-1884

Toulon, avenue Colbert 5
26 9bre 1884

Cher Monsieur et ami,
 Si j'avais pu moi-même entrer dans ma chambre et être mis en possession de ce qui m'appartient, il y a longtemps que vous auriez reçu les lettres de votre père. Mais par suite d'un procédé inqualifiable de Mme la Mise et de Mlle de St Paulet, la villa est restée fermée et j'ai reçu l'insulte de me voir refuser la clef. Deux audiences successives en référé ont renvoyé jusqu'à 8aine et je suis encore dans mon nouveau logement, bientôt deux mois, avec les ressources emportées dans ma malle au mois de juin. Ceci jette un jour très intéressant et très inattendu pour beaucoup sur l'inexprimable bonheur dont je jouis. Tout exorbitant que cela puisse paraître, et j'aurais voulu me dispenser de vous en faire part, cette espèce d'abominable guet-apens n'est rien comparé à tout le reste, dont vous n'entendrez peut-être que trop parler.
 Je ne vous en ai dit que le strict nécessaire pour que vous ne puissiez pas m'accuser de négligence et de mauvaise volonté.
 Dès que j'aurai les lettres de votre père, je vous les enverrai toutes intégralement. Je m'en rapporte parfaitement à votre tact, à votre délicatesse d'appréciation pour ne faire copier ou publier que celles qui ne touchent pas à certaines questions indifférentes au point de vue du lecteur.
 Vous ferez ce triage, cher Monsieur ou ami, infiniment mieux que moi. D'abord mes mauvais yeux m'empêchent de lire les écritures avec facilité, de plus les lettres les plus anciennes en date sont écrites très fin. Je n'ai du reste jamais lu que difficilement l'écriture de votre père, comme lui la mienne. Outre ces considérations, comme plusieurs sujets de ces lettres sont traitées vis-à-vis de plusieurs personnes, vous seul qui possédez l'ensemble, pouvez juger de l'intérêt comparatif qui fera choisir les unes plutôt que les autres.

Finalement j'espère que vers la fin de la semaine prochaine, je pourrai vous envoyer le précieux paquet.

Je suis un peu inquiet sur la manière de l'expédier. Comme colis postal, je pense, en le faisant recommander. C'est le plus bref et plus sûr moyen.

Je viens de lire le dernier article de Biré. Je considérerai comme un jour heureux pour moi, celui où je pourrai de vive voix exprimer ce que je pense à cet écrivain, dont le talent des plus remarquables, fait aimer l'homme de cœur qui l'emploie si éloquemment et si chaudement pour les bonnes causes et pour notre cher et digne ami qui les a si bien défendues.

Quand je serai un peu sorti de la lamentable tourmente qui m'absorbe en entier, je trouverai peut-être goût à exprimer à M. Biré tout le plaisir qu'il m'a fait et la reconnaissance particulière que je lui en ai par autre chose que des paroles.

Je n'ai pas sous les yeux le N° du *Correspondant* où il est incidemment question de moi et où s'est glissée une erreur relativement à la peinture où votre père figure. Il représente au premier rang à gauche du spectateur l'apôtre St Thomas. Vous en possédez une reproduction à la fresque, qui par la plus déplorable des imprudences et sans me consulter, ce qui était si facile et si naturel, a été parfaitement abimé au moyen d'un lavage intempestif et pratiqué par des mains inexpérimentées. J'en ai eu et en conserve un vrai chagrin.

St Jude, à côté de votre père, est sous les traits de Blanc de St Bonnet. Mon père représente St Pierre et aussi St Jacques le Mineur. M. de La Perrière parait deux fois dans le personnage du Christ et d'un apôtre, je crois St Philippe. Je suis en personne à côté de lui. Paul Brun[332], le docteur, figure St Jacques le Majeur. Le tout, non à St Polycarpe, mais dans une chapelle de l'Antiquaille. St Jean couché sur la poitrine du Christ est le portrait de mon élève Ste Marie Boulanger. Votre père lui-même m'avait dit, donnez-moi le rôle de St Thomas, ce qui a eu lieu. Un Italien représente Judas. C'était un modèle. St Mathieu est représenté

332 Paul Brun (1812-1855), médecin, natif de Saint-Jean-le-Vieux, d'une ancienne famille bugiste, mort à Lyon, inhumé au cimetière de Loyasse, fut maire de Saint-Jean-le-Vieux, conseiller général de l'Ain et membre de la Société littéraire de Lyon (*cf. Revue du Lyonnais*, 1860 tome XX). Pour être représenté sur le tableau de la *Cène*, il devait être ou avait dû être, car il est mort jeune, un proche de Louis Janmot.

par un juif de Smyrne. Félix Alday figure aussi, mais tout cela ne peut intéresser beaucoup.

Adieu, je termine ce long barbouillage en vous serrant bien cordialement la main et en vous priant de ne m'oublier auprès d'aucun des vôtres, en commençant par Madame votre mère.

L. Janmot

Le temps est constamment splendide, sans brouillard, nuages ni pluie. Tout périt faute d'eau.

581
Louis Janmot à Paul de Laprade
29-1-1885

Toulon, 29 janvier 1885
avenue Colbert 5

Cher Monsieur et ami,

J'ai commis un article critique sur le livre de M. Ant. Rondelet, intitulé *La vie dans le mariage*[333], sujet ardu et intéressant, s'il en fut. Par suite d'un malentendu cet article ne peut trouver place dans les revues de Paris avec lesquelles M. Rondelet et moi avons quelque accointance. Je viens donc vous demander si, par suite des relations que je vous suppose avec la *Revue du Lyonnais*, vous pouvez trouver une place pour ma tartine.

De ce que le livre de Rondelet est intéressant, soit par le sujet, soit par la manière dont il est traité, c'est à mon avis le meilleur qu'il ait fait, il ne résulte pas que ces qualités se retrouvent dans une critique faite à son propos, surtout par un homme qui n'est pas du métier.

L'article comporte dix à douze pages, format de la *Revue du Lyonnais*. Veuillez être assez bon pour me donner réponse à ce sujet

Si la première solution est favorable, c'est-à-dire si, étant donné que vous avez des relations avec la Revue d'une part, et de l'autre si vous croyez que mon article vaille la peine d'être inséré, je vous l'enverrai d'abord, puis vous aviserez. Après l'avoir lu, en cas d'insertion jugée certaine, vous livrerez le manuscrit. Si l'insertion est incertaine, ce qui peut dépendre d'autres personnes que vous, vous voudrez bien me faire copier mon manuscrit, car je n'en ai pas le double et, quoique je n'y tienne pas outre mesure, il me serait pénible pour le moment de le voir détruit, selon l'habitude des gérants de journaux et de revues.

En voilà bien long, cher Monsieur, sur un article unique. Je vous demande pardon d'avance du petit embarras que ma demande pourra vous causer.

J'ai eu dernièrement de vos nouvelles par ma fille, Marie Louise, devenue votre cousine. Elle se félicite, à ce double titre de parente et de

[333] Antonin Rondelet, *La vie dans le mariage*, Paris, Librairie académique Didier, Émile Perrin, 1885.

fille d'un ami de votre père d'avoir été reçue d'une façon si gracieuse par tous et par toutes.

Je n'ai pas à laisser à mes enfants de plus précieux héritage que celui des amitiés qui ont honoré et charmé ma vie. Vous savez, même sans les précieuses lettres que vous avez sous les yeux, si l'amitié qui m'unit à votre famille est du nombre de celle que je viens de dire.
Adieu et bonne année par la même occasion.

L. JANMOT

Veuillez faire agréer mes respects affectueux à Mme votre mère et mes amitiés bien sincères aux frères et aux sœurs. Ne m'oubliez point auprès de Mme Élisabeth votre tante. Veuillez dire à Mme votre mère que son grand filleul travaille mieux depuis quelque temps. Mieux vaut tard que jamais, mais c'est tard.

582
Louis Janmot à Madame Ozanam
4-2-1885

Toulon 4 février 1885
avenue Colbert 5

Chère Madame et amie,

Je garde un long silence, le silence des gens chagrins qui n'ont rien de bon à apprendre à leurs amis et hésitent, avant de leur faire de la peine, en leur racontant des misères, auxquelles ils ne peuvent rien.

Mes affaires vis à vis de la revendication de mes meubles sont dans le même état, sauf une très minime et la moins importante portion, ainsi que mes dessins, non mes tableaux, qui m'a été restituée tardivement. Je n'ai pas vu mon fils Maurice depuis 2 mois ; il est aussi acharné contre son père que son abominable tante. Norbert, qui reste avec moi, partage au fond les mêmes idées. Je m'abstiens de tous autres détails écœurants, me bornant à ces deux seulement.

1° Outre un compte de 4.600 frs., dont je ne dois qu'une partie qui représente la dernière année passée avec ces dames et pour laquelle j'ai déjà donné 6.000 frcs, on me présente un compte de 60.000 frs., dont il n'avait jamais été dit une syllabe. Comment trouvez-vous ce guet-apens ? Je n'en dois pas du reste un centime plus que vous.

2° J'ai voulu fonder un atelier. La vipère de la villa Thouron accable de visites, de prévenances, les familles qu'elles ne voyaient pas ou peu qui m'avaient promis des élèves et m'avaient même donné l'idée de fonder un cours de dessin et de peinture. Les abominables calomnies et intrigues ont réussi à détourner les familles de leur intention première, hautement et nettement exprimée à moi-même. Voilà les coquineries auxquelles je suis en butte.

Assez sur cet écœurant sujet.

J'ai écrit dernièrement, il y a déjà une semaine, à M. Étienne Récamier à propos d'un livre très intéressant d'un de mes amis d'ici, M. Julien[334],

[334] Félix Julien (1824-1890), d'une famille toulonnaise, était un ancien camarade de pension de Gabriel de Saint-Victor au collège des jésuites de Fribourg. Il devient lieutenant de

ancien officier de marine. Ce livre très intéressant, de grand à-propos, *Lettres de Lagrée,* ou d'un précurseur dans les régions aujourd'hui théâtre de la guerre au Tonkin, vient de paraître. Je demandais à Récamier si, par ses accointances avec *Le Français* et *Le Correspondant,* on ne pourrait, en suivant les dons d'exemplaires en usage, obtenir des comptes rendus. Silence. Peut-être est-il malade, ou absent ou a-t-il oublié ? Rappelez-lui.

Je suis également bien en retard vis à vis de Mme de Reyssac. J'attends toujours d'être au bout de mes supplices les plus aigus pour en apprendre la solution à mes amis, et cette solution recule indéfiniment. Enfin je sais Berthe arrivée dans le port désiré. C'est rare en ce monde, pas déjà trop sur dans l'autre.

Je vous charge de toutes mes amitiés pour vos enfants. Vous êtes heureuse de demeurer près d'eux. Non avoir ses fils contre soi, après avoir tout fait, tant travaillé, avoir vécu pauvrement, souffert si longtemps loin d'eux. Ma vie est affreuse.

Mes chères filles ne sont pas de même [...] c'est vrai, mais elles sont toutes loin de moi et Cécile la seule que je puisse voir et que je vois le plus souvent que je puis, est encore bien trop loin pour l'intimité dont j'ai soif et qui me manque si cruellement.

Adieu. N'en veuillez pas de son silence à quelqu'un qui souffre beaucoup.

L. JANMOT

Mille choses aimables et affectueuses à tous les bons amis qui se souviennent encore de moi, les Cornudet, les Mayet et le Docteur Ozanam. Parlez-moi de lui.

vaisseau en 1839. Écrivain, il est auteur notamment de *Les Commentaires d'un marin,* (Paris, Plon, 1870), *Lettres d'un précurseur, Doudart de Lagrée au Cambodge et en Indo-Chine* (Paris Challamel, 1885), réédité en 1886, *L'Amiral Courbet d'après ses lettres* (Paris, Palmé, 1889). Félix Julien, auquel Gabriel de Saint-Victor a demandé de le tenir informé de l'évolution du conflit entre Louis Janmot et sa belle-famille et des moyens de le résoudre en évitant un procès, écrit à Gabriel de Saint-Victor le 27/3/1884 : « Vous savez quelles sont mes relations avec M. Janmot. Elles sont excellentes. C'est un des plus attrayants causeurs que j'ai rencontrés dans ma vie » (archives Saint-Victor).

589
LOUIS JANMOT À PAUL DE LAPRADE
12-5-1885

Toulon, 12 mai 1885
avenue Colbert n° 5

Cher Monsieur et ami,
 Je vous serais obligé de vouloir bien me donner l'adresse de Clair Tisseur[335]. J'ai reçu de lui deux beaux volumes, que vous connaissez sans doute, et je veux lui en accuser réception et surtout lui en faire mes complimens et remercîments. Outre l'intérêt qui s'attache à la personnalité et au talent de B. et J. Tisseur[336], il en est un autre pour moi comme pour vous, mon cher ami, c'est celui qui renait à chaque instant au nom de votre père.
 Dites-moi où en est le travail sur les lettres que vous avez pu recueillir, soit en général, soit sur celles si nombreuses que je vous ai envoyées.
 Ma tentative pour insérer mon article dans la revue lyonnaise[337] a tout à fait échoué. D'après votre conseil, j'avais d'abord écrit à M. Collet, puis j'ai eu recours à l'intermédiaire on ne peut plus serviable de Mollière, et enfin à celui de mon cousin Georges Savoye.
 Après beaucoup de temps passé à certaines tergiversations, j'ai reçu une lettre sèche, me prévenant que le comité n'avait pas jugé à propos d'insérer un si long article sur le livre de M. Rondelet. Certainement ces messieurs sont maîtres chez eux, mais il me semble qu'en faveur de deux Lyonnais, non décédés, il est vrai, ils auraient pu, sans inconvénient et pour une fois, interrompre le récit palpitant de tous les vieux pots cassés du département.
 Rien de nouveau ici. J'y suis toujours sous l'angoisse de plus en plus poignante de difficultés de plus en plus écœurantes et venimeuses avec qui vous savez. Tout cela ne pourra que se terminer fort mal pour

335 Clair Tisseur (1827-1896), architecte, ancien élève des Beaux-Arts de Lyon, écrivain, poète et historien lyonnais, auteur en particulier de *Joseph Pagnon* (Paris, Félix Girard, 1869, avec une préface de V. de Laprade ; *cf. supra* lettre 450).
336 Barthélemy (1812-1843) et Jean Tisseur (1814-1883), poètes, frères de Clair Tisseur.
337 La *Revue du Lyonnais*.

tout le monde, mais ma sainte belle-sœur considérera ce beau résultat comme un miracle de plus auquel sa collaboration aura eu plus de part que celle de N. D. de Lourdes, sa collaboratrice ordinaire.

Norbert est dans la fièvre des examens qui ouvrent le 1er juin. Il n'est pas sans de légitimes appréhensions. J'éprouve pis que cela.

Il y a bien long temps, et la dernière fois lors de la visite dont Marie Louise, votre nouvelle cousine, a gardé le meilleur souvenir, que je n'ai eu de vos nouvelles à tous et toutes. Soyez assez bon en me répondant pour satisfaire ma toute amicale curiosité.

Adieu. Tout à vous bien cordialement.

L. JANMOT

Veuillez faire agréer mes respects affectueux à Madame votre mère et mes complimens de vieil ami à frères et sœurs.

590
Louis Janmot à sa fille Marthe
15-5-1885

Toulon 15 mai 1885

Ma bien chère fille,

Je suis bien en retard pour répondre à la jolie lettre que tu m'as écrite. Les détails que tu me donnes ne manquent pas d'intérêt, ni de clarté et d'un certain brio dans la manière de les donner. Le grand art, ma chère enfant, pour écrire, comme pour tout le reste, c'est la sincérité parfaite. Quand on sent les choses et qu'on les dit bien comme on les sent, on a toujours un certain mérite et une grâce, que mille contrefaçons par les règles de la rhétorique et de la grammaire, ne peut remplacer.

Ce n'est pas une raison pour donner des coups de pied à cette dernière. Tu ne t'en es pas privé absolument, mais je reconnais bien volontiers que tu mets beaucoup mieux l'orthographe. Elle y est passablement dans l'ensemble.

Enfin je vois par ton récit que ce grand projet de campagne a réussi et qu'il y a des malheurs plus grands que de rester pendant les vacances au couvent, quand il est ce qu'est le tien.

Tu as vu, depuis moi, Cécile, qui va toujours bien, malgré les ennuis des soubrettes. Je lui en ai expédiée une hier, qui ne manque pas de majesté. Ce n'est pas absolument de cette qualité que ta sœur a besoin, mais enfin Catherine la Corse, la corsaire, comme elles disent ici, paraît avoir de la bonne volonté et est très probable. En voilà une, par exemple, qui ne fait pas de fautes d'orthographe et qui, de plus, ne lira pas les lettres de sa maîtresse ; elle ne sait ni lire, ni écrire.

Puisque j'en suis sur ce chapitre, tu sauras que M^{me} Gayet, de Lyon, m'a trouvé une perle fine, qui me sera prochainement expédiée sans [...] renseignemens extra-bons ; nous verrons. Je crains toujours qu'ici elles ne se languissent. Celle que j'ai fait bien son service et est remarquablement économe, seulement elle est assez toquée, pas absolument sure et puis 45 f. par mois.

Norbert pioche comme un sourd, il en maigrit. Dans 15 jours les examens. Redoutable épreuve qui décidera de sa vie entière. Je crois en savoir d'avance le triste résultat.

Tu diras à Charlotte que je suis allé chez la bonne dame, dont elle m'avait donné l'adresse. La servante du curé en question quittait celui-ci parce qu'il fallait monter un 4ᵉ. Dans ce cas, j'étais curé aussi. Ça ne pouvait pas aller.

Tu dois aujourd'hui avoir bien froid là-haut. Il fait un mistral à écorner les bœufs.

Hier j'ai fait visite à Élysée[338] à Sᵗ Nazaire[339]. Marthe te désire toujours. Tu y trouverais avec elle une cousine on ne peut plus charmante, pleine de mérite et de talent. Elle fait de ravissantes pièces de vers, bien mieux que ton père. Cette jeune fille, nièce des Grangier, était entrée au couvent, mais sa santé ne lui a pas permis d'y rester.

Ton petit neveu Henri, qui menace d'avoir des cousines et assez de cousins, commence à se lancer dans l'espace. Sur [...] toujours. C'est grand temps, quel gros paresseux. Une lettre toute récente de Jeanne, la tienne, me donne sur sa santé des nouvelles meilleures. Elle n'est toujours pas bien vaillante. Adda de Laprade[340] va se marier le mois prochain. Mᵐᵉ de Laprade vient de me l'écrire tout à l'heure, me demandant les prières de Charlotte, qu'elle aime beaucoup. Même demande de la part de Mᵐᵉ de Reyssac à l'adresse de Chenavard. Elle est toujours ravie dans son couvent des Augustines, où elle a trouvé la paix, le repos et des rapports faciles, agréables et profitables à tous les points de vue.

Le paquet attendu de Paris pour toi est-il arrivé ?

Adieu, ma chère fillette, je te recommande de bien travailler. Charlotte juge que cette recommandation n'est pas un objet de luxe en l'état présent. Je t'embrasse bien tendrement.

ton père

L. Janmot

Le portrait de Cécile et de son fils a été visité par quelques personnes à mon atelier. Ces portraits font maintenant l'ornement de Puget-Ville. J'ai fini aussi deux paysages pour ton cousin. Ton grand projet a-t-il bien réussi ?

338 Élysée Grangier.
339 Saint-Nazaire, aujourd'hui Sanary.
340 Adélaïde de Laprade, dite Adda (1856-1947) s'est mariée à Lyon le 16/6/1885 à Jean de Pougnadoresse (1854-1922), inspecteur général des Finances, dont la mère était du Cantal.

595
Louis Janmot à Paul de Laprade
11-7-1885

Toulon, 11 Juillet 1885,

Cher Monsieur et ami,

Il me semble qu'il y a bien deux mois au moins que je vous ai écrit. Ce n'est pas chose facile de savoir si ma lettre vous est parvenue, car, en premier lieu, c'est Madame votre mère qui l'a ouverte, ce qui n'est pas grand inconvénient, et, en second lieu, vous ne m'y avez fait aucune réponse, ce que je regrette.

Madame votre mère semblait plaider d'avance les circonstances atténuantes de votre silence, m'annonçant qu'à votre retour de Paris à Lyon vous auriez beaucoup à faire.

Tout en prenant les devants à ce propos et me disant les choses les plus amicales, elle a laissé sans réponse divers points de ma lettre.

J'y demandais entre choses, et c'est le plus important, où en étaient vos travaux relativement aux lettres de votre père en général, et à celles que je vous ai communiquées en particulier. Je vous apprenais de plus le succès complètement négatif des négociations relativement fort longues, et qui avaient pour but l'insigne devoir d'insérer *gratis* dans la *Revue du Lyonnais*, un article de moi, assez étudié, sur un livre alors neuf de M. Antonin Rondelet. La réponse fut plus brève qu'aimable et pour lui et pour moi. Elle disait, en substance, que ce livre ne valait pas la peine d'un article si long, trop long pour être inséré dans une revue où la place est surtout réservée aux abonnés et aux récits palpitants que suscite la découverte de tous les vieux pots cassés du département. Cette dernière interprétation n'était que sous entendue.

Depuis le mariage de votre sœur, j'ai compris pourquoi et comment vous deviez être tant occupé dès votre retour à Lyon. À présent que ce mariage est chose faite et bien faite, peut-être pourrez-vous trouver un moment pour m'écrire, à moins qu'il ne s'agisse pour vos frères ou pour vous-même de quelque chose de semblable. Dans ce cas je vous en féliciterais et vous accorderais sans peine une prolongation de circonstances

atténuantes, car comme votre père le répétait souvent : *le mariage est une institution bien remarquable.*

Adieu, je vous serre cordialement la main, ainsi qu'à tous les vôtres.

L. Janmot

Veuillez faire agréer mes affectueux respects à Mde votre mère et n'oublier personne autour de vous. Clair Tisseur m'a gracieusement envoyé deux volumes contenant les œuvres et la vie de ses frères Barthélemy et Jean. Tous les deux ont une valeur littéraire que je ne connaissais pas, je devrais dire tous les trois, car la prose de Clair Tisseur, quoiqu'un peu longue parfois, ne manque ni de mordant ni d'intérêt. Cette publication, du reste, à tous les points de vue lui fait beaucoup d'honneur.

Toulon 11 Juillet 1845

Cher Monsieur et ami

Il me semble qu'il y a bien deux mois au moins que je vous avais écrit. Ce n'est pas chose d'ailleurs de savoir si ma lettre vous est parvenue, car en premier lieu c'est Madame votre mère qui l'a ouverte ce qui n'est pas grand inconvénient, et en second lieu vous ne m'y avez même fait aucune réponse ce que je regrette. Madame votre mère semblait plaider l'avarie

les circonstances attenuantes de votre silence, m'annoncent que à votre retour à Paris et Lyon vous aurez beaucoup à faire.

Tout en prenant les devants à ce propos et me disant les choses les plus amicales, vous a laissé sans réponse divers points de ma lettre.

Il y en a d'ailleurs entre autres choses, et c'est le plus importantes, en en était vos travaux relativement aux lettres de votre père en général, et à celles que je vous ai communiquées en particulier. Je vous apprends de plus le succès complètement négatif, des négociations relativement

[Illegible handwritten manuscript page]

Fig. 17 à 20 – Lettre de Louis Janmot à Paul de Laprade du 11 juillet 1885.

596
Louis Janmot à sa fille Marthe
18-7-1885

Toulon 18 juillet 1885

Ma bien chère enfant,

Voilà une question qui parait résolue de la façon dont tu le désires et moi aussi. La bonne Madame Lacour est toute prête à te recevoir, quand le moment des vacances sera venu[(1)].

Reste la question d'une occasion à trouver. Là je ne la trouve pas, je te mènerai, dussé-je ne faire qu'aller et venir. Tiens-toi tranquille et travaille jusque-là. Peut-être faudra-t-il passer quelques jours de plus au couvent, peut-être non ? Cela dépendra de cette occasion cherchée et de la manière dont elle pourra être trouvée, si on la trouve.

Rien de nouveau ici, ma chère enfant, depuis que je t'ai vue, emportant mon bon souvenir de mon voyage à Brignoles, et à Puget-Ville il ne s'y est pas noté grand-chose depuis.

Toutefois je ne dois point oublier une bonne journée passée à la campagne chez la famille Fabre. Ton frère y était aussi invité. Mlle Fabre est une de mes deux élèves. Elle et sa sœur sont charmantes et les parents excellents et très causeurs, ce qui ne gâte rien. Leur campagne, fort grande et belle, qui se nomme Ripelle, est juste derrière le Faron, dans la magnifique vallée de Dardennes. C'est un très beau pays, accidenté, boisé pour le Midi, et non dépourvu d'eau. Si je t'avais avec moi, je te ferais faire connaissance avec ce beau pays et cette excellente famille, on ne peut plus aimable à mon égard.

Il y a là aussi un frère, dont le tien ferait bien de suivre l'exemple, il est dans l'artillerie et a passé par l'école polytechnique[341]. Je le connaitrai ces jours-ci, voulant le consulter pour ton frère. Hélas, voilà bien des consultations en pure perte et l'avenir de ce côté-là encore est singulièrement trouble. Comme aujourd'hui je ne vaux pas grand-chose, ce

341 Victor Fabre, dit de La Ripelle, (1851-1917) était capitaine en garnison à Sisteron à l'époque, plus tard lieutenant-colonel, directeur de l'artillerie à Oran (1906), il épouse en 1887 d'Adélaïde Montanier de Belmont.

qui ne fait pas une telle différence avec les autres jours, je t'écris à toi toute seule. J'écrirai à Charlotte bientôt, cela va sans dire.

En attendant donne-leur la nouvelle Lacour, et comme elle m'avait parlé d'une occasion pour t'emmener, c'est le cas de ne pas la perdre de vue.

Je finis quelques paysages de 4 sols, vieux ou nouveau et travaille tout de même toute la journée, malgré la chaleur qui se porte bien et mon estomac pas si bien.

Force pétards et boissons ont signalé la grrrrrande fête nationale des assassins qui se sont mis 20 mille pour égorger dix hommes qui ne se défendaient pas.

Adieu, ma chère enfant, je t'embrasse bien tendrement, ainsi que ta sœur.

L. JANMOT

[1] « Tout cela offert de la façon la plus amicale et la plus sincère »

602
Louis Janmot à Madame Ozanam
31-10-1885

Lyon, 31 8^bre 1885
Chère Madame et excellente amie,

Je vais bien vous étonner, mais je ne veux pas que vous appreniez par un autre que moi-même, la réalisation prochaine d'un projet dont je me suis ouvert à vous plusieurs fois et depuis longtemps. Vous connaissez un peu déjà la personne qui veut bien se dévouer pour mettre fin à la solitude cruelle des dernières années de ma vie. Vous rappelez-vous la visite à écuilly [*sic*] de deux de mes anciennes élèves qui y sont venues pour voir le portrait de M^me Dupré. J'avais, avec l'une d'elles surtout, M^lle Antoinette Currat, de vieilles relations d'amitiés de maître à élève, sans arrière-pensée, car le projet de M^lle Antoinette était d'entrer dans un couvent après la mort de son père. Ce projet n'ayant pas pu se réaliser, mon ancienne élève et amie s'est retirée à Lyon, où elle vivait seule, toute adonnée aux œuvres de charité. Dans un de mes derniers voyages à Lyon, par l'intermédiaire de M^me de la Perrière, j'ai pu faire accepter des liens plus étroits et plus intimes que ceux existant depuis plus de 25 ans[342].

Peu à peu les choses se sont arrangées, les obstacles aplanis. Les plus grands, les seuls véritables, devaient être de la part de mes filles, la

[342] Antoinette Currat née à Saint-Germain-au-Mont-d'Or le 19/5/1839, morte à Tunis le 7/4/1911, était la fille d'un ancien notaire de Saint-Germain-au-Mont-d'Or, Joseph Currat (1806-1880), d'une famille d'origine fribourgeoise venue s'installer à Lyon avec son arrière-grand-père, et d'Antonia Bony (1816-1873), d'une famille de courtiers en soie de Lyon. Vraisemblablement Joseph Currat avait dû cesser son activité notariale et vendre son office et acheter des terres en Algérie du côté de Constantine, où il est mort, ainsi que son épouse. Le mariage de Louis Janmot et d'Antoinette Currat eut lieu à la mairie du 2^e à Lyon le 14/11/1885, et le même jour ou le lendemain, à l'église d'Ainay, paroisse d'Antoinette. Les témoins étaient Pierre de La Perrière, fils de Paul Brac de La Perrière, les cousins de Louis Janmot : Georges Savoye et Joseph Mailland. Outre sa résidence en Algérie, Antoinette Currat habitait 4 place d'Ainay, dans le même immeuble que celui où avaient autrefois habité les amis Saint-Didier de Louis Janmot. C'est dans cet appartement qu'il ne tarde pas à s'installer et où il mourra. Au-dessus de la porte cochère dudit immeuble se trouve aujourd'hui une plaque de marbre indiquant qu'il vécut ici. Selon le recensement de la ville de Lyon de 1891 (Archives départementales du Rhône, 6 MP 3881), le ménage Janmot-Currat avait une domestique à leur service.

plus jeune surtout. Elles ont parfaitement compris que ce n'était point une étrangère qui venait les remplacer auprès de leur père, mais une de ses anciennes et fidèles amies qui venait les représenter auprès de lui, – elles, mes filles – empêchées, comme elles sont, de se représenter par elles-mêmes.

Je vous avoue que, quant à mes fils, je ne les ai pas et n'avais pas à les consulter. L'un ne porte plus même plus mon nom[343], l'autre par une voie quelconque va s'éloigner de moi, sans beaucoup de peine de sa part, car, sans les fards, il n'est pas très différent de son aîné.

La personne que j'épouse ayant une fortune indépendante, quoique modeste, ne sera pas une charge pour moi ni pour mes enfants, au contraire, et par conséquent sera ce qu'elle doit être par ce côté comme par les autres, une aide.

Des Puybusque je ne sais rien, si ce n'est que le mariage est fait, plus certains indices qui sembleraient faire croire qu'on redoute le procès. Mes mesures sont prêtes pour retourner à Toulon bientôt quand il aura lieu, s'il a lieu. Je ne reculerai pas d'une semelle, quoiqu'il arrive ou qu'il en coûte.

Le domicile occupé par Mlle Antoinette étant assez grand, sans le mien, pour commencer surtout, en attendant les q.q. semaines qui s'écouleront avant la cérémonie définitive, répondez-moi à l'adresse du Dr Lacour.

En même temps que mes amitiés, faites part à vos enfants de cette nouvelle fort bizarre à première vue et des plus rationelles et naturelles quand on connait de près les circonstances, les situations et les gens.

Adieu. Tout à vous et aux vôtres. Votre vieil et fidèle ami

L. JANMOT

P. de la Perrière va beaucoup mieux. Sa fille Blanche Lamache est heureusement accouchée d'une fille. M. Girin, beau-père de Jacques de la Perrière est mourant d'une maladie de cœur sans aucun précédent.

343 Les enfants Janmot portaient le nom de Janmot de Saint-Paulet, ainsi que le montre les mémentos de 1re communion de Norbert au collège Sainte-Croix à Rennes (21/5/1879) et de consécration religieuse, enfants de Marie ou autres, de Cécile, Marie Louise et Aldonce au couvent de Quintin en 1879. Dans la marine marchande, où il entrera en 1886 et où il fera une très belle carrière, Norbert Janmot portera le nom de Janmot de Cupper. Maurice, vivant avec sa tante Hélène, a dû continuer longtemps à rester Saint-Paulet.

605
Louis Janmot à sa fille Marthe
30-12-1885

Lyon 30 X^{bre} 1885

Mon toutou chéri,

 Je reçois ta bonne et charmante petite lettre, celle de ta sœur et celle, très, très jolie, adressée à votre belle-mère par toutes deux. Baisers les plus tendres pour toutes deux aussi, et souhaits les meilleurs pour 1886. Mon grand souhait, notre désir, est de t'avoir ici, ce qui viendra en son temps, un peu plus tôt, un peu plus tard, selon tes progrès. Comme tu penses, j'ai été heureux d'apprendre que, depuis ces derniers temps, tes bonnes maîtresses étaient plus contentes de toi. Tu vas recevoir des petits souvenirs du jour de l'an de divers côtés ; du nôtre, il partira demain, avec des douceurs à ton adresse. Il y a un petit quelque chose de particulier de la part de la bonne Antoinette. Nous sommes enrhumés tous les deux, comme plusieurs gendarmes, mais mieux soignés. C'est un prétexte à bien divers liquides chauds et sucrés, qui sont ignobles, sans malfaisance, sinon peu actifs.

 Ma grande préoccupation est l'atelier. La bonne femme qui occupait le local a remis la clef avant-hier et ce matin, avec le régisseur architecte, nous avons arrêté les réparations à faire, ce ne sera ni grand, ni brillant, mais ce sera un joli atelier de travail, pour ce qui peut me rester à faire. Il y a même une espèce d'alcôve pour un ou deux lits, avec plafond surbaissé, une cheminée pour amener un bon poêle et un coin plus précieux que tout ce qu'on saurait dire, quand on a habité successivement la Bretagne, le Midi et qu'on se trouve au cinquième.

 Pour m'intéresser un peu à l'exposition de Lyon, j'y ai envoyé mon *Purgatoire* et quelques petites choses. Cela me fera un peu rentrer dans le monde des artistes, dont la plupart, des deux sexes, sont mes anciens élèves, tous assez bien exposés. Tu y auras bien ton petit coin, si tu viens dans cet atelier pour y faire n'importe quoi. Ta sœur M. Louise a bien l'intention d'y revenir dessiner, mais tout en allant bien mieux et même, me la figurant tout à fait ingambe, je doute qu'elle ait jamais beaucoup

de temps à donner aux beaux-arts. Pour une maman la plus belle œuvre est celle qui vit à son image, qui a bien un autre intérêt, qu'on expose point, et qu'on retouche tous les jours pour en faire quelque chose d'aussi parfait que possible. Très joli son bijou, mignon, pas plus gros qu'un bouton de rose au bras de sa vaste nourrice, comme les églantiers qui fleurissent accrochés à un grand chêne. Cette mignonnette vient souvent me voir, regarde beaucoup et s'ennuie vite, aimant courir malgré le temps d'hyver, maussade, assez froid. Aujourd'hui il tombe un peu de neige, comme du sucre sur des pommes cuites. Enfin l'hyver est assez noir, mais pas trop froid jusqu'ici.

Jeanne va mieux présentement, son mari aussi. Grande visite, avant-hier, de Jacques[344] et de sa charmante femme. Visite nous-mêmes, longue et des plus amicales, à M. de Charnacé, on se verra beaucoup. Les de la Perrière, multiples, vont assez bien, même ce pauvre Pierre, qui est au régiment. Louise est toute dolente, par contre.

Adieu minette chérie. Je t'embrasse bien affectueusement pour notre compte ici à deux, puis pour nos amis et amies qui ne t'oublient point. Pas besoin de te dire que les bonbons sont aussi pour Charlotte.

L. Janmot

344 Jacques de La Perrière (1856-1930), tout récent époux de Marie Girin (1862-1938).

607
Louis Janmot à sa fille Marthe
28-1-1886

Lyon 28 janvier 1886

Ma chère fillette, en même temps que je t'écris, je réponds à la dernière lettre de ta sœur qui contenait la photographie de cette pauvre petite, dont la famille voudrait la reproduction plus vivante dans un portrait. L'épreuve est très bonne, l'enfant très belle. Seulement elle a une expression soucieuse et boudeuse, à laquelle il faudra remédier, chose assez difficile, quand on ne se rappelle pas ou qu'on a à peine vu le modèle. Enfin ce n'est pas impossible. Charlotte a oublié de me donner quelques indications sur le teint, les yeux, les cheveux. Le prix demandé ne peut pas être moindre de 200 f., pastel ou peinture à l'huile[345]. J'aimerais infiniment avoir à faire un modèle vivant, ce qui serait l'avis des pauvres parents. J'ai effectivement confondu cette famille avec une autre.

Ta sœur me redemande la photographie de cette belle religieuse, dont je voulais me servir. Tu te rappelles bien que tu me l'as demandée avant ton départ, que je te l'ai rendue. Il faut la donner à ta sœur.

J'ai ressuscité une étude partielle, faite d'après elle, quand elle avait trois ou quatre ans, alors qu'elle disait *saquet bougle*, et assurait que la mère Tendri lui avait appris de jolis mots. J'ai fait un fond, une robe ; il ne me manque plus qu'un petit minet pour motiver le geste du bras et de la main étendue, comme pour carême, tout doucement.

Ma chère fille, puisque tu as écrit toi-même la très bonne, très jolie lettre, très bien sentie à ta belle-mère, comme le confirme Charlotte, je retire mon observation et t'en fais mon compliment et même remerciement. Elle répond elle-même aujourd'hui à ta dernière lettre. Le bouquet mignon envoyé pour la fête a reverdi, refleuri et duré longtemps, tout parfumé et de lui-même et du bon souvenir qu'il était chargé de rappeler.

345 Louis Janmot adaptait ses prix, nous sommes loin des 6 000 francs demandés pour le *Martyre de sainte Christine* à l'église de Solliès-Pont (*cf. supra*, lettre 541). La nécessité d'avoir des rentrées d'argent régulières lui faisait accepter ces offres de la moyenne bourgeoisie de son entourage.

Jeanne va décidément mieux, avec des précautions à prendre et des espérances à ménager. Pierre est à l'hôpital militaire de Belfort; il a une pleurésie grave, mais en bonne voie de guérison, maintenant tu comprends l'affreux souci des La Perrière.

J'ai de bonnes et sures espérances pour trouver à ton frère Norbert, fin avril, un bon voilier de commerce avec un bon capitaine pour voyager au long cours, dans les Messageries Maritimes du Havre, dont un parent de Mme T..., femme d'un de mes anciens élèves, est le directeur.

Hier M. Louise et Antoine et M. de La Perrière dînaient à la maison, comme d'habitude le mercredi. Ta sœur va presque bien. J'attends une lettre d'Aldonce qui ne va pas si bien.

Ou tu n'auras pas bien fait le remède contre les engelures ou tu ne l'auras pas fait à temps, ou bien le remède n'est pas si bien que nous pensions. En attendant rien de nouveau. La formule ci-incluse, il faut continuer. Goûter du [...] ou du [...] ne signifie pas grand-chose, c'est surtout le total qu'il faut, dit la formule.

Mon atelier est très avancé, mais il faudra un bon mois avant qu'il soit su [*sic*]. Pour étrenner l'atelier, je ferai le portrait demandé de M. Maillant le jeune[346]. J'ai vu Louise hier, elle va mieux.

Adieu, ma bien chère fille, continue à bien travailler. Je t'embrasse bien tendrement, ainsi que ta sœur.

L. JANMOT

346 Charles Mailland (1848-1928), fils du « cousin Mailland », marié depuis 1876 avec Marie Clemenso (1852-1908), la veuve de son frère Louis Mailland (1844-1873).

608
Louis Janmot à sa fille Marthe
17-3-1886

Lyon 17 mars 1886

Ma chère fillette,

 Je crois bien que tu as un peu raison de me gronder aussi, je ne tarde pas à te répondre et ne veux pas non [plus] des lignes inutiles pour t'expliquer comment et pourquoi je ne t'ai pas écrit plus souvent. Si j'avais de bons yeux, comme mes soirées seraient bien employées, je suis forcé de les passer inactif au coin du feu, pendant que ta belle-mère a la bonté de me lire quelque chose, tantôt le journal, tantôt quelque livre intéressant, comme le recueil des admirables lettres de Joseph de Maistre, écrites à sa famille, pendant les longues années qu'il a passées loin d'elle[347]. Il était, à la cour de Russie, le représentant du roi de Piémont, dépossédé comme tant d'autres à cette époque, par les armes victorieuses de Napoléon I. L'empereur Alexandre tenait en grande estime cet homme d'un si grand caractère, sujet si intelligent, si dévoué, si fidèle, écrivain de premier ordre, dont les œuvres ont souvent des passages prophétiques que l'avenir, notre présent d'aujourd'hui, n'a que trop réalisés.

 Ta belle-mère et moi, nous nous sommes ingéniés de mille façons pour t'inventer une chambrette. Comme tes murs ne sont pas en gomme élastique et qu'ils sont un peu trop près les uns des autres, ce n'était pas chose facile. Le problème me semble résolu et tu verras comment, quand tu seras ici. Ta chambre touchera la mienne d'une grandeur ou d'une petitesse égale à la tienne. Elle sera pourtant autrement grande et commode que le cabinet qui te servit de chambre jadis. Tu auras de plus des placards si vastes qu'à la rigueur on y pourrait coucher.

 Mon atelier est installé. ça a été long et coûteux et ennuyeux. Il est assez bon. Je vais l'inaugurer par le portrait de ce pauvre petit amour que tu

[347] Joseph de Maistre, *Lettres et opuscules inédits du comte Joseph de Maistre*, 2 vol., Paris, édit. Rodolphe de Maistre, 1853.

sais. J'ai reçu hier une bonne et touchante lettre de Mme Cadenet[348], à laquelle je réponds aujourd'hui. J'ai reçu aussi, presqu'en même temps, le carton contenant les précieuses reliques dont je dois me servir, pour donner quelque vie à ce bel ange disparu, si longuement, si justement pleuré. Donne tous ces détails à Charlotte, qui me les a demandés et dont je n'ai pas été en possession plus tôt.

Dimanche dernier, nous avons enfin réalisé notre visite, aussi charmante que lointaine, au cher Pigeon blanc. Tout était comme à son ordinaire dans cette maison de douce affection et de paix. Marie Thérèse[349] a un peu grossi. Elle a bonne mine et est tout à fait rétablie. Son mari reste auprès d'elle. Il a donné sa démission d'officier, comprenant les difficultés d'avancement sous le régime de gredins qui nous gouverne et ne s'intéresse qu'à ceux qui leur ressemblent. Il est dans une compagnie d'assurances, comme ton beau-frère Antoine.

M. Thérèse m'a chargé tout particulièrement de te gronder de ce que tu l'appelles Madame ; elle m'a dit, le plus gentiment du monde qu'elle était pour toi M. Thérèse tout court, comme avant d'être mariée.

M. Louise va bien mieux. Sa fillette est très jolie et bien portante, avec deux dents nouvelles, écloses. Assez bonnes nouvelles d'Aldonce. Je pense que tu vas avoir demain le bonheur, que je t'envie, de voir Cécile et ses lutins. Embrasse-la et les pour moi.

Norbert travaille mieux et est content aux chartreux. Anne Marie Fournereau[350] se marie le mois prochain. Son mari est un excellent

348 Probablement une des filles de Pierre Auguste Cadenet (1815-1891), médecin à Alger, et d'Élisabeth Augustine Jouve (1825-1864), dite Élisa. Très curieusement les Cadenet avaient donné pour prénoms à leurs enfants ceux des membres de la famille de Saint-Paulet. Ainsi leur fille aînée née le 4/6/1851 s'appelait Sophie Aldonse Léonie, leur seconde fille née en 1849 Flavie Octavie Hélène, leur fille cadette née à Alger le 29/4/1854, Marie Louise Emma Mathilde et leur fils né en 1859 Louis, comme le Marquis de Saint-Paulet. De plus la déclaration de naissance de la cadette avait été faite par le Marquis de Saint-Paulet, ce qui dénotait la proximité des rapports amicaux, déclaration d'ailleurs faite avec l'architecte de la ville d'Alger, Gustave Bournichon, autre ami et voisin des Saint-Paulet. Cette intimité était sans doute antérieure à leur arrivée en Algérie, puisque les deux premières filles des Cadenet étaient nées alors que ceux-ci habitaient Aramon dans le Gard, tout proche du Vaucluse.

349 Marie Thérèse d'Anouilh de Salies, nièce de Blanche Journel-de La Perrière.

350 Anne Marie Fournereau (1862-1945), fille de Mathéus Fournereau (1829-1901), peintre élève de Janmot, et d'Adèle Dorier (1839-1919), épouse le 6/4/1886 à Lyon Alexandre Badin (1854-1919), médecin militaire, fils d'un notaire de Champier (Isère).

homme d'un nom bon enfant, il s'appelle Badin ; il est chirurgien major militaire ; excellent chrétien. Que n'es-tu ici pour aller à la noce !

Adieu, ma chère enfant, travaille bien, porte-toi bien et sois bien persuadée que constamment je pense à toi et me languis de ne pas t'avoir prés de moi. Je t'embrasse pour deux.

L. Janmot

L'hyver est plus rigoureux que jamais. Depuis dix jours il gèle ferme, il y a eu 8 au dessous de 0, cela change un peu ce matin.

621
LOUIS JANMOT À MADAME OZANAM S.L.N.D.
ca. 18-10-1886[351]

Chère Madame et amie,

J'ai bien su par la visite d'Antoinette [à[352]] Chenavard combien vous aviez été souffrante dans les derniers temps de votre séjour à écuilly [*sic*]. J'ai su également par les récits Lacour que vous alliez mieux à Paris ; il me reste à savoir de vous, par vous-même, que vous allez tout à fait bien.

Vous savez sans doute que le voyage de M. Lacour et de sa fille s'est effectué en de bonnes conditions, ainsi que l'installation. Enfin pour le moment on ne se repend pas du grand parti qu'on a pris. Dieu veuille, et il faut encore l'espérer, qu'on ait plus tard à s'en féliciter.

Voilà plus d'une semaine que je suis de retour à Lyon où j'ai trouvé ma femme assez souffrante après plusieurs jours passés au lit, chose rare pour elle et au lendemain d'une entreprise de rhume à la dynamite encore en pleine vigueur. Toutefois cela va mieux, mais je ne vois pas arriver sans quelque appréhension le mois de février, époque du voyage en Algérie, où je ne compte guère aller. À l'exemple des pères et mères du Petit Poucet, j'ai revu mes enfants dans mon voyage du Midi. Marthe est rentrée sans peine au couvent de sa sœur. Cécile va bien avec ses deux futurs cuirassiers, toujours dans les embarras et changemens de bonnes. La bonne est fléau endémique dans le pays. Revenu par Montpellier j'ai appelé par dépêche Maurice. J'étais chez les excellents de Vulpillères, dont le rôle joué par Madame pour arracher Marthe du milieu infernal où elle était, en a fait la bête noire de la Malfaisante, ce rôle n'est pas inconnu de vous. Le comble du comble était de faire profiter Maurice de l'hospitalité cordiale offerte par ces excellents amis. La chose est faite, à une autre fois les détails. La Malfaisante[353] qui se trimballe incessamment

351 Cette lettre se date en se fondant sur la référence à l'embarquement de Norbert (*cf. supra* lettre 608), « voilà aujourd'hui 5 mois », soit 5 mois après le 18 mai 1886.
352 Il faut sans doute lire *d'Antoinette à Chenavard* et non *d'Antoinette Chenavard*, pour la bonne raison que l'on ne trouve pas à Lyon d'Antoinette Chenavard en consultant les registres de naissances entre 1803 et 1842.
353 La Malfaisante, Hélène de Saint-Paulet.

d'un lieu à l'autre pour nuire à quelqu'un, surtout quand ce quelqu'un est moi, a dû passer ces jours derniers à Montpellier et y voir Maurice. Je ne sais encore rien de cet incident. La sotte et enragée grand-mère doit retourner avec la fille à Toulon. Le fils du subrogé tuteur[354] a filé sur Alexandrie. De ce qu'il y fait, je ne sais, mais cette distance me plaît. Il devrait bien y entraîner tous les siens.

Voilà aujourd'hui 5 mois que Norbert est parti, point de nouvelles. L'école d'agriculture de Montpellier est fort bien montée et Maurice s'y plaît. Il n'est qu'auditeur volontaire. Montpellier est une ville superbe, il y avait 45 ans que je ne l'avais vue.

Depuis mon retour surtout, je suis uniquement absorbé par l'impression de mon livre[355]. C'est un gros souci et une forte dépense à laquelle je ne puis subvenir que par un nouvel emprunt ; cette nécessité m'avait toujours fait reculer. Il ne fallait plus attendre ou renoncer à éditer, ce qui eut été plus sage peut-être. Je considérerai comme une réussite hors ligne dans cet ordre-là de rentrer dans mes frais ou une partie de mes frais, mais Nana, Tata et Lolo sont dans de meilleures conditions, même auprès des conservateurs, que les cocottes intéressent plus que les beaux-arts, à moins qu'ils ne soient très cocotés.

Je compte sur vos bons offices pour me donner un coup de main lors de la publication qui sera mûre vers la fin de nov. Les divisions principales sont celles-ci : 4 livres. Le 1° historique, 2° les travestissements du beau. 3° les caractères des œuvres de Dieu. 4° conclusions et applications comprenant un chapitre final, des objections, 500 pages au moins, ah ! que c'est long. Je n'y retournerai plus et c'est ma dernière entreprise.

Je n'ai pu encore retourner voir les Récamier, mais je ne tarderai pas. Il y a par ci par là quelques heures, quelques jours même, qui ne sont ni de la saison, ni de Lyon. Aujourd'hui, dimanche, par exemple, voilà à 9 h. du matin un soleil du mois de juin.

Ma femme me charge tout particulièrement de ses complimens et même mieux pour vous et tous les vôtres. Ce que je lui ai apporté de mieux n'est pas ma personne, mais mes amis, et elle est heureuse de s'en voir appréciée à son tour. Je n'en n'avais jamais douté.

354 Pierre, Cte de St Paulet (1868-1919), dernier de sa famille, ne laissant que des filles et des dettes.
355 *Opinions d'un artiste sur l'art*, Lyon, Vitte et Perrussel, et Paris, Victor Lecoffre, 1887. Le livre fait en effet 544 pages et suit le plan annoncé dans cette lettre.

Les de la Perrière, non encore de retour à Lyon, ne vont pas mal. Tout le monde sera rentré à la fin de la semaine prochaine.

Adieu. Je vous charge de toutes mes amitiés pour vos enfants. Dites-moi où en est Frédéric, l'élève modèle ; où en sont les névralgies de sa mère. Si votre gendre avait un instant pour voir M. Lebocq[356], il me ferait grand plaisir, car j'ai beau lui écrire, il ne me répond pas, preuve qu'il y a q.q. chose qui ne va pas, c'est à dire qui va mal.

Adieu. Soignez-vous bien. Faut-il vous dire au revoir jusqu'à l'année prochaine ? Comme c'est à la fois long et court ! Le vieil ami

L. JANMOT

356 Alphonse Lebocq (1849-1926), avocat de Louis Janmot dans son conflit avec Christian, le locataire de la maison de Bagneux vendue par licitation le 28-7-1886. *Cf. supra* lettre 584. Alphonse L. était beau-frère d'Ernest Rondelet, frère d'Antonin.

622
Louis Janmot à Madame Ozanam
15-11-1886

Lyon, 15 9^bre 1886

Chère Madame et amie,

Je commence par vous annoncer que j'ai reçu avis de l'arrivée à bon port à Mazatlan du navire où s'est embarqué Norbert. Il y a eu 5 mois ½ de traversée sans toucher terre. Je n'ai pas encore reçu de lettre de mon fils, mais le plus gros souci est levé maintenant, pour le présent du moins.

L'impression de mon livre touche à sa fin et dès les premiers jours de décembre il y aura des volumes prêts. Ayez, à ce propos, l'obligeance de vous informer de deux choses :

1°/ Pourrais-je avoir un article au *Français*, au *Correspondant* ? Voulez-vous bien vous en informer. Faut-il que je demande l'assistance de M. Récamier ? Je ne doute en aucune façon de son obligeant empressement, mais il est à Lyon et souvent distrait.

Maintenant savez-vous qui fait les articles dans le *Correspondant* ? Je crois bien que c'est Victor Fournel[357]. Pourrai-je-compter sur lui ? Je n'en sais rien et ne lui ai pas demandé. Mon imprimeur éditeur aurait beaucoup désiré que ce dernier fît un article de nature à être envoyé de droite et de gauche, dans les maisons d'édition, séminaires, etc. Je ne vois pas bien jour à cela. Qu'en pensez-vous à la *Gazette de France* ? J'ignore si je puis compter sur M. de Pontmartin.

2°/ Savez-vous si sous un prétexte quelconque, programme plus ou moins désigné par l'Académie, je puis lui adresser dans la personne de son secrétaire, un exemplaire de mon livre ? C'est douteux, et je ne sais ici auprès de qui m'informer.

Je n'attends rien de bon du reste, ni de ce côté, ni d'un autre, ni de personne, le sujet que j'ai traité n'ayant par lui-même aucun intérêt, et

357 Victor Fournel (1828-1894) était écrivain et journaliste, critique littéraire à la *Gazette de France*, au *Correspondant*. Fournel avait déjà écrit un article favorable sur les fresques du couvent des franciscains. Les Fournel étaient aussi de bons amis de Berthe de Rayssac.

la manière dont je l'ai traité n'ayant pas de rapport avec les opinions reçues, ou les combattant de la façon la plus complète. Le volume qui aura plus de 500 pages, assez grand format, se vendra 7 fr. Cela me parait énorme, mais j'ai dû suivre les conseils de Vitte et Perrussel qui ne manquent pas d'expérience. Dès que j'aurai des exemplaires, c'est à dire d'ici à 2 ou 3 semaines, je vous en enverrai un et vous jugerez.

Vous dire ce que je ferai cette besogne finie, je n'en sais trop rien, car je suis assez encombré de mes œuvres pour qu'il ne soit pas nécessaire d'en faire d'autres.

Les de La Perrière vont tous assez bien. Les nouvelles de Mme Lacour et de Louise sont stationnaires après q.q. jours de panique. Vous savez que le Midi est inondé et que Lyon en a sa part. L'hyver n'est du reste pas encore venu sérieusement. Aujourd'hui, par exemple il fait très chaud, très soleil et très beau.

Adieu. Donnez-moi de vos nouvelles, afin que j'en aie d'abord, ensuite que j'en puisse donner à Chenavard sur les idées duquel les prières de Mme de Reyssac ne paraissent pas encore avoir eu aucun effet. Votre vieil ami

L. JANMOT

Vous voudrez bien dire à votre gendre que j'ai reçu une lettre de M. Lebocq, mon homme d'affaires à Paris. Si je la dois à la visite que je lui ai demandée, je le remercie. Si cette visite n'a pas été faite, qu'il ne la fasse pas, puisque j'ai fini après 3 lettres par recevoir une réponse. Mes affaires vont lentement, mais assez normalement. Ma femme se joint à moi pour vous transmettre ses complimens et respects et désire n'être oublié auprès de personne des vôtres. Mes amitiés à Ch. Ozanam et à l'abbé.

623
Louis Janmot à Madame Ozanam
9-12-1886

Lyon, 9 X^bre 1886

Chère Madame et amie,
Vous avez fait et bien fait tout ce que vous pouviez pour me rendre service, et ne saurais trop vous en remercier. V. Fournel ne m'ayant encore rien écrit, je ne puis savoir ce qu'il fera, ni même s'il fera q.q. chose, encombré comme il l'est toujours, surtout en ce moment. Cela me gêne un peu pour agir d'un autre côté. J'ai porté mon livre à écuilly [sic] lundi, mais n'ai pu parler à M. Étienne[358] de ce sujet. Pourra-il agir auprès du *Français*, je l'ignore. J'ai écrit à M. de Massougnes[359] et envoyé des livres. J'attends une réponse qui ne vient pas. M. de Pontmartin m'a écrit une lettre aimable, mais dont l'effet sera tardif, prévoit-il, à cause de ce même encombrement. Il y a un jeune Lyonnais nommé Mariéton[360], très bègue, très littéraire, qui se fait fort de m'avoir des articles à droite et à gauche. C'est un beau garçon très vivant, animé, ne doutant de rien et pas sot et poète et félibrige (sic, pour félibre) enragé. Je l'ai vu chez Chenavard, puis j'ai été mis en rapport avec lui par Emm. Perrin[361]. J'ai bien envie de vous l'envoyer si cela ne vous ennuie pas. Je ferais mieux de m'envoyer moi-même, mais, mais je suis encore moins capitaliste qu'écrivain.

Je reçois il est vrai des complimens obligeants de la part de ceux à qui j'ai envoyé mes *Opinions*, mais entre cette bienveillance amicale et sincère et le public achetant, il y a la différence de 3 mille francs.

358 Étienne Récamier-Laporte (1834-1893).
359 Georges de Massougnes, C^te des Fontaines (1842-1919), musicologue établi à Paris à partir de 1879 dans le VII^e, spécialiste reconnu de Berlioz, ancien éclaireur dans le corps franc de Cathelineau pendant la guerre de 1870, familier du salon de Berthe de Rayssac.
360 Paul Mariéton (1862-1911), poète lyonnais, fondateur de la Revue félibréenne en 1885, chancelier (1888-1891), puis majoral du Félibrige en 1891, dont la descendance subsiste à Lyon dans les Robin-Mariéton.
361 Emmanuel Perrin, époux de Jeanne de La Perrière.

M. de Chantelauze[362] s'est obligeamment employé auprès du *Moniteur Universel*. Claude Arthaud[363] auprès de deux journaux lillois bien-pensants. Enfin mon ami Ed. Hervé m'a dit que, très exceptionnellement et pour la première fois, il insérerait un article dans le *Soleil* si on ne le lui fournissait pas trop long. Je ne sais qui le fera, Massougne, auquel je l'ai proposé, ne m'ayant pas répondu. Enfin Ant. Rondelet, ayant tardé 15 jours à me répondre relativement au *Contemporain*, cette place a été prise et demandée par M. l'abbé Condamin[364] de l'université catholique de Lyon, le même qui a fait un très aimable livre sur Laprade, lequel livre a reçu un éreintement en forme de la part de Pontmartin.

Autre nouvelle plus intéressante. J'ai enfin reçu hier une lettre de Norbert du 5 9^bre de Mazatlan. Il est en parfaite santé, chasse plus qu'il n'écrit depuis qu'il est à bord et n'est nullement ébranlé dans sa vocation de marin, malgré 154 jours de navigation avec vents toujours contraires, avec un pouce écrasé, qu'on a failli amputer et qui s'est heureusement guéri au bout d'un mois. Sans cela, malgré les grandes fatigues de la manœuvre et quelques désaccords à bord entre le second et le capitaine avec lequel Norbert se dit en bonne relation, pas une syllabe de la traversée, pas un mot pour personne. Une seule lettre lui est parvenue, celle que j'avais écrite dans le mois d'août.

Adieu, mille remercimens encore. Vous verrez bien vous-même, quand vous aurez fini de me lire, si je puis, l'occasion échéant, présenter mon livre à l'Académie. Il n'y a rien de particulièrement désagréable pour elle qui n'était pas en cause. Mes amitiés à vos enfants. Bon souvenir au docteur, membre de l'Institut. Amitiés à Charles et à tous les siens.

Mes filles lointaines vont bien. La plus proche est un peu languissante. Maurice étudie avec satisfaction à Montpellier. Louise Lacour a un petit mieux à Hyères, dont la beauté comme pays, est plus apprécié que celle

362 Léon de Chantelauze (1819-1907), Lyonnais, fils du fameux dernier garde des Sceaux de Charles X, traduit pénalement devant la Chambre des Pairs avec les autres ministres de Charles X et défendu par le non moins fameux avocat lyonnais Sauzet, familier du salon Yéméniz.
363 Claude Arthaud (1843-1912), fils du médecin-chef du département des aliénés du Rhône à l'hôpital de l'Antiquaille, ami d'enfance de Louis Janmot, lui-même docteur en droit et professeur de droit à la faculté catholique de Lille.
364 L'abbé James Condamin (1844-1928) fut le biographe de Laprade dans un livre intitulé *La vie et les œuvres de V. de Laprade. Avec une lettre de François Coppée* (Lyon, Vitte et Perrussel, 1886).

du climat, un peu en défaut cette année. Hier illumination[365] ratée par le vent et la pluie. Adieu. Tout à vous et respects de votre

L. Janmot

Ma femme, qui a la spécialité des rhumes à la dynamite par sa manière de tousser, est en plein exercice de cette occupation et vous envoie ses meilleurs complimens.

365 Illumination pour la fête du 8 décembre, Immaculée Conception, particulièrement fêtée à Lyon.

624
Louis Janmot à Félix Thiollier
20-12-1886

Lyon 20 décembre 1886, place d'Ainay N° 4

Mon cher ami,

Vous continuez à venir moins que vous ne dites puisque vous ne venez pas du tout. Au cas où vous veniez, je voudrais bien que vous m'apportassiez si possible deux ou quatre *Poèmes de l'Âme*, des imprimés s'entend, et puisqu'ils ne servent à rien et qu'on ne sait pas si on les utilisera jamais. En second lieu j'avais plusieurs études de paysages faites dans les magnifiques pays de Grangier. Ce dernier m'a dit que vous les aviez emportées, et je serai bien aise de les revoir et revoir par ce temps de brouillard et de neige. Rien de plus ici surtout ses derniers articles.

Vous amusez-vous en me parlant d'un succès de librairie. Je n'aurais pas plus de succès que pour les autres et la vente de mes exemplaires qui n'a pour ainsi dire pas commencée n'arrivera certainement pas à payer l'emprunt qu'il m'a fallu contracter pour payer le libraire[366].

Si vous voyez les chers pingouins, rappelez-moi à leur bienveillant et amical souvenir. Adieu, je vous serre affectueusement la main

L. Janmot

Veuillez ne pas m'oublier auprès de Madame Thiollier et auprès de tous les autres

366 Louis Janmot semble ici parler d'*Opinions d'un artiste sur l'art* et de l'emprunt contracté pour sa publication à compte d'auteur.

625
Louis Janmot à Madame Ozanam
30-12-1886

Lyon, 30 X^{bre} 1886

D'abord, chère Madame et amie, je vous souhaite une bonne année. Il est à souhaiter aussi d'une manière aussi particulière que générale que les menaces de toutes sortes dont on charge son futur dossier, ne se réalisent point. Qui sait maintenant ce qu'elles nous réservent, vous verrez que nous, si Dieu nous prête vie, arriverons à la fin de 1887, pas très différents de ce que nous sommes aujourd'hui, affaiblis de cette même république avec quelques accrocs de plus au bon sens, à l'équité, à l'honneur national, et que nos estimables compatriotes seront toujours prêts, quand même, à envoyer les mêmes députés, les mêmes sénateurs, les mêmes conseillers municipaux et les mêmes ministres. Polichinelles. Mal chronique et incurable jusqu'ici. Tant qu'il n'avalera comme contre poison que quelques pilules homéopathiques à la cent millième dilution, il ne pourra vomir le poison, hélas ! et la vieille médecine de la saignée à blanc menace d'être le redoutable et l'inévitable remède. Un jour ou l'autre *fata avertant*[367].

Pour changer de sujet et revenir à celui qui m'a occupé ces derniers mois et auquel vous avez bien voulu vous intéresser d'une manière active, je ne suis guère avancé pour la vente, ne l'étant pas du tout pour les articles de journaux. J'ai eu un échange de lettres, tout amical, cela va sans dire, avec V. Fournel. Il m'a répété les raisons que vous aviez recueillies vous-même, et l'obstruction causée au *Moniteur Universel* par le charriage continu et grandissant des articles politiques, amoncèle tous les autres articles en retard [*sic*].

V. Fournel n'écrit plus rien, dit-il, ni dans le *Français*, ni dans le *Correspondant*. Ce dernier point est nouveau. Dans ce cas quelle est la marche à suivre pour les deux ? Vous avez vu M. Duchaine, faut-il lui

367 « Le destin se détourne », possible citation de *Pharsale* de Lucain (Livre X, v. 101) ou paraphrase de Virgile « Quod di omen avertant », « Que les dieux détournent ce présage » de Virgile (*Énéide*, Livre II, v. 190).

adresser mon livre ? Faut-il en adresser un au *Français*, ou l'exemplaire donné à M. Récamier est-il suffisant ? Je ferai ce que vous me direz.

Une négociation et la première avait été entamée avec le *Moniteur Universel* par l'obligeante entremise de M. de Chantelauze. D'après son conseil j'avais envoyé deux exemplaires, un au gérant l'autre à un Monsieur Asso, chargé des articles de critique littéraire. Enfin j'en avais envoyé un à lui-même. J'en ai envoyé un autre à V. Fournel, qui ne l'a pas reçu, parce que le N° était 21 au lieu de 29. Enfin je lui en ai expédié un second qu'il aura reçu, je l'espère. Cela fait 5 exemplaires, ce qui ne serait pas grand dommage s'ils aboutissaient à q.q. chose. Il faut répétailler cinq cent mille millions de fois qu'on n'est pas bien sûr de l'acceptation du trône de Bulgarie par tel ou tel[368]. Mais comment parler d'autre chose ? À Lyon pas un seul article encore. Ce sera plus difficile qu'à Paris. Enfin attendons, j'ai attendu toute ma vie.

J'ai la vive contrariété de savoir Maurice à Toulon près de mes plus acharnés ennemis. Il y est allé de Montpellier, sans une permission, cela va sans dire. Le foyer d'intrigues est toujours là-bas, aussi venimeux, aussi intense et plus enragé que jamais. Adieu. Mes complimens et meilleurs souhaits de bonne année à vos enfants, à Charles, à l'abbé et à tous nos amis sans oublier bien entendu la smala Récamier.

Nous venons d'apprendre la mort de l'excellent Lallier[369]. Belle vie et beau caractère, assez mal récompensés par suite d'un mariage néfaste où tout manquait, excepté l'argent. Pauvre Lallier. Voilà un morceau du passé démoli. J'ai reçu hier une lettre de Mme de Reyssac. Elle l'avait dictée, étant trop faible pour l'écrire elle-même. Quelle santé ! Ma femme veut être de moitié dans tous mes souhaits de bonne année et bons souvenirs. Mes filles ne vont pas mal pour le moment. Donnez-moi donc, s'il vous plaît, l'adresse de Michel Cornudet. Adieu à l'année prochaine. Le vieil ami

L. JANMOT

368 L'enlèvement du roi de Bulgarie, Alexandre de Battenberg, devenu trop indocile à la Russie, le 21/8/1886, suscite une réaction nationaliste bulgare qui désigne finalement Ferdinand de Saxe Cobourg Gotha (1861-1948) pour lui succéder.
369 *Cf. LJCA*, I, 39, lettre n° 2 de Louis Janmot à Frédéric Ozanam, 28/8/1836.

628
Louis Janmot à Madame Ozanam
24-1-1887

Lyon, 24 janvier 1887

Chère Madame et amie,

Je vous prie de faire parvenir cette lettre à votre beau-frère à son adresse que je ne puis me rappeler exactement. Vous serez bien obligeante de me la donner lorsque vous me répondrez en y joignant celle de Michel Cornudet que je n'ai pas su retrouver.

Je ne sais si vous avez eu connaissance d'un très gracieux article, quoique court et pas très original paru dans le *Moniteur Universel*, il y a une quinzaine. C'est Victor Fournel qui me l'a fait parvenir, me disant que c'était là qu'il aurait écrit ne sachant pas cette concurrence. Que, du reste, il me félicitait, son article à lui, s'il en avait fait un, n'ayant pas possibilité d'être inséré avant deux ou trois mois. Je lui ai répondu de suite, lui expliquant les démarches faites très antérieurement par M. de Chantelauze, alors que j'ignorais que lui V. Fournel écrivait, au *Moniteur* et non au *Correspondant*, ce genre d'article, le priant du reste de me garder une place et la même bonne volonté pour un des nombreux journaux où il avait accès. Entre nous je crains que maintenant, surmené comme il se dit l'être, il n'écrive rien du tout. Du reste le ton le plus aisé et le plus amical n'a pas cessé entre nous.

En ce qui concerne le *Correspondant*, il n'y a pas lieu de s'en préoccuper, comme sur ma recommandation vous pourriez avoir l'obligeance de le faire. Un des écrivains les plus autorisés et les plus capables du *Correspondant* s'en est chargé de la façon la plus gracieuse et la plus empressée. C'est le résultat connu depuis avant-hier seulement de l'initiative prise à ce propos et à mon insu par mon libraire éditeur lui-même.

Dois-je compter que le *Français* ne dira pas plus que les quelques lignes, singulièrement distraites, venant incidemment dans un long feuilleton signé E. Récamier[370]. Comme c'est ce dernier je suppose qui

[370] Étienne Récamier (1834-1893), beau-frère de Laurent Laporte.

m'a envoyé le N° et qu'il doit être convaincu avoir fait merveille, que du reste il en a certainement eu la très réelle et très obligeante intention, soyez assez bonne pour le remercier de ma part. C'est drôle tout de même.

Sauf un bref et très joli aperçu dans *L'Écho de Fourvières*, Lyon n'a pas donné du tout autre chose que des promesses qui, plus ou moins tardivement, pourront se réaliser. En attendant on lit un peu, on achète un peu, on parle un peu et tout se réduit à la vente de cent exemplaires, ce qui n'est pas encore bien nourrissant.

Ne perdons pas de vue qu'un écrit sans notoriété de nom d'auteur, ne faisant partie d'aucune société savante, n'ayant aucune attache universitaire ou autre, ne peut s'attendre à autre chose dans un pays moutonnier comme le nôtre, où les gens pour la grande masse ne sont prisés que pour ce que leur enseigne patentée représente, la valeur intrinsèque des choses et des idées, en la supposant aussi réelle qu'on voudra, compte peu par elle-même. La même idée émise par un inconnu ou par un membre de l'Institut ou de l'Académie, n'est plus la même, puisque dans le premier cas on ne trouve pas qu'il vaille la peine de l'écouter.

Il n'est pas impossible que dans les premiers jours de mai je ne parte pour l'Algérie avec ma femme qui y a des intérêts. La préoccupation de trouver une situation à Maurice, soit en Algérie, soit en Tunisie, est ou serait la raison intéressante d'un déplacement si considérable à mon âge et dans lequel la curiosité de voir du nouveau ne peut plus entrer pour rien. Je suis à ce moment où on regarde moins au dehors qu'au dedans.

Point de nouvelles nouvelles de mon Mexicain qui doit se remettre en route fin du mois présent. Mes filles ne vont pas mal, ainsi que leurs enfants. Maurice continue avec satisfaction ses études agricoles à Montpellier, dont la température, comme dans tout le Midi, n'a pas été merveilleuse cet hyver. Mais depuis une huitaine où, nous avons à Lyon le temps le plus abominablement noir, gris, froid et jaune qu'on y puisse trouver, il y a dans le Midi un beau soleil printanier qui réjouit les chers exilés d'Hyères. M. G. Savoie[371] en profite avec un mieux encourageant pour recommencer l'année prochaine.

Adieu. Je vous ai assez longuement parlé de ce qui me concerne. Donnez-moi des nouvelles de tous les vôtres auprès de qui vous ne

371 En l'occurrence Georges Savoye, époux de Louise Lacour, qui, en raison de l'état de sa femme était à Hyères. Il ne peut s'agir de son frère le lieutenant Henri Savoye (1857-1916), celui-ci étant alors en garnison.

m'oublierez pas, non plus que ma femme qui vous transmet ses meilleurs complimens et souhaits.

L. Janmot

J'écris à Charles à propos du mariage de son fils[372] à [Bastia] dont je ne sais rien d'autre que ce que m'apprend la lettre de part, ce qui est peu. À tout hasard, je le félicite.

372 Alphonse Ozanam (1856-1933) épouse à Bastia le 18/1/1887 Rosalie Alerini (18556-1942), fille du docteur Innocent Alerini (1803-1879) et de Émilie Milanta (1824-1898).

631
LOUIS JANMOT À MADAME OZANAM
2-3-1887

Lyon, 2 mars 1887

Je veux, chère Madame et amie, répondre à votre bonne lettre avant d'être dans les dernières anxiétés du départ. Le goût des voyages m'a depuis longtemps passé et je sens de la lourdeur et de la préoccupation au moment de partir. Si je n'avais qu'une raison de curiosité artistique au lieu d'un but pratique, ce qui est diamétralement opposé, rien ne me ferait bouger. À mon âge, avec les revers et les insuccès que j'ai sur le dos, on regarde en soi, non au dehors, on se rappelle et on est plus apte à classer ses souvenirs qu'à en acquérir de nouveaux. Enfin, quand on a des enfants, coûte que coûte, il faut marcher.

Je suis très heureux de la bonne opinion que vous voulez bien m'exprimer sur mon livre, je parle de la vôtre propre, à laquelle je tiens essentiellement. Il me semble en quelque sorte entendre un écho de la voix de Frédéric, dont les conseils m'eussent été si précieux.

N'allez point chez M. Douhaire[373] jusqu'à plus ample informé. Voici pourquoi et gardez en le secret, quoique ce ne soit pas un secret d'État. À ma demande et à l'envoi de mon livre par mon éditeur imprimeur M. Vitte, M. Biré du *Correspondant* a répondu par une promesse formelle de faire un article sur mon livre, et l'a même fait en termes très flatteurs pour moi. J'espère qu'il tiendra promesse, mais en matière pareille on n'est jamais bien sûr, à cause de certaines difficultés de gérance administrative et hiérarchique, à cause aussi de cette raison, c'est que la promesse vient avant d'avoir lu le livre, d'où résultent deux difficultés, la première c'est qu'on a promis sans lire, sans savoir par conséquent qu'à vue de nez la valeur du livre, la seconde c'est qu'il faut trouver le temps de le lire, ce qui est toujours difficile pour ces messieurs, ordinairement en retard et ayant à faire face à des promesses plus anciennes, dont les bénéficiaires ne sont pas aussi loin d'eux de toutes les façons, que je le suis.

373 Non identifié.

Je n'ai pas, il me semble en être sûr, envoyé un exemplaire à M. Rouhain[374]. En l'état, convient-il de lui en envoyer un ? Éclairez-moi là dessus. En ce qui concerne le *Français*, très important à tous les points de vue, je ne sais où prendre M. Jouin[375] que je connais fort bien, qui est fort capable, très obligeant, mais forcément pas d'une liberté absolue pour juger la partie de mon livre assez vive et trop vraie et très importante qui examine les fantaisies administratives.

D'autre part deux frères Perrin[376], dont l'un architecte, l'autre écrivain, tous deux fort intelligents et très partisans de mes idées, parlent d'un article en collaboration qu'ils seraient heureux de voir insérer dans un journal tel que *Le Français*. Seulement avant Pâques, ils ne peuvent s'en occuper activement. L'architecte est celui qui construit Fourvière, l'écrivain est celui qui a épousé Jeanne de la Perrière et qui est extrêmement occupé par ses cours. Il est le premier qui ait dit un mot [...] de mon livre en excellents termes dans *l'Écho de Fourvières*. Il est peut-être bon de s'arrêter à cette offre obligeante, locale et indépendante. Qu'en pensez-vous ?

Nous comptons toujours partir à la fin de la semaine, mais je voudrais que l'argent de la vente de Bagneux fût versé, ce qui doit avoir lieu aujourd'hui, mais avec les hommes d'affaires, tout retarde. Bravo au futur membre de l'Institut, section des Sciences, et mes complimens aux heureux parents. Votre petit-fils prend bien pied, pour la santé comme pour le reste, cela ira bien.

Adieu. Les amis Borel et de La Perrière ne vont pas mal. Tout ce monde et Lacour et [...] tous sont occupés et travaillent utilement pour leur famille. J'envie leur sort, qui devrait être aussi le mien, ayant

374 Non identifié. Ce nom existe pourtant bien à Paris et en Franche-Comté. On trouve aussi un Armand Louis Rouin (1858-1918), sculpteur sur bois à Paris.

375 Henri Jouin (1841-1913), était un homme de lettres, collaborateur de Chennevières à la direction des Beaux-Arts dès 1874, archiviste de la Commission de l'Inventaire général des Richesses de la France entre 1874 et 1906, secrétaire de l'École des Beaux-Arts de Paris entre 1891 et 1906, et biographe de David d'Angers, Coysevox, Le Brun et d'artistes contemporains.

376 Les deux frères Perrin étaient Marie, dit Sainte-Marie (1835-1917), architecte et successeur de Bossan pour l'achèvement du chantier de la basilique de Fourvière, en attendant de devenir le beau-père de Paul Claudel, et Emmanuel (1851-1906), docteur en droit, avocat, gendre de Paul Brac de La Perrière et son associé dans son cabinet, auteur notamment de *Les noces d'or de M. Agniel* (Lyon, Perrin, 1879), *Étude sur le décret du 1er mars 1852 sur la retraite forcée des magistrats* (Lyon, Perrin, 1876), *L'enseignement de la philosophie à l'école primaire* (Lyon, Vitte, 1896).

bonne envie, quelques dons disponibles et absolument rien à faire. C'est le comble de la malédiction divine d'être peintre d'histoire à Lyon, à moins de n'avoir pas d'enfants et des rentes, comme ce même Borel. Tout à vous avec affection et respect. Ma femme se joint à moi et vous fait ses meilleurs complimens.

L. Janmot

Voilà que la combinaison Perrin se démanche. Je chercherai ailleurs, mais je serai bien, d'ici à peu de jours.

634
Louis Janmot à sa fille Marthe
2-4-1887

Lyon 2 avril 1887

Ma chère fille,

Je viens d'écrire à M^{me} de Vulpillières pour la prier de t'aller chercher, soit le 4, soit à partir du 4, ce qui selon ses convenances pourrait être le 5 ou le 6.

J'avais projeté d'aller à Montpellier, à votre retour à tous tes deux, désirant être agréable à cette excellente amie, ainsi qu'à son mari, et désirant lui offrir quelque chose de joli, je n'avais rien trouvé de mieux à lui offrir qu'elle-même, c'est-à-dire que je voulais faire son portrait.

J'aurais, à cet effet, passé quelques jours à Montpellier, et t'aurais ramenée à Lyon avec nous, une fois le portrait fini.

Je ne pense pas que le projet du portrait puisse se réaliser si vite, à cause de l'arrivée, probablement très prochaine, de Norbert. Il m'écrit, il y a peu de jours, en vue de Cadix, où le navire contrarié par le mauvais temps, par la disette de vivres, n'est arrivé qu'après des épreuves et de longs retards. Ton frère va bien et semble se réjouir beaucoup de rentrer à la maison, où il ne manquera pas de choses à raconter.

Nous sommes encore dans le branlebas d'une maison à arranger, de bonne à trouver, de visites, obligations, etc., etc. Pas facile de loger ton frère et toi, et jusqu'ici, impossible de savoir comment je ferai pour Cécile, sa bonne et ses deux magnifiques polissons. Enfin on avisera.

Antoine est toujours au lit et aurait la fièvre typhoïde, s'il ne l'avait eu déjà. Ce qu'il a lui ressemble beaucoup, mais est moins grave, pas contagieux et le mieux est déclaré. C'est égal, c'est un gros souci pour M. Louise, qui a remaigri. Paulette va bien, mais son séjour à Bourges l'a rendue sauvage. Elle ne connait ni, ne reconnait plus personne. Aldonce, qui doit venir en 7^{bre}, va toujours cahin-caha. Elle a notablement amplifié de volume, parait-il.

Il y a un superbe poupon nouveau à La Mulatière, c'est un Maurice Lamache, baptisé avant-hier soir. On va bien là-bas. Jeanne très engraissée

et embellie est à Vieu[377] (Ain). Tu ne la verras guère ici. Nous t'attendons pour rendre visite au Pigeon blanc, qui va très bien, ainsi que son petit ange, très mignon, bien joli.

Je n'ai pu qu'entrevoir M. Lacour[378] chez son père. Elle va bien. Le docteur boite encore de son entorse, qui a été violente. Pas vue du tout Madame Lacour, toujours à Millery, dont les appartemens sont archioccupés. Je médite d'y faire cette semaine, avec le docteur, une visite de quelques heures.

Les Maillant vont bien, mais le père, très affaibli par une fluxion de poitrine, qui a failli l'emporter. Comme il est à la campagne, je ne l'ai pas encore vu.

Adieu, ma chère fille, je t'embrasse bien tendrement, ainsi que ta sœur Charlotte, à laquelle j'écrirai un peu plus tard.

L. JANMOT

377 Vieu-en-Valromey. Jeanne était peut-être chez les Arthaud, puisque la belle-famille du docteur Arthaud était de Vieu.
378 Marie Lacour.

635
Louis Janmot à sa fille Aldonce
11-4-1887

Lyon 11 avril 1887

Ma chère Aldonce,

Ta sœur M. Louise a dû t'écrire pour te faire part des obstacles qui faisaient opposition à tes nouveaux projets de séjour à Lyon. Il serait en effet bien désirable que tu puisses en tenir compte, car, outre les inconvénients graves d'habiter une maison où il y a eu et où il y a encore des malades, outre la chaleur, encore très forte, tu aurais la déception de ne te point rencontrer avec Cécile. Celle-ci, en effet, ne peut guère venir avant septembre, et bien qu'à défaut du domicile tu puisses trouver le mien, il y aurait nécessité de le céder aussitôt que Cécile viendrait. Or la réunion de vous toutes à Lyon est chose aussi rare que désirable. Elle n'est du reste pas inutile à certains points de vue d'affaires, puisqu'il y a à faire des parts de différentes choses.

Marthe n'est pas encore ici, et Norbert n'a pas encore écrit son arrivée à Bordeaux. J'attends de jour en jour, d'heure en heure, cette lettre tardive.

Je ne puis juger du degré de tes forces, eu égard au voyage à faire de Bourges à Lyon, toutefois il me semble qu'aidée d'une bonne, ce serait suffisant pour venir. Ton mari, ensuite, viendrait te chercher.

Sans savoir comment cela s'est fait, il se trouve que je ne t'ai encore rien dit du tableau que tu m'as envoyé. Ce tableau est assez précieux, car il ne manque pas de talent, tant s'en faut, et de plus, ce qui n'est pas à dédaigner au point de vue pécuniaire, il semble être de Boucher et un de ses bons. Je n'ai pu toutefois trouver de signature.

Malheureusement la toile est en mauvais état, et il y aurait là certains frais à faire dont je ne puis te dire le chiffre, n'ayant pas encore de consultation *ad hoc*. Je l'aurai, si tu le désires, quand tu seras ici, et nous aviserons ensemble ce qu'il y aura de mieux à faire dans tes intérêts. Il est certain qu'étant donné le sujet et le costume, il n'est pas dans le courant des habitudes, en dehors des galeries artistiques, de montrer

au public, même peintes, toutes ces jolies choses, qui dans l'usage ne se montrent pas.

Une note de sentiment pour toi et pour tes sœurs, auxquelles il confessait n'avoir pas écrit, donnait à la dernière lettre de Norbert, un accent et un caractère qu'on n'avait pas eu lieu d'y remarquer jusqu'ici. C'est de bon augure et il est à présumer que deux camps distincts partagent les deux familles par la force des choses. Seul Maurice, par un effort d'équilibre absolument surprenant, pour ne pas dire autre chose, a un pied chez moi et l'autre ailleurs. Tout ce qui concerne ce garçon-là est difficile, [...] à l'excès, sans solution visible, ni possible.

Adieu, ta belle-mère et moi nous t'embrassons bien affectueusement. Tous mes amis se font fête de te revoir avec les petits. Mille choses à ton mari.

L. JANMOT

639
Louis Janmot à Madame Ozanam
26-6-1887

Constantine, 26 juin 1887
Poste restante jusqu'au 4 juillet

Chère Madame et amie,

Il y a beaucoup trop longtemps que je ne sais rien de vous et des vôtres directement. Je ne me sens pas le courage d'attendre l'époque du rendez-vous général à Lyon dans le courant de juillet. De retard en retard, nous sommes encore ici, n'ayant guère fait autre chose que beaucoup regarder, combiner et depuis peu suer plus que toute autre chose. La vie est complexe pour les pères de famille, possédant outre cinq filles, dont une encore très mineure, deux fils n'ayant pu entrer dans l'ornière sacramentelle et sûre d'une carrière universitaire et officielle. C'est regrettable à bien des points de vue, mais irrémédiable.

Aujourd'hui même, j'ai enfin reçu des nouvelles de mon marin. Sa lettre est datée du 30 mai de l'île de l'Ascension[379] où, faute de vivres, il a fallu débarquer, après une traversée de 4 mois, caractérisée par des vents contraires et menacée gravement par un cyclone ou tornade. Le mois de juillet verra aussi le retour de Maurice, plus difficile à caser, car rien n'est plus vague qu'une carrière agricole sans terres, sans compter les *impedimenta* exceptionnels causés par les maléfices que vous savez. Mes filles ne vont pas mal, sauf Aldonce près de laquelle Marie Louise vient de passer un mois. Je suis, malgré la chaleur et les tracas divers, sous le charme absolument complet du livre *La France Juive*[380]. Voilà donc

[379] Ile pratiquement à égale distance des côtes de Guinée et du Nordeste brésilien au sud de l'équateur.

[380] Édouard Drumont, *La France juive*, Paris, Flammarion, 1886. L'ouvrage, dont l'édition est soutenue par Alphonse Daudet, est un des plus grands succès éditoriaux de la Troisième République, avec 62 000 exemplaires vendus dès la première année. Sous-titré « Essai d'histoire contemporaine », il s'agit d'un pamphlet antisémite de 1 200 pages, réparti en deux volumes, comprenant un index de plus de 3 000 noms de personnalités juives ou ayant cultivé des relations avec des Juifs, visant à démontrer que les juifs ont parachevé leur domination en France en s'arrangeant, avec la complicité de la République honnie, pour être les seuls à bénéficier des droits civiques. La responsabilité du krach de l'Union

enfin un homme qui y voit clair, appelle choses et gens par leurs noms ; il ne se contente pas de mettre prudemment quatre gouttes de vérité dans un hectolitre de collyre émollient pour qu'elle ne blesse personne. Les catholiques qui vont affronter la persécution chez les barbares et les sauvages sont des martyres et des héros. Les catholiques qui la souffrent chez eux sont des lâches et la façon indigne dont ils agissent les uns vis à vis des autres, sans ombre de solidarité etc. etc. Il faut avoir souffert, avoir été indigné de tout cela aussi longtemps, aussi cruellement que je l'ai été et le suis encore de ce lâche abandon, pour s'imaginer à quel point ce livre courageux et vengeur *mi va a sangue*[381] celui-là. Celui de Taine[382], quoique moins complet par ce qu'il ne conclut pas, les livres de M. Le Play[383], voilà qui commence à déjouer cette longue conjuration contre la vérité que de Maistre signale ! Il est bien certain que Frédéric et Montalembert sont les ancêtres déjà de cette réaction vitale, mais la forme pamphlétaire et acide de Drumont était nécessaire comme le cri *au feu* et la cloche de l'incendie pour réveiller les endormis prêts à brûler.

Un petit incident assez amusant. Je reçois ces jours derniers une lettre tout à fait admirable de Noël Lavergne[384] sur mon livre, plus quelques

générale de 1882 notamment, qui avait tant préoccupé Louis Janmot, est imputée par Drumont à l'action délibérée de la banque Rothschild. L'ouvrage est un tournant dans l'histoire de l'antisémitisme puisque l'antijudaïsme partagé par certains catholiques, l'anticapitalisme populaire, qui est aussi celui des catholiques sociaux inspirés par Frédéric Ozanam, et le racisme moderne, comme celui de Gobineau, s'y trouvent synthétisés et unifiés autour de la question raciale qui prime pour Drumont sur toutes les autres. Nous avions déjà vu que Louis Janmot se laissait volontiers séduire par les tendances xénophobes de la bourgeoisie française de la Troisième République (*cf. supra*, lettre 427), il est en cela assez typique de la réalité esthético-politique de sa classe sociale, mêlant à ces lectures celles de Joseph de Maistre, le père de la philosophie contre-révolutionnaire, d'Hippolyte Taine, le grand critique réactionnaire de la Révolution de 1789, et de Frédéric Le Play, le réformateur social cherchant la conservation des structures familiales qui pourraient être capables de garantir l'ordre dans le pays. Il est notable que pour Louis Janmot, à travers la forme « acide » du pamphlet, la pensée de Drumont se présente comme une actualisation esthétique de la « réaction » proposée jadis par Ozanam et Montalembert.

381 « Mi va a sangue », soit « me plaît ».
382 Hippolyte Taine, *Les origines de la France contemporaine*, 5 vol., Paris, Hachette, 1875-1893. Le cinquième volume paru en 1893, *Le régime moderne*, qui fait suite au premier sur l'ancien régime (1875) et aux trois suivant sur la Révolution (1878-1883), n'a évidemment pas pu marquer Louis Janmot.
383 Frédéric Le Play et Edmond Demoulins (dir.), *La Réforme sociale* (1re-5e année), 10 vol., Paris, Bureaux de la Réforme sociale, 1881-1885.
384 Noël Lavergne (1852-1896), deuxième des cinq fils sur neuf enfants de Julie Ozaneaux et Claudius Lavergne, peintre verrier comme son père.

pages à ce propos qu'il me prie de faire imprimer dans un journal quelconque, si je le juge à propos. Après les remercimens d'usage je lui fais observer que les journaux qui me portaient quelque intérêt avaient déjà dit leur mot, qu'il avait du reste tout près de lui, un journal à sa disposition, *L'Univers*; il est vrai, ajoutai-je qu'un éloge d'une œuvre quelconque de moi signé Lavergne, y paraîtrait dépaysé à cause du manque de précédents ou à cause de précédents tout contraires. Je ne sais pas si ce naïf Noël aura lu cela à son incomparable père, comme il l'appelle dans sa lettre.

Savez-vous l'adresse de M. Drumont, je veux lui écrire. Il n'a que faire de mes éloges, mais je ne lui écrirai pas tant pour son plaisir que pour le mien.

On a fait courir le bruit que je resterais en Afrique. Ce n'est pas exact, mais je pourrai y revenir, n'ayant rien absolument à faire à Lyon. Vous savez que pas un journal de cette admirable ville n'a pu encore se décider à rendre compte de mon livre. Il y a eu un article dans le *Comtemporain*. J'aurais mieux aimé rien ou d'un autre. Impossible d'être plus à côté, quoique très bienveillant.

Adieu. Écrivez-moi quand vous revenez à Lyon. Mes meilleurs souhaits au futur académicien.
Votre vieil ami

L. JANMOT

Amitiés à tous les vôtres et à nos amis communs. Ma femme joint ses complimens et ses regrets d'un passage si écourté à Paris. L'affaire qui nous y a menés si brusquement a traîné encore plusieurs mois grâce aux sottises voulues ou inconscientes des St Paulet.
Je ne puis prendre mon parti de la mort de Beluze[385]. Celle d'Heinrich[386] me paraît aussi bien lamentable étant donné sa nombreuse famille qui n'est pas millionnaire.

385 Eugène Beluze (1826-1887), ancien élève du collège des dominicains d'Oullins, était docteur en droit. Établi à Paris, lié à Ozanam, grâce auquel il fait la connaissance de Montalembert, Falloux, Cochin, Lacordaire, Ravignan, il est un actif membre de la Société Saint-Vincent-de-Paul et est le fondateur du Cercle Catholique du Luxembourg, cercle catholique pour les étudiants de Paris.
386 Guillaume Alfred Heinrich (1829-1887), professeur de littérature étrangère à la Faculté des lettres de Lyon en 1856, est mort le 19/5/1887.

642
Louis Janmot à Pierre Bossan[387]
9-9-1887

Lyon 9 7bre 1887
Place d'Ainay N° 4

Mon cher ami,
 À mesure que votre belle œuvre approche de sa fin, il est naturel que les peintres d'histoire lyonnais se fassent cette question : la peinture est-elle appelée à jouer un rôle dans la partie décorative de l'église de Fourvière ? étant, par le triste sort, un de ces rares survivants de la peinture préhistorique, pourrait-on presque dire, je me trouve intéressé au premier chef à savoir comment sera résolu la question que je posais tout à l'heure.
 Je n'ai donc pas, vous pouviez bien le penser, attendu jusqu'à présent pour prendre quelques informations auprés de votre très aimable et très autorisé représentant à Lyon, c'est-à-dire Ste Marie Perrin. Mais la nature des réponses qu'il m'a faites est premièrement la cause pour laquelle je m'adresse à vous-même.
 Ces réponses aboutissaient en somme à ceci, c'est que vous vous réserviez en effet des places où la peinture murale devait jouer un rôle,

[387] Cette lettre provient de Louis Challéat, *La Construction de la basilique de Fourvière à travers la correspondance des architectes (1872-1888)*, thèse de l'Université Lyon 2, 1990, t. V, qui la donne en copie sans indication d'origine (*cf.* Bibliothèque de l'Institut d'histoire de l'art de Lyon, cote MT Lyon 16). Cette lettre a mis Bossan dans l'embarras. Vieil ami de Louis Janmot, sa sœur Thérèse avait été, avant d'entrer dans les ordres, une élève du peintre qui l'avait prise en amitié. Ne voulant pas sortir du programme indiqué, Bossan, plutôt que de répondre lui-même directement et de façon circonstanciée à Louis Janmot et invoquant une pseudo-difficulté à écrire, charge Sainte-Marie Perrin de cette besogne, ainsi qu'il appert d'un échange de plusieurs lettres entre celui-ci et Bossan. Une bonne raison invoquée par Bossan, vis-à-vis de Perrin, pour ne pas accéder à l'offre de Louis Janmot, est que la part de la peinture murale devait être purement accessoire et ne se réaliser qu'une fois achevé l'ensemble de toutes les autres œuvres d'art chargées de décorer la basilique, achèvement dont on était si loin que lui Bossan n'était pas sûr d'être encore de ce monde quand viendrait le moment de réaliser ces peintures murales (ce qui d'ailleurs sera le cas). Il était donc tout à fait prématuré de se préoccuper de leur réalisation. Finalement, on le verra plus bas, Louis Janmot ne tiendra pas rigueur à Bossan et à Sainte-Marie Perrin, proche de Paul Brac de La Perrière, de ce refus.

mais qu'en même temps vous vous réserviez à vous-même 1/ le choix des sujets, 2/ leur composition même, 3/ que celui qui les exécuterait n'aurait par le fait aucune initiative.

Comme cela m'était bien permis, comme même je crois pouvoir le dire, j'en avais le droit et le souci tout naturel, j'ai pensé de mon côté aux compositions qui pourraient s'adapter au monument en question et *l'exprimer*, si on peut parler ainsi, de la façon la plus claire et la plus vivante.

Ne voulant pas pour la millième fois étudier des projets que la fatalité des choses ou la mauvaise volonté de ceux qui ont action sur elles, rendent infructueuses en annullant [*sic*] leur exécution sous un prétexte ou sous un autre, je me borne à vous demander aujourd'hui si la réponse que Ste Marie Perrin m'a faite est bien l'expression de votre pensée. Dans ce cas je n'ai plus qu'à me retirer et à me taire, espérant bien que cette déception, la plus inattendue et la plus cruelle de toutes, sera la dernière.

Je vous serai fort obligé, mon bien cher et vieil ami, de me répondre sans ambages. J'attends la solution de diverses questions pendantes pour des déterminations ultérieures. Je ne cherche pas à influencer votre opinion, car si elle est telle qu'elle m'a été dite, en matière pareille et dans les circonstances particulières qui ne font pas de vous et de moi des ennemis, je ne tenterai même pas de vous la faire changer, voyant en cela un signe des temps, que je me réserve d'interpréter à un moment donné. Je tiens pour le moment à être fixé simplement sur le fond de votre pensée.

Adieu, je vous serre bien affectueusement la main.

L. Janmot

643
PIERRE BOSSAN À LOUIS JANMOT[388]
13-10-1887

Mon cher ami,
 À moitié brouillé avec la plume et le crayon, j'adresse par M. Millefaut, se rendant à Lyon, quelques indications verbales à M. Ste Marie Perrin pour vous expliquer plus complètement ma manière de voir touchant votre lettre, dont la lecture lui a fait une véritable peine, ce qui ne m'empêche pas de me dire votre vieil et affectueux ami.

PIERRE BOSSAN

La Ciotat 13 octobre 1887

[388] Cette réponse à la lettre précédente est donnée dans la thèse de Louis Challéat, *op. cit.* Elle provient des Archives de la Commission de Fourvière à Lyon et se trouve dans les papiers laissés par Sainte-Marie Perrin, auquel Bossan l'avait envoyée en double.

644
Louis Janmot à Félix Thiollier
25-10-1887

Lyon 25 octobre 1887,

Mon cher ami,

Votre silence dont vous n'avez pas à vous excuser, mon cher ami, m'avait clairement fait comprendre ce qui s'était passé. Votre lettre vient me confirmer donc vos prévisions trop faciles en matière pareille. Votre Monsieur, au lieu de quinze cent mille qu'il met à son château, aurait à sa disposition quinze cent millions qu'il serait encore moins disposé à écouter vos discours. Depuis longtemps et tous les jours davantage, cette dernière expérience tentée vaillamment par vous, ne fait que s'ajouter à tant d'autres. Rien ne m'est démontré plus clairement que l'art ne répond absolument à rien dont on trouve la moindre trace dans les esprits et dans les cœurs. Il n'a donc nulle raison d'être, et les toqués, les archi–argens qui en ont fait, ou en font encore, sont doués de la plus opaque cécité.

Si cette écœurante vérité ne leur crève pas les yeux, l'état des miens me force du reste à ne plus commettre à nouveau de pareilles bévues contre le bon sens et contre l'état de ma fortune. Je ne vous en sais pas moins bon gré et surtout à vous qui jugez tout cela sans atténuation, sans optimisme, de faire, et même de renouveler, des tentatives forcément sans expérience.

Je ne sais pas encore et où et comment j'emploierai montant cet hyver, que je vois arriver avec effroi. Mon fils, le marin, vogue à nouveau vers l'Amérique du Sud mais cette fois avec un appointement et avec le grade de lieutenant à bord d'un grand voilier de la compagnie Borde de Bordeaux.

Mon fils aîné s'est embarqué samedi pour Alger, mes filles sont dispersées en France, comme vous savez. Il faut que j'aille en Asie pour que les quatre parties du monde aient l'honneur de posséder un représentant de ma famille.

Un autre cas, une pauvre petite fille de deux ans, fille unique de Marie Louise, Madame de Villeneuve, vient de partir il y a quelques semaines pour un pays plus lointain et où je pense bien dans pas très longtemps retrouver quelques-uns des miens. Mais que le pays est donc inconnu, en est-il un dont on parle tant en l'ayant moins vu ?

Élysée a eu une entorse, sa femme est en prise à un rhume colossal et un état d'anhémie [*sic*] inquiétant.

Borel travaille avec courage et conte [*sic*] ses toiles au grain de macadam. Ce qu'il fait a du sens, du caractère, mais non exempt d'une certaine lourdeur qui rappelle plus le Poussin que Raphaël. Finalement, je ne vois pas qui fait mieux ou aussi bien. Ce procédé de la cire est exécrable et le gêne démesurément. L'exécution s'en ressent. Volontaire comme il est, il peste et passe outre.

Je vous félicite de vous être attelé à cette redoutable et intéressante machine de la publication des Curiosités foréziennes[389]. Je voudrais seulement qu'elles ne vous absorbassent pas au point de vue de ne plus vous laisser un moment de loisir pour reparaître à Lyon.

Adieu, tout à vous. Bien cordialement

L. JANMOT

Mes hommages empressés et respectueux à Madame Thiollier. Ma femme me dit qu'elle ne vous a pas assez vu ; remontrez-vous ?

389 Félix Thiollier, *Le Forez pittoresque et monumental, Histoire et description du département de la Loire et de ses confins*, ouvrage illustré de 980 gravures ou eaux-fortes, 2 vol., publié sous les auspices de la Diana, Société historique et archéologique du Forez, Lyon, impr. Waltener, 1889.

645
LOUIS JANMOT À MADAME OZANAM
7-12-1887

Lyon, 7 X^bre 1887

Chère Madame et amie,
Je suis allé hier, avec M. Félix Thiollier, chez Vitte, l'imprimeur-éditeur, auquel M. Thiollier va confier l'impression de son énorme volume, très beau du reste, sur les curiosités du Forez. Vous voulez, paraît-il aussi, du moins j'ai cru le comprendre, lui confier la réimpression des œuvres de Frédéric. Il m'a, à ce propos, montré ce pauvre et cher croquis[390] si heureusement et si inopinément improvisé. Je partage pleinement votre avis de le faire reproduire tel quel, puisque hélas, nous n'avons rien d'autre d'authentique. Toutefois sur une épreuve faite ainsi, Thiollier [...] la capacité et la bonne volonté, propose de faire quelques coupes, presque imperceptibles qui amélioreront les épreuves successives. Mais ces dernières ne seront faites, avec les dites retouches sans importance autre que celle d'une certaine propreté, que lorsque vous aurez été appelé à juger si elles vous conviennent. Voilà donc qui est entendu et cela me semble bien.

8 X^bre

Vous recevrez la visite de Borel, presqu'en même temps que ma lettre, car il est parti ce matin pour Paris. Il est, paraît-il, l'inventeur du mariage de Catherine Récamier avec François Charvériat[391]. Tous deux sont excellents et le bon Borel a eu là une heureuse idée. Dès que le jeune ménage sera à Alger, mon fils Maurice lui fera visite. Vous savez qu'il est dans cette ville à la recherche d'une position sociale, si ce n'est de la meilleure des républiques. La première de ses recherches ne me parait pas devoir réussir

390 Un crayon d'Ozanam de 1852.
391 Mariage à Paris 6e et à Saint-Sulpice les 24 et 25/1/1888 de François Charveriat (1854-1889), agrégé de droit, professeur à la faculté d'Alger (1884-1889), fils d'Émile Charvériat (1826-1904), historien, de l'Académie de Lyon, et de Joséphine Berjat, et Catherine Récamier (1867-1957), fille d'Étienne Récamier et Marie Laporte.

plus facilement que la seconde. Mais les Français, il y en a même qui sont contents de leurs aventures, comme l'a dit insolemment Bismarck, sont satisfaits et les dernières élections du Nord sont républicaines, comme si nul Wilson[392] n'existait. Quand un pays est hébété au point de choisir son propre suicide, je ne vois pas trop qui peut l'en empêcher.

Dans une visite faite récemment avec Marthe, ma femme étant souffrante à écuilly [*sic*], j'ai eu de vos nouvelles. Frédéric paraît aller bien et a repris avec cœur ses chères études. C'est plus vrai et plus sérieux pour lui que pour M. Thiers.

Mes enfants ne vont pas mal, même Marie Louise, après le coup de massue que vous savez[393].

Norbert voyage sur les mêmes mers que l'an passé et doit en ce moment approcher de Rio de Janeiro. Vous savez qu'il est lieutenant. Son embarquement s'est donc fait dans de bonnes conditions, mais qui sait les secrets de la mer ? Marthe, très occupée, anime notre intérieur relativement désert depuis le départ successif des garçons, d'Aldonce et de ses enfants.

Je ne vous parle pas de ce que je fais, et pour cause. Mon occupation principale se réduit à ressasser le passé avec accompagnement en mineur. Jamais je ne pourrai dire à quel point j'ai été bête pendant toute ma vie. Quelle suite d'erreurs, d'illusions saugrenues, de naïveté sans nom, de crédulité insensée. Et dire que peut-être à l'heure qu'il est, il en reste encore quelque chose ! mais pas lourd.

Adieu, votre vieil, fidèle et respectueux ami.

L. JANMOT

Amitiés et complimens autour de vous.

392 Daniel Wilson (1840-1919), député d'Indre et Loire, sous-secrétaire d'État aux Finances en 1879-1881, gendre du président Grévy en 1881, célèbre pour son trafic de légions d'honneur, qu'il organisait de l'Élysée même, condamné à 2 ans de prison le 23/2/1888 après la démission de son beau-père le 2/12/1887. Il fut acquitté en appel car les faits incriminés, même prouvés, « ne tombaient sous le coup d'aucune disposition répressive », et fut réélu député. Il est intéressant de noter que l'élection massive de Boulanger dans le Nord le 15/4/1888, par les mécontents des scandales de la République, et le succès de celui-ci après ces événements, est considérée par Louis Janmot comme le suicide d'une population hébétée. Manifestement le relent de bonapartisme de Boulanger n'inspirait en aucune façon un Louis Janmot toujours légitimiste.

393 La mort le 27/9/1887 de Pauline, âgée d'un peu plus de 2 ans, fille de Marie Louise de Villeneuve, aussi évoqué dans la lettre précédente.

646
Louis Janmot à Auguste Ravier[394]
5-2-1888

Place d'Ainay 4, 5 f. 1888

Mon cher ami,

Tout est pour le mieux, j'ai reçu votre bonne lettre, le lendemain la caisse. L'encadreur, qui est venu ce matin même, a jugé le cadre en trop mauvais état pour que l'ancienne dorure pût être réparée avec succès. M'appuyant sur votre autorisation, j'ai donc consenti à ce qu'il mît une dorure nouvelle, dont le coût sera 10 f. Un cadre nouveau en aurait couté plus, mais je n'en regrette pas moins d'être pour vous la cause d'une dépense inattendue.

Nous sommes maintenant dans les délais pour l'exposition, où vous figurerez je ne sais trop à quelle place, car les envois des provinciaux, surtout quand ils sont entaché de cléricalisme, sont impitoyablement, cyniquement et infailliblement relégués aux dernières places.

Peintre et modèle, nous nous consolerons ensemble, n'ayant garde d'éprouver la moindre surprise.

Vous n'apprendrez pas sans plaisir que Trévoux a fait de fort jolies choses ; il est en progrès très sensibles, et il me semble vous les devoir en grande partie.

L'ami soleil est bien revenu, mais je suis claquemuré depuis plus de huit jours par une toux opiniâtre avec accompagnement de fièvre, mais cette misère touche à sa fin et comme je ne m'en tourmente pas, je n'en veux pas tourmenter les autres.

Adieu, mon bon et vieil ami, je vous serre affectueusement la main. Ne m'oubliez pas auprès des vôtres. Je revois toujours votre fille semblable à une madone du moyen âge. J'espère que pour sa santé, elle a pris, avec l'âge, un peu du luxe, plus mondain, mais plus rassurant de la Renaissance. Je compte bien m'en assurer moi-même.

L. Janmot

394 Lettre de la main d'Antoinette Currat et seulement signée par Louis Janmot.

647
Louis Janmot à Auguste Ravier
24-2-1888

Lyon 24 février 1888
place d'Ainay 4

Mon cher ami,
Voulez-vous me permettre, avant de vous rendre votre portrait, de l'envoyer à l'exposition de Paris. Dans le cas où vous n'y verriez pas d'obstacles, je vous serais obligé de me faire tenir le cadre. Je le ferai réparer pour qu'il soit dans l'état où était la peinture, il doit en avoir grand besoin.

Bien que vous n'ayez pas eu de mes nouvelles directement, je suis bien au courant de ce qui vous concerne, et nul plus que moi, ne prend part aux douloureuses épreuves que vous subissez[395], et nul n'en désire l'allègement d'une façon plus cordiale et plus sincère.

Adieu, je vous serre bien cordialement la main et vous prie de faire agréer à Mme Ravier, mes meilleurs et mes plus respectueux souvenirs.

L. Janmot

395 Ravier vient de perdre un œil.

648
Louis Janmot à Auguste Ravier[396]
2-3-1888

Place d'Ainay 4, 2 mars 1888

Mon cher ami,

J'ai été bien touché, mais nullement étonné de la réponse affectueuse que vous m'avez faite à propos de la demande d'exposer votre portrait. Je viens d'apprendre à ce propos qu'il doit être présenté à Paris du 10 au 15 de ce mois-ci, or avant que la caisse soit faite et surtout que le cadre soit réparé, il va se passer quelques jours et comme je ne vois pas encore venir le cadre, il pourrait se faire qu'on fût trop pressé. Ayez donc l'obligeance, puisque vous voulez m'envoyer le susdit cadre, de ne pas trop tarder.

Je trouve qu'il y a trop longtemps que nous ne nous sommes vus et je me propose bien de vous rendre visite cette année, mais il faut pour cela que le temps soit moins sauvage, et surtout que je sois remis d'une indisposition, qui me rend forcément sédentaire, indisposition de la saison.

Je suis bien de votre avis en ce qui concerne cette malheureuse brouille entre les Trévoux et Thiollier; j'ai déjà travaillé, mais en vain, à la faire cesser, ce n'est pas une raison pour ne pas recommencer d'autres efforts, surtout si vous vous en mêlez, mais il y a une difficulté qui concerne moins Trévoux que sa femme; alors cela devient grave malgré son excessive bonté. Vous n'ignorez pas non plus que Thiollier parfois se butte avec une grande obstination, mais comme il vous aime beaucoup, et en cela il est loin d'être seul, vous ferez bien, nous ferons bien, de ne pas renoncer à une réconciliation qui n'aurait jamais dû être nécessaire.

Je pense que vos yeux, tout malades qu'ils sont, ont pu se réjouir hier et aujourd'hui, en constatant, que le maître coloriste Soleil n'était ni mort ni enterré. Voilà bien longtemps qu'on l'aurait pu croire; j'en ai souffert réellement et vous le comprenez.

396 Lettre de la main d'Antoinette Currat et seulement signée par Louis Janmot.

Adieu, je vous serre bien affectueusement la main, en vous disant au revoir, le moins tard possible. Comme vous voyez, grâce à mes yeux qui ne sont pas bons, je fais comme vous et j'ai recours à des yeux meilleurs que les nôtres[397].
Mes respects empressés à M^me Ravier.

L. JANMOT

[397] À demi aveugle, Ravier recourt, comme Louis Janmot, à son épouse pour écrire à sa place.

649
Louis Janmot à Félix Thiollier
31-3-1888

Lyon 31 mars 1888,

Mon cher ami,
On devait tant vous voir, mon cher ami, et on ne vous voit rien du tout. Vous passâtes pourtant par Lyon il y a quelque temps, mais malgré votre promesse faite à Vitte, il paraît que vous n'y revîntes pas. Ce dernier, très aimable à mon endroit – je ne peux pourtant rien faire imprimer du tout – insiste pour que vous ne négligiez pas de lui apporter un exemplaire brochure du *Poème de l'Âme*.

Peut-être pourrait-il nous débarrasser de quelques exemplaires. Mais c'est douteux et je ne lui ai pas parlé de cette idée.

Il m'a fait don, très gracieusement, du beau volume de la vie d'Ozanam. Le portrait va bien quoiqu'un peu faible d'épreuves. Quel dommage de n'avoir rien de plus que ce pauvre croquis fait à la dérobée en quelques instants. Witte [*sic*] m'a encore donné un volume très intéressant *Études littéraire sur le 19ᵉ siècle*[398] par le père Vaudon, avec une introduction alerte, et vive, rondement et très sensément écrites par Léon Gauthier.

Le bilan de mes *Opinions sur l'art* se réduit à 230 vol. sortis du magasin. 115 vendus et le reste donné.

Le portrait de notre ami Ravier est arrivé à bon port et sera exposé. L'envoi et la restauration du cadre ont été cause d'un échange de lettres ou cet excellent cœur d'homme et d'artiste se montrait, comme il est, en peu de mots. Il faut l'aller voir ensemble cette année.

Le récent massacre des arbres de Lyon m'a fait commettre une assez longue tartine (car je suis impuissant sur ce sujet qui me révolutionne, qui a […], passé dans le *Salut Public*) ; je vous la communiquerai quand vous viendrez, mais tout cela ne change rien à ce qui a été fait. C'est imbécile de laideur. Quelle [*sic*] diable d'idée l'avait entrepris cette énorme composition sur un bout de papier il me faudrait 25 ou 30 m

398 Jean Vaudon, *Études littéraire sur le XIXᵉ siècle*, avec une introduction de Léon Gautier, Paris, Hachette, 1888.

afin de m'en occuper, et comme on a trop d'argent on n'en dépense à cela. C'est aussi ce que vous pouvez bien être en train de faire de votre côté avec votre annonce publicitaire. C'est le sort d'un arien d'être bon à rien, inspiré par Drumond[399].

Adieu, je vous serre bien cordialement la main, vous savez que la revanche de la [...] ne sera pas complète aussi long temps que Mad. Thiollier ne sera pas venue. On n'est pas seul ici à désirer sa visite. Tout à vous.

L. JANMOT

Veuillez faire agréer mes respects à vos beaux-parens.
Mon fils, le marin, nous a [...] d'un chien superbe un *retriever*, pure race anglaise, mais nous n'en avons rien à faire ici. Taille moyenne, marron clair, [...] frisé, sauf la tête, fort belle, grand chasseur du moins, intelligent et bon enfant. Avez-vous besoin d'un pensionnaire de cette façon ?

399 Allusion à Édouard Drumont, l'auteur de *La France Juive* (*cf.* supra, lettre 639).

650
Louis Janmot à Félix Thiollier
17-5-1888

Lyon 17 mai 1888,

Vous avouerez, mon cher ami, que pour un homme qu'on devait voir si souvent, on ne vous voit guère. Je suis cependant persuadé que si vous venez à Lyon, vous ne nous oublierez pas.

J'ai reçu hier de Constantine une lettre de ma femme qui y est, comme vous voyez, depuis une quinzaine. Cette lettre me recommande de vous dire que si le fusil en question est acheté c'est bien. On n'en usera tôt ou tard ; que s'il ne l'est pas, il faut surseoir à cet achat.

Ma femme en effet trouve qu'il n'y a pas lieu de donner cet encouragement à son locataire principal avec laquelle elle a maille à partir en ce moment. C'est en grande partie ce qu'il a fait, partir assez vite pour ce pays lointain où il ne m'a pas été possible cette année de l'accompagner.

Voilà donc qui est dit, si fusil acheté, on le garde, sinon, on ne l'achète pas jusqu'à nouvel ordre.

Je veux être pendu si j'ai compris votre phrase à propos de Ravier, lequel, en m'écrivant une lettre amicale, se serait mis le doigt dans l'œil. On se perd en conjectures, sur… etc. À propos de Ravier, il paraît que par hasard, d'après ce que de Curzon m'a écrit, son portrait n'est pas trop mal placé. Je n'irai pas voir si c'est vrai. L'exposition de Lyon que je ne dédaigne pas suffit à mon appétit de la peinture contemporaine ou de grandes qualités surnagent sur un grand vide.

Quand irons-nous voir ensemble l'ami Ravier ? Mon africaine reviendra vers la fin de ce mois, je pense d'ici-là [que] je ne puis bouger, après je suis d'une liberté relative.

Adieu, je vous serre bien cordialement la main, vous priant de faire agréer à Madame Thiollier mes hommages empressés et respectueux.

L. Janmot

651
Louis Janmot à Félix Thiollier
25-5-1888

Lyon 25 mai 1888,

Mon cher ami,

Votre aimable intention de faire figurer quelque chose de moi dans votre magnifique monographie du Forez me revient à l'esprit. Évidemment, c'est à propos de de Laprade que ce joint peut se rencontrer. Il est naturel et ne manquerait pas d'un certain piquant, à cause de certaines circonstances que je vais vous rapporter en peu de mots.

J'avais été touché de la façon simple et charmante dont M. le Comte de Paris avait témoigné à l'auteur de *Pernette* et de *Psyché*, le sincère intérêt qu'il portait à sa santé, ainsi que tout le cas qu'il faisait de sa haute valeur poétique, très haute en effet, mon cher ami, quoi que vous en disiez ou *qui qu'en* grogne[400]. Donc pour son dernier séjour à Cannes, il y a cinq ans, je crois, le Comte de Paris avait fait quelques visites à notre compatriote qui mourut, comme vous savez, peu après.

J'avais une étude, vivement faite, pour le St-Thomas de ma fresque de l'Antiquaille d'après le portr[ait], étude bien ressemblante et précieuse, à cause de cela surtout. En vrai naïf arien, je crus faire plaisir à M. le Comte de Paris et en même temps lui prouver à ma manière combien j'avais été touché de sa manière d'agir vis-à-vis de mon ami, soit dans cette dernière circonstance, des visites, soit en d'autres, en lui faisant hommage de cette peinture. Il y a quatre ans, elle fut portée à Cannes et présentée à son destinataire par le capitaine de vaisseau M. Noël et par le duc de Penthièvre lié d'amitié avec lui. Cette livraison a même été la cause de sa mise à la retraite ou plutôt hors d'emploi. Le capitaine Noël n'est plus rien.

Ces messieurs arrivent à Cannes au moment où le Comte de Paris allait partir pour cette ville, appelé par un incident de la chambre des

[400] Louis Janmot choisit surement cette expression à la belle sonorité, pour évoquer les non-amateurs des œuvres de Laprade, parce qu'elle lui rappelle le nom donné au siège de l'évêché de Saint-Brieuc, l'hôtel Quicangrogne.

députés. Le paquet ne fut pas seulement ouvert, il ne l'a pas été depuis, et malgré quelques tentatives plus que discrètes pour en obtenir quelques nouvelles, il me reste prouvé que mon infortuné portrait est perdu. Mon tableau de *La résurrection de la France*[401] offert au Comte de Chambord n'a guère eu meilleure destinée. Je ne suis pas plus heureux avec les princes qu'avec les autres, témoin en surplus le *Triptyque de la reine de Naples*.

Revenons à nos moutons, je possède le dessin de la peinture perdue, dessin assez sommaire mais très photographiable. On pourrait le faire figurer avec dans une note très courte que le sort de la peinture, qu'on ne rappellerait pas comme perdu le moins du monde, mais comme ayant été donné à Monsieur le Comte de Paris, ce qui la ferait peut-être retrouver. J'ai aussi un autre dessin d'après de Laprade, pour un des prophètes du mur de Saint-François.

En voilà bien long sur un incident qui peut bien ne pas vous intéresser ni vous déterminer à faire paraître le dit ou les dits dessins. Cela m'est absolument égal, comme du reste n'importe quoi maintenant en fait d'art... ce qui concerne un démissionnaire par force et par raison. Je vous serre la main bien cordialement

L. Janmot

Quand revenez-vous ? Mes complimens respectueux et empressés à Mad. Thiollier. Ma femme est dans un embarras des plus grands pour relouer sa terre. Les Arabes sont sans [...] ces abominables bêtes roulent comme un fleuve, on en tue des millions, il en vient des milliards. Les criquets prennent leur [...] en ce moment. Alors ils iront vite. Ce n'est pas le bon Dieu qui les a faits, non plus que les vipères et autres insectes plus petits et non moins infestées, dit l'abbé Lacuria... Mais c'est du manichéisme pur, et puis on ne détruit pas ces vilaines bêtes de sa [...], que le diable en est l'inventeur... Les sauterelles et les criquets ont dévoré une partie du pays [...] à Constantine. C'est une désolation avec perspective de famine et de perte.

401 Il s'agit du tableau dit du *Relèvement de la France* ou *In hoc signo vinces* exposé au salon de Paris de 1872.

652
LOUIS JANMOT À MADAME OZANAM[402]
27-7-1888

Place d'Ainay 4, Lyon
27 juillet 1888

Chère Madame et amie,

Depuis peu de temps il se passe bien du nouveau autour de vous. Le mariage de la bonne Catherine vous a beaucoup occupés, mais agréablement, étant donné d'une part l'intérêt que vous portez aux nouveaux mariés, qui de tous points en sont dignes, et d'autre part la satisfaction bien rare qu'on éprouve à voir des gens heureux. Ils ont tous les atouts dans leur jeu pour ne pas manquer de l'être ; ils sont tous deux excellents de caractère, ont beaucoup de rentes, ce qui facilitent énormément le bonheur, si cela ne le donne pas, et seront libres d'éviter cet abominable hyver dans un beau pays qui n'en connait point, et de revenir à temps pour éviter de rôtir sous le soleil d'Afrique.

Nous parlons de vous et de ce qui vous intéresse plus directement. J'ai appris avec chagrin que votre cher Frédéric avait été fatigué un peu plus souvent que les années précédentes, et il ne m'a nullement été dit qu'il y ait la moindre gravité dans cet état ; mais on comprend que cet élève modèle souffre plus qu'un autre d'être enrayé dans ses études qui l'intéressent tant et coûtent si peu à son esprit naturellement si travailleur et ouvert à toutes les choses de la science. Quand on pense aussi à toute l'affection dont cet enfant est l'unique et si cher objet, on comprend et l'on partage les angoisses qu'il peut faire naitre autour de lui. Toutefois il faudrait se garder, dans l'intérêt de tous, de les faire plus grandes qu'elles n'ont de raison d'être. Peut-être un voyage ou un séjour dans un autre pays, qui offrirait le double but de la distraction et de l'étude, serait-il à un moment donné, un moyen effectif et relativement facile pour traverser, avec de meilleures chances, une époque de transition et d'épreuves.

402 Lettre de la main d'Antoinette Currat et seulement signée par Louis Janmot.

Lorsqu'on est père de famille et famille nombreuse, ces épreuves ne vous épargnent pas, comme j'en suis, ainsi que tant d'autres, un exemple assez frappant. L'arrivée de mon marin pour des causes qu'il ne m'est pas donné jusqu'ici de connaître à fond, mais dont le résultat est certainement néfaste, m'a donné beaucoup de soucis et ne laisse pas d'en promettre encore. Vous ne devez pas douter à quel point je suis touché du bon accueil que Norbert a trouvé auprès de vous et des vôtres. Il s'en montre très reconnaissant lui-même. Pas plus tard que demain, a lieu le tirage[403] pour son frère et pour lui, il va du reste sous peu de jours être à la disposition de qui de droit pour commencer son service, lequel sera dur et long. Un peu des aptitudes de Frédéric, ou beaucoup de son application, lui aurait fait une tout une autre carrière, aujourd'hui singulièrement compromise et qui ne sera jamais ce qu'elle aurait pu et ce qu'elle aurait dû être.

Maurice ne va pas mal et se trouve bien de son séjour à Alger, où il cherche à s'occuper. Il ne sera pas un des moins empressés à rendre visite au jeune ménage, dès que je lui aurai appris son arrivée à Alger.

En ce qui concerne la publication de M. Charles Huet[404], à laquelle vous avez consenti avec raison, M. Félix Thiollier aura le plaisir de vous voir et de s'entendre avec vous au sujet du croquis à reproduire, sauf quelques petites retouches, absolument insignifiantes, soit pour la ressemblance, soit pour l'authenticité du croquis original

Afin de ménager votre patience, ainsi que celle du secrétaire[405], qui toutefois ne se plaint pas de son office, je veux terminer cette longue lettre, en vous priant, comme toujours, d'agréer et de faire agréer à vos enfants, l'expression de ma vieille et constante amitié. Le secrétaire veut ajouter quelque chose pour son compte particulier, c'est-à-dire qu'elle tient à être de moitié dans les sentimens d'affection et de respect qui vous sont exprimés.

L. Janmot

403 Tirage au sort pour le choix des appelés à faire leur service militaire.
404 Non identifié.
405 Antoinette Currat.

P.S. Marthe qui pendant plusieurs semaines a été souffrante va bien maintenant et a repris ses cours. En somme mes filles ne vont pas mal en ce moment.
Les Laperrière, dont quelques membres de leur nombreuse famille donnent toujours par ci par là quelques soucis vont assez bien maintenant ; toutefois l'état de Mme de Laperrière, la mère, donne quelques préoccupations ; elle a tellement dépensé ses forces qu'il lui en reste trop peu.

661
Louis Janmot à Madame Ozanam
3-12-1888

Constantine, 3 X^bre 1888
Route Bienfait, maison Gardille

Chère Madame et amie,
J'ai appris hier par quelques lignes du *Soleil* la mort de votre beau-frère, l'abbé Ozanam. Voilà encore un des nôtres effacé, rayé de ce monde, qui ressemble déjà si peu à celui que nous avons connu jadis, à celui qui a mes meilleurs et mes plus chers souvenirs. Soyez assez bonne pour être mon interprète auprès de Charles Ozanam, auquel j'écrirai si je savais son adresse. J'irais aisément chez lui, mais j'hésite sur le nom de la rue et ne me rappelle plus le numéro.

Rien su de vous ou à peu près depuis votre départ de Lyon, ainsi que du mien, qui eut lieu peu après. J'ai eu une bonne traversée sans mal de mer, suis arrivé le 23 octobre à Philippeville, après avoir confié Marthe à sa sœur Cécile. Depuis ce moment, sauf une interruption de dix jours pluvieux, attendus comme le Messie, le temps est superbe.

Mais je tiens moins à vous parler de moi et de ce que je fais, puisque je ne fais rien, qu'à savoir de vos nouvelles. Votre petit-fils est-il interne à l'école de ses rêves ? et s'il y est comment sa santé supporte-t-elle ce régime de travail et de réclusion à outrance, qui règne là plus qu'ailleurs et obtient partout les merveilleux résultats dont nous jouissons en ce moment, en attendant mieux ?

Il n'est pas nécessaire d'avoir lu le très remarquable et très salé livre de Drumont, *La Fin d'un Monde*[406], pour s'apercevoir que beaucoup de choses finissent sans qu'on aperçoive celles qui vont commencer. C'est sous l'empire de préoccupations de même nature que j'ai été à traiter un sujet analogue au sien, celui de la fin des temps.

Mon carton a été fini et photographié avec succès avant mon départ. Je pense que la notice suffira pour le faire rejeter. Tout cela me devient

[406] Édouard Drumont, *La fin d'un monde, étude psychologique et sociale*, Paris, Savine, 1889.
C'est donc probablement cet ouvrage qui a inspiré le dessin *La Fin des Temps*.

parfaitement indifférent. Un insuccès de plus ou de moins n'est pas pour me surprendre et ce sera le dernier, car *la Fin des Temps* est celle de ma vue, si ce n'est de mon courage.

J'ai de bonnes nouvelles de mes filles. Quant à mes fils, c'est le côté sombre. Le marin a une vie rude, commence à souffrir des yeux et son avenir n'apparaît pas brillant. Quant à Maurice, sa santé est toujours chancelante et sa position est nulle.

Je ne sais rien depuis longtemps de Madame de Reyssac, qui ne me répond pas. Chenavard est à Alger. Nous attendons la visite des Récamier en janvier.

Ma femme est vaillante, s'occupe à reconstituer son domaine, bœufs, moutons, chevaux etc. courses constantes à la ferme. Tout cela donne une occupation qui ne manque pas d'intérêt. Un sien cousin, qui est venu avec moi, fait son apprentissage de gérant ; il réunit toutes les conditions. C'est une trouvaille.

Adieu, je borne là mon griffonnage, vous priant de ne pas oublier qui ne vous oublie jamais. Le vieil ami.

L. JANMOT

Les Lacour sont de même que vous les avez vus. Les La Perrière bien, sauf deux enfants de Geneviève, Madame Perrin, dont l'une guérit de la fièvre typhoïde et l'autre la commence. De plus une couche est prochaine. Ce n'est pas la seule, il s'en annonce un peu de tous les côtés.

666
Louis Janmot à Madame Ozanam
22-2-1889

Saint Antoine, près Philippeville, 15 février 1889

Chère Madame et amie,

Cette lettre vous est remise par M. Brunet[407], jeune peintre dont je n'ai que du bien à vous dire. C'est un cœur noble et généreux, n'ayant, ne comprenant que les côtés élevés de l'art, auquel il a consacré sa vie et qu'il exerce déjà avec un vrai talent. En un mot il a tout ce qu'il faut pour ne pas réussir. Ce n'est pas une raison pour que je ne vous le présente pas, d'autant qu'il est chargé de ma part de vous présenter une épreuve photographique de la *Fin des Temps*. Je le charge également d'offrir à M. et M^{me} Laporte une épreuve du *Purgatoire*, photographique également. Les autres ont tâche de s'en priver, au moins en ce monde où elles ne manquent tout de même pas.

Borel a offert l'hospitalité de son atelier à M. Brunet, dont il fait le plus grand cas et qu'il est bien à même de juger, le voyant journellement. Ce genre de patronage ne peut qu'être singulièrement profitable à notre jeune confrère.

Les deux épreuves ont été présentées au jury de l'Exposition. Ces messieurs ont refusé d'admettre les cartons qu'elles représentent sans avoir vu ces derniers. Vous jugez comme je vais faire les frais de ces deux envois pour m'exposer à un refus très probable, surtout étant donné le sujet et la notice explicative. Gens de province, tant pis pour vous ! Vous faites des frais, peu importe ; puisqu'il n'y en a que pour les artistes qui habitent à Paris et puisque ceux-là seuls doivent compter. Amen. Il y a longtemps que j'entends chanter cette antienne, mais en ce qui me concerne je ne l'entendrai plus.

J'ai, à tort ou à raison, l'avenir le dira, d'autres occupations que me donnent en assez grand nombre, et pas gratis, ce qui les apparente avec

[407] Émile Brunet (1871-1943), élève des Beaux-Arts de Bordeaux, puis de Paris, fut professeur aux Beaux-Arts de Bordeaux. Auteur de la peinture du plafond du Grand Théâtre de Bordeaux, de décors pour les églises Saint-Paul et Sainte-Geneviève de Bordeaux.

les beaux-arts, la propriété que j'ai acquise ici et où, comme je crois vous l'avoir dit, je compte passer les quelques hyvers qui me restent, sans trop y compter toutefois, étant rompu de vieille date à ne compter sur rien. J'aurais eu tort, par exemple, de compter cette année sur le beau temps. Depuis janvier il ne cesse de pleuvoir, sauf quelques rares jours de soleil très ardent. Il ne fait guère froid, puisque l'aubépine est fleurie, mais il fait humide et on se chauffe sans déplaisir.

Je suis depuis quelques jours avec un domestique arabe, qui ne connait pas plus ma langue que moi la sienne. C'est pas commode, surtout pour les repas. Ma femme a été obligée de s'absenter quelques jours pour surveiller son domaine près de Constantine. Cette année est difficile et cette pluie enragée est en travers de tout. Si on pouvait la mettre en bouteille pour l'été ! Au moment d'une élection on parle de barrage, plus tard rien. Vous n'ignorez pas que l'argent fait les élections, mais ça n'a pas réussi pour, ou plutôt contre, Boulanger.

Adieu, chère Madame et amie, mes complimens affectueux à vos enfans. Je ne sais toujours rien des Récamier. Mes enfants vont assez bien. Rien de nouveau depuis ma dernière lettre.

Tout à vous avec affection et respect.

L. JANMOT

668
Louis Janmot à Félix Thiollier
21-6-1889

Lyon 21 juin 1889,

Mon cher ami,

Que devenez-vous, mon cher ami, et comment vous reposez vous depuis que vous avez fini votre énorme et magnifique publication, que tant de monde trouve superbe, mais que tant de monde n'achète pas assez.

Si j'en crois en effet une lettre d'Élysée Grangier, vous auriez réalisé, après des peines incessantes et inouïes, une perte sèche dépassant 20 mille fr. Si c'est pour m'affliger, ce n'est pas pour m'étonner outre mesure. Ainsi va le monde et les choses d'art avec.

J'ai encore plus mal employé mon temps que vous, car depuis plus de 3 mois je suis malade. Depuis mon arrivée à Lyon j'ai souffert horriblement et ne suis point encore remis. Je commence à sortir.

Ce serait trop long, trop ennuyeux de vous raconter les péripéties de mon séjour en Afrique, d'où je suis de retour, il y a un mois et quelques jours. Ma femme a dû y retourner samedi passé, à cause de ses affaires agricoles et des *miennes*.

Je suis propriétaire près de Philippeville[408] en des conditions qui ont paru bonnes et pourraient l'être, si la malchance ne s'obstine pas à me tomber sur le dos, avec quelque vol de sauterelles qui, à l'état de criquets, ont déjà mangé le domaine de ma femme en 48 h.

Voilà de jolis fléaux. Il n'y a de réussi que le mal. Dans un autre d'idées les bons [...] doublés d'imbéciles, font tout ce qu'ils peuvent pour qu'il en soit ainsi, avec un ensemble qui tient du prodige.

Je n'ai pas besoin de vous dire que je n'irai pas à l'exposition ni ailleurs, même beaucoup moins loin. Je suis cloué pour long temps sinon pour toujours, et cela s'arrange bien avec mon intention de passer les hivers en Afrique et demi occupé de mes affaires ! Je n'ai pas prévu la maladie.

408 Actuelle Skikda, située en bordure de la mer Méditerranée, à 471 km à l'est d'Alger.

Quand viendrez-vous à Lyon ? Tâchez que ce ne soit pas dans trop long temps. Où est l'époque où j'étais allant [...], et travaillant comme si cela aboutissait à quelque chose.

J'ai moralement vieilli de cent ans et physiquement pas tant, mais beaucoup. Au fait, il faut songer au but final et j'y songe, le loisir m'en étant donné, avec impossibilité de faire autre chose. Il ne sert de rien de se révolter, contre les faits et contre l'âge. À la garde de Dieu qui trouve que je me suis assez occupé de lui en peinture, et qu'il est temps de m'en occuper un peu plus en réalité.

Borel, que j'ai vu hier à la Mulatière, travaille ferme et déploie avec vigueur ses mêmes qualités de composition et de caractère. Il y a une certaine *Veuve de Naïm* qui est trouvée de main de maître. Comme harmonie et souplesse d'exécution, c'est moins fort, et il me semble qu'il y a des fonds [*sic*] qui font leur partie à part ou sont sans s'inquiéter du quatuor ou septuor, dont ils font partie. Je suis assez souvent tombé dans le même défaut, et y retournerais encore si je faisais quelque chose. Du reste, après la fin des temps il faut se retirer ou de force ou de gré. C'est une clôture en règle et le point d'orgue final.

Je vous serre bien affectueusement la main et vous prie de ne pas m'oublier auprès de Madame Thiollier de tous les vôtres.

L. JANMOT

673
Louis Janmot à Félix Thiollier
23-7-1889

Lyon 23 juillet 1889

Mon cher ami,

Plus je suis touché de votre projet de venir me faire visite à Lyon, plus je tiens à ne pas le manquer. Devant m'absenter de jeudi matin 25 jusqu'à samedi 27, peut-être même de mercredi 24, je vous avertis pour que vous ne choisissiez pas précisément ces jours-là, comme la malchance peut le suggérer.

Malgré votre peu de succès au point de vue commercial de votre magnifique publication, je tiens pourtant à vous féliciter pour la récompense que vous méritiez et que cependant vous avez obtenu[409]. Il n'est pas sans exemple, comme vous le savez et moi aussi, qu'on n'obtienne ni l'une ni l'autre.

Ma santé se rétablit peu à peu, mais je n'en reste pas moins hors de service pour long temps, et pour toujours probablement. Hors aussi de mes projets africains, coupés par le pied, car entre autres choses interdites, les voyages sont au 1er rang. Entre temps ma femme est toujours absente, elle devait prendre la mer jeudi passé, puis après-demain, puis elle ne sait plus quand ce sera possible. Ses affaires et les miennes la retiennent plus qu'elle ne l'avait prévu, ce qu'il faut toujours prévoir. En ce qui la concerne, elle a été dévorée par les criquets. La stupidité administrative requérait ses fermiers pour aller les détruire ailleurs et pendant ce temps-là sa récolte était mangée. De là, réclamation à la préfecture, perte de temps, perte d'argent, scie et rescie, refrain ordinaire des choses de ce monde, où le contact, quel qu'il soit, avec le fonctionnarisme gouvernemental ne tient pas la dernière place, en fait de déconvenues et d'iniquités de toute nature.

[409] Il s'agit d'une médaille d'argent, obtenue lors de l'Exposition Universelle de Paris de 1889, dans le Groupe II, « Éducation et enseignement. Matériel et procédés des arts libéraux » : Classe 8, « Organisation, méthodes et matériel de l'enseignement supérieur » (cat. gal officiel n° 58 : « Livres illustrés, histoire des monuments de la région de Saint-Étienne, pendant le Moyen Âge »).

D'autre part, une de mes filles, M^{me} de Christen, me donne beaucoup d'inquiétude à cause de sa santé. Depuis plusieurs mois elle souffre d'une phlébite compliquée d'[...] sérieux. Un chirurgien célèbre de Lyon[410], avec lequel j'ai eu à faire connaissance pour mon propre compte, a fait le voyage de Bourges exprès pour une opération dont le résultat n'a pas encore amené la convalescence. Enfin je vous ai assez ennuyé avec ma litanie en mineur. Je ne vous dirai pas : *Lugdununenses musae paulo majora canamus*[411]. Je n'ai rien à chanter du tout, ou si j'ai, je garde un silence imposé par toute espèce de raisons.

Adieu, mon cher ami. À vous revoir bientôt. En attendant je vous serre bien affectueusement la main vous priant de ne m'oublier auprès de personnes des vôtres, à commencer par Madame Thiollier.

L. JANMOT

Ne m'oubliez pas non plus auprès des chers Pingouins.

410 Le professeur Chandelux.
411 Adaptation d'une citation de Virgile, *Bucoliques*, livre IV, v. 1, « Sicelides musae paulo majora canamus ! », c'est-à-dire « Muses de Sicile, élevons un peu nos chants ! ». Louis Janmot remplace la Sicile par la ville de Lyon. Ce passage des *Bucoliques* a pour but d'évoquer l'Âge d'or ou le Paradis biblique, où le lion et l'agneau vivent en amitié, le miel et le raisin sont en abondance. C'est donc par antiphrase que Louis Janmot fait cette citation.

675
Louis Janmot à Félix Thiollier
2-8-1889

Lyon 2 août 1889

Ce n'est pas, mon cher ami, que j'aie vu tant de belles choses, ni que j'en aie beaucoup à vous montrer ou à vous raconter, mais je désire que vous sachiez notre retour à Lyon, afin qu'on vous y voie, si vous y venez.

Il y a une dizaine de jours que nous sommes ici avec mon fils aîné ramené de Montpellier. Le marin après sa longue et redoutable traversée va arriver bientôt aussi, c'est un assez fort branle-bas au 4e étage du N° 4, place d'Ainay, et pseudo-atelier du 5e, pour épousseter leur [...], mobilier, un tas d'affaires pour loger ce personnel, sans parler de ma fille Marthe qui ne tardera pas à revenir du couvent. Les enfants tiennent plus de place que les croquis, aussi on en fait moins, ne pouvant les loger dans des cartons.

Ces derniers sont archi pleins sans parler de mon encombrant *Poème*, depuis longtemps remisé chez vous, me donnent du souci. Les ventes après décès valent-elles mieux que les ventes avant ? L'après ne fait pas doute pour les bien famés s'entend de [...] réputation, renommée. Pour moi, je ne pense pas gagner beaucoup plus à être mort que vivant. Seulement pour peu que j'y gagnasse dans ce dernier état, j'en jouirai davantage pour si peu que j'en aurai à jouir. Nous causerons de tout cela avec vous, homme de bon conseil, de vue juste en affaires, et par-dessus tout de bonne amitié. Tout est difficile pour les honnêtes gens, je ne le sais que trop.

[...] même que depuis plus de 6 mois il ne s'est pas vendu plus de 30 exemplaires de mon livre à Paris, et à peine autant à Lyon. Il ne s'écoulera qu'en le donnant, je le crains, le libraire aussi, malgré ses efforts, c'est ainsi.

Roux, dans la rue Saint-Dominique[412], n'est pas parvenu à en vendre un seul. Ah! Drumont, mon ami, que je vous admire et que vous avez

[412] Actuelle rue Emile Zola à Lyon, qui va de la place Bellecour à la place des Jacobins.

bien su dire la vérité à beaucoup, mais qui toutefois vous ont tué. Celui-là a fait la guerre et bonne, mais pas à [...] depuis, sauf le coup de Jarnac de M[...] réédité par Naquet, genre juif. C'est en Algérie qu'il faut les voir travailler. Il n'y a ni criquets ni sauterelles qui les vaillent, en fait de gloutonnerie vorace et sans trêve. Ils ont encore plus mangé de l'Algérie que de la France. Sus aux sémites, et qu'on laisse faire les Arabes[413].

Borel est parti quand j'arrivais pour son [...] thème. Grangier se vaporise à St Chamond. Sous peu de jours tout aura fui d'ici.

Ne me demandez pas où je serai, ce que je ferais d'ici à un mois ou deux, je n'en sais rien et ne [...] réussir à capitaliser que des soucis.

Adieu, mon cher ami, ma femme ne vous oublie pas, et moi la vôtre non plus, à laquelle je vous prie de faire agréer mes hommages respectueux et empressés,
Je vous serre la main

L. JANMOT

413 À l'instar de Drumont, Janmot vitupère contre les juifs en se positionnant comme philo-arabe et prend le parti des musulmans en Algérie.

691
Louis Janmot à Félix Thiollier
25-9-1890

Lyon 25 7^bre 1890

Mon cher ami,

Ne vous ayant pas vu depuis longtemps, non plus que Borel, je ne sais où vous êtes. À tout hasard, j'adresse le *Salut Public*, où sont mes articles à St-Étienne.

Je ne sais si, après les avoir lus, vous maintiendrez le projet de les rééditer sous une forme quelquonque [*sic*]. Je sais qu'ils n'ont pas contenté Borel et ont fort mécontenté, m'a-t-il assuré, S^te Marie Perrin. Je n'ai pourtant exprimé les réserves que j'avais à faire et qui pouvaient le concerner, que d'une manière bien adoucie. Vous en jugerez.

Adieu, mon cher ami, gardez-vous des rhumatismes par ce temps détestable et croyez-moi toujours votre tout affectionné

L. Janmot

Vous chargez-vous de communiquer mes articles à M. Brassart*, ou dois-je les lui adresser directement ? Ne m'oubliez auprès d'aucun des vôtres et tout d'abord de Madame Thiollier

* Imprimerie Éleuthère Brassart, 28 rue des Legouvé, Montbrison (note de Louis Janmot)

694
Louis Janmot à sa fille Marthe
12-10-1890

Lyon 12 8^(bre) 1890

Ma chère Marthe,

J'ai été fort content en lisant ta lettre, de voir combien tu te plaisais là-bas, au milieu de ces excellentes gens qui ta gâtent à l'envi. Le plus beau soleil s'est mêlé de la partie et tu n'auras jamais de vacances mieux réussies. Une lettre du R. P. Brac de La Perrière me donnait avant-hier des nouvelles de tout le monde et me disait combien tu étais en belle humeur et en belle santé. Voilà même que tu avais joué avec succès dans une petite comédie, où tout le monde a bien rempli son rôle et où le mari de Jeanne a été d'un haut comique.

Je dois rencontrer aujourd'hui le ménage[414] à Champagne[415], où je suis invité à passer l'après-midi. J'avais refusé la 1^(re) fois, ou plutôt je m'étais dédit à cause de la mort de mon petit-fils, qui a ajouté dans mon esprit une trace noire à côté de toutes celles qui y sont déjà.

Tu dois savoir par M. et M^(me) Emery quelle soirée agréable à un haut degré, j'ai passée chez eux. Un violoncelliste de Londres a joué beaucoup et entre autres une sonate et un trio de mon ami de cœur, Beethoven. Borel tenait le piano. Il y avait singulièrement longtemps que je n'avais entendu de la musique vraie.

M. Louise et Antoine sont venus hier soir mangés un canard que la bonne Madame de Laprade m'avait envoyé. Ils vont bien, pas le canard, qui fut excellent, mais M. L. et Antoine. Toutefois il est question du Midi pour ce dernier. Grosse question. Rien de nouveau sur la pauvre Cécile, qui se remet physiquement. Marie Lacour va bien, je l'ai vue avant-hier. M^(me) Lacour est toute angoissée du départ prochain de Louise, que cette fois elle n'accompagne pas. On cherche une sœur.

Ta belle-mère ne revient toujours pas avant la fin de l'an. Je pense que tu ne vas pas faire comme elle et que mercredi matin je te verrai arriver

414 Les Emmanuel Perrin, puisqu'il est fait référence à Jeanne de La Perrière et son mari.
415 Champagne-au-Mont d'Or, à côté de Lyon.

avec Paul[416]. Je ne vais point à l'anniversaire de Lamartine, à cause de plusieurs raisons, dont une importante, c'est que je ne suis pas invité.

Adieu, ma chère enfant, je t'embrasse bien affectueusement et, sous peu de jours j'espère réellement.

L. Janmot

Fais agréer mes respects et remerciements à Madame Emery et ne m'oublie pas auprès de tous ses habitants, sans préjudice de ceux de La Pilonière et de La Perrière[417].

416 Paul de La Perrière junior (1854-1916), filleul de Louis Janmot, était docteur en droit, avocat, chef du contentieux à la Société Lyonnaise de Banque. Il fut aussi président de l'Hôpital Saint Luc de 1912 à 1916 et époux de Gabrielle Emery.
417 Propriétés des La Perrière à Saint-Lager en Beaujolais.

698
LOUIS JANMOT À FÉLIX THIOLLIER[418]
19-2-1891

Place d'Ainay 4
Lyon 19 février 1891

Mon cher ami,
Au milieu des occupations plus ou moins amusantes qui vous absorbent, je me demande si vous avez eu le temps d'aller voir Monsieur Chausson et surtout mon vieux camarade Français[419]. Je vous rappelle que l'adresse du beau-frère de M. Chausson[420], chez lequel vous avez l'intention de conduire Français, est la suivante : *M. Lerolle[421], avenue Duquesne 20.* Il est ordinairement chez lui le vendredi dans l'après-midi.

Tâchez donc de vous informer dans quelle condition doit se faire l'exposition russe, à laquelle les Français sont conviés d'une manière très cordiale et très pressante. Faudra-t-il cette fois encore que l'administration vienne mettre son nez dans les envois que l'on veut faire, savoir quelles sont les exigences de ce nez. Ce qu'il y a de mieux à faire dès qu'on en aperçoit le bout, c'est de ficher son camp. Dans la supposition invraisemblable où l'on serait libre de toute bureaucrassaillerie, j'enverrai volontiers, sinon mon *Poème de l'Âme* tout entier, au moins quelques tableaux. C'est à voir, car jamais en France personne ne l'achèterait, et moins à Lyon que partout ailleurs. Cela ne prouve pas que les Russes doivent me l'acheter, mais ils sont riches à milliards et ont pour les Français, depuis quelque temps, une amitié dont les artistes ne sont pas exclus. Rien de nouveau par ailleurs, si ce n'est que j'ai vu Paul

418 Lettre écrite de la main d'Antoinette Currat, mais dictée et signée de la main de Louis Janmot (archives Emma Thiollier, communiquée en juillet 1965 à Élisabeth Hardouin-Fugier).
419 Le peintre Louis Français (1814-1897), familier du salon de Berthe de Rayssac.
420 Ernest Chausson, le compositeur ami de Berthe de Rayssac.
421 Henry Lerolle (1848-1929), beau-frère d'Ernest Chausson, élève des Beaux-Arts de Paris, peintre et musicien. Il était un ami de Degas, Monet, Renoir, Maurice Denis, Gustave Moreau, Albert Besnard, Henry Rouart, mais aussi de Debussy, Prokofiev, Ravel, Satie, Stravinski. Il habitait un hôtel particulier de l'avenue Duquesne.

Tardieu[422], très gêné de se sentir et de s'avouer de mon avis à l'endroit de Fourvière. Quelque chose de plus neuf encore et de plus insolite, c'est que ce matin à 8 heures où je vous écris, il ne fait pas froid, peu de brouillard et que je vais monter à mon atelier pour profiter de ce jour extraordinaire. Mon tableau touche à sa fin.

Adieu, je vous serre cordialement la main. Tâchez de ne pas nous revenir trop éclopé.

L. Janmot

422 Paul Tardieu, architecte à Saint-Étienne.

699
Louis Janmot à Félix Thiollier[423]
24-2-1891

Lyon 24 février 1891

Mon cher ami,

Il y a des couleuvres pour tout le monde, heureux encore quand ce ne sont pas des vipères, comme j'en ai avalé une qui me reste encore dans le gosier, et que, je crois, je ne pourrai jamais achever de vomir.

Monsieur Chausson n'est pas mon cousin, il est mieux que cela, c'est un excellent homme et d'une obligeance parfaite à mon égard. Comme je crois vous l'avoir dit dans ma dernière lettre, mes dessins ne sont plus chez lui, mais chez son beau-frère, M. Lerolle, avenue Duquesne 20. Si vous aviez le temps de le voir, cela serait tout de même bien. Les gens de la trempe de Chausson sont bons à connaitre et ne courent pas les rues. C'est bien dommage que Français, sur lequel, du reste, je ne comptais qu'à demi, soit empêché. Il me serait donc extrêmement agréable, peut-être même très utile, que vous voulussiez bien montrer mes cartons à M. Maignan[424], votre peintre à la mode, que je ne connais, mais que vous connaissez et à qui vous ne direz pas du mal de moi. Mon tableau se finit en s'améliorant, il me semble, mais je n'ai pas d'illusion à ce projet, pas plus que pour tout autre. Arrive que pourra, je courrai l'aventure, elle est grosse et sera la dernière.

Je vois avec plaisir que grâce à la bonté des dernières épreuves, que m'a montrées Noël, et grâce à votre patiente intrépidité, tout se terminera au mieux, dans cette épineuse et très intéressante publication. Courage donc et surtout ne revenez pas éclopé.

423 Lettre écrite de la main d'Antoinette Currat, mais dictée et signée de la main de Louis Janmot (archives Emma Thiollier, communiquée en juillet 1965 à Élisabeth Hardouin-Fugier).
424 Albert Maignan (1845-1908), peintre d'histoire et orientaliste à succès, médaille d'or à l'exposition universelle de 1889, était notamment l'auteur des peintures murales du restaurant du *Train Bleu* à la gare de Lyon à Paris et de décors de l'Opéra-Comique.

Je vous serre bien affectueusement la main.
Le secrétaire remercie M. Thiollier de la bonne volonté qu'il témoigne à son mari, malgré ses pressantes occupations.

L. Janmot

700
LOUIS JANMOT À FÉLIX THIOLLIER
2-3-1891

Lyon, place d'Ainay, 2 mars 1891

Mon cher ami,
J'ai reçu hier de Monsieur Lerolle, avenue Duquesne 20, une fort aimable lettre. J'y lis cette phrase : « *j'attends la visite de Monsieur Thiollier, mais s'il pouvait m'en prévenir la veille par un mot, il me ferait plaisir, car je serais désolé de ne pas être chez moi quand il viendra* ».
Seulement nous sommes déjà au 2 mars vous n'êtes pas encore de retour à Paris et mes cartons seront transportés le plus tard le 9 aux Champs-Élysées. Il me paraît donc douteux, malgré votre bonne volonté, une des très rares qualités dont je ne doute pas, que vous puissiez faire la visite avec Français, dont vous annonciez la visite en même temps que la vôtre si la chose est possible.
Je vous plains singulièrement de vos soucis et de votre lutte à propos de la publication de Borel, espérons toujours que cela finira bien. Je vous serre cordialement la main.
Mes hommages empressés et respectueux à Madame Thiollier dont le secrétaire ainsi que moi serait charmé de recevoir la visite sans qu'elle fût motivée par la nécessité de jeter de l'eau sur le feu !

L. JANMOT

Bon souvenir aux Tardieu. TSVP :
Je reçois à l'instant même une lettre de de Curzon qui me dit de très aimables choses sur mon carton de *La Fin des Temps*. *Le Purgatoire* n'était pas encore porté à l'atelier Lerolle, lequel d'après l'avis de de Curzon est un peintre fort distingué. J'apprends par cette même lettre que le délai de réception pour les dessins, fixé d'abord au 10, est prolongé jusqu'au 16, ce qui nous laisse du temps.

703
Louis Janmot à Félix Thiollier[425]
19-4-1891

Lyon 19 avril 1891

Mon cher ami,

Avec Borel aujourd'hui, nous avons fait le peu qu'il y avait à faire au dessin que Noël vous porte demain. Voici notre avis à tous deux. Reproduire ce dessin si possible par l'héliogravure, reproduire également si possible une très belle photographie d'après Bossan qui est chez Bernard. Si une seule réussit, naturellement choisir celle-là. Si toutes les deux, les publier toutes les 2. La photographie donne un Bossan plus portrait individuel. Le dessin le traduit d'une façon plus intéressante peut-être pour les artistes. Votre belle œuvre s'adressant à tous, cette double interprétation ne serait ni sans à-propos ni sans utilité. J'ai dit, et vous serre la main

L. Janmot

425 Lettre écrite sur une carte.

704
LOUIS JANMOT À FÉLIX THIOLLIER
22-4-1891

Lyon 22 avril 1891

Mon cher ami,
 Si vous allez à Paris, ou si vous y êtes, je vous serais infiniment obligé d'éclaircir par vous-même le gâchis concernant l'envoi et l'admission de mes œuvres aux Champs-Élysées. Lisez un peu :
Le six courant je reçois une lettre des Champs-Élysées me disant que mes œuvres présentées N° 5859 ne sont pas admises par le jury.
Ce matin je reçois de la même provenance une lettre me disant :
5728, admis
5729, refusé
Que diable est-ce que cela veut dire ? J'ai envoyé 2 dessins et une peinture ce qui fait 3 objets, il n'est question que de deux. Est-ce un des dessins ou la peinture qui est admis, vous m'avouerez que c'est bien trouble. J'écris aujourd'hui même à mon représentant Toussaint, rue du Dragon 13, pour qu'il me renseigne.
 Tenez-moi au courant pour votre départ et pour ce qui concerne le dessin de Bossan au point de vue de la reproduction sur laquelle Borel me paraît avoir de bonnes espérances.
Tout à vous.

L. JANMOT

705
Louis Janmot à Félix Thiollier
5-5-1891

Lyon 5 mai 1891

Mon cher ami,

Vous ne serez pas moins étonné que moi en apprenant que celui de mes cartons qui a été reçu est *La Fin des Temps*. Il n'y a eu dans la première lettre d'avis qu'une erreur de bureau. La malveillance aussi bien que la malveillance[426] sont étrangères à l'événement. Une lettre de mon ami de Curzon me dit que mon carton est bien placé et se voit bien. Pourquoi celui-ci reçu est pas l'autre, mystère.

Chenavard m'écrit qu'il ne se charge pas de l'expliquer, comme il aime beaucoup ce dessin dans lequel ils figurent en bon rang, il me félicite.

J'ai demandé et obtenu des renseignemens sur l'exposition des refusés qui doit [[427]...]. J'aurais le 20 mai, local des Arts décoratifs très vaste, dit-on, et que je ne connais pas. Il me plaît assez de figurer à cette vaste exposition des refusés et depuis quelques jours, j'ai donné ordre à Monsieur Toussaint, mon représentant, emballeur, tout ce que vous voudrez, de porter là-bas ma peinture et mon *Purgatoire*.

N'ayant nulle affinité avec la presse, j'ai regretté de ne pouvoir faire parvenir directement à quelque rédacteur d'un journal catholique bien-pensant et militant, le texte complet du sujet de *La Fin des Temps*. La notice que j'ai donnée étais incomplète forcément, et aura certainement été écourtée.

Quel dommage de ne pas connaître du tout ce vaillant Drumon, le seul qui ait le courage d'appeler les choses par leur nom. Quelle merveille que le chapitre sur Meyer, *chant d'habits.* J'aurais voulu lui donner une photographie de ma *Fin des Temps* qui, par ses intentions, ses personnages et le rôle qu'ils jouent a une certaine affinité avec Drummont.

Si d'une manière quelquonque vous avez accès auprès de cet écrivain bataillard et convaincu, faites le moi savoir. Vous me répondrez il est

426 Louis Janmot a écrit *malveillance* par inadvertance, voulant écrire *bienveillance*.
427 Il manque manifestement quelque chose pour établir la continuité de la pensée.

vrai, si vous me répondez que vous avez bien d'autres chiens à fouetter, c'est juste.
Adieu Je vous serre bien cordialement la main.

L. Janmot

Ne m'oubliez pas auprès de Madame Thiollier et de tous les vôtres.

707
Louis Janmot à Félix Thiollier[428]
28-6-1891

Lyon 28 juin 1891

Mon cher ami,

J'ai reçu, grâce à vous sans doute, l'imprimé concernant l'exposition projetée à St Étienne. Les bons souvenirs que j'ai conservés de cette ville me rendent sympathique au projet. Malgré les renseignements nombreux et assez précis, que j'ai lus avec attention, je ne suis pas encore fixé sur la possibilité d'exposer mon tableau *Après la Mort*, ou même mes deux cartons du *Purgatoire* et de la *Fin des Temps*. Quant à l'opportunité, vous pourriez me donner votre avis. Dans tous les cas il est dans ma nature de protester, quand j'en trouve l'occasion, contre les idées que je ne partage pas, et que je ne puis combattre qu'en exposant et opposant les miennes, selon la nature des moyens que je puis employer. Si vous étiez un homme visible, vous pourriez me donner votre avis sur d'autres choses que je voudrais exposer, dont 2 pastels et 1 paysage, puisque 2 est la limite qu'on ne doit dépasser dans aucun genre.

Autre question, j'ai fait avec soin et en y mettant le temps, une pièce de vers, que je ne crois pas la plus mauvaise de mon cru. Elle a pour titre *Les chrétiens livrés aux bêtes*, et il y aurait quelque sel non seulement à la publier, mais à la publier pour le 14 juillet. Cette date est en effet visée dans la 2e partie de la pièce.

J'ai fait, à ce propos, des démarches près de plusieurs journaux, soit à Lyon, soit à Paris. Vous devinez, sans que je vous le dise, que j'ai été refusé. On ne publie pas de vers dans toute cette paperasse, qui répétaille des milliards de fois les mêmes inepties ou lieux communs, sur le pari mutuel, sur ceci ou cela et sur le moindre pet d'un personnage noble ou millionnaire, ce qui doit forcément intéresser l'Europe entière, sans parler du Dauphiné.

428 Lettre écrite de la main d'Antoinette Currat, mais dictée et signée de la main de Louis Janmot (archives Emma Thiollier, communiquée en juillet 1965 à Élisabeth Hardouin-Fugier).

Ces refus ne me lassent pas, ils sont prévus, je les enregistre avec soin dans ma collection, déjà longue, mais non close, quoique près de l'être.

Ayant parlé de la 2ᵉ partie de ma pièce de vers, vous en conclurez qu'il y en a une autre avant et que là tout peut-être doit être long. C'est juste, pas moins de 260 alexandrins, pleins et serrés. Une moitié destinée au monde ancien, l'autre au monde moderne. L'intérêt que j'y trouve n'a d'écho nulle part. En y aurait-il à St Étienne, voire même à Montbrison pour M. Brassart. Mais voilà, ce dernier imprime les machines officielles, et ma tartine n'est pas un dithyrambe en l'honneur de ce qui est officiel, comme vous en pouvez juger, si vous venez ici ou me demandez communication de la pièce.

Adieu, je vous serre la main. Mes respects et meilleurs souvenirs à tous les vôtres.

L. JANMOT

Il y a encore une autre machine dont j'aurais à vous parler et qui s'appelle l'ordre de la Rose Croix catholique. J'avais écrit à Paul Tardieu. Pas de réponse. Pas consulté Borel, qui vit en dehors de ce monde par beaucoup de côtés. Il y aurait intérêt à être fixé relativement à l'envoi de mes tableaux qui sont à Paris à cause de la direction à leur faire prendre

708
Louis Janmot à Félix Thiollier[429]
13-7-1891

Lyon le 13 juillet 1891

Mon cher ami,
 Votre lettre extra-laconique me renseigne peu. Voici ce que je compte envoyer à votre exposition. Comme il me faut retirer ce qui est à Paris, j'ai envoyé à mon correspondant l'ordre d'adresser au local de l'exposition de St-Étienne, par petite vitesse, mes 2 cartons du *Purgatoire* et *Fin des Temps*. Leur dimension n'est point en dehors du programme. Quant au tableau *Après la Mort*, que j'aurais pu faire exposer pour diverses raisons, j'y renonce. Il reviendra à Lyon pour y être enterré avec les autres. Comme mes colis arriveront à petite vitesse, comme tout le tremblement du 14 empêchera mon emballeur, averti, seulement hier, de terminer sa besogne, il se passera bien une dizaine de jours, avant que ma caisse arrive à St-Étienne. Je vous prierai ou de faire avancer le port, ne sachant pas ce qu'il sera, ni dans quelles conditions vis-à-vis de l'administration de votre exposition.
 De plus, à moins qu'il y ait obstacle, je compte vous envoyer *Ophélie* et un *Paysage d'Alger*, dont j'ai les cadres égaux et prêts. De plus 2 petits pastels paysage.
 C'est beaucoup, mais c'est la fin de ma vie artistique.
 Mes vers sont en instance auprès d'un journal important de Paris. Je n'en ai pas de nouvelles, ce qui ne veut pas dire bonnes nouvelles.
 Vous voyez que je continue ma collection de mécomptes, dont le registre est riche à l'article beaux-arts, sans préjudice des autres articles, aussi nombreux que variés.

 Je vous serre cordialement la main et vous prie de faire agréer à Mme Thiollier mes hommages empressés et respectueux.

L. Janmot

[429] Lettre écrite de la main d'Antoinette Currat, mais dictée et signée de la main de Louis Janmot (archives Emma Thiollier, communiquée en juillet 1965 à Élisabeth Hardouin-Fugier).

710
Louis Janmot à Félix Thiollier
9-8-1891

Lyon 9 août 1891

Mon cher ami,
Des obstacles aussi bêtes qu'imprévus ont empêché jusqu'ici le départ de mes dessins et tableaux. La caisse n'a pu être retrouvée. Retard, dépenses etc. C'est une chose de plus qui va de travers au milieu de tant d'autres. Il a donc fallu faire son deuil de l'exposition à Saint Étienne ou il m'était pourtant si facile et assez agréable de figurer avec d'autres œuvres.

Si, au milieu des occupations multiples que vous suscitent les fêtes de St Étienne, vous avez un moment, lisez ma pièce de vers que je vous envoie par ce courrier. Elle a paru non le 14 juillet, comme il convenait et comme c'était convenu dans le corps du journal quotidien, mais le 1er août, dans le supplément littéraire de *l'Univers*.

Oui, *l'Univers*, le seul de ceux a qui je me suis adressé qui a bien voulu faire exception à la loi barbare et archi-bourgeoise de ne pas accepter de vers dans un journal[430].

Adieu, ma femme est revenue il y a 8 jours, en pas bon état, qui se maintient.
Tout à vous

L. Janmot

Complimens et respect autour de vous
Si vous voulez communiquer mes *Chrétiens livrés aux bêtes*, soit à P. Jardine, soit à Me Brassart, vous me ferez plaisir.

430 Louis Janmot ne peut que s'étonner d'être publié par le journal qui fut celui de Louis Veuillot, qu'il a tant détesté.

714
Louis Janmot à Félix Thiollier
14-12-1891

Hyères 14 10^{bre} 1891, place des palmiers N° 32

Mon cher ami,

Je ne voulais pas vous envoyer une simple carte à propos de l'événement douloureux qui vient de frapper votre famille[431] ; or les tracas du départ et de l'installation ici m'ont absorbé. Il s'y est joint encore d'autres soucis sans compter la correspondance chargée que m'impose l'éloignement de beaucoup des miens ou que j'aille.

Il ferait très bon de rester ici si la chose était possible. D'abord on ne serait pas à Lyon, ensuite on serait dans un magnifique pays ou même à l'heure qu'il est, tout est encore vert. Il fleurit comme au printemps, on ne fait pas encore de feu que rarement et le soir. C'est merveilleux, au moins jusqu'à présent, et bien qu'ayant passé ici 2 hyvers, je ne connaissais pas encore bien le pays.

J'attends prochainement une visite de Borel et d'Élysée. J'ai déjà vu ce dernier, et suis heureux d'apprendre que vis-à-vis du premier, les difficultés relatives à la publication de ses œuvres et de celles de Bossan sont terminées.

Je vous serais fort obligé mon cher ami, si vous pouviez ne pas tarder plus long-temps la retouche nécessaire à mon tableau endommagé du *Poème de l'Âme*, celui du rapt de l'enfant par un fantôme[432].

Il ne serait pas impossible que j'eusse à faire ici un ou deux tableaux de mon infortuné *Poème*, mais cela dépend de circonstances encore plus aléatoires que celle se rapportant au marin qui s'est si maladroitement cassé les reins en tombant de cheval.

Je suis toujours seul ici avec ma fille Marthe. Ma femme ne devant guère revenir avant la fin de janvier, que d'affaires enchevêtrées sans issue, et encore plus sans charme, c'est le refrain de toute la vie et il

431 Décès de la mère de Félix, née Emma Colard.
432 Cauchemar.

doit bien ennuyer le père éternel, bien que prévenu. Je vous serre affectueusement la main.

L. Janmot

Ne m'oubliez, je vous prie, auprès d'aucuns des vôtres.

719
Louis Janmot à Thérèse Yéméniz[433]
31-1-1892

Hyères 31 janvier 1892

Ma chère Thérèse,
Voilà bien la dernière limite pour répondre à vos vœux de bonne année. Ils me sont apportés par la plus jolie collection de faucheuses que j'ai jamais vues courir dans un pré. En revanche, je vous envoie mes cunéiformes moins lisibles, mais aussi sincères, pour les souhaits formulés. J'ai déjà bu jadis à la santé des trois futurs maris. Faudra peut-être recommencer. Pourvu qu'Antoine ne reste pas dans ce lointain pays de [Tunisie] j'en sais quelque chose. Veuillez le croire et cette année plus que jamais.

Et pourquoi pas finir votre portrait, si le jour ne diffère pas trop de celui de mon atelier ? Il est bien commencé. Vous avez tout à gagner d'essayer de le finir par vous-même et sans conseils de personne. Nous le verrons en arrivant, mais pas avant. Mais plus ou moins avancé : quelle affreuse carrière que d'être peintre, mais enfin, puisque vous y êtes, il faut aller de l'avant. Vous ne manquez ni de courage, ni de l'esprit de travail. Il y a lieu d'espérer.

Nous avons parlé de vous et des vôtres avec les excellents de Cabrières[434]. Il y a bien quelque chose de votre sœur Blanche dans le portrait. Mais.., mais…, vous devinez le reste, surtout ayant le modèle sous les yeux.

Adieu, ne vous laissez pas dérober votre temps, à aucun prix, autrement je ferai de gros yeux à Nicole et bleu blanc, auxquels je souhaite les prospérités les plus inouïes.

433 Thérèse Yéméniz (1862-1924), célibataire, était fille des Eugène Yéméniz, filleule du Cte de Chambord, sœur de Nicole, également destinataire de lettres de Louis Janmot (archives Yannakis Yéméniz, lettre communiquée à Hervé de Christen au début des années 1960).

434 Cabrières, famille de Nîmes. Il doit s'agir de la famille d'un frère du fameux cardinal de Cabrières, probablement d'Humbert de Roverié de Cabrières (1820-1901) et de son épouse Clémentine de Vallier de By (1822-1905), qui résidaient à Hyères.

L. Janmot

Quand vous verrez M. de Laprade, portez-lui mes complimens les plus affectueux.

721
LOUIS JANMOT À SA FILLE MARTHE
4-2-1892

Hyères 4 février 1892

Ma chère enfant,

J'ai reçu hier ta bonne petite lettre et les vers copiés. Je t'en enverrai d'autres bientôt. C'est une bonne attention de m'écrire en lettres debout [*sic*], mais ton écriture ordinaire, ainsi que celle de Cécile, est une des rares lisibles pour moi. Réserve donc cette écriture des dimanches pour le manuscrit et surtout sers-toi d'encre bien noire. Tu trouveras ci-joint 2 lettres, une de ta belle-mère, qui me dit de te consulter pour affaire de costumes que, dit-elle, tu entends mieux qu'elle ; une autre lettre de Mme Gonet. Il y en avait une pour moi. L'excellente Mme Gonet, qui a toutes les qualités, n'a pas celle d'une bonne écriture. J'ai eu de la peine à déchiffrer les aimables choses qu'elle m'adresse. Entre choses, pas aimables, par exemple, j'ai lu que les arbres des quais de Saône ont été entièrement mutilés. Ils avaient été jusqu'ici les seuls épargnés.

Dimanche, bonne journée. J'ai dîné chez Louise avec Magdeleine et son mari, arrivé la veille. Une voiture nous a emmenés à Almanar[435]. Les routes dans les bois de pins sont superbes de ce côté-là et le bord de la mer très accidenté et charmant. Nous étions près de Carqueiranne. Louise ne fut pas fatiguée de sa promenade. Le docteur est parti le lendemain soir, mais sa très charmante femme reste jusqu'au 1er jour de la semaine prochaine. Elle te regrette et demande de tes nouvelles. Tu sauras, ma chère enfant, que d'après une lettre reçue hier de notre bon voisin Greppa, l'assassin de Mlle de Pierredon a été *acquitté*[436]. C'est une

435 La route qui longe la plage mène bien vers Carqueiranne.
436 Alfred Grepat, voisin de Louis Janmot 4 place d'Ainay, était juge au tribunal de Nantua de 1870 à 1883, il fut victime des purges affectant la magistrature en 1880. Époux d'Amélie de Pierredon, il avait une belle-sœur, Berthe de Pierredon, qui fit l'objet d'une tentative d'assassinat chez elle au château de Noblens à Villereversure (Ain), et dont l'assassin fut acquitté par la cour d'assises de l'Ain (*cf. Journal de l'Ain* 1/2/1891). Cette affaire n'a aucun rapport avec l'assassinat à Sanary le 25/8/1893 de Marie Louise Séris, épouse de Marius Michel Pacha, Cte de Pierredon, qui fit grand bruit autour de Toulon.

infamie sans nom. Le jury était composé de francs-maçons, lesquels, gens de sac et de corde, prêts à toute mauvaise besogne, n'ont pas voulu condamner un confrère. Ces pauvres Greppa sont assez chagrins et aussi indignés que tu peux le penser.

M. Garcin est de retour. Sa fille a accouché hier heureusement d'une fille. Mme Garcin demande bien de tes nouvelles, ainsi que toutes nos relations ordinaires et amicales. Mme Voutier[437], Mme de Cabrières et l'aimable Mme Guillard que j'ai vue hier. Mme Grenier sortait de chez elle. Un de ces jours je dois y aller dîner avec un dominicain, homme de grand mérite intellectuel et moral.

Je travaille dans ta chambre où il y a 2 heures de bon jour le matin et autant le soir. Il ne faut guère songer à travailler dehors avant mars, malgré le très beau temps, dont nous jouissons.

Adieu, ma chère Marthe, je t'embrasse bien affectueusement.

L. JANMOT

Le petit âne continue à chanter tous les matins. Je le crois plus triste depuis ton départ. Mille choses aimables à Mme de Gaudin. J'ai vu Mlle Letac. Son retour pour l'été à Brignoles me semble peu probable. Elle va bien et ne parait pas mécontente.

La mère des sœurs Pierredon, née Fanny Arlaud était peintre miniaturiste, et son père un portraitiste genevois connu.
437 Félicie Palmyre Amable Dalpuget (1828-1893) était l'épouse d'Olivier Voutier (1796-1877), officier de marine mort à Hyères et découvreur de la Vénus de Milo en 1820, bâtisseur du castel Sainte-Claire à Hyères (où il est enterré); une de ses filles épouse un parent des Pessonneaux.

725
Louis Janmot à sa fille Marthe
14-2-1892

Hyères 14 février 1892

Ma chère Marthe,

Je t'envoie avec cette lettre une pièce de vers à recopier dans cette forme. Ils s'appellent des iambes, ce qui ne les rend ni meilleurs, ni plus mauvais. Je ne sais si tu pourras bien la lire. Tu laisseras en blanc les mots que tu n'auras pu déchiffrer. Tu maintiendras les divisions comme elles sont, par l'écart d'une ligne, et n'oublieras pas, à la page 2, de mettre les 4 vers qui avaient été oubliés, à la place où est le renvoi. Ces 4 vers sont en bas de cette page.

Le sens du tout n'est absolument pas gai. Tu étais trop jeune à l'époque où ces vers ont été écrits, pour que le sens en soit suffisamment clair et motivé pour toi. Il ne l'était alors pour personne. Depuis tes sœurs et toi, tes frères, les derniers, ont fait des progrès dans ce sens, progrès non encore terminés, je l'espère. Je ne veux pas en dire plus long dans cette prose que dans mes vers, sur ce chapitre des mes tortures, qui n'ont pu être révélées que par l'éclat final[438], dont tu as le souvenir, sinon le sens absolu. Il est des choses à un si haut degré invraisemblables, qu'on a peine à les croire réelles, même en les touchant de ses mains, en les voyant de ses propres yeux.

Je reçois une lettre de Norbert aujourd'hui. Il s'agit de questions d'argent et pour le moment présent et pour celui où il embarquera avec un grade quelconque, s'il embarque. Cette lettre en contient une de Maurice, dont je ne puis te dire le sens aujourd'hui, ne pouvant la lire. Je sais seulement qu'il va bien et ne perd pas courage. J'ai reçu une longue lettre de M. Louise ; rien de nouveau, si ce n'est qu'il lui faut changer de nourrice, que Mad. de Villeneuve a eu une hémorragie nasale très forte et qui a inquiété sur le moment. C'était une déclaration d'*influenza* très brusque. Le mien est vite survenu. Ta sœur va très, très bien, les fillettes aussi. Marie, un peu éprouvée d'ici, de là, par une croissance

[438] Le conflit avec sa belle-famille des années 1883-1886.

un peu hâtive. Antoine va bien, mais n'a toujours rien décidé. Rien de nouveau chez les La Perrière, si ce n'est que Geneviève est de plus en plus défigurée, ayant beaucoup souffert cet hyver, qui continue à être très mauvais. Mad. Lacour va mieux. Mme Magdelaine est arrivée en bonne santé. Louise va de même, pas trop mal pour elle. Je lui ai appris le piquet que nous faisons tous les soirs. Le jour, je travaille. Depuis hier soir le temps, continuant à être splendide, est devenu froid. Prends tes précautions à air plus froid qu'ici.

Adieu, ma chère enfant. Mille choses charmantes à Mme de Gaudin, sans oublier le jeune ménage. Je t'embrasse bien affectueusement.

L. Janmot

Mlle Letaq a été, quelques jours, souffrante. Elle est rétablie. Je l'ai vue hier. Elle a un élève. Les Grenier, de retour de Marseille, vont bien. Ils ont fait ondoyer l'enfant dont la marraine, princesse russe que tu sais, viendra cet été pour le baptême. Les Bernard ont intenté un procès. Le papier timbré a paru. Ta belle-mère continue à s'annoncer pour la fin du mois. C'est peut-être vrai. As-tu envoyé les fruits confits ?

726
LOUIS JANMOT À SA FILLE MARTHE
25-2-1892

Hyères 25 février 1892

Ma chère Marthe, tu as donc bien à faire, que tu ne m'as pas écrit ta lettre annoncée. J'ai reçu la pièce de vers bien copiée, mais qui m'est arrivée excessivement froissée. Il aurait fallu mettre dedans le rouleau un petit morceau de carton. Je ne te l'ai pas dit et ne l'ai pas fait moi-même, parce que jamais la poste ne m'a joué ce mauvais tour-là.

J'ai reçu hier une lettre de Norbert, dans laquelle j'ai pu déchiffrer qu'il était reçu capitaine au long cours, puisqu'il me demande une forte somme pour pouvoir s'outiller avant de s'embarquer.

Une lettre de ta belle-mère reçue avant-hier, me dit qu'elle est à Philippeville, d'où elle s'embarque dans quelques jours pour France.

[...] continuera à être démontée, comme elle l'a été tous ces jours passés, comme elle recommence à l'être aujourd'hui, après une fort belle journée. Une lettre de Cécile m'invite à l'aller voir, ce à quoi je pensais, mais le temps est bien mauvais pour se mettre en route. Une lettre d'Aldonce, que je ne puis lire, me dit, je crois, qu'elle va bien et me parle du moyen de placer du vin à Bourges. Je vois dans quelques heures M. Louise, qui me lira tout cela. J'ai envoyé à Monsieur de La Perrière la note de M^{me} de Gaudin ; je crains que la fortune soit trouvée non suffisante. M^{lle} Letaq sort d'ici, elle m'a lu la lettre d'Aldonce, qui va bien, très bien ; son mari ne sera nommé[439] qu'en juillet et pourra choisir ou Antibes ou Montpellier, c'est assez bien. Henri Savoye est père d'une petite fille, tout s'est bien passé. Louise est souffrante, depuis plusieurs jours, de plus elle a mal aux dents. Voici deux lettres pour toi [...], j'ai ôté les enveloppes a cause du poids. Marie est malade et je viens de l'envoyer chez le docteur Marquet. Elle tousse comme [...] jour et nuit.

Adieu ma chère enfant, je t'embrasse bien fort.

439 Nommé chef de bataillon.

L. Janmot

Les Grenier vont bien. Mme de Cabrières est malade, *influenza*, et va mieux. Mme Guillard demande de tes nouvelles. J'y dîne après demain. Adieu il fait un temps de chien.

727
Louis Janmot à sa fille Marthe
7-3-1892

Hyères 7 mars 1892

Tu ne me dis rien du tout de ce que tu fais, ma chère enfant, et la bonne et aimable lettre de Mad. de Gaudin, reçue hier et très flatteuse pour toi, du même coup aussi pour moi, ne m'en apprend pas davantage à ce sujet. As-tu vu quelque réunion aixoise ? As-tu vu les Dechenneries[440], dont tu m'as fait l'éloge, l'excellent M. de Ribes[441] ? As-tu vu la galerie de tableaux et l'œuvre du roi René à la cathédrale ? ? ?

Tu ne me dis rien non plus du jeune ménage[442] de manière à ce que je demande s'il est encore en vie.

Je ne t'envoie pas de manuscrit cette fois, parce que je n'ai pu en corriger aucun, ces cinq dernières semaines ayant été consacrées à peindre un assez méchant petit tableau, quoique beau de sujet, le *Lys de la vallée*, pendant que ta chambre était libre. Je crains qu'elle ne le soit encore un certain temps.

Je suis resté 15 jours sans avoir aucune nouvelle de ta belle-mère, dont un télégramme arrivé samedi et une lettre ce matin, m'apprennent son départ de Philippeville pour jeudi 10. Ce dernier retard de dix jours est dû à des pourparlers qui aboutiraient ou n'aboutiraient pas, je n'en sais rien, pour vendre une partie de ma récolte de vin. Quelle scie, quelle scie.

Marie est tout à fait sur pied, bien que toussant toujours. La cousine Louise, dont la santé est vraiment de plus en plus décourageante, à mesure qu'on observe la maladie de près, vient de traverser une quinzaine néfaste, des maux de dents, puis des maux d'entrailles, achevaient de ruiner ses forces, car elle ne mangeait presque plus. Après quelques jours

440 Il ne peut s'agir que d'enfants d'Alfred de Chénerilles (1820-1879) et de Marie de La Calade (1828-1915), parmi lesquels Raymond (1853-1924) avait été considéré comme un parti possible pour Marie Louise Janmot.

441 Charles de Ribbe (1827-1899), célèbre historien aixois, était secrétaire perpétuel de l'Académie d'Aix-en Provence, neveu du fameux Mgr de Miollis, évêque de Digne, et du général Sextius de Miollis, gouverneur de Rome (1808-1814), chargé d'arrêter le pape Pie VII en 1808.

442 Jeune ménage d'Albertas.

de lit, un mieux est survenu hier. Elle est restée quelques heures. M. de Cabrières a été *influenza* assez fort et se guérit. Je l'ai vu samedi, lui et sa femme sont toujours parfaitement accueillants et me demandaient, avec intérêt, de tes nouvelles, Mad. Voutier aussi, Mlle Letaq aussi, Mad. Guillard aussi. Cette dernière part lundi prochain. Hier j'y ai passé la soirée et entendu à nouveau la sonate Pathétique, parfaitement rendue.

Cécile commence un traitement réputé excellent pour son Joseph, qui du reste va mieux. Il entend le tictac de la montre à 15 c... ce qui est un grand progrès. Il progresse aussi pour le reste.

J'ai confondu le dentiste d'Hyères avec celui de Lyon. Ce dernier ne s'appelle pas Meriane.

Mille choses aimables, charmantes et affectueuses à Mad. de Gaudin[443], qui me fait l'effet de te gâter terriblement.

L. JANMOT

443 En dehors de La Tour d'Aigues, elle habitait Aix, 28 cours Mirabeau.

732
Paul Borel à Madame Ozanam
31-5-1892

La Mulatière, 31 mai 1892

Madame,

Notre pauvre ami Monsieur Janmot est au plus mal. Il a pris une fluxion de poitrine[444]. On l'a administré ce matin.

J'ai pu le voir un instant. Je l'ai trouvé d'un calme et d'une fermeté admirables. La mort ne l'effraye point et jamais je n'ai causé de l'autre vie avec un mourant plus tranquillement qu'avec lui.

Les médecins ne laissent pas d'espoir. Je crains d'apprendre demain qu'il nous a quittés pour aller à Dieu.

J'ai tenu à vous prévenir, je sais que vous prierez pour cet ami fidèle entre tous. Mais qu'il est dur de voir disparaitre ceux avec qui on a été uni par une longue et solide amitié !

Veuillez agréer tous mes respects et me rappeler au bon souvenir de vos enfants et de votre entourage.

P. Borel

Seriez-vous assez bonne pour prévenir Monsieur Chenavard ?

[444] Il avait eu déjà en 1889 de graves problèmes urinaires, et ne pouvait alors « uriner que par des sondages ».

733
Paul Borel à Madame Ozanam
1-6-1892

1 juin 1892

Madame,

Je reprends la plume pour vous annoncer la mort de Monsieur Janmot, qu'une première lettre, écrite hier soir, vous faisait pressentir.

Il s'est éteint sans souffrances, ce matin à huit heures trente[445]. Il a eu sa connaissance presque jusqu'à la dernière minute. Il est mort en chrétien, plein de foi, sans terreur de la mort et avec une confiance parfaite. Je vais écrire à Monsieur Chenavard, à qui je souhaite une mort pareille. Je vais écrire également à Madame de Rayssac.

Madame Janmot, à qui on a télégraphié en Afrique, n'a pas reçu les dépêches en leur temps et n'est pas arrivée encore. Ses fils sont en mer. Il n'avait auprès de lui que ses deux filles Marie Louise et Marthe, et Paul de La Perrière, son filleul. Je suis arrivé au moment même où il s'est éteint[446].

Je vous donne ces quelques tristes détails, ce sont ceux de toutes les morts. Je sais que vous prierez pour lui.

Votre bien respectivement dévoué

P. Borel

[445] L'acte de décès, écrit sur les déclarations d'Antoine de Villeneuve et Charles de Christen, indique 9 heures du matin. C'est ce que confirme Charles de Christen dans une lettre à sa femme écrite le matin-même. Il est mort d'une pneumonie.

[446] Il avait été veillé pendant la nuit par ses deux filles Marie-Louise et Marthe, Antoine de Villeneuve, Jeanne de Maniquet née Jacquier et Charles Mailland, selon Charles de Christen, qui n'est arrivé qu'à 9 h 30 du matin.

ILLUSTRATIONS

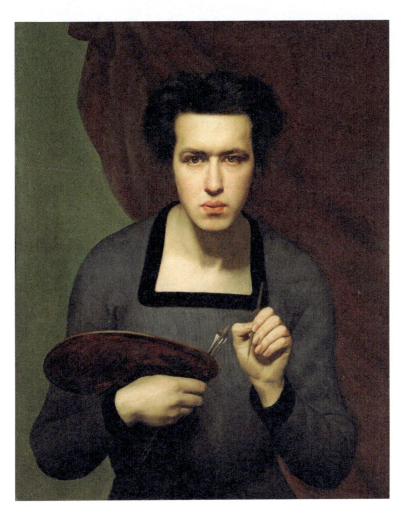

Fig. I – *Autoportrait*, 1832. 81,5 × 65,8 cm. Lyon, Musée de Beaux-Arts, Inv. 2010.3.1. © Lyon MBA – Photo RMN / René-Gabriel Ojéda.

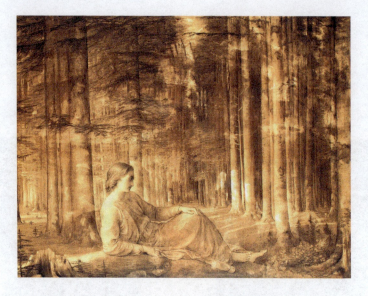

Fig. II – *Le Poème de l'âme. Solitude*, 1861. 114 × 147 cm.
Lyon, Musée de Beaux-Arts, Inv. 1968-175. © Lyon MBA – Photo Alain Basset.

Fig. III – *Le Poème de l'âme. L'Infini*, 1861. 115 × 147 cm.
Lyon, Musée de Beaux-Arts, Inv. 1968-176. © Lyon MBA – Photo Alain Basset.

Fig. IV – *Le Poème de l'âme. Rêve de feu*, 1861. 118 × 155 cm.
Lyon, Musée de Beaux-Arts, Inv. 1968-177. © Lyon MBA – Photo Alain Basset.

Fig. V – *Le Poème de l'âme. Amour*, 1861. 114 × 146 cm.
Lyon, Musée de Beaux-Arts, Inv. 1968-178. © Lyon MBA – Photo Alain Basset.

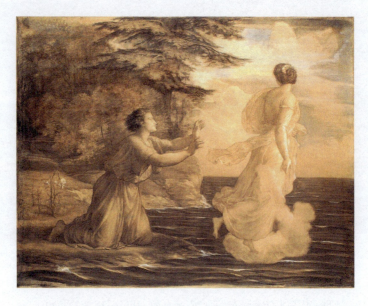

Fig. VI – *Le Poème de l'âme. Adieu,* 1867. 117 × 145 cm.
Lyon, Musée de Beaux-Arts, Inv. 1968-179. © Lyon MBA – Photo Alain Basset.

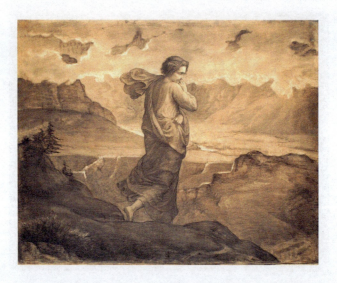

Fig. VII – *Le Poème de l'âme. Le Doute,* 1867. 114 × 147 cm.
Lyon, Musée de Beaux-Arts, Inv. 1968-180. © Lyon MBA – Photo Alain Basset.

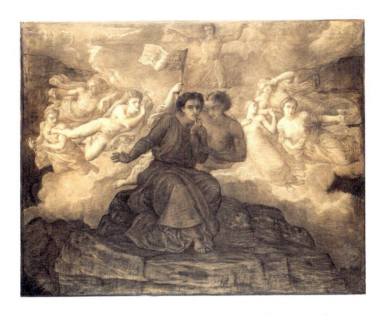

Fig. VIII – *Le Poème de l'âme. L'Esprit du mal,* 1861. 114 × 147 cm.
Lyon, Musée de Beaux-Arts, Inv. 1968-181. © Lyon MBA – Photo Alain Basset.

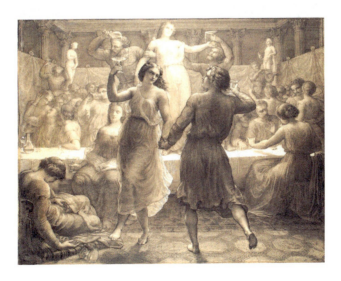

Fig. IX – *Le Poème de l'âme. Orgie,* 1861. 114 × 147 cm.
Lyon, Musée de Beaux-Arts, Inv. 1968-182. © Lyon MBA – Photo Alain Basset.

FIG. X – *Le Poème de l'âme. Sans Dieu,* 1866. 114 × 146 cm. Lyon, Musée de Beaux-Arts, Inv. 1968-183. © Lyon MBA – Photo Alain Basset.

FIG. XI – *Le Poème de l'âme. Le Fantôme,* 1867. 116 × 148 cm. Lyon, Musée de Beaux-Arts, Inv. 1968-184. © Lyon MBA – Photo Alain Basset.

Fig. XII – *Le Poème de l'âme. Chute fatale, circa* 1870. 111 × 142 cm. Lyon, Musée de Beaux-Arts, Inv. 1968-185. © Lyon MBA – Photo Alain Basset.

Fig. XIII – *Le Poème de l'âme. Le Supplice de Mézence, circa* 1865-1868. 115 × 147 cm. Lyon, Musée de Beaux-Arts, Inv. 1968-186. © Lyon MBA – Photo Alain Basset.

Fig. XIV – *Le Poème de l'âme. Les Générations du Mal,* 1877. 114 × 143 cm.
Lyon, Musée de Beaux-Arts, Inv. 1968-187. © Lyon MBA – Photo Alain Basset.

Fig. XV – *Le Poème de l'âme. Intercession maternelle,* 1879. 114 × 144 cm.
Lyon, Musée de Beaux-Arts, Inv. 1968-188. © Lyon MBA – Photo Alain Basset.

FIG. XVI – *Le Poème de l'âme. La Délivrance* ou *Vision de l'avenir,* 1872. 112 × 142 cm.
Lyon, Musée de Beaux-Arts, Inv. 1968-189. © Lyon MBA - Photo Alain Basset.

FIG. XVII – *Le Poème de l'âme. Sursum Corda,* 1879. 114 × 144 cm.
Lyon, Musée de Beaux-Arts, Inv. 1968-190. © Lyon MBA – Photo Alain Basset.

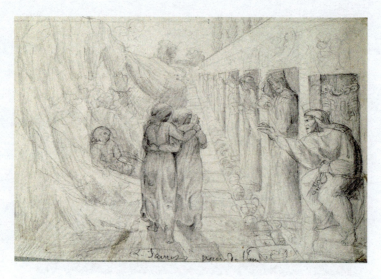

Fig. XVIII – *Étude pour Le mauvais sentier*, circa 1854. 14 × 21 cm. Lyon, Musée de Beaux-Arts, Inv. 2006-4. © Lyon MBA – Photo RMN / René-Gabriel Ojéda.

Fig. XIX – *Étude pour le Poème de l'âme*, 1830. 20,7 × 28,8 cm. Lyon, Musée de Beaux-Arts, Inv. B 1105. © Lyon MBA – Photo RMN / René-Gabriel Ojéda.

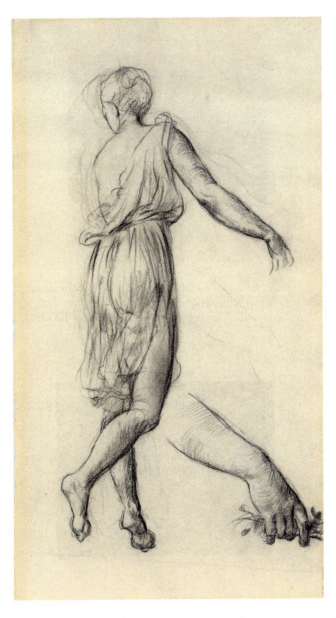

Fig. XX – *Étude de jeune femme drapée de dos, avec reprise du bras droit tenant des fleurs, circa* 1860. 38,9 × 24,1 cm. Lyon, Musée de Beaux-Arts, Inv. 2017.4.1. © Lyon MBA – Photo Alain Basset.

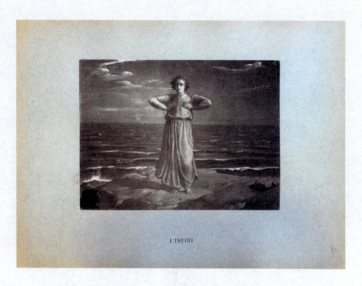

Fig. XXI – *L'Infini* in *Poème de l'âme. Portrait de l'auteur et trente-quatre photographies au charbon d'après les originaux*, Saint-Étienne, impr. Théolier, 1881, 33 × 26 cm. Ancienne collection Félix Thiollier. © Clément Paradis.

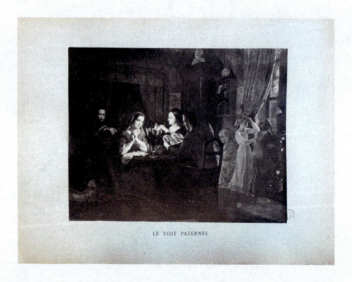

Fig. XXII – *Le Toit paternel* in *Poème de l'âme. Portrait de l'auteur et trente-quatre photographies au charbon d'après les originaux*, Saint-Étienne, impr. Théolier, 1881, 33 × 26 cm. Ancienne collection Félix Thiollier. © Clément Paradis.

Fig. XXIII – *La Vierge à l'Enfant,* carton pour le panneau central du Triptyque du mois de Marie, *circa* 1850. 106 × 51 cm. Lyon, Musée de Beaux-Arts, Inv. 2008-69. © Lyon MBA – Photo Alain Basset.

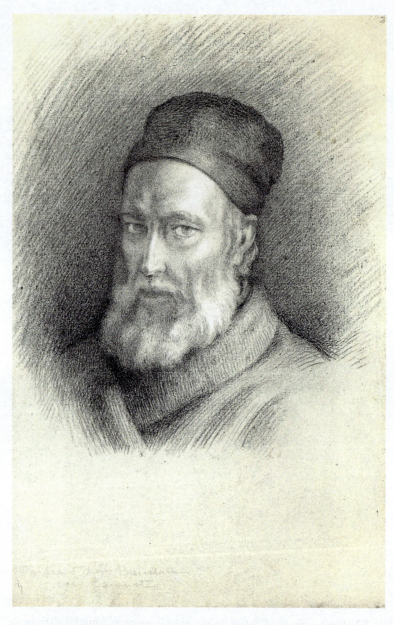

Fig. XXIV – *Portrait de Pierre Bossan*, sans date. 48 × 31 cm.
Ancienne collection Félix Thiollier. © Clément Paradis.

Fig. XXV – *Chapelle des Franciscains*, étude de visage d'un Franciscain, esquisse pour le décor mural à la chapelle des Franciscains de Terre Sainte, Lyon, 1879. 28 × 21,5 cm. Ancienne collection Félix Thiollier. © Clément Paradis.

Fig. XXVI – *Paysage*, 7 mai 1881. 25 × 32 cm.
Ancienne collection Félix Thiollier. © Clément Paradis.

Fig. XXVII – *Paysage vallonné*, sans date, signé « Janmot » par Félix Thiollier.
24 × 31,5. Ancienne collection Félix Thiollier. © Clément Paradis.

INDEX DES NOMS

AIGREMONT, Pauline (d'), Marquise de Lirac : 60
AIGREMONT, Marquise (d'), née Amicie de Seguins Vassieux : 60
ALDAY, Félix : 309
ALTON Shée, Berthe (d'), voir *Rayssac*
ARTHAUD, docteur Joseph Louis : 102, 243, 245, 265, 353
ARTHAUD, Madame, née Marie Éléonore Girard : 174, 243, 246
ARTHAUD, Claude, fils du médecin : 341
ARTHAUD, Pothin, fils du docteur Joseph Louis : 174
AYCARD, Jean ou Albert : 292

BALLANCHE : 257
BELUZE, Eugène, fondateur du Cercle Catholique du Luxembourg : 116, 165-166, 358
BERGASSE, les : 152, 202, 222, 238, 241
BERLIOZ, Hector : 70, 340
BERT, Paul : 200, 206
BESSONIER, parent des Ozanam : 206
BIAIS, Théodore : 103, 207
BISMARCK : 365
BLANC DE SAINT-BONNET, Adolphe : 202, 260, 308
BOREL, Paul, élève de Louis Janmot : 8-9, 17-18, 26, 85, 90, 98, 101, 112, 117, 122, 131, 135, 139-140, 143, 166, 177, 180-181, 196, 203, 213, 222, 245, 260-261, 268, 300, 304, 350-351, 363-364, 380, 383, 387-389, 395-397, 401, 404, 416-417

BOSSAN, Pierre, architecte : 9, 13, 26, 85, 90, 232, 292, 350, 359, 361, 396-397, 404, 432
BOUCHACOURT Antoine, médecin : 102, 139, 154-155
BOUCHER, peintre : 354
BOULANGER SAINTE-MARIE, élève de Louis Janmot : 308
BOULANGER, général : 365, 381
BOURBONS, les : 205, 265, 271
BRAC DE LA PERRIÈRE, les : 13, 148
BRAC DE LA PERRIÈRE Paul (père) : 9, 17, 33, 44, 83, 102, 108, 282, 326, 350, 359, 389
BRASSARD Eleuthère, imprimeur forézien : 293
BRAUN, Adolphe, photographe : 15, 146
BRUN, Paul : 308
BRUNET, Émile : 380

CABRIÈRES, les : 406, 409, 413, 415
CAMBEFORT, Théodore, banquier lyonnais : 255
CARTOUCHE : 302
CHAMBORD, Comte de : 205, 254, 271, 278-279, 374, 406
CHANDELUX, docteur André, professeur de médecine à Lyon : 385
CHANTELAUZE, Léon de, fils du ministre de Charles X : 341, 345-346
CHARLES X : 205, 341
CHARVÉRIAT, François, époux de Catherine Récamier : 364
CHATEAUBRIAND : 77, 257
CHAURAND, Amand, baron, député du Rhône : 44

CHAUSSON, Ernest : 112, 165, 391, 393
CHENAVARD, Paul : 9, 12, 32, 37-39, 41, 43, 51-52, 56-57, 64, 72-73, 82, 98-99, 104, 106, 112, 114-115, 118, 120, 165, 183, 242, 257, 266, 281, 291, 317, 335, 339-340, 379, 398, 416-417
CHENNEVIÈRES, Comte de, directeur des Beaux-Arts : 31, 39-40, 45, 55, 350
CHRISTEN, Charles (de) : 25, 95, 273, 280, 417
CHRISTEN, Commandant Henri (de) : 255-256
CHRISTEN, Théodule (de) : 188
COCHIN, Augustin, préfet de Seine et Oise, journaliste au *Correspondant* : 44, 194, 358
COCHIN, Madame Augustin, née Adeline Alexandrine Marie Benoist d'Azy : 165, 194, 200
CONDAMIN, abbé, auteur d'un livre sur Laprade : 341
CORNUDET, Michel : 345-346
CORNUDET, les : 103, 299, 303, 313
CORNUDET, Madame : 292
CURRAT, Antoinette, deuxième épouse de Louis Janmot : 25, 245, 326-328, 335, 366, 368, 375-376, 391, 393, 400, 402

DANTE : 9, 12, 106
DELACROIX, Eugène : 7, 13, 65, 143
DOUHAIRE, Monsieur : 359
DRUMONT, célèbre auteur de *La France juive* : 160, 356-358, 371, 378, 386-387
DU CAMP, Maxime : 265
DUCHAINE, Monsieur, journaliste : 344
DUMAS, Michel, peintre lyonnais : 53, 258
DUPANLOUP, Mgr, évêque d'Orléans : 11, 44
DUPRÉ / DUPRÉ LA TOUR, les : 81, 85-86, 90, 109, 111, 126, 164-166, 171, 173, 188-189, 194, 200, 203, 243-244, 246, 287, 303, 326

EMERY, docteur Eugène et sa femme Mathilde Vossenat : 108, 389-390

FERRY, Jules : 43, 66, 73, 78, 102, 114, 119, 157, 174, 192
FLANDRIN, les frères, peintres : 38, 214
FORTOUL, Hippolyte, ancien condisciple de Louis Janmot, ministre de Napoléon III : 73
FOURNEL, Victor, journaliste au *Moniteur* : 56, 203, 338, 340, 344-346
FOURNEREAU, Matheus, peintre lyonnais : 244-245, 258, 333

GAMBETTA : 206, 254, 256, 263
GARCIN, M., Mme, Lyonnais en villégiature à Hyères : 409
GAUDIN, Madame Raymond (de) : 409, 411-412, 414-415
GIRERD, les dames, Amélie Tivollier et Zoé Fournereau, épouse d'Alexandre et Louis Girerd : 141, 245, 258
GORDIGIANI, beau-frère d'Ozanam : 298
GRANGIER, Élysée : 8, 85, 90, 98, 117, 130, 213, 261, 268, 293, 317
GRENIER, les : 65, 409, 411, 413
GRÉVY, Jules : 42, 262, 365
GUICHARD, Joseph, artiste peintre : 38, 40-41, 56, 98-99, 258
GUILLARD, Madame : 409, 413, 415
GUYOT, Yves, journaliste, député de la Seine, proche de Gambetta : 263

HEGEL : 257
HUGO, Victor : 72

INGRES : 8, 20, 38, 40, 51, 53, 58, 75, 253, 274

JANMOT, Aldonce : 20, 23, 25, 43, 60, 90, 110, 137, 162, 187, 224, 243, 255, 262-263, 271, 273, 276, 278, 288, 290-291, 298, 327, 331, 333, 352, 354, 356, 365, 385, 412

INDEX DES NOMS

JANMOT, Cécile : 20, 25, 26, 47, 70, 90, 96, 103, 132, 140, 156, 164, 166, 170, 173, 188, 194, 201, 231, 245, 256, 263, 276, 278, 283, 285, 287, 291-292, 298, 313, 316-317, 327, 333, 335, 352, 354, 378, 389, 408, 412, 415

JANMOT, Charlotte : 20, 60, 79, 147, 165, 170, 188, 232-233, 239, 283, 290, 302, 317, 325, 329-330, 333, 353

JANMOT, Marie-Louise : 20, 25, 173, 187, 278, 285, 287, 310, 315, 327, 356, 363, 365, 414, 417

JANMOT, Marthe : 8, 20, 43, 70, 79, 85, 93, 133, 187, 200, 278, 281, 283, 290-291, 298, 302, 303, 305-306, 316-317, 324, 328, 330, 332, 335, 352, 354, 365, 377-378, 386, 389, 404, 408-410, 412, 414, 417

JANMOT, Maurice : 20, 51, 56, 60, 70, 79, 81, 84, 93, 96, 102, 109, 111-112, 127, 135, 137, 147, 163, 165, 174, 181, 188, 200, 206, 247-248, 266, 273, 276, 278, 281, 283, 290-291, 298, 303, 312, 327, 335-336, 331, 345, 347, 356, 364, 376, 379, 391, 410

JANMOT, Norbert : 20, 23, 47, 60, 66-67, 70, 79, 90, 93, 108, 114, 123, 127, 133, 135, 137, 144, 156-157, 174, 187-188, 192, 194, 200, 245, 247, 266, 271, 276-278, 283, 285, 287, 290-291, 298, 305, 312, 315, 317, 327, 331, 333, 335-336, 338, 341, 352, 354-355, 365, 376, 410, 412

JARRY, Madame Jules, née Emma de Saint-Paulet : 284-285, 289

JARRY, les : 225, 277-278, 287

JÉSUS CHRIST : 43, 64, 92, 308

JOUIN, Henri : 350

JUDAS : 308

JULIEN, Félix, ami commun de Louis Janmot et Gabriel de Saint-Victor : 312-313

LACORDAIRE, R. P. : 7, 24, 31, 33, 35-36, 40, 44, 46, 63, 159, 274, 282, 358

LACOUR, docteur Antoine : 140, 253, 298, 327, 335, 350, 379

LACOUR, Madame, née Antoinette Jurie : 140, 298, 324, 339, 353, 379, 389

LACOUR, Louise, épouse de George Savoie : 335, 339, 341, 347, 389

LACOUR, Marie, épouse du docteur Clément Petit : 353, 389, 411

LACOUR, Pierre, docteur, époux de Madeleine de Micheaux : 281, 298

LACURIA, abbé Gaspard : 12, 253, 374

LALLIER, François : 345

LAMACHE, les : 243, 327, 352

LAMARTINE : 85, 244, 269, 292, 390

LAMENNAIS : 24, 64, 257

LAPORTE, Laurent, époux de Marie Ozanam, beau-frère d'Étienne Récamier : 65, 81, 95, 111, 113, 203, 346, 380

LAPORTE, née Marie Ozanam, fille de Frédéric, épouse de Laurent Laporte, dite Mimi : 81, 95, 111, 136, 175, 201, 364, 380

LAPORTE, Frédéric, fils de Laurent Laporte et de Marie Ozanam : 95, 295

LAPORTE, les : 95, 110, 136, 174, 244, 303, 340

LAPRADE, Victor (de), poète, ami de Louis Janmot : 8, 9, 12-13, 17, 19, 22, 29, 38-39, 41-44, 51, 53-54, 56-57, 62-63, 66-69, 72-74, 77-78, 82-83, 87, 89, 100, 104-106, 109, 112, 114-115, 118-125, 139, 143, 146-147, 162, 165, 171, 174, 183, 200, 232, 245, 254, 257, 259, 264, 266, 269-270, 280, 282, 289, 303, 314, 317, 341, 373-374, 389

LAPRADE, Paul (de), fils de Victor : 307, 310, 314, 318, 323, 407

LAVEDAN, directeur du *Correspondant* : 63, 265

LAVERGNE, Claudius, peintre lyonnais établi à Paris : 79, 357, 358

LAVERGNE, Noël, fils des Claudius, peintre verrier : 357
LEBOCQ, Alphonse, avocat parisien : 337, 339
LE PLAY, Frédéric : 21-22, 357
LEIBNITZ : 57
LEROUX, Madame Édouard, née Henriette Gaultier de Claubry, amie de Berthe de Rayssac et de Mme Ozanam : 12, 146, 165, 207, 233, 299
LESSING : 257
LOUIS XIV : 127, 264

MAC MAHON Maréchal (de) : 11, 41, 42, 262, 282
MACBETH : 48
MAILLAND (écrit à tort Maillant par Louis Janmot), cousins des Janmot : 96, 100, 243-244, 326, 331, 353, 417
MAISTRE Joseph (de) : 109, 127, 332, 357
MANIQUET, Madame (de), née Jeanne Jacquier, fille d'Aimé Jaquier, ami de Louis Janmot : 85, 156-157, 202, 222, 224, 232, 417
MANDRIN : 302
MARICOT, Émile, directeur du CIC à Paris : 220, 238
MEAUX, Alfred (de), gendre de Montalembert, ministre sous Mac Mahon : 63, 68, 160
MOLLIÈRE, Antoine, avocat et journaliste lyonnais : 314
MONTALEMBERT : 24, 44, 153, 159, 160, 199, 200, 205, 259, 357-358
MUSSET, Paul de, époux d'Aimée d'Alton, frère d'Alfred : 99-100, 207

NOIROT (écrit aussi Noiraud), abbé Joseph Mathias, professeur de philosophie au collège royal de Lyon : 94, 150, 206

OPHOVE, Madame (d') : 106, 147, 162
OZANAM, Alphonse, prêtre, frère de Frédéric : 91, 348, 378
OZANAM, Charles, docteur, époux d'Anne d'Aquin : 91, 94, 127, 206, 247, 303, 313, 339, 378
OZANAM, Madame Charles, née Anne d'Aquin : 206
OZANAM, Frédéric : 12, 25, 38, 44, 63, 73, 81, 82, 91, 103, 110, 127, 152, 244, 259, 295, 345, 357, 358, 364, 370
OZANAM, Madame, épouse de Frédéric, née Amélie Soulacroix : 7, 12, 14, 22, 26, 34, 37, 38, 39, 52, 65, 70, 82, 84, 85, 89, 93, 96, 101, 102, 108, 110, 111, 126, 135, 143, 146, 151, 153, 164, 175, 185, 187, 193, 197, 199, 204, 206, 217, 222, 246, 255, 276, 281, 285, 287, 289, 292, 297, 302, 312, 326, 335, 338, 340, 344, 346, 349, 356, 364, 375, 378, 380, 416, 417

PARIEU, les : 69, 147, 171, 259
PARME, Robert duc (de) : 271, 278-279
PERRIN, Madame Emmanuel née Jeanne de La Perrière : 340, 379, 389
PERRIN Sainte-Marie, architecte, époux de Reine Desjardins : 13, 14, 25, 148, 350, 359, 360, 361, 388
PESSONNEAUX DU PUGET Armand de, époux de Cécile Janmot : 132, 170, 194
PESSONNEAUX DU PUGET Maurice de, beau-frère de Cécile : 194
PETIT Savinien, peintre : 40, 43, 49
PIE IX : 11, 44, 58, 265
PLATON : 57
PONTMARTIN, Armand (de), journaliste : 203, 209, 261, 338, 340, 341

RAYSSAC Berthe (de), née d'Alton Shée, fille adultérine d'Adeline Outrey, Mise Lelièvre de la Grange, et d'Edmond d'Alton Shée, comte et pair de France : 12, 34, 37, 56, 82, 85, 98, 99, 112, 120, 200, 207, 253, 338, 340, 391, 417

INDEX DES NOMS

RÉCAMIER, les : 86, 108, 111, 113, 136, 166, 171, 174, 189, 194, 299, 303, 312, 313, 336, 338, 340, 345, 346, 364, 379, 381

RÉVOIL, Henri, architecte en chef des Monuments historiques : 292

RONDELET, Antonin, élève de l'Abbé Noirot, vice-doyen de l'Université catholique de Paris : 37, 48, 202, 203, 207, 222, 226, 233, 234, 258, 310, 314, 318, 337, 341

ROTHSCHILD, les : 124, 264, 357

RUSKIN, John : 199, 204

SAINT FRANÇOIS D'ASSISE : 79
SAINT VINCENT DE PAUL : 73
SAINT-PAULET Hélène de, (dite Pauline avant 1866), Madame de Puybusque : 21, 60, 79, 96, 156, 188, 221, 248, 263, 278, 327, 335

SAINT-PAULET Mathilde de, comtesse de Saint-Victor : 214, 216, 287, 333

SAINT-PAULET Louis, marquis de, (parents de Léonie Janmot) : 333

SAINT-PAULET marquise de, née Flavie de Seguins Vassieux : 60, 333

SAINT-PAULET Pierre VII, marquis de, fils de Louis : 24, 134, 214, 253

SAINT-VICTOR Gabriel de, époux de Mathilde de Saint Paulet : 24, 255, 262-263, 271, 278, 279, 305, 312, 313

SAVOYE, les : 282, 314, 326, 347, 412

SOCRATE : 64

SPINOZA : 57

TARDIEU Paul, architecte : 392, 395, 401
TERRIS Mgr (de), évêque de Fréjus et Toulon : 188, 204, 218

THÉOLIER, imprimeur à Saint-Étienne : 10, 12, 13, 14-19, 112, 138, 148-152, 159, 162, 167-169, 171, 192, 196-197, 203, 210, 212, 218, 250, 430

THIERS : 72, 75, 365

TISSEUR, Clair, écrivain et érudit lyonnais : 17, 106, 196, 208, 222, 314, 319

TOCQUEVILLE : 159, 160, 204

TREVOUX, Joseph, peintre, élève de Louis Janmot, époux d'une fille d'Éleuthère Brassard : 130, 152, 203, 245, 293, 300, 366, 368

VALLAVIEILLE, les : 243
VAUZELLES, Ludovic de, conseiller à la Cour d'Orléans : 89, 95, 97
VEUILLOT, Louis : 44, 57, 91, 265, 403
VILLENEUVE, Antoine LE FORESTIER de, époux de Marie Louise Janmot : 25, 417
VILLENEUVE, Pauline de, fille d'Antoine et Marie Louise Janmot : 363, 365, 410
VIRGILE : 344, 385
VITTE et PERUSSEL : 13, 18, 181, 197, 208, 336, 339, 341, 349, 350, 364, 370
VULPILLIÈRES, les : 216, 239, 248, 249, 352

WILLERMOZ, Ferdinand, neveu du fameux illuministe lyonnais : 85

ZURCHER, Frédéric et Elie MARGOLLÉ, lieutenants de vaisseau, écrivains associés, auteurs d'ouvrages d'exploration : 87

TABLE DES MATIÈRES

CLÉMENT PARADIS
« *Sed procul hoc avertant fata* » 7

NOTE DES ÉDITEURS 29

LETTRES ... 31

ILLUSTRATIONS 419

INDEX DES NOMS 435

Achevé d'imprimer par Corlet Numéric,
Z.A. Charles Tellier, Condé-en-Normandie (Calvados), en juin 2021
N° d'impression : 172305 - dépôt légal : juin 2021
Imprimé en France

CLASSIQUES GARNIER

Bulletin d'abonnement revue 2021
La Revue des lettres modernes

séries : Flaubert n° 9, Voyages contemporains n° 3, Valéry n° 15, Bloy n° 10, Barbey n° 24, Lire et voir n° 5, Jouve n° 10, Minores n° 3, Gracq n° 9, Simon n° 8

10 numéros par an

M., Mme :

Adresse :

Code postal : Ville :

Pays :

Téléphone : Fax :

Courriel :

Prix TTC abonnement France, frais de port inclus		Prix HT abonnement étranger, frais de port inclus	
Particulier	Institution	Particulier	Institution
196 €	295 €	247 €	375 €

Cet abonnement concerne les parutions papier du 1er janvier 2021 au 31 décembre 2021.

Les numéros parus avant le 1er janvier 2021 sont disponibles à l'unité (hors abonnement) sur notre site web.

Modalités de règlement (en euros) :
- Par carte bancaire sur notre site web : www.classiques-garnier.com
- Par virement bancaire sur le compte :
 Banque : Société Générale – BIC : SOGEFRPP
 IBAN : FR 76 3000 3018 7700 0208 3910 870
 RIB : 30003 01877 00020839108 70
- Par chèque à l'ordre de Classiques Garnier

Classiques Garnier
6, rue de la Sorbonne – 75005 Paris – France
Fax : + 33 1 43 54 00 44
Courriel : revues@classiques-garnier.com

Abonnez-vous sur notre site web :
www.classiques-garnier.com